油畫的誕生

1420年至1450年的尼德蘭繪畫

賴瑞鎣 ◎ 著

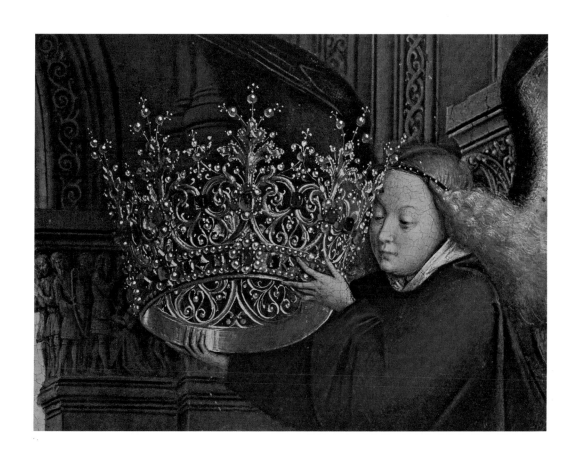

藝術家 出版社

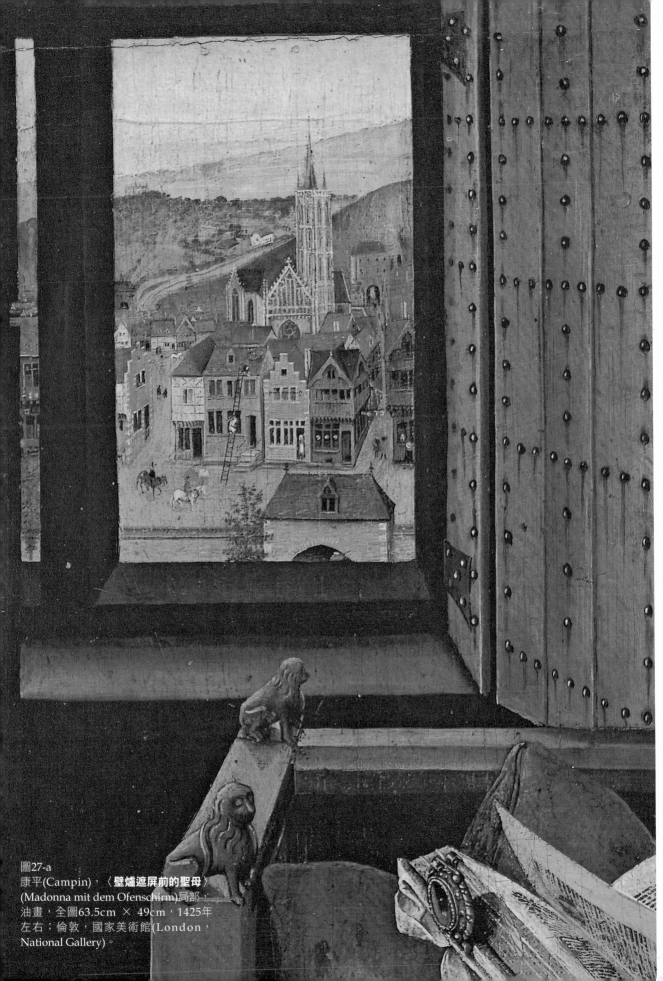

圖27-a
康平(Campin)，〈**壁爐遮屏前的聖母**〉
(Madonna mit dem Ofenschirm)局部，
油畫，全圖63.5cm × 49cm，1425年
左右；倫敦，國家美術館(London，
National Gallery)。

油畫的誕生

1420年至1450年的尼德蘭繪畫

賴瑞鎣 ◎ 著

藝術家 出版社

目 錄

▢ 前 言

　　十五世紀上半葉是西洋繪畫史的重大轉捩點，正當義大利畫家響應起文藝復興運動之時，油畫也誕生在尼德蘭。隨著油畫顏料的問世，繪畫的技法、構圖和題材也產生巨大的變化，自此油畫遂超越其他類別，成為西洋繪畫的主流。油畫的誕生宣告了新時代的開始，尼德蘭繪畫從1420年到1450年之間迅速地發展，而以細密的品質、新穎的風格和精采的內容，成為稱霸阿爾卑斯山以北的畫派，其輝煌的成就甚至驚動義大利，吸引許多義大利畫家前往學習油畫。爾後南北兩地繪畫的交融，造就了盛期文藝復興繪畫的巔峰盛況。

　　這時候尼德蘭領銜的畫家康平和楊・凡・艾克除了擁有傲人的技藝之外，最令人讚賞的便是靈巧的構圖思想；繼起的畫家羅吉爾・凡・德・維登進一步將構圖發展成充滿感性的劇情，而以動人的感染力擄獲人心。他們運用豐富想像力凝聚出來的構圖，猶如詩書般耐人尋味，從這裡可以看出畫家博學多能且慧點睿智。他們一面致力於開發媒材改進技術，一面又關照人類敏感軟弱的心靈和大自然變幻無常的現象，並竭力探討適合表達自己理念的形式；在不立法則、自由發揮的情形下，所締造出來的多元構圖，為後世繪畫儲備了豐沛的資源。他們的成就以及擢升的地位也提示後人，畫家不再只是僅憑手藝繪圖的工匠，而是運用思想作畫的藝術家。

　　在宗教信仰炙熱的當時，藝術的精神就是表達思想，為了信仰藝術必須表現完美。因此當時的尼德蘭繪畫皆具備著豐富的內容、細密的寫實和精美無瑕的品質。尼德蘭畫家從生活中擷取美好的情節加以修飾，構圖中各個蘊涵象徵意義的元素，都被畫家以無比的耐心精描細繪；他們理想化現實世界的結果，讓畫作展現真、善、美的境界。像這樣融合象徵與寫實、天國與現世的畫作，正是當時人心目中人間天堂的縮圖。

　　此時尼德蘭的宗教畫重在表達現世的基督教，因此讓聖經人物脫去道貌岸然的形象，改以個性寫實的手法表現其平凡親和的一面。這種構想不僅是畫家面對人物觀察寫實的開始，也是宗教題材世俗化的肇因，而且還使肖像畫得到進一步的發展。畫家在描繪人的心靈之餘，還營造氣氛來襯托主人翁，由此便應運出「光的繪畫」技巧。在光影掩映下，不但使構圖更富變化，人物也散發著神秘的氣質。

　　藉重油畫顏料之助，尼德蘭畫家從一開始便施展無所不能的寫實技巧，對當時的畫家而言，這不僅是傲人的絕技，也是表現美的方式，因此在構圖中大量採用靜物陪襯主題。這些靜物非但精美細緻彷彿真實物品一般，而且又兼具象徵意義，不只構成尼德蘭繪畫的特色，也為日後靜物畫的成立奠定良好的基礎。同時尼德蘭畫家又發揮油畫顏料的性能，描繪大自然的風光，且運用氣層透視法畫出深遠的景緻。尤其是楊・凡・艾克巧妙地把宇宙瞬息萬變的光景攬入畫中，於詩意的氣氛中賦予大自然靈機萬動的生命氣息。他

圖33-c
楊·凡·艾克(Jan van Eyck)
，〈**阿諾芬尼的婚禮**〉
(Arnolfini-Hochzeit)局部
—〈吊燈〉，全圖84.5cm×
62.5cm，1434年；倫敦，國
家美術館(London，National
Gallery)。

在風景畫上面的造詣成為後世畫家的楷模，也引導著西洋風景畫的發展。

　　此期間尼德蘭畫家在表現寫實方面並無特定的規則，除了透過細心觀察描繪具體而微的物象之外，還兼顧著平面和立體的雙重性質，利用平面和立體相剋相生的原理，讓構圖充滿活力。由於畫家在造形方面擁有相當自由的發揮空間，因此這時候的尼德蘭畫作風格特立頗具現代感。至於取景方面，尼德蘭畫家是根據一般人觀看景物的慣性，採用上下左右的游離視點；把游目所及的景物轉移到畫面的過程，則兼顧著二次元和三次元的雙重效果，所以畫面上呈現出來的並非統一的空間架構。此外，他們還利用片段式構圖的向外展延作用，引發更大的空間迴響，將無法盡數羅列畫中的弦外之音，藉由觀眾的聯想力去補足。這種運用游離視點規劃出來的三度空間，配上片段式的空間背景，使人能夠隨興瀏覽畫裡的各個構圖元素，而且目光不會受限於固定的框架之內，因而可以營造出無窮盡的意象。

　　這一時期尼德蘭繪畫所反映的是當時的物質文明和精神文明，服裝款式呈現當時的時尚，質地彰顯時人的財富，器皿展示中產階級以上的生活水準，肖像表現中產階級人士的自信，風景傳遞其人愛好自然的心境，多元的風格和豐富的構想則反映出北方宗教思想開放的風氣。尼德蘭畫家以貼近日常生活的方式表達其宗教信仰，讓天國不再是遙不可及的遐想，並且透過生活來見證宗教奧蹟，使人世處處充滿神啟；象徵與寫實在此時的尼德蘭繪畫中交揉並濟、互輔互成，也反映了此時尼德蘭人的抽象思維與對現實世界的認知。時空概念的形象化、光線的具體化、超現實思想的形式化等，在在都傳達出此時尼德蘭畫家靈活的抽象思想；氣象萬千的大自然、深具個性的人物表情、精密寫實的物體等，這些皆顯示其畫家的觀察力和寫實能力。

□ 緒　論

綜觀西洋繪畫史，可以看出其發展是循著一個規律在運行，這個規律是由自然擬真的寫實表現與象徵喻意的抽象表現交相替換的。西亞及愛琴海的古代美術所採用的表現方式是重形式的象徵圖旨；到了希臘和羅馬時代則流行自然主義，也就是所謂的古典藝術；至於中世紀通用之暗喻性圖式，則因宗教之束縛，而朝向與自然寫實背道而馳的變形發展；文藝復興時期崇尚古典藝術，自然主義再度抬頭；巴洛克藝術為文藝復興藝術之延續，自然寫實重以理想美的追求，使得西洋繪畫登峰造極，十九世紀在重新審視歷代繪畫技法與理論後，將繪畫的境界推向內在本質的探索，以致引發了二十世紀的抽象之旅。

在這週而復始的輪迴中，義大利被視為西洋文明的搖籃，這種觀念導致人們奉希臘和羅馬之古典藝術風格為圭臬，並以古典藝術的表現形式為西洋藝術的正統。再加上十六世紀義大利畫家兼理論家瓦薩里（Giorgio Vasari，1511-1574）所著述的《畫家、雕刻家和建築師傳記》（Le Vite delle più eccellenti pittori, scultori, ed architettori）也是以義大利畫家為主軸的評論文章，以致於後人在追溯西洋近代繪畫先驅時，不知不覺地便從義大利文藝復興繪畫開始著手研究。殊不知，若無尼德蘭畫家研發成功的油畫顏料之助，焉有精密寫實技巧的出現；若非尼德蘭畫家卓越的光線和色彩見解，焉能敦促繪畫走上氣氛造境和光的繪畫之途徑。[1]

一般人對美的認知是經驗性的，符合視覺經驗的事物較易於引發人對美的感知，寫實擬真的畫因而比抽象暗喻的畫來得令人賞心悅目。十五世紀尼德蘭繪畫特別注重精密寫實的技法表現，可是較之當時義大利早期文藝復興繪畫合邏輯的科學寫實畫法，尼德蘭繪畫象徵與寫實交揉並濟的傳達方式自是令人難以理解，因此不易引發一般人的共鳴。而且目前對於十五世紀西洋美術史的研究大都焦集在義大利，尤其是佛羅倫斯（Florenz）被塑造成當時歐洲的首席藝術重鎮，文藝復興運動有如投石水中一樣，以佛羅倫斯為波心迅速向外擴張漣漪，不久整個歐洲便被捲入義大利文藝復興的漩渦裡。這種忽視歐洲錯綜複雜的政治、經濟和文化發展，而選擇從佛羅倫斯醞釀出來的文藝復興藝術，做為整個十五世紀西洋美術發展主脈之說詞，顯然失之偏頗，無法全盤還原當時歐洲國際性藝術多元發展、風格變化多端的景況。

圖26-b

楊‧凡‧艾克(Jan van Eyck)，〈**巴雷聖母**〉(Paele-Madonna)局部，油畫，全圖140.8cm × 176.5cm，1436年左右；布魯日，赫魯寧恩博物館 (Brügge，Groeninge-museum)(右頁圖)

1　尼德蘭（Niederland）又名低地國，泛指今日荷蘭、比利時和盧森堡三國。

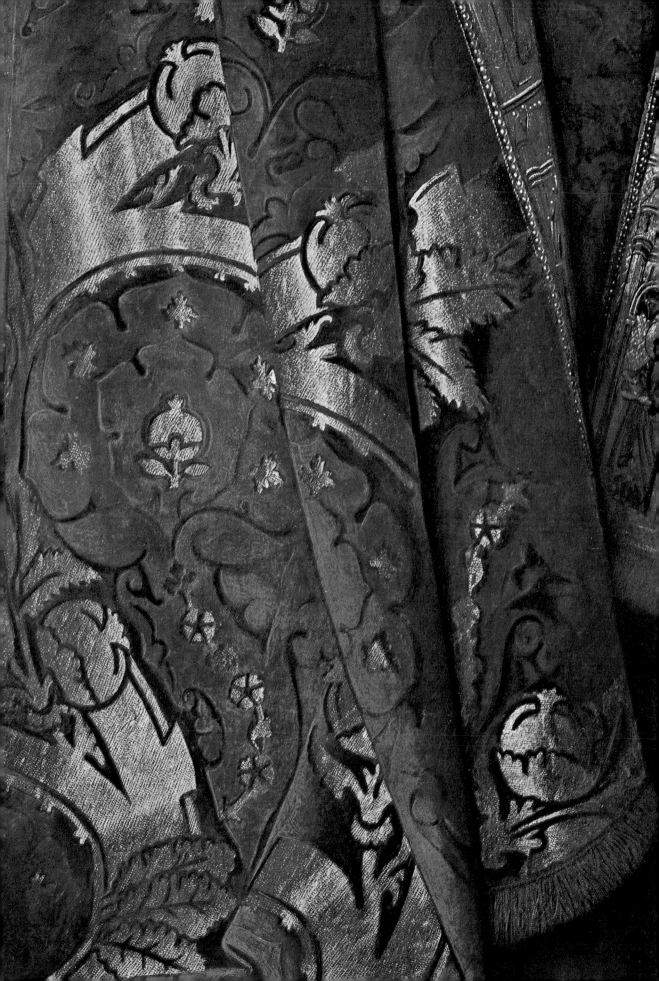

當然在佛羅倫斯人文主義者和藝術家共同切磋下，所產生的藝術變革和創作意識，左右了日後西洋美術的發展，這是不爭的事實。只是其對西洋藝術產生具體而重大的影響是在十六世紀，十五世紀的歐洲尚未完全脫離哥德式藝術的傳統，尤其是義大利以外的地區仍籠罩在哥德藝術繁華富麗的氛圍中。此時的義大利雖力圖使其藝術與希臘、羅馬時代接軌，但是舉步維艱，一直到十五世紀末葉，義大利早期文藝復興的藝術仍未全然擺脫哥德藝術的遺韻。[2]

尼德蘭繪畫在十五世紀已擁有傲人的成就，並且盛極一時，只惜缺乏時人有系統的文獻記載與政策性的宣傳，[3] 乃致於隨著勃艮地（Burgundy）政權的隕落，其繪畫聲望也跟著輝煌歷史的結束而逐漸沒落。[4] 十六世紀初，歐洲列強在爭奪霸權中，紛紛調整政治與文化的新策略，各國君王都希望藉此來提昇自己的地位和聲望。瓦薩里適時地在1568年出版了《畫家、雕刻家和建築師傳記》，不僅鞏固了麥第奇（Medicci）家族的地位，也繼佩脫拉克（Francesco Petrarch，1304-1374）諸多人文主義者頌揚佛羅倫斯的文章之後，成功地將佛羅倫斯推舉成歐洲文化藝術的中心，[5] 並主導了往後西洋繪畫的主流意識，使義大利文藝復興的古典主義思潮自此成為西洋繪畫的法典。

有鑑於既往理論的偏頗，也深感藝術之妙在其變化多端、反映時代和地方的人文景觀。特別是西元1420年代，正當義大利出現了文藝復興繪畫宗師馬薩喬（Masaccio，1401-1428）的同時，尼德蘭繪畫也由康平（Robert Campin，約1375-1444）和楊‧凡‧艾克（Jan van Eyck，約1385-1441）為其時代首開風氣進行繪畫改革，而在繪畫媒材、技法、風格和內容各方面均有驚人的突破；羅吉爾‧凡‧德‧維登（Rogier van der Weyden，約1399-1464）接續兩人的成就，於十五世紀中葉將尼德蘭繪畫推上國際舞臺，使得尼德蘭油畫成為當時各國王公貴族欽慕的對象。因此在本研究中選擇1420年至1450年左右的尼德蘭繪畫為研究主題，除了嘗試還原十五世紀上半葉西洋繪畫多元發展的歷史真相外，也希望進一步揭露當時自由的創作思想和廣闊的人文視野。

從十六世紀到十九世紀，古典風格被視為至高的準則，藝術作品的評判是以其風格接不接近古希臘的藝術風格而定。在這種情況下，米開朗基羅（Michelangelo，1475-1564）和拉斐爾（Raffael，1483-1520）被奉為典範，其他畫家的作品都被拿來與他們兩人的風格做比較，以評定作品的價值。四百年下來，古典藝術風格在古典主義評論家

2　例如，十五世紀的義大利建築雖採用古典元素、並強調水平的線條，但是整體建築仍偏向高直的比例；繪畫和雕刻方面，構圖人物雖具有龐大的立體感，可是身材比例仍見修長、衣褶尚局部保留上下身連貫的優美線條。

3　荷蘭人曼德（Carel van Mander，1548-1606）所寫的《論繪畫》（Schilder-Boeck）遲至1604年才出版，書中所提多為轉述，而且只敘述其地方畫家，此書對尼德蘭以外地方的影響力並不大。

4　最後一任勃艮地公爵大膽查理（Karl der Kühne）於1477年陣亡後，勃艮地公爵絕嗣。

5　參考貢布里希（李本正／范景中 譯）：《文藝復興──西方藝術的偉大時代》，杭州2000，p.61；以及貝羅澤斯卡亞（劉新義 譯）：《反思文藝復興》，濟南2006，pp.8-9。

的推波助瀾和學院派的嚴格訓練下，[6]早已奠定深厚的美學基礎和樹立嚴謹的藝術準則，這些標準深植人心，壟斷了一般人的藝術價值觀。今日，一般人在論及西洋繪畫時，無不推崇達文西（Leonardo da Vinci，1452-1519）、米開朗基羅和拉斐爾，並對義大利文藝復興的繪畫讚不絕口。這種奉義大利文藝復興繪畫為正朔的藝術觀點，已成了理所當然的定則。

十五世紀初，西洋繪畫瞬即展現劃時代的新氣象，寫實主義的凱旋首先反映在構圖的空間改革上面，當時畫家於畫面上虛構出三度空間的錯覺，這種景象委實令人驚訝讚嘆。尤其是義大利的消點透視既科學又符合邏輯，所締造出來的後退景深彷彿真實的情景一般，因此被認為是進步的畫法。至於尼德蘭畫家所採用的多視點透視畫法，因無法予人強烈的空間錯覺印象，遂被當成中世紀空間畫法的延續，視同落伍不合時宜的空間構圖。

其實真實空間無法完整地重現在平面的畫板上，欲把真實世界的三度空間景象壓縮進二次元的畫面，得經過技術上和美學上的處理。儘管如此，人們還是死心塌地認為，義大利消點透視呈現的畫面效果才是現實世界的空間景象；直接把進步的科學技術當成藝術評判的標準，[7]忽視了畫之所以為畫，也關乎視覺上的美感問題。十五世紀初，正當自然主義大行其道、中世紀繪畫講究裝飾美的觀念方興未艾之時，尼德蘭畫家在追求寫實表現中仍兼顧到傳統的特質，努力在畫面上完成一個盡善盡美的世界，除了迎上新時代的寫實觀，又要保有傳統的精華，最後以「工欲善其事，必先利其器」為己任，積極改良繪畫的顏料和調合劑，終於成功地研製出有利創作的油畫媒材。便捷的油彩讓尼德蘭畫家在技法表現上得心應手，畫出比以前更為傳神、更為精美寫實的效果，畫作給予人美的視覺感受之餘，也傳遞出意味深長的內涵。他們的成就雖不像義大利文藝復興繪畫一樣深受後世的矚目，但是所影響的層面遍及阿爾卑斯山（Alpen）以北，甚至於對日後的矯飾主義、巴洛克以及二十世紀初繪畫產生莫大的啟發性。

為了瞭解十五世紀尼德蘭的藝術背景，本文著述期間，筆者曾數度前往荷蘭和比利時實地訪察，在眾多當時留下來的繪畫、壁毯、雕刻和手工藝中，看到了十五世紀讓整個歐洲瘋狂的藝術精品，也感受到勃艮地公爵對藝術的贊助與品味如何引領著歐洲的時尚。尤其是公爵將行政駐在地遷到布魯日（Brügge）之後，尼德蘭地區的藝術發展更是登峰造極；整個十五世紀布魯日就像當時義大利的佛羅倫斯一樣藝事蓬勃，其繁華的景象甚至於勝過佛羅倫斯。

由於商業發達、民生富裕，當時尼德蘭的市民也爭相購製藝術品，他們希望藉由高尚的藝術品味抬高自己的身分地位；而且與勃艮地公爵交往的各國君主，也對這些技藝高

6　1568年瓦薩里在佛羅倫斯出版了《畫家、雕刻家和建築師傳記》，並協助麥第奇家族成立藝術學院，自此推崇古典藝術的學者便如布克哈特（Jacob Burckhardt）所著的《義大利文藝復興的文化》（Die Kultur der Renaissance in Italien）一樣，把義大利描寫成理智和創新精神的楷模。參考貝羅澤斯卡亞（劉新義 譯）：《反思文藝復興》，濟南2006，pp.7-8。

7　貢布里希（李本正／范景中 譯）：《文藝復興—西方藝術的偉大時代》，杭州2000，p.60。

超、精美絕倫的藝術品趨之若鶩，大量的訂單加速了尼德蘭地區藝術品的流通。如今在歐洲各國的博物館中，尚可見到不少當時王公貴族搜購的尼德蘭藝術精品。十五世紀尼德蘭的宗教畫雖在宗教改革期間飽受破壞，但是從倖存的作品和銷售他國的畫作中，仍可看出其獨特性以及喧騰一時的完璧品質。十五世紀下半葉，尼德蘭和義大利兩地的繪畫市場景氣熱絡，畫家之間的交往頗為頻繁，彼此的影響也日益增強；到了十五世紀末，兩地的繪畫已大量地融入對方的成因，風格國際化的趨勢越來越明顯。

根據上述的觀察，筆者發覺1420年至1450年左右是尼德蘭繪畫史的重大轉振點，在康平、楊‧凡‧艾克和羅吉爾‧凡‧德‧維登等傑出畫家的努力下，尼德蘭繪畫自傳統的哥德式風格中蛻變而出，在媒材、技法、形式和內容上表現出劃時代的革新氣象，展現有別於義大利早期文藝復興繪畫的另一種寫實風貌；尤其是這期間尼德蘭畫家特別注重形式和內容的關係，為了表達題旨，畫家千方百計地尋思造形語彙，因而開啟了創作自由、風格不一的局面。因此將本研究的範圍侷限在1420年左右，即世稱早期尼德蘭繪畫奠基之作〈賽倫祭壇〉（Seilern-Triptychon）的製作時期，到1450年左右，也就是早期尼德蘭畫家羅吉爾‧凡‧德‧維登首度前往羅馬與佛羅倫斯的年代為止；以便清楚地呈現出，十五世紀西洋南北兩大繪畫潮流尚未直接交會前、尼德蘭油畫初興之時，畫家如何以繪畫為其時代代言，訴說斯土斯民的宗教思想與信仰、物質生活與精神生活、陳述自然與人文景觀，最重要的還是藉此說明當時尼德蘭地區繪畫創作自由的風氣、以及當時人的藝術價值觀。

比起之前的哥德式繪畫，1420年至1450年左右的尼德蘭繪畫，不論是風格或是內容都有大幅度的改變。此期間的尼德蘭繪畫特具一種清新的逼真感，在寫實的外表下又富於象徵的內容；題材多為宗教性的，但聖經人物已平凡化並融進世俗場景中；構圖形式也顯示出突破平面的限制，形構立體和空間的企圖。特別是此時尼德蘭畫家靈巧地掌握光線變化，細繪物體的各種質感、形構立體物象和三度空間、或營造浪漫的氣氛，甚至以光昭示畫的象徵意涵，這些全新的技巧和構想更是史無前例。因此本研究也將重點焦集在風格溯源、特徵、題材和情節安排、技法和構圖形式、以及風格爭議等各項問題的探討上面，藉此希望能歸結出尼德蘭繪畫開始之時的繪畫特質。

一般人描繪東西時，經常是先從具象的事物開始下筆，中世紀的畫家如此、早期尼德蘭畫家如此、義大利文藝復興畫家亦如此。因為在漫長的中世紀裡，人們已熟習各種東西所涵蓋的象徵意義，當畫家作畫時，這些東西立刻使他產生思想和熱情，他便透過具象的事物來體現他的觀念和感情。早期尼德蘭畫家承襲中世紀畫家這方面的本能，進一步利用細密的寫實手法描繪具象的事物，以傳達象徵性的內涵，在締造物質價值的同時，也創造了精神價值。彌足珍貴的是，1420年至1450年間，畫家積極地改良媒材和技法、大力推動繪畫改革，讓尼德蘭繪畫一時充滿了豐富的創意，在構圖形式和題材內容上皆出現一語雙關的表達方式，畫裡世界是人間天堂的理想圖，宗教性的構圖洋溢著欣欣向榮的人文氣息。這些革新、前衛而快速的繪畫發展，反映著當時尼德蘭地區宗教思想開放、人民勇於表現自我和享受生活樂趣的時代景觀。

此時由於注重物質生活與精神生活的緣故，畫不再只是為了宗教性的用途而設，也成為一般人裝飾居家的奢侈品。在此情況下，畫家巧思運筆所畫出來的作品，讓人在靜心觀賞之際能夠默默地啟迪心靈；畫家還把自己感受到的美景佳境畫入圖中，讓觀畫者在欣賞作品中分享他的樂趣。滿盈畫面的日常生活器皿，儼然一幅靜物群像；充斥構圖的大自然景致和建築，猶如一幅風光怡人的風景畫；這些豐富的構圖元素都來自畫家的生活經驗。畫家先從生活中擷取美好的事物入畫，然後用自己的神祕經歷所產生的意象來架構精神性內容，這樣便締造了寫實為表、象徵為裡的畫作。[8]

還有早期尼德蘭繪畫的風格特殊，應當歸於中世紀風格、抑或屬於近世風格，這個問題一直爭議不休。由1420年到1450年間快速改革的步調，可以發覺此時尼德蘭畫家也和義大利畫家一樣積極地謀求新的寫實形式，只是兩地畫家詮釋寫實的方法不同，他們各別從自己的傳統藝術裡尋找成因，所表現出來的效果也大異其趣。傳統是每個民族思想的凝聚，歷經千百年的傳承，或許在表達方式上有所改變，但由原型中仍可追溯其長遠的源流；時光的沖刷和外力的介入，雖使一個民族的傳統逐漸流失、並且摻入不少異化的成分，但是潛藏在各民族藝術中的原型是不變的。所以此時的尼德蘭和義大利畫家在不知不覺中繼承各自的傳統，當他們苦思新的表現風格時，必然已知傳統的規範，才進行超越傳統藩籬的計畫，因此在創新中仍透露出自己的傳統特質。這也是兩地繪畫在同樣以寫實為目標的創新中，表現出來的風格大不相同之原因。由此可知，此時尼德蘭的繪畫已脫離中世紀繪畫風格，展現著新時代的繪畫風貌。

1420年到1450年間的尼德蘭繪畫已呈現劃時代的新風格、新題材和新理念，這些新的表現雖然是在傳統哥德繪畫的園地中滋長起來的，但是由其急速改革的腳步，可以看出這些並非畫家無意識的改變現象，而是具有強烈革新的意識型態。單就尼德蘭繪畫史而言，此段期間的繪畫已展示與過去斷離的現象，同時也為後來的繪畫發展開啟了新的紀元；這種由傳統哥德繪畫蛻變而出的新藝術，堪稱為尼德蘭近世繪畫的先鋒。〈梅洛雷祭壇〉（Mérode-Altar）和〈根特祭壇〉（Genter-Altar）便是代表這個開始階段的經典作品，從這兩座祭壇畫的新潮畫風和新穎廣博的內容，即可了解1420年代至1430年代尼德蘭繪畫的發展已臻於成熟的地步，並且可想而知此時畫壇競爭劇烈的情形。

有關早期尼德蘭繪畫的研究，自二十世紀初由弗里蘭德（Max Friedländer）揭開序幕以後，陸續有學者加入研究的行列。弗里蘭德於1924年到1937年之間出版了十四冊《早期尼德蘭繪畫》（Altniederländische Malerei），初步整理出十五和十六世紀的尼德蘭繪畫；除了利用風格分析法進行鑑定畫作年代和畫家風格之外，他還特別強調，領導北方繪畫改革的功臣首推楊‧凡‧艾克；尤其是針對十五世紀的風景畫發展，他更聲稱首開風氣而且最具影響力的畫家非楊‧凡‧艾克莫屬。這部著作初步整理了從楊‧凡‧艾克的時代到布

8　紐曼（馬紹周／段煉 譯），〈藝術與時代〉，《造型藝術美學》，臺北1995，p.215。紐曼曾以藝術心理學的角度來論說象徵，他認為：「從一開始，人就是象徵的締造者。人不僅以其語言和思維的象徵建立自己獨特的心理精神世界，而且還用他的神祕經歷所產生的形狀和意象來豐富自己的心理精神世界。」

魯格爾（Pieter Bruegel d. Ä.，約1528-1569）之間的尼德蘭繪畫，提供當時研究者一個明確的系脈。可是此書之研究畢竟屬於每個學科初創時華路藍縷的階段，不僅資料取得不易，而且鑑定技術也是問題重重，因此書中所述之作品年代和畫家歸屬等問題都在日後受人質疑。

在維也納，自從德沃夏克（Max Dvořák）於1904年寫了〈艾克兄弟藝術之謎〉（Das Rätsel der Kunst der Brüder van Eyck）一文之後，又於1918年發表了〈荷蘭繪畫的開始〉（Die Anfange der holländischen Malerei）。在〈艾克兄弟藝術之謎〉中，不但根據風格分析法探討作品風格的傳承和革新，還特別強調時代精神對繪畫發展的影響力。〈荷蘭繪畫的開始〉一文，則是針對〈杜林手抄本〉（Turin-Mailänder Stundenbuch）中多位畫家的風格進行分類，並由這中間釐清胡伯・凡・艾克（Hubert van Eyck，約1370-1426）和楊・凡・艾克兄弟的繪畫風格。從此以後，早期尼德蘭繪畫的研究即成為維也納學派（Wiener Schule）的重大課題。他曾就此主題多次在課堂上專題討論，引起熱烈的反應，受其薰陶的學生中以托爾奈（Charles de Tolney）、巴達斯（Ludwig Baldass）與佩赫特（Otto Pächt）繼其衣缽在這方面的探討最為深入。

托爾奈於1932年發表了〈艾克繪畫風格溯源〉（Zur Herkunft des Stiles der van Eyck）之後，於1939年出版《法蘭大師和艾克兄弟》（Le Maître de Flémalle et les Frères van Eyck），書中不僅分析了法蘭大師（Meister von Flémalle）和艾克兄弟的繪畫風格，甚至還指出他們的前衛風格在當時繪畫界的領銜地位。巴達斯於1937年寫的〈晚期哥德風格的尼德蘭繪畫〉（Die niederländische Malerei des spätgotischen Stils）一文，強調早期尼德蘭繪畫屬於晚期哥德風格的特色；而於1950年發表〈胡伯和楊・凡・艾克的根特祭壇畫〉（The Ghent Altarpiece of Hubert and Jan van Eyck），針對〈根特祭壇〉構圖中摻雜在一起的兩種風格進行分析，試圖釐清艾克兄弟兩人各別執行描繪的部分；並於1952年出版《楊・凡・艾克》（Jan van Eyck）一書，專題研究楊・凡・艾克的一生作品。

佩赫特於1920年代開始專注於艾克繪畫以及早期尼德蘭繪畫的研究，1965年至1966年在維也納大學開設有關早期尼德蘭繪畫的課程，接著在1972年又開了一堂「尼德蘭繪畫的創始人」之課程，並於1977年出版了《藝術史學方法》（Methodisches zur kunsthistorischen Praxis）。書中第一篇文章〈十五世紀西洋繪畫的造形原理〉（Gestaltungsprinzipien der westlichen Malerei des 15. Jahrhunderts），便是針對早期尼德蘭繪畫的構圖與造形問題之研究，文中詳細地剖析早期尼德蘭畫家周延而縝密的構圖理念以及複雜的造形原理；尤其是針對十五世紀尼德蘭繪畫的特異構圖形式，他提出了「雙重法則」（Doppelgesetzlichkeit）的獨特見解，揭示十五世紀尼德蘭畫家在構圖之初已心存平面和立體的雙重理念，這種平面與立體互輔互成的觀念所造就出來的構圖是極其傑出的表現；在這樣的構圖下，非但舊時代注重的象徵性內涵得以更為充實，就連新時代強調的寫實性也可以適時地發揮。[9] 因此他再三地提醒研究者注意，十五世紀尼德蘭繪畫

9　Pächt, O.: *Methodisches zur kunsthistorischen Praxis*, München 1977, pp.20-37。

之構圖要點乃平面性和立體性合而為一，兩者不可分離。此外，他歷年來的授課內容已於過世後被匯集成《艾克——早期尼德蘭繪畫的創始人》（Van Eyck—Die Begründer der altniederländischen Malerei）一書，於1989年初版發行，內容廣涉法蘭大師即康平、康平與羅吉爾・凡・德・維登的風格區分、艾克兄弟的風格區分、以及〈根特祭壇〉的研究等。

接續弗里蘭德由艾克兄弟至布魯格爾之十五和十六世紀尼德蘭繪畫發展的研究，潘諾夫斯基（Erwin Panofsky）更將研究範圍上推至十四世紀，從法國畫家、旅法尼德蘭畫家（Franko-flämisch）和尼德蘭畫家的手抄本開始探討，並將研究對象擴展到尼德蘭各個省分的畫家和畫派。他於1953年出版的《早期尼德蘭繪畫——起源和象徵》（Early netherlandish Painting），內容除了探討早期尼德蘭繪畫的起源、分析早期尼德蘭繪畫的畫家和畫派之外，還進行解讀早期尼德蘭畫家在構圖中安排的隱喻，以闡釋內存於形式之下的象徵意義。他認為藝術品既可當成文獻證據，又可作為理解人類思想的象徵形式。[10] 從此以後，對早期尼德蘭繪畫內容的解讀即成為熱衷的命題。可惜潘諾夫斯基的圖像學（Ikonographic）研究方法於今日常遭人誤用，導入另樣專事探索圖像謎題的方向，這種探索方式趣味性居多，在學術上並無多大價值。

克羅（Joseph Crowe）和卡瓦卡塞（Giovanni B. Cavalcaselle）於1857年合著的《早期尼德蘭繪畫史》（Geschichte der altniederländischen Malerei）中，曾簡述尼德蘭繪畫史的源流。拉塞內（Jacques Lassaigne）根據他們的著述於1957年寫了《法蘭德斯繪畫——艾克的世紀》（Die flämische Malerei—Das Jahrhundert Van Eyck），將十五世紀尼德蘭繪畫的研究上溯至十三世紀末，並對重要畫家之繪畫風格進行分析和說明。像這樣描述十五世紀尼德蘭畫家和作品的著作非常多，內容則大同小異。其他還常見到專文論述個別畫家、或探討單一畫作的文章，這些論文的內容大抵是鋪陳畫家的養成背景、分析繪畫風格、鑑定作品、或是探索畫的象徵意涵。

1994年，貝爾汀（Hans Belting）和庫魯瑟（Christiane Kruse）合著之《繪畫的發明》（Die Erfindung des Gemäldes），綜合了歷代各學者對十五世紀尼德蘭繪畫的研究，提供詳細的考證資料；書中先陳述十五世紀尼德蘭繪畫的人文背景、風格傳承和畫家履歷，並對作品一一進行分析，還詳實交代各畫作的歷代收藏者和收藏地、以及畫作修復的經過。此書可說是歷來有關十五世紀尼德蘭繪畫研究中，文獻資料最為齊備的一本著作。

從1420年代油畫的興起，以及1430年代迅速在尼德蘭蓬勃發展，此期間的畫作不論是品質、技法、形式和內容方面均表現出斷離傳統、求新求變的明顯跡象，此時的領銜畫家康平、楊・凡・艾克和羅吉爾・凡・德・維登自然成為研究者目光交集的重點。可是在早期的研究中，康平的名子尚未確定之前，人們籠統地將風格類近的作品一概歸納在法蘭大師名下，因而引發法蘭大師究竟何人的爭論。學者多認為法蘭大師是法蘭德斯（Flanders）[11] 地區著名的藝術家，在他旗下有不少助手；由於當時的畫坊作業，畫作經

10　Dilly, H.（hrsg.）: *Altmeister moderner Kunstgeschichte*, 2. Aufl., Berlin 1999, p.165。

11　法蘭德斯為尼德蘭南部，今日法國北部省、比利時的東法蘭德斯省和西法蘭德斯省、以及荷蘭的澤黑蘭省

常是由大師規劃構圖後交由得力助手協助繪製，因此被歸在法蘭大師名下的畫作風格仍可詳分為數種。

此外，依據史獻記載，羅吉爾·凡·德·維登曾於1427年到1432年間在法蘭大師的畫坊工作過，且其畫風與法蘭大師相當近似，因此有些學者據此推測羅吉爾可能是法蘭大師的老師；有些學者則認為兩人可能是同輩，作畫風格彼此互相影響；其中較為一般學者採信的說法是，法蘭大師是羅吉爾的前輩，羅吉爾在繪畫風格上承襲了法蘭大師的特色。由於法蘭大師的身分在當時尚未確定，因此一直到1930年之前大部份的法蘭大師作品都被歸在羅吉爾的名下，1930年以降，學者才進一步將作品依形式詳加比對，開始進行兩人畫作的分類。此後學者又依據史獻記載以及生卒年，認定當時相當活躍、並於1412年取得吐奈（Tourney）公民權的畫家羅伯·康平應當就是世稱的法蘭大師。此一論見已在日後逐漸被人採納，今日法蘭大師即康平已成為不爭的事實。

至於楊·凡·艾克是否確有兄長的問題，曾經一度受人質疑；持反對意見的學者認為，〈根特祭壇〉上面的銘文是後人添加上去的，楊·凡·艾克並無兄長。[12] 但是德沃夏克於1904年寫的〈艾克兄弟藝術之謎〉，文中業已指出胡伯·凡·艾克為楊·凡·艾克的兄長，楊早年是跟隨胡伯作畫，並在其兄過世後接掌畫坊，繼續〈根特祭壇〉的繪製工作。德沃夏克又於1918年著述〈荷蘭繪畫的開始〉時，進一步區分胡伯和楊兩兄弟的風格特徵。如今一般人皆認定〈根特祭壇〉確如上面的銘文所述，是由胡伯開始繪製，而在1426年改由楊繼續未竟的工作，並於1432年完成。

澄清了康平、艾克兄弟和羅吉爾·凡·德·維登的身分，區別了他們的繪畫風格之後，學者們開始將研究焦點轉移到解讀圖像上面。1930年代開始了圖像學的研究方法，潘諾夫斯基特別針對十五世紀上半葉的尼德蘭繪畫展開解讀圖像的研究，使早期尼德蘭繪畫的象徵性內容問題白熱化，也引發了象徵主義與寫實主義的爭論；這個議題一直延續到今日，仍為研究者熱衷討論的對象。有鑑於潘諾夫斯基的圖像學研究被後人誤用，成為專事揭開隱藏構圖中象徵意義的探討，於是佩赫特特別強調藝術史的研究「首先啟用眼睛而不是文字」（Am Anfang war das Auge, nicht das Wort.），點醒研究者應該先留意觀察作品，而不是先提筆為文。

長年來在研究十五世紀尼德蘭繪畫中，筆者除了驚嘆其畫家於短暫的二十多年間改良繪畫媒材和畫技、開啟西洋油畫的紀元之外，也對其繪畫發展在此期間突飛猛進感到驚訝。腦中一直存疑著，究竟是什麼原因和怎樣的背景，讓尼德蘭繪畫迅速地躍上國際舞臺，甚至於與義大利文藝復興繪畫平分秋色，主導阿爾卑斯山以北的西洋繪畫達三百年之

（Zeeland）。

12　1823年，人們在〈根特祭壇〉外側發現上漆的框裡有一段文字「PICTOR HUBERTUS EEYCK. MAIOR QUO NEMO REPERTUS / INCEPIT. PONDUS. QUE JOHANNES ARTE SECUNDUS /（FRATER） PERFECIT. JUDOCI VIJD PRECE FRETUS / VERSU SEXTA MAI. VOS COLLOCAT ACTA TUERI（1432）」（無人能及的畫家胡伯·凡·艾克開始繪製此祭壇，其弟楊受約道庫斯·斐勒之託於1432年5月6日完成此鉅作。……）參見Belting, H. / Kruse, C.: *Die Erfindung des Gemäldes*, Müchen 1994, p.144。

久。因此立意探索尼德蘭繪畫興起的背後因素，追溯中世紀漫長歲月中，尼德蘭繪畫處於怎樣的一個發展階段；乃至於其成名畫家為何早年未根留尼德蘭而遠赴法國從事畫藝，這些旅法尼德蘭畫家在法國畫壇活動的情形及受重視的情形如何；最後是在怎樣的情況下回歸故里，而且是什麼原因使他們回到尼德蘭後立刻掀起繪畫的高潮，並且改寫了西洋的繪畫史。

幸有荷蘭史學家胡伊青加（Johan Huizinga）所著的《中世紀之秋》（Herbst des Mittelaltes）之助，才使問題水落石出。此書是針對十四和十五世紀法國與尼德蘭的生活方式、思想及藝術的研究，書中對當時的人與社會、精神生活與物質生活、藝術與文學、還有狂熱的宗教信仰等，都有扣人心弦的描述；而且所涵括的時代和地區正好是本研究的範圍，書的內容為楊‧凡‧艾克的時代背景勾畫了清晰的輪廓，提供本研究深入了解當時尼德蘭人的宗教思想、物質和精神生活的層面、以及對藝術價值的判斷標準等。這些資料對本研究助益極大，在下面五個章節的著述過程中，胡伊青加的言論一直是時代精神、畫作題材與風格研究的根據，唯獨其認為十五世紀的尼德蘭本質上仍為中世紀的觀點，本研究將在文中提出修正意見。

早期尼德蘭繪畫的研究從弗里蘭德開始，後繼學者的研究重點多放在考證畫作的歸屬、鑑定真偽、分析油畫質材和技法，或集中在單一畫家的作品上面，探討圖像的象徵意涵，並以風格來釐清師承關係和建立畫家系譜，其中尤以楊‧凡‧艾克的研究最為熱門。也許是因為缺乏文獻，對於十五世紀以前尼德蘭地區繪畫的溯源不易，因此至今尚未發現專文研究。本書第一章在研究1415年之前尼德蘭繪畫的發展時，是以克羅和卡瓦卡塞合著之《早期尼德蘭繪畫史》的考證為初步的線索，然後從各種相關文獻中搜集有關的資訊，並多次親赴荷蘭和比利時實地訪察；經過長期的整理，總算稍具規模，建立了其繪畫發展的初期型態。

1415年之前的尼德蘭繪畫，通常散見於德國和法國的繪畫史中。由於尼德蘭一直到十七世紀都是四周強鄰的附庸，因此隨著政權的轉移，其繪畫也被納入所屬國家的繪畫史中，1415年之前尼德蘭的繪畫幾乎就成了法國國際哥德繪畫的重心。是以本研究在探索1415年之前的尼德蘭繪畫時，只有從德國和法國的繪畫史裡面找尋蛛絲馬跡，透過德法繪畫史資料的輔助、以及流傳國外的尼德蘭裔畫家作品，來建立尼德蘭繪畫的史前史。[13] 在這種情況下，研究過程中得先釐清什麼是尼德蘭的傳統畫法，才能確立其繪畫發展的系譜。儘管早期成名的畫家通常是久駐法國，深受法國繪畫風格的洗禮，但是他們的作品中仍保有相當強烈的尼德蘭地方特質，而且他們這種融合法國哥德式和尼德蘭繪畫特色的風格，對日後尼德蘭繪畫的發展有著直接的影響力。

尼德蘭地區的繪事隨著修道院的進駐而展開，最早可上溯至西元六世紀初，但是明確的史料則始自八世紀，並且深受卡洛琳藝術（Karolingische Kunst）的影響；到了十至

13　一般書籍提及尼德蘭繪畫時，皆從十五世紀初楊‧凡‧艾克的時代開始談起，因此本研究在此將1415年之前的尼德蘭繪畫發展階段稱為「史前史」。

十一世紀，開始出現民間的繪畫活動和行會組織。由1292年製作的〈奧提莉（Ottilie）聖髑櫃〉，可看出其地方性繪畫風格率真、用色大膽、且強調人物的表情和動作，在此已初露其民族繪畫的特質。隨著自然主義的風潮，其畫作逐漸展現立體感，並顯示出受到法國哥德繪畫和義大利十四世紀繪畫的影響；到了十四世紀末，畫中人物已具有相當的體積感；而在十五世紀初，畫中人物形同高浮雕一般，混淆了繪畫和雕刻的界線。此時的旅法尼德蘭畫家，為法國哥德繪畫帶來了傳達心靈活動的人物表情，並在構圖中融入自然的風景，這些建樹都為日後早期尼德蘭油畫的發展奠定良好的基礎。

有鑑於藝術是人類思想活動的產物，所以第一章在分析尼德蘭歷代大師畫作之時，務求闡明畫作的時代背景、繪畫市場和人文思想對當時繪畫的影響力。尤其是這些中世紀的畫作皆為宗教性的題材，因此宗教思想和宗教美學成了分析作品時不能不探討的要項。研究的結果發現到，思想起了變化，人對畫作欣賞的角度也跟著調整，進而左右了繪畫發展的趨勢。這時候的贊助人對繪畫的發展也有著極大的影響力，贊助人的品味經常左右著繪畫的潮尚，贊助人的身份和地位也常決定著繪畫的取材。

1420年代以降，尼德蘭地區中產階級崛起，逐漸取代皇家和教會成為藝術的贊助人。贊助人身分的改變也帶來繪畫的革新，在題材和構圖上展現出不同於前的風貌。透過貝羅澤斯卡亞（Marina Belozerskaya）所著的《反思文藝復興——遍布歐洲的勃艮第藝術品》（Rethinking the Renaissance）之分析，更篤定了本研究的觀點，證實這時候的尼德蘭繪畫是普遍受到歐洲人喜愛的藝術品；其油畫除了風格精美華麗之外，主題內容的豐富和構圖風格的多元變化，都是受人青睞的主要原因，尤其是深具新時代精神的繪畫表現，更是吸引眾人目光的地方。這時候由康平和楊・凡・艾克領導的繪畫改革，彷彿一場時代的大競技，所繪製出來的畫作不論是大型祭壇畫、小型祈禱圖或是肖像畫，在質和量上面都甚可觀。

第二章在探討1420年至1450年左右尼德蘭繪畫的題材與構圖特色之初，先就此段期間存世的尼德蘭畫作之構圖風格進行分類統計，並參照貝爾汀和庫魯瑟合著之《繪畫的發明》，綜合歷來各學者對作品年代的考證，而將構圖特色分為華麗寫實的風格、強烈的造形意識和豐富的構想、連續的構圖情節、宗教題材生活化的趨勢四項，並加以一一分析，說明其中的藝術動機和所欲表達的意念。然後再就宗教題材分析畫家如何舊曲新彈，運用傳統宗教主題改裝成各種新的宗教圖像。結果發覺，隨著構圖元素的生活取向以及時空觀念的漸長，尼德蘭宗教畫快速地走上世俗化的途徑，而且特別強調現世的基督教精神。1420年到1450年間尼德蘭繪畫在題材和構圖方面特別豐富而多變化，不但顯示出畫家的博學多能，也反映出強烈的藝術意志；畫家刻意

在宗教畫中安排穿著當時尼德蘭時裝的群眾和尼德蘭的風景，以轉換時空的手法塑造一種基督在尼德蘭的形象。在世俗題材方面，肖像畫已成為獨立畫科，畫中的人物構圖彷彿置身窗內、將目光投向窗外一樣，表情生動而逼真。從此以後，鏡中影、窗裡人和窗外景，這些畫中畫的動機大量地出現在尼德蘭繪畫的構圖中，不僅開展了構圖空間，也為構圖平添不少深奧的內容；在這裡，神學的與日常生活的意義交互為用，窗裡窗外代表著人的內在與外在的兩個心理世界，鏡子和窗戶象徵著人類精神境界與現實境界的轉切面。

瓦薩里在其著作《畫家、雕刻家和建築師傳記》中，將油畫技法的發明歸功於楊·凡·艾克，儘管他的說詞疑點重重，但是一般著述仍採用他的看法，而忽略了長久以來歷代畫家為了研發新繪畫媒材、改進繪畫技法所付出的心血。第三章在研究1420年至1450年左右尼德蘭油畫的技巧之初，先從探討歷代畫家致力於油畫顏料的種種實驗著手。研究過程中主要參考收錄在勞瑞（Arthur P. Laurie）著的《繪畫技法》（The Painter's Methods）裡，有關十二世紀初赫拉克略（Heraclius）和提奧菲略（Theophilus）所寫的《藝術分覽》（De diversis artibus）之記載，以及多奈爾（Max Doerner）於1921年著的《歐洲繪畫大師技法和材料》（The Materials of the Artist）。據此說明油畫顏料是經過漫長時間的研發，到了1420年左右尼德蘭畫家才突破難關，成功地開發出有效而便捷的油畫顏料，從此以後油畫遂成為西洋繪畫的主流。

尼德蘭畫家掌握住油畫顏料的性能，並透過光影的效果助長寫實的趨勢。在細心觀察大自然中，他們察覺到光線在繪畫上的重要性，而展開以光影變化來形繪人的相貌和個性、表現物體的體積感和精細的外表、呈現空間景深和營造氣氛，並且利用光影作用凝聚構圖、加深畫作的象徵意涵。這樣一來，不僅加速了宗教畫世俗化的腳步，也締造了肖像畫的佳績，並為日後風景畫和靜物畫的發展奠定穩固的基礎。

在第四章中，為了研究1420年至1450年左右尼德蘭繪畫的構圖形式，而先從比較此期間尼德蘭和義大利繪畫的異同著手，然後才進行分析此時尼德蘭繪畫的造形原理；除了逐一比對尼德蘭和義大利畫家的作品，從中歸結出兩地畫家在構圖形式和作畫理念上的特色之外，並進一步從平面設計的角度思考尼德蘭繪畫的構圖原理。目前學者對早期尼德蘭繪畫構圖形式的研究，多集中在風格分析上面，只有佩赫特曾在〈十五世紀西洋繪畫的造形原理〉一文中，有一節針對尼德蘭繪畫進行詳細的剖析。此篇文章提示了本研究在析論平面性和立體性兼備的構圖原理時不少的思考方向，也引發筆者深入思索此時尼德蘭繪畫新興的片段式構圖之本意。

1420年至1450年間，尼德蘭繪畫醞釀著一股強烈的造形運動，在這陣主動而積極的探討造形之趨勢中，從構圖原理、多視點透視、到片段取景的構思，在在俱見畫家堅決的創作意志。而且就整體構圖來說，此時尼德蘭繪畫深具象徵的性格，但就構圖各單元而言，卻又顯示著高度的寫實性；在兼顧象徵與寫實兩種相對的理論下，其構圖原理是非常複雜的，畫中處處都產生出平面和立體相剋相生的作用。針對這點，本研究在分析構圖的過程中，因有感於此時尼德蘭繪畫平面與立體對立又互融的關係，和中國繪畫構圖虛實相應的

道理不謀而合，因此引用中國畫理中虛實相應、陰陽相剋相生的道理，來說明此時尼德蘭繪畫的構圖原理。這種將象徵與寫實、平面與立體的相對概念整合為一的構圖，在畫面上產生了奧妙的雙重視覺效果，亦即立體寫實的人物被歸納入封閉的塊面內，自成一個構圖單元，各單元間輪廓線又互相配合，共同譜成兼具立體性和平面性的構圖。此外畫家又採用游離的視點，以多重的視角來取景，使構圖在平面架構上不失三度空間的效果；並且透過片段式的開放性構圖，引發觀眾的聯想，以充實畫的內容。正因為這些特殊的造形原理，使得這時候的尼德蘭繪畫與義大利文藝復興繪畫大異其趣。短短的二十多年間，早期尼德蘭畫家嘗試了各種構圖形式，也開發了造形藝術發展的多種表現管道，雖然這些表現方式在十六世紀之後因不合古典主義的潮尚而被忽視，但是對十九世紀末以降的西洋繪畫發展卻產生跨時代的影響力。

　　早期尼德蘭繪畫的風格爭議至今尚未定論，有人認為它應當屬於中世紀風格，有人認為它是中世紀與文藝復興之間的過渡風格，有人則認為它可以說是北方文藝復興風格；還有針對其畫風究竟該稱之為寫實主義、抑或象徵主義，也是眾說紛紜。導致論見不一的原因，乃學者研究時切入的角度不同所致。第五章將針對1420年至1450年左右的尼德蘭繪畫風格問題進行討論，文中首先把歷來學者對這方面的研究情形綜合整理出一個脈絡，以分析學者於開始時對作品本身的關注、後來傾全力於探討圖像內容、今日則將重點轉移到探討社會背景上面的研究經過。然後進行分析第一代和第二代畫家間的繪畫傳承和革新，以釐清此時尼德蘭繪畫的風格演變情形。最後針對此期間尼德蘭繪畫的風格問題進行剖析，說明各學者針對中世紀風格與文藝復興風格之爭的各種理由，以及面對象徵主義或寫實主義所執的不同意見，並且進一步說明自己的看法。

　　1420年至1450年間尼德蘭繪畫因未採用義大利的消點透視法、又不符合古典繪畫的規範、且未凝聚出一貫的作畫原理，而被視為落伍的表現；這種以科學進步觀和古典主義為出發點的評判是不公正的。事實上，此時尼德蘭畫家根據經驗觀察、採用游離視點所締造的空間感，是順應自然的畫法，這種空間畫法反而更接近真實世界的景象；而且畫家憑著細心觀察、加上自由發揮，在畫作中表現新技法和新風格，他們的表現已透露出強烈的創作意志，種種跡象都顯示著1420年至1450年的尼德蘭繪畫已進入了一個新的紀元。象徵和寫實相輔為用是早期尼德蘭繪畫的特點，在寫實的表象下隱藏著象徵的意涵、或是在豐富的構圖元素中寄寓著玄奧的真理，這時候尼德蘭繪畫的構圖充滿著慧點的雙關語，這些都是畫家發揮靈活的抽象思維和精湛的寫實技巧共同造就的成果。在這樣的構圖中，象徵主義與寫實主義已經合而為一、無法切割，所以不應該單以象徵主義或寫實主義任何一個名詞來定義此時的尼德蘭繪畫風格。

1415年之前尼德蘭繪畫的發展

十七世紀的尼德蘭繪畫號稱「黃金時代」，當時的大師，如法蘭德斯的魯本斯（Rubens，1577-1640）、凡‧戴克（Van Dyck，1599-1641）和荷蘭的林布蘭（Rembrandt，1606-1669）等人的繪畫成就，無人不知、無人不曉。但是同樣的地方，遠在兩世紀之前的十五世紀尼德蘭繪畫，便鮮少有人提及。誠如一般人所知的，在義大利文藝復興繪畫大師如雷貫耳的讚許聲中，其他地方的繪畫成就便被掩埋在歷史的軌道裡。十五世紀尼德蘭的繪畫功績歷歷可數，卻因缺乏史筆的大力推薦，還有十六世紀以降古典主義成了審美的規範，致使其藝術價值遭受邊緣化的噩運。儘管如此，但是我們無法否認，先有十五世紀早期尼德蘭繪畫的前導，才有日後十七世紀「黃金時代」的到來。[14]

事實上十五世紀早期尼德蘭繪畫的嶄露頭角，可說是宣告了歐洲北方中世紀藝術的結束。庫伯勒（George Kubler）曾將十五世紀上半葉畫家楊‧凡‧艾克過世前的這段期間稱為「入口」（entrance），把這時候的尼德蘭視為藝術的新生地，以標榜其無與倫比的繪畫成就。[15] 從這時候起，一些原本被視為手工藝匠的北方畫家才開始受到尊重，他們不僅贏得了藝術家的頭銜，其作品也躋身博物館的收藏行列。特別是這時候尼德蘭畫家研發成功的油畫，使北方繪畫大放異彩，西洋繪畫的發展也從此改觀。

西洋中世紀晚期文化的轉型，多半是社會內在失調造成的。由於經濟的成長、科學的推進與思想逐漸開放，引發了民族的自覺，各國爭相樹立自己的文化特質。多頭不一的發展瓦解了中世紀綿延已久的文化共識，也攪亂了穩定徐緩的文化發展步調。在中世紀文化由崛起、到興盛、進而定型、然後分道揚鑣的發展過程中，我們可以看到西洋文化史就這樣週而復始地、一波又一波地發展至今；今日我們仍置身在人類文化週期發展的規律中，無法擺脫這種進化的宿命。

中世紀早期的歐洲是個封建的農業社會，到了十三世紀，城市興起、商業經濟逐漸復甦，城邦經濟的發達影響了政治和文化的變遷。儘管中世紀早期商業十分蕭條，歐洲仍有些許貿易活動；十一世紀末，北義大利和法蘭德斯是這時期的兩個重要商業中心，法蘭

14　十七世紀的尼德蘭，在政治上已清楚地劃分為南方的法蘭德斯（今比利時）和北方的荷蘭。但遠在十五世紀之時，尼德蘭南北兩地並未清楚界分，在政治和文化上兩地還是連為一體的。

15　Belting, H. / Kruse, C.: *Die Erfindung des Gemäldes*, München 1994, p.9。

德斯生產的毛織品，是當時貿易的主要貨品之一。一直到1404年，在阿爾卑斯山以北，只有法蘭德斯人會紡織羊毛、製造呢絨。[16] 由於法蘭德斯的羊毛產量不足，必須仰賴英格蘭的羊毛輸入，而在經濟上與英格蘭關係極為密切。[17] 可是在政治方面，十四至十五世紀的法蘭德斯則淪為法國勃艮地公爵的附庸屬地。勃艮地由於偏安法國東隅，倖免了英法百年戰爭（1337-1453）的浩劫，[18] 又受到法蘭德斯蓬勃的商業景氣滋潤，得以躍居阿爾卑斯山以北最繁華富庶的地方。在文化和藝術方面領銜風騷，成為全歐洲君主的楷模。[19] 尤其是十五世紀尼德蘭油畫的精美逼真，顯示出有如當時珍貴掛毯一樣燦爛精緻的品質，深得各國君主的熱愛。這種經過中世紀幾百年手繪聖經插圖的高度發展，所練就的精密繪畫技藝，到了十五世紀上半葉已形成新時代的精神風貌，更成為風靡全歐的榜樣，就連義大利的貴族也對尼德蘭油畫趨之若鶩，紛紛派人前往尼德蘭習畫，或延請尼德蘭畫家作畫。[20] 多虧尼德蘭油畫顏料的南傳，還有精密寫實技法的運用，以及光線氣氛的營造，義大利的文藝復興繪畫才能登峰造極、締造佳績。

由十五世紀尼德蘭和義大利兩地的繪畫發展，我們可以體驗到一個真實的文化遽變歷史。在經過一陣劇痛的分娩期之後，新的文化終於誕生了，人類文明的演進也更上一層樓。自此，西洋繪畫的發展在科學和人類睿智的引導下，充分地表現出精深多元的面貌；而且畫家的手就如同上帝創造宇宙一般地奇妙，能夠畫出形形色色的世界萬象。

第一節　尼德蘭繪畫的起源

尼德蘭除了東南部的山區之外，全境幾乎是一片低窪的平原，這個平原是由馬斯河（Maas）、萊茵河（Rein）和埃斯谷河（Escaut）三條大河以及其他小河沖積而成的，境內還佈滿了湖泊和沼澤。西元前一世紀到西元後一世紀之時，尼德蘭只是個長滿了樹林的沼澤地帶，瓦耳河（Waal）、馬斯河和埃斯谷河年年氾濫，再加上山洪帶來的水患，以及海上襲來的狂濤巨浪，陸地常遭淹沒，海岸的面貌也屢被改變。[21] 由於平原多低於海平面，河面又蒸發出水汽，整個陸面經常籠罩著揮之不去的潮氣和煙霧。

在這種惡劣的天候和地理條件下，尼德蘭地區的開發比起歐陸其他地方來得遲緩。西元九世紀之時，此地還有大片蠻荒的森林，甚至於到了十二世紀仍未完全開發完畢。早期的日耳曼移民是在五世紀時來到這裡，他們主要靠打獵捕魚維生，過著相當原始的生

16　丹納（傅雷 譯）：《藝術哲學》，安徽1992，p.227。

17　王任光：《西洋中古史》，臺北1976，pp.385-389。

18　英法百年戰爭到了1420年代，法國幾乎全部淪陷，僅存奧爾良一城。

19　杜蘭：《從威克利夫到路德》，世界文明史之十八，臺北1988，p.187。以及貝羅澤斯卡亞（劉新義 譯）：《反思文藝復興》，濟南2006，p.50。

20　貝羅澤斯卡亞（劉新義 譯）：《反思文藝復興》，濟南2006，pp.197-201。

21　例如今日的根特（Ghent）在九世紀、布魯日在十二世紀都還是出海口。

活。[22] 但是憑藉著日耳曼人堅忍耐勞、團結一致的精神，他們修築堤防、抽水屯田、開鑿運河、建造風車和磨坊、製造船舶、畜養牲口、發展工業和振興貿易，把原本惡劣的地理環境，改變成肥沃的土壤和繁華的商埠。[23] 到了十四世紀末，尼德蘭已是富比鄰國，成為歐洲北方物產豐富、商業蓬勃的地方。

早期遷移到尼德蘭的日耳曼人多為從事苦力工作的人，他們長年地開荒闢地，必然無暇顧及藝術的發展，更無所謂的繪畫活動可言。然而這裡的人憑著無比的毅力，不辭艱勞與水爭地，克服了天然的險阻，也學會了與大自然和睦共處的生存之道。在先民的心中，大自然儼然神明的化身，他們坦然接受來自大自然的種種考驗，也欣然享受苦盡甘來的成果。這片胼手胝足打拼下來的江山，對他們而言彌足珍貴，他們對大自然付出的越多，就越親近大自然，也越能感受大自然鬼斧神工的妙趣。秉著對大自然的特殊情感，也培養出對大自然敏銳的觀察力，幾百年下來這些都成為尼德蘭人的天性，也主導著他們傾於自然主義（Naturalism）的宇宙觀，即使是在神秘主義（Mystic）盛行的中世紀，大自然的一草一木也成了宇宙的顯微世界，整個大地處處遍佈著神性的分霑。這種愛好自然的天性一旦發揮到繪畫上面，生活四周的大地就提供他們不少創作的泉源，無情的風雪或是和煦的陽光、洶湧的浪濤或是秀麗的山川，所有自然的現象和景致皆化身圖畫中的精靈。由此可知，尼德蘭繪畫一向以深具個性、傳遞真實感見稱於世，這種繪畫特質的形成是凝結了其民族不屈不撓的精神，這樣的畫作也傳達了尼德蘭人對大自然的謳歌。[24]

1. 尼德蘭繪畫的開始

尼德蘭的繪畫史始於何時？雖然沒有明確的文獻記載，也沒有足資見證的作品流傳下來，但是種種跡象顯示著，其繪畫的開始可能是隨著修道院的傳教工作而來的。雖然西元513年聖人凱撒琉斯（Cäsarius）創辦的女修道院，曾在最早的修道院規章中明文訂定：「修女有抄寫聖經的義務。」[25] 但是規章中只言抄寫聖經，並未提及繪製插圖之事，因此在這裡不敢妄加推測，當時是否已經開始作畫了。儘管如此，這個線索至少提供我們一個訊息，就是聖經手抄本的製作早在西元六世紀初已在尼德蘭的修道院中展開，手抄本裡可能也繪有插圖。

若是根據最早而且確切的史料來判斷，尼德蘭繪畫的開始大概是在西元八世紀，也就是在卡洛琳王朝（Karolingische Dynastie）之前。其後因尼德蘭之政權歸屬卡洛琳王

22　由於這個原因，通行於尼德蘭的語言是德語的一種方言，只有華龍區（Walloon）使用法語。

23　丹納（傅雷 譯）：《藝術哲學》，安徽1992，pp.218-222。

24　渥林格認為精神狀態的波動，在一個民族的宗教觀中和藝術觀中，是以同樣的方式表現出來。當面對世界的恐懼感消退、信賴感增強時，外在的世界才開始具有生命，也就是把世界人格化。這種把自己投身物中的活動，即藝術上的自然主義，這種自然主義把自然原型只作為形式意志的基礎。參考自渥林格(魏雅婷譯)：《抽象與移情》，臺北1992，p.80。

25　Crowe, J. / Cavalcaselle, G.: *Geschichte der altniederländischen* Malerei, Leipzig 1875, p.3，註1。

朝，而深受卡洛琳藝術的影響。

　　一本來自馬斯河畔老艾克修道院（Kloster Alt-Eyck an der Maas）的編年史，是在西元九世紀卡洛琳王朝時代寫的。這本編年史的作者曾針對八世紀上半葉兩位相繼的女院長赫琳德（Herlinde）和萊奴拉（Reinula）進行相當詳細的描述，並提到兩人為福音書、聖詠集和使徒傳繪製的插圖，顏色非常鮮明亮麗，乍看之下恍如新敷的色彩一樣。[26]

　　這個修道院座落的地方，與十五世紀初早期尼德蘭繪畫大師胡伯・凡・艾克和楊・凡・艾克兩兄弟的出生地馬斯艾克（Maaseyck）相去不遠，甚至於楊・凡・艾克的女兒莉維內（Lievine）也獻身於老艾克的這所修道院。在老艾克和馬斯艾克所處的林堡省（Limburger Provinz），後來也以繪製精美的袖珍手抄本聞名於世，這裡製作的手抄本於十四世紀遠銷巴黎，深受法國王公貴族喜愛，在繪畫市場上的價格也相當昂貴。由上述的種種事蹟，可以看出，尼德蘭最初的繪畫活動是沿著馬斯河兩岸發展起來的。[27]

　　至於尼德蘭地區繪製手抄本的工作，是在何時由修道院轉移到民間工作坊，則礙於尚無確實的考據資料，目前無法做出定論。不過西元十至十一世紀，在呂提克（Lüttch）已出現了一些畫家和畫作，可見當時已有行會的組織和繪畫的活動。早期中世紀的板上畫作如今已蕩然無存，當時的壁畫雖偶有倖存的，但都是一些殘缺不全的片段，而且受損的情況相當嚴重，幾乎到了難以辨識的地步，僅憑這些斑駁不清的殘片，實在難以判斷原初繪畫的品質和藝術的價值。

2．尼德蘭的本土繪畫

　　十九世紀中葉，在大舉整修古蹟的過程中，許多長久以來被掩蓋於灰泥之下的中世紀教堂壁畫，經過工作人員的清理，覆蓋其上的石灰已陸續清除，這些壁畫都被鑑定為十三或十四世紀的作品。[28] 由於這些被發掘出來的壁畫，不僅色彩斑駁，構圖也不齊全，有些甚至於連主題都難以辨識，因此在考證上極為困難。非但無法從中識別繪製壁畫的畫家，也很難分辨其風格流派，更無從想像原先總體壁畫系列在教堂中造成的氣氛如何。

　　這些教堂中的壁畫，除了裝飾性之外，當初在教堂建築內部也擔當著宣揚教義、教

26　Crowe, J. / Cavalcaselle, G.: *Geschichte der altniederländischen Malerei*, Leipzig 1875, pp.3-4。

27　Friedländer, M.: *Von van Eyck bis Bruegel*, Frankfurt am Main 1986, p.22。

28　當時發現不少的教堂壁畫，大部分保持的狀況不佳。以下列舉幾處尚可辨識的壁畫：① 在拿慕爾附近的佛羅瑞斐(Floreffe bei Namur)修道院的地下室天花板上的壁畫，這裡屬於拿慕爾伯爵邸的大廳，壁畫被鑑定為十三世紀的手筆。② 在馬斯垂克(Maastricht) 道明會修道院(Dominikaner-Kloster)老建築的壁畫。③ 在呂提克聖雅各伯(S. Jacob)、聖保祿(S. Paul)與聖十字三座教堂的壁畫。④在根特發現一些殘缺不全的壁畫，散見在當地聖雅各伯、聖約翰(S. Johann)、聖克里斯多(S. Christoph)和聖奧伯特(S. Aubert)中。還有當地一個酒廠中的一系列壁畫，此處原是聖約翰和保祿(S. Johann and Paul)教堂的小禮拜室。這些壁畫被鑑定為十四世紀的作品。⑤在哈倫(Haarlem) 聖巴奉教堂(S. Bavon)的柱子上遺留一些聖人畫像。⑥ 在德溫特(Deventer)附近巴特門(Bathman)的教堂，壁畫中隱約可見MCCCLⅩⅩⅨ(1379)的字跡。以上資料參考Crowe, J./ Cavalcaselle, G.: *Geschichte der altniederländischen Malerei*, Leipzig 1875, p.5，註1。

化信徒的任務；因此在規劃之時，不但得配合教堂的氣氛，更重要的是得顧及信徒視覺的感受，以及在圖像的象徵意義上得呼應宗教的儀式。為求主題明確、圖像清晰、內容精深廣博，每座教堂對壁畫的設計都非常慎重，並且自成一個神學體系，壁畫的各單元之間內容緊緊相扣。但是隨著教堂的改建或擴建，壁畫也難逃跟著牆壁被撤除、或順應新建計畫而被修改及被重新粉刷掩蓋的命運。許多中世紀的壁畫就像尼德蘭地區的情形一樣，被塵封在灰泥裡面幾百年。這些壁畫一旦被發現而重現人寰，也已經支離破碎，無復昔日的光采，更失去了當初整系列壁畫在教堂聲勢浩大的排場、和環環相扣的神學內容。

目前的研究結論，大多僅憑幾個稍可辨識的片段，依其風格將這些壁畫的製作年代歸屬於十三或十四世紀，並且只根據這些斷簡殘篇、失去原初設計之整體神學綱要和本質的零星人物之怪異形狀，就判定尼德蘭地區大型繪畫的發展一直到十四世紀仍停留在低水準的階段。導致這種結論的例證之一，便是根特貝洛克（Byloque）醫院於1300年後不久繪製的壁畫。[29] 其中保持較為良好的局部——〈聖母加冕〉和〈聖克里斯多夫（S. Christophorus）背負耶穌聖嬰渡河〉，顯示著粗獷的筆調和色塊，圖像以粗黑的線條勾畫輪廓，用色沒有光影的漸層表現。像這樣率真樸拙、表現力強烈的繪畫手法，也見諸尼德蘭其他地方發掘出來的壁畫上面。許多研究忽略了當初採用這種表現手法的動機，也未深入探究原先整體壁畫系列在建築內部牆上如何依照神學題旨、和配合宗教儀式進行規劃，以及各單元壁畫之間如何在內容和形式上相互呼應；僅憑幾個殘餘片段的證據，就此斷言尼德蘭大型繪畫直到十四世紀尚無長足的進展。這種以偏蓋全的結論，可能誤導後人對其藝術價值的判斷。

我們必須知道，在過去宗教信仰狂熱的時代裡，人們對教堂壁畫系列的整體呈現有著特別強烈的感情。教堂壁畫以人物為主題重點，壁畫中的聖人得深具英雄氣概，也務求符合完美無瑕的形象，以滿足信眾心中對諸聖懿德的瞻仰情思。而且群體人物之間得善惡分明、尊卑有序，人物和人物之間的互動要非常熱絡，外表的動作和表情必須彰顯各個人物的內心意向，以簡單明確的敘述手法強調聖人的行誼，敦促信眾見賢思齊。為達到此目的，中世紀的壁畫便應運出與現實世界成對比的形式和景象；人物採用平面化的抽象形體，藉此與現實世界的人有所區分；構圖空間壓縮成為二次元，以突顯非人世的景象。至於整座教堂內的壁畫設計，則遵循一個神學體系的規範；各單元之間的敘述情節得彼此相互呼應、內容得緊緊相連繫，以配合教堂的禮拜儀式。此外，仿羅馬時期和哥德時期的教堂內部都塗滿強烈的色彩，整座教堂就如同彩色摺頁的畫冊一樣，透過仿羅馬式幽暗或哥德式彩窗的光線襯托，讓教堂內凝聚出一股奇妙的隆重氣氛。在此種情況下，壁畫裡有異於現實世界的抽象化人物形體和平面化的構圖，搭配著瀰漫在教堂中的神秘氣氛，才能使信徒置身其中渾然忘我，立刻激起無限的熱情，滿懷感恩、嚮往天國樂土。

由此可知，中世紀教堂裡面各單元的壁畫並不是各自獨立的，而是隸屬於總體壁畫

29　Crowe, J. / Cavalcaselle, G.: *Geschichte der altniederländischen Malerei*, Leipzig 1875, p.6。

圖1.
〈**奧提莉（Ottilie）聖髑櫃**〉，木製，34cm×80cm，1292年；凱尼爾，科登聖母修道院(Kerniel，Kloster Notre-Dame de Koden)。

系列之下的一部份；在精心策劃的壁畫和光線襯托下，教堂內才能永遠充滿著超先驗的神性光輝。可是事隔數世紀，幾經人事變遷，在時光的摧殘和人為的破壞之下，有些中世紀的壁畫儘管倖存，也已剝落殆盡。這些殘留的壁畫痕跡，早就喪失了原初的明度和彩度，形成一片暗淡的影像，而且在支離破碎的構圖中，只見扭曲不全的形體和粗糙的殘痕，畫中人物無復當初精神抖擻、意志堅定的形貌，整體壁畫的精髓和氣氛也蕩然無存了。

在林堡省凱尼爾村（Kerniel）的科登聖母修道院（Kloster Notre-Dame de Koden）有個製作於1292年的聖髑櫃，內存著聖女奧提莉的遺骨。這具聖髑櫃的製作年代，比根特貝洛克修道院的壁畫略早幾年，形狀簡單的木櫃外表描繪著聖女奧提莉的行誼（圖1）。櫃子上半部是按照傳說的故事情節，敘述聖女奧提莉在羅馬向教宗奇里亞庫斯（Cyriakus）辭行，然後率領隨行女子搭船前往巴塞爾（Basel）；下半部則是描繪這群聖女抵達科隆後，慘遭匈奴人脅持殺害的殉教事蹟。[30] 此櫃面在繪畫技法簡單、輪廓線條粗黑狂野、以及無陰影層次的平面色彩表現方面，與根特貝洛克修道院的壁畫風格類似。幸運的是，這具聖髑櫃由於保存狀況良好，櫃面的繪畫風格和品質清晰可見，遂被視為見證尼德蘭十三世紀末至十四世紀初繪畫風格的最佳範例。[31]

〈奧提莉聖髑櫃〉不僅在繪畫技法上，反映出1300年前後尼德蘭繪畫的特色，也預兆了日後尼德蘭繪畫扣人心弦的強烈表現力。在構圖中使用的線條不但揮灑自如，而且粗獷帶勁；所運用的色彩鮮活豔麗，並且對比強烈；人物的動作

30　兩百年後，梅林（Hans Memling，1433-1494）的烏蘇拉（S. Ursula）聖髑櫃便是參考此櫃的構圖情節。

31　Lassaigne, J.: *Die flämische Malerei—Das Jahrhundert Van Eyck*, Geneve 1957, pp.2-4。

和表情，既誇張又劇烈。這些質樸的技法，在櫃面上促成了一道積極而直接的外張力，並強調出畫中人物的情緒反應，產生一種逼人的真切感。我們都知道，無論是那位劃時代的繪畫大師，他的技法是多方汲取前人的精華、再加以焠煉而來的，他與一般畫家不同的地方，就是敏於觀察、善於推陳出新。像奧提莉聖髑櫃這種筆觸奔放、用色大膽、人物表態強烈的繪畫表現，可能是1300年左右當地民俗藝術的特色。這種風格在當時民間的上色雕刻品、器物或者圖畫中，應該是相當盛行；只惜這些作品皆不屬於精緻藝術而未受到重視，最後都被時光所淘汰。但是，這種民俗藝術對一個民族的藝術發展，卻有著極大的影響力。大凡從自己的民俗藝術中演化而來的新藝術，大都仍保有相當多的民俗特色；因為民俗藝術的精髓，就在於反映該民族的傳統精神。透過藝術的傳承，傳統一再的被提煉和純化，並在新的時代裡，結合更廣博的人文思想和更先進的技術，孕育出新的圖像語彙。在這代表新時代的圖像語彙中，傳統特質並未消失，反而以更大的包容力廣納百川、聚水成海。

　　如今，我們在〈奧提莉聖髑櫃〉上看到的這些獨特風格——深具表現張力的率真技法、大膽的色彩、以及製造逼真效果的動作和表情，除了見證1300年左右尼德蘭繪畫發展過程中的一個階段，也代表當地十四世紀繪畫的一種潮流。這股繪畫趨勢暗潮洶湧，成了十四世紀末與十五世紀初尼德蘭繪畫大師們創作的活泉。往後在布魯德拉姆（Melchior Bröderlam，活躍於1381-1409）、康平和楊‧凡‧艾克的畫作中，我們可以發覺到，這種尼德蘭繪畫的特質，已凝聚成一股強而有力的內在精神。

　　至於同時期尼德蘭袖珍手抄本繪畫的發展，在前文中曾經提及，也是以林堡省為中心，而且這裡繪製的手抄本品質極佳。[32] 從手抄本的整體呈現上，可看出深具藝術眼光的精心策劃，在繪圖技法上也顯示出成熟幹練的一面。例如，一本今藏牛津波萊圖書館（Bodleian library, Oxford）於1320年繪製的〈債務書〉[33]，其中月令圖的構圖形式對稱平衡，看得出是經過畫家精心安排的。較之前此的平面畫風，此月令圖已開始留意人物的立體表現；細微的光影效果烘托出人體的些許立體感，人物舉止優雅、表情親切，身上的衣褶線條簡單而流暢，尤其是在輪廓的表現上，畫家細心謹慎的運筆功夫歷歷可見。

　　牛津這冊手抄本雖然使用簡單的光影處理手法，可是效果奇佳。色彩明暗的層次表現，把人物描繪得有如淺浮雕一般。畫家在描繪人體之時，可能事先觀摩過許多雕像和浮雕作品，然後依照故事情節，將畫面安排成類似浮雕的構圖，這點從人物的衣服與畫面之間犀利而明晰的輪廓界線可以看得出來。也可能是畫家本身亦為雕刻家和金工匠師，熟諳雕刻和鑄造的技術，他在作畫的時候將雕刻的技法轉嫁到畫面上。繪畫對他而言，就像在浮雕上面著色一樣。

　　其後一幅在1365年繪的〈亨利‧凡‧里恩墓誌銘〉（Epitaph für Hendrik van

32　見前文，註26和27。

33　Bodleian library, Oxford, Nr. 313。

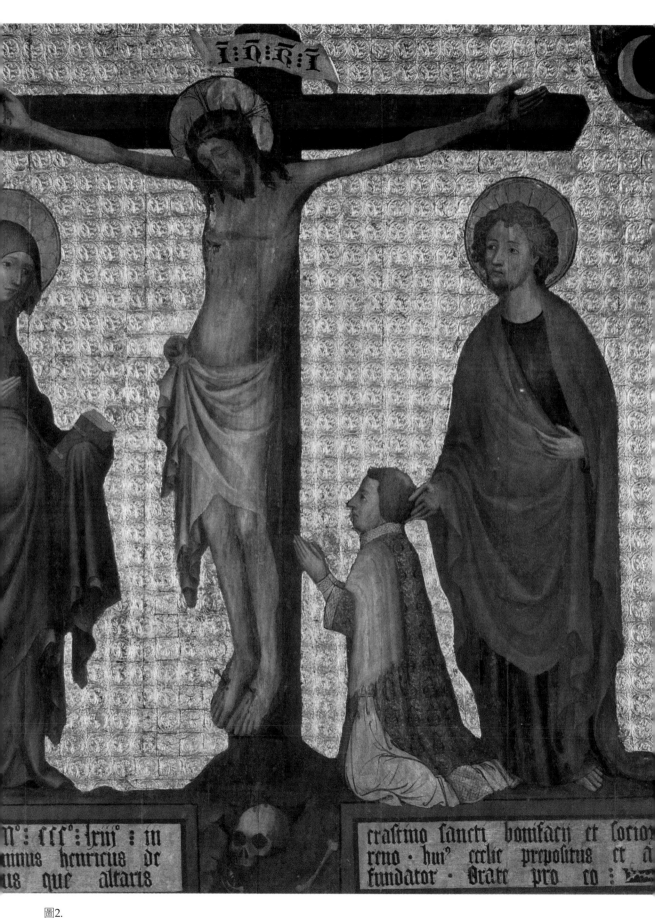

圖2.
〈**亨利・凡・里恩墓誌銘**〉(Epitaph für Hendrik van Rijn)，板上油畫，133cm × 130cm，1363年；安特衛普，皇家博物館
(Antwerpen，Koninklijk Museum voor Schone Kunsten)。

Rijn）（圖2），也反映出以色彩明暗層次表現浮雕似的人物圖像。這幅墓誌銘的主題〈釘刑〉仍採用傳統平衡對稱的構圖，主題人物在金色背景襯托下，輪廓格外清晰，均勻的光影層次呈現出人物些微的立體感和流利的衣褶線條；尤其是在極為狹窄的地平線上，聖母、約翰福音使徒和捐贈人的衣擺下垂及地，並覆蓋到腳下銘文的紅框上面，明示出畫家刻意讓主題人物浮出畫面的意圖。這種由二次元的畫面向外伸展空間的構圖方式，早在十三世紀末〈善良菲力祈禱書〉（Breviar Philipps des Schönen）的插圖〈大衛的溥油禮和打敗哥利亞〉（Davids Salbung und Kampf mit Goliath）（圖3）中已經開始了，並且盛行於十四世紀。還有此畫之人物體態修長優美、舉止溫文爾雅、表情平和友善，這些都顯示出深受法國哥德繪畫的影響。但是從捐贈人舉目向上的空茫眼神中，似乎透露出一絲內心的期待；約翰福音使徒引薦捐贈人的手勢，也顯得動作明確而傳神；這種傳遞心理狀態的表情和動作，於此傳統構圖中顯得特別生動。類似這種捐贈人和主保聖人的圖像，在日後尼德蘭大師楊・凡・艾克的油畫中經常出現，表情和動作則益發寫實和傳神。

由上述〈奧提莉聖龕櫃〉到〈債務書〉和〈亨利・凡・里恩墓誌銘〉一系列的例子，可以發覺尼德蘭繪畫的發展在進入十四世紀後，已從平面的人體轉向立體感的表現邁進。顯然的，在尼德蘭亦如其他地方一樣，繪畫的發展過程出現與浮雕藝術發展相同的規律，就是人體緩緩地自平面的畫板向外浮出；在〈債務書〉裡，構圖人物已擁有淺浮雕似的立體感。這種趨勢在尼德蘭十四世紀中快速地成長，到了十四世紀末，構圖中的人物已具有相當的體積感；而在十五世紀初有如高浮雕一般，嘗試著掙脫畫面向外伸展。這種立體化風格的發展趨勢，於十五世紀初越演越烈，使得繪畫與浮雕的界線日漸混淆。而且畫家在汲取法國哥德繪畫優雅的風格中，仍不忘適當地摻入尼德蘭繪畫的特質，讓畫面人物傳達心靈的意向；這種趨勢到了十四世紀末越來越強烈，而在進入十五世紀之後成為其繪畫中最扣人心弦的地方。

第二節 1400年前後尼德蘭繪畫的發展

從哥德盛期到十四世紀，巴黎是聖經手抄本的繪製中心。這時候繪製聖經手抄本的工作，已經逐漸由修道院轉入民間，而且在大城市裡，畫家傚仿雕刻和彩窗玻璃工藝的行會，也組織了手抄本繪畫工場，大量地接受繪製手抄本的委託工作。在同行的激烈競爭下，巴黎成了冠蓋雲集的地方，這裡製作的手抄本精美絕倫，穿插在手抄本中的插圖風格細膩雅緻，充分顯示出巴黎高階層人士的藝術品味。同時法國王室的公侯府中，也都聘請各地的成名畫家為其宮廷畫師，專為王侯及其家人繪製手抄本。但是，隨著英法百年戰爭的連年耗損，乃至戰況失利，巴黎逐漸失去政治地位和商業上的蓬勃契機，藝術重心便轉移到勃艮地省，也使得勃艮地公爵旗下的領地一躍而為阿爾卑斯山北麓最富庶且藝事昌盛的地方。這個局勢的轉變，對尼德蘭地區而言可說是天賜良機；自此，尼德蘭的藝術發展如同其商業景氣一樣扶搖直上，終至於聞名天下、稱雄北方。

圖3.
〈善良菲力祈禱書〉
(Breviar Philipps
des Schönen) 插圖—
〈**大衛的傅油禮和打
敗哥利亞**〉(Davids
Salbung und Kampf
mit Goliath)，
革紙，20.5cm ×
13.5cm，13世紀末
；巴黎，國家圖書館
(Paris，Bibliothèque
Nationale)。

尼德蘭地區的藝術發展，雖然早已有了行會的組織，[34] 但是，當時工會的會員名單中，並無特殊受到表揚的畫家。一般說來，這時候加入工會的畫家，並非專心致力於繪畫工作的，他們中只有少數人從事手抄本的繪製工作，大多數的人都兼做其他的手工藝項目，如幫人完成祭壇畫的彩繪或替雕像上色。在十四世紀中，較有名氣的畫家則遠離家鄉前往法國，周遊在各王公貴族之間作畫，或者投效在當地公侯府中，擔任宮廷畫師的職務。最早名見經傳的尼德蘭畫家是約翰・凡・德・亞瑟特（Johann van der Asselt，活躍於1364-1381），這個名字見諸當時法國許多稅務登錄文獻中。[35] 可惜已無從得知他的出生地，只知他長期居住在根特，早於1364年已開始為法蘭德斯伯爵路易・凡・麥爾（Ludwig von Maele）作畫，但遲至1365年9月9日才被聘為法蘭德斯伯爵府畫師，他擔任這個職務一直到1381年止。

路易・凡・麥爾伯爵曾在古耳托萊（Courtray）的聖母堂設置了一個禮拜室做為家族陵墓，這個禮拜室完成於1373年，裡面的壁畫可能出自約翰・凡・德・亞瑟特之手。[36] 只可惜這間禮拜堂在幾經粉刷修建的過程中，原有的壁畫被白灰泥掩蓋多時，早已為人所遺忘。在考古重新發掘之下，覆蓋其上的灰泥清除之後，原有的壁畫雖重見天日，但是保持的狀況極為不佳。從勉強可辨識的幾個片段，隱約看得出這些壁畫的風格非常保守。畫中人物殘留的下肢部分，姿勢僵直挺立，顏色表現出無立體感的平塗方式，在在都顯示著這些壁畫是採用尼德蘭地區中世紀繪畫常見的技法描繪的。[37]

這時候正值尼德蘭政權轉移的前夕，在原來領主法蘭德斯伯爵家族絕嗣之後，富裕的法蘭德斯之繼承權成了四鄰強國覬覦的焦點。在這不安定的政局中，尼德蘭繪畫的發展也是多頭並進，風格則呈現新舊交陳的紛雜現象。在各方潮流的衝激下，十四世紀末是尼德蘭繪畫醞釀變化最為激烈的時期，這時期也為日後尼德蘭繪畫發展儲備了豐富的資源。

西元1384年，勃艮地公爵大膽菲力（Philipp der Kühne）獲得了法蘭德斯的繼承權，旋即將法蘭德斯併為勃艮地公國的領地。其後繼任的勃艮地公爵又趁著法國內憂外患、政局動盪之際，脫離法國宣佈獨立。這個政權的交替，竟造成尼德蘭繪畫發展的重大變革。勃艮地公爵大膽菲力的進駐法蘭德斯，不但將法國宮廷豪華奢侈的風氣帶到布魯日，同時也把法國貴族崇尚的精美藝術品味直接傳入尼德蘭。從此以後，尼德蘭繪畫的傳統便與法國國際哥德繪畫風格相互結合，敦促尼德蘭繪畫走上國際舞台，造就了許多享名國際的尼德蘭畫家。

早在勃艮地公爵進駐法蘭德斯之前，十四世紀中已陸續有尼德蘭畫家前往法國，擔

34　根特和布魯日的聖路加工會（S. Lucasgilden）比佛羅倫斯的路加工會創始略早。

35　在這些文獻中，約翰・凡・德・亞瑟特的姓氏拼法不一，有時候寫成「del Asselt」、有時寫成「d'Asselt」、「del Hasselt」或「de le Hasselt」。參考Crowe, J. / Cavalcaselle, G.: *Geschichte der altniederländischen Malerei*, Leipzig 1875, p.13。

36　約翰・凡・德・亞瑟特於1374年，即禮拜堂完工的次年，被伯爵派赴古耳托萊，由此推測，他可能是為了禮拜堂內部壁畫的工作前往古耳托萊的。

37　Crowe, J. / Cavalcaselle, G.: *Geschichte der altniederländischen Malerei*, Leipzig 1875, p.14。

當法國王公貴族的專職宮廷畫家。而且法蘭德斯地區製作的精美工藝品隨著貿易商品遠銷歐洲各地，早已聞名遐邇。勃艮地公爵統治此地後，大加利用這裡的藝術資源，並積極贊助藝術、培養藝術家。他不遺餘力地在原有的尼德蘭繪畫傳統中，融入法國的宮廷時尚，賦予尼德蘭繪畫精美鮮明的特徵，以提高尼德蘭繪畫的價值。勃艮地公爵不僅憑藉著這種精心打造的文化形象，極力地向歐洲各國的統治者炫耀自己的財力和政治地位，並藉此展現自己高尚的藝術素養，使勃艮地時尚成為引導歐洲藝術風潮的指標。[38]

在勃艮地公爵的引領風騷之下，藝術品於高文化的社會中扮演了重要的角色；個人擁有藝術品檔次的高低，竟然成了個人地位尊卑的表徵。在這種風氣薰陶之下，旅居法國或勃艮地的尼德蘭畫家，為了順應潮流、迎合顧主的喜好，無不使出渾身解數，力圖在繪畫技藝上精益求精、在色彩表現上發揮如寶石般的斑斕光彩、並且加強主題的豐富性與生動性，讓畫作的品質於細膩優美與賞心悅目的前提下，充分表現劇情的活力。無可置疑的，勃艮地時尚——「華麗就是美」的藝術價值觀，左右著整個中世紀末期，這個觀念也反映出十四世紀末至十五世紀中葉的時代精神。[39]

1. 1400年左右的板上油畫

西元1400年前後遺留下來的尼德蘭板上繪畫（Tafelmalerei）雖然為數不多，但是流傳下來的幾乎件件精品，僅憑這些畫作就可以想像當時尼德蘭繪畫正從傳統中破繭而出、迎著朝曦欣欣向榮的景象。在這些畫作中，有旅居法國尼德蘭畫家的、也有投效勃艮地公爵的尼德蘭畫家之作品，儘管難免受到大時代國際哥德繪畫風潮的影響，然而每件作品仍舊各具特色，可看出都是當時尼德蘭各地方畫派的一時之選。

現藏於布魯日救主堂博物館（Museum der Erlöserkathedral）的一幅祭壇畫〈皮革匠的骷髏山〉（Kalvarienberg der Gerber）（圖4），畫家不詳，是屬於1400年左右布魯日畫派的風格。這幅祭壇畫由構圖形式、堅實而略為僵硬的修長人體和金色的背景，可知道是來自法國哥德繪畫的傳統；但是從某些細微的地方，仍可發覺到畫家嘗試新風格的巧筆。例如，稍加光影潤飾的立體感身軀、表達心靈狀態的姿勢、還有構圖左右兩邊的建築明確地呈現三度空間。特別是在人物表情和細部的著墨方面，更顯示出畫家融會新風格的巧思。從聖母昏厥失去意識的表情，到聖約翰攙扶聖母之手的細心動作，構圖兩側站在建築物前面的兩個聖女——芭芭拉（S. Barbara）和凱薩琳（S. Catharina）腼腆含蓄的神態，以及十

38　貝羅澤斯卡亞（劉新義 譯）：《反思文藝復興》，濟南2006，p.80。

39　Huizinga, J.: *Herbst des Mittelalters,* 11.Aufl.,Stuttgart 1975, p.365: "…… Für den Zeitgenossen jedoch waren gerade Pracht und Prunk von unermeßlicher Bedeutung. Die französisch—burgundische Kultur des ausgehenden Mittelalters zählt zu den Kulturen, in denen Pracht die Schönheit verdrängen will. Die Kunst des ausgehenden Mittelalters spiegelt treulich den spätmittelalterlichen Geist wider, einen Geist, der seinen Weg bis zum Ende durchmessen hatte."

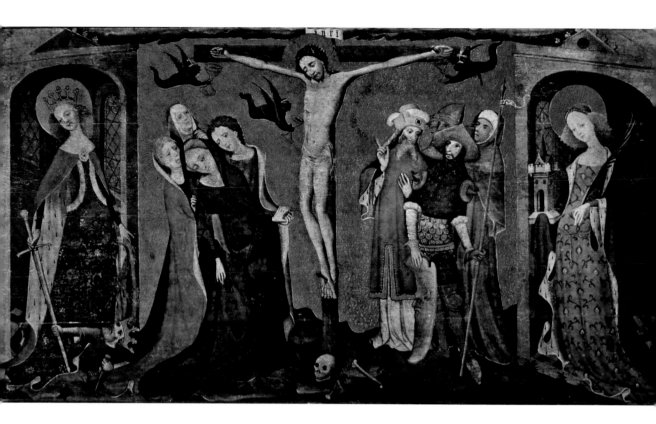

字架右邊猶太人和士兵們粗魯的形貌，這些都被畫家以極為細膩的筆法詳細描述出來。畫家的觀察不只在於人物細微的感情變化上，也注意到整體畫面的氣氛傳遞；地上的土丘經由輕巧的設色和陰影佈施，為此構圖蒙上一層詭異的氣氛。

在這同時，易普恩（Ypern）畫派也是當時尼德蘭畫壇相當興旺的一個畫派，擔任勃艮地公爵宮廷畫家的布魯德拉姆是此畫派的翹楚人物。他完成於1398年或1399年的第戎（Dijon）祭壇外扉畫作──〈報孕與訪問〉、〈聖殿獻嬰與逃往埃及〉（圖5），對那個時代而言，可說是構圖新穎、畫風大膽的作品。[40]

布魯德拉姆在此祭壇畫中，已呈現出極端穩健的繪畫技巧，同時也展開一種傲視北方的新風格；首先，在構圖上面可以看到，他將室內與野外兩個情節並列一個畫面上；並採用十四世紀義大利繪畫的建築空間表現法，描繪〈天使報孕〉和〈聖殿獻嬰〉兩個由建築外面向內望的室內情節；〈訪問〉和〈逃亡埃及〉兩個情節背景的山野景色，是由前而後、從構圖下方向上方連綿不斷地延伸，只有在前景呈現出些微的景深。還有由建築連結風景的構圖方式，也可看出此祭壇畫

40 布魯德拉姆的生卒年不詳，但是根據相關文獻所載，他在1381年曾任法蘭德斯伯爵的宮廷畫家，而在1384年轉任勃艮地公爵大膽菲力的宮廷畫家職務。第戎祭壇畫只有外扉是由布魯德拉姆繪製畫作，祭壇的內側則為雕刻家巴爾茲（Jacques de Baerze，活躍於14世紀末）的雕刻。此項雕刻工作於1391年完成，其後布魯德拉姆在1394年才奉命開始策劃該祭壇外扉的繪畫，祭壇一直到1399年才送到香摩爾（Champmol）去。因此推測，此祭壇外扉畫面的繪製，應當是在1399年之前不久才完成的。參考文獻來自Bialostocki, J.: *Spätmittelalter und beginnende Neuzeit*, Berlin 1990, p.169。

深受義大利繪畫的影響。

　　比較一下此祭壇畫與義大利畫家阿堤且羅（Altichiero da Zevio，1330-1390）在帕度瓦聖喬治教堂祈禱室（Padova，Oratorio di San Giorgio）（圖6）中，於1379年至1384年間繪製的壁畫裡〈逃亡埃及〉的局部（圖6-a），我們可以發現，雖然〈第戎祭壇畫〉的〈逃亡埃及〉背景之景深不如義大利壁畫來得深遠，但是仍可看到布魯德拉姆在畫中表達三度空間的意圖。而且從整體祭壇畫的四個主題——〈天使報孕〉、〈訪問〉、〈聖殿獻嬰〉和〈逃亡埃及〉中，有三個主題與義大利壁畫（圖6）之內容不謀而合的跡象，以及阿堤且羅壁畫中〈逃亡埃及〉裡侍僕邊走邊喝水的動作，在〈第戎祭壇畫〉中被直接用到約瑟夫身上的動機，也可以看出布魯德拉姆深受義大利十四世紀繪畫的影響。然而義大利壁畫中線性的繪畫手法，在〈第戎祭壇畫〉中已被繪畫性的圖繪表現所取代。此外，由兩個構圖都採用建築物連結大自然景觀的動機，也可看出〈第戎祭壇畫〉深受義大利繪畫影響的一面。

　　至於人物身上優美流動的衣褶線條、裝飾性的精緻品味、垂直縱向的構圖取向、以及金色的天空等，這些特徵顯然是來自法國哥德繪畫的傳統。布魯德拉姆在傳統中積極地求新求變，他的〈第戎祭壇畫〉最令人印象深刻的地方，便是對細部的精密寫實技巧。建築上的雕飾照著實際材質和光影來呈現，山坡則按照真實的地貌予以詳細描繪，令畫作不完全依賴大小比例便能產生空間的印象，而且不光靠立體層次的塑形便使樹木恍如真實一般。布魯德拉姆本著尼德蘭人愛好自然的天性，敏於觀察自然，將自然主義注入法國國際哥德繪畫中，讓原本宗教畫的象徵性背景，轉化成現實世界的景觀。

　　除此之外，在〈第戎祭壇畫〉中，布魯德拉姆還充分展現其述說故事的圖像描繪能力。他把四個聖經主題按照〈報孕〉、〈訪問〉、〈聖殿獻嬰〉和〈逃亡埃及〉的順序，也依照事件發生的場景來安排構圖，把建築物內的〈天使報孕〉和山野裡的〈聖母拜訪表姊〉兩個構圖並置左葉畫面中，而把〈聖殿獻嬰〉和〈逃亡埃及〉並置右葉圖中，讓建築與風景相依傍的構圖形式成為〈第戎祭壇畫〉的規律。並使畫中人物就其聖經角色，彼此表達密切的互動關係。此外，又進一步讓聖經人物穿上十四世紀的服裝，聖父則戴上教宗的冠冕。這些精心的構圖設計，顯然是為了營造一個現世的景象。畫家以這種逼真動人的情節來詮釋聖經故事，企圖在此祭壇畫中完滿地達成結合象徵與現實、天國與人世的理想。

　　〈第戎祭壇畫〉最逼真動人的地方，便是主題人物的表現。布魯德拉姆筆下的人物，個個體積飽滿、精力充沛，透過激烈的肢體動作和手勢、以及敏銳的互動眼神，畫中每個情節就像一幕又一幕的戲劇一樣生動活潑。尤其是〈逃亡埃及〉情節中的約瑟夫（Josef）邊走邊仰頭喝水的姿態，儼然一個純樸的村夫，不僅為大自然增添不少野趣，也使畫面充滿生機，並把聖經的情節活化成現實生活中的片刻，加強畫的現實印象。布魯德拉姆在此祭壇畫中不求唯美的形象表現，卻強調毫不造作的動作和表情，這種逼真而又生動的描繪手法是源自尼德蘭本土繪畫的成因，這種表現手法早已在〈奧提莉聖髑櫃〉上

圖5.
布魯德拉姆(Bröderlam)，〈**第戎祭壇畫**〉(Dijon-Altar)—〈**報孕與訪問**〉、〈**聖殿獻嬰與逃往埃及**〉，板上油畫，166.5cm×125cm，1398／1399年；第戎博物館(Museum von Dijon)。

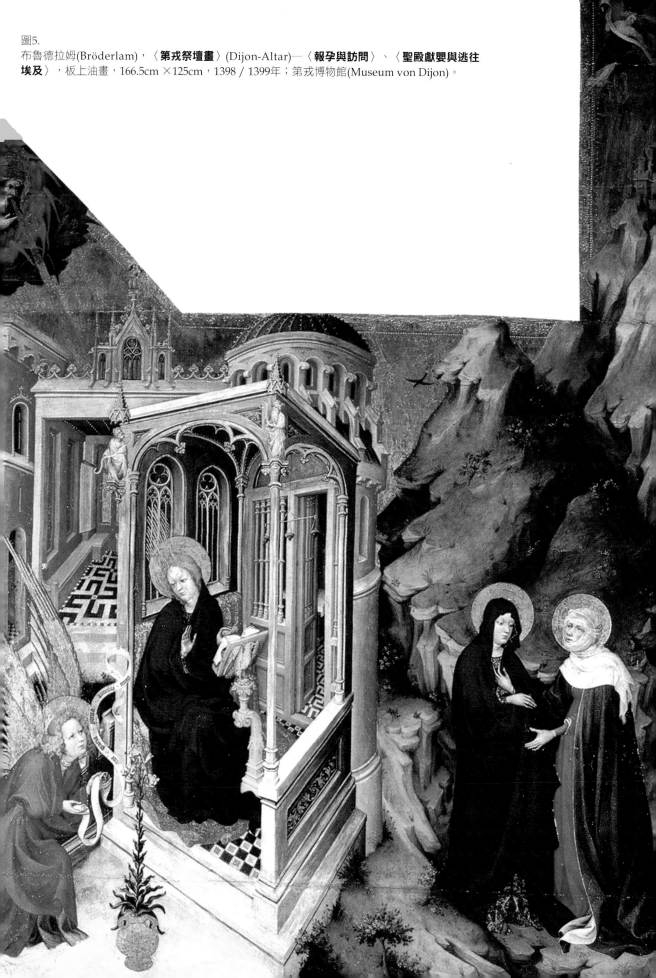

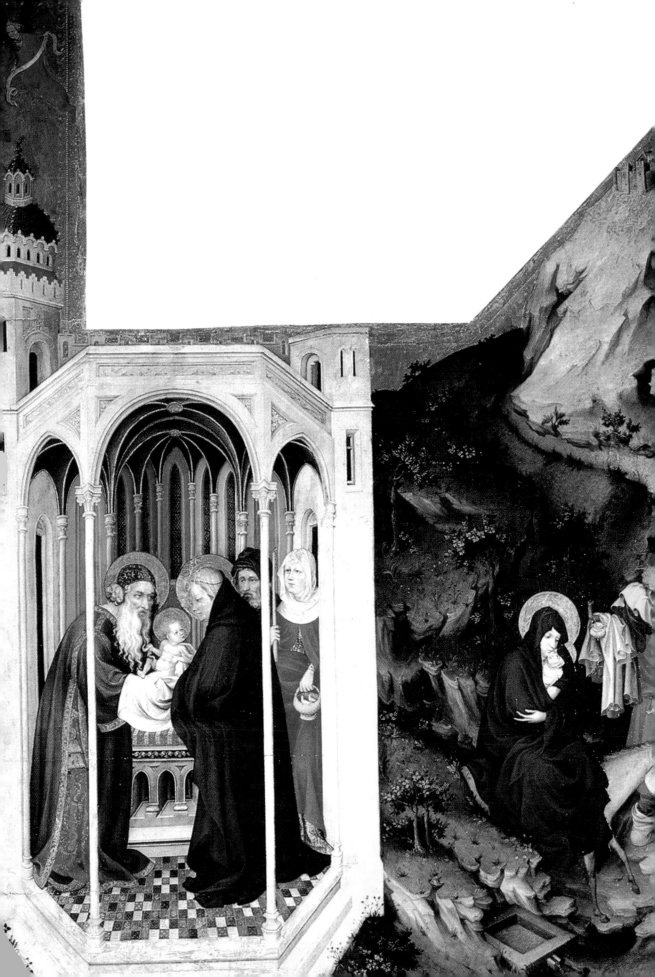

面出現過。只是在〈第戒祭壇畫〉中，布魯德拉姆將聖經人物化為有血有肉的凡人，以貼近日常生活經驗的方式描述聖經情節，使宗教畫走上世俗化的途徑；這種世俗化聖經題材的手法，為尼德蘭繪畫的發展首開先河，也成為往後十五世紀西洋繪畫發展的時代趨勢。

除了寫實的技巧之外，布魯德拉姆在色彩方面的造詣也是獨步時人。〈第戒祭壇畫〉高度的繪畫性表現，充

分地展現了布魯德拉姆非凡的調色本領。他秉承傳統的分區著色法，但在深綠、藍與紅色的基本色之間，以柔和的粉紅、淡紫和黃色作為連結，使畫作產生高品質的色彩層次。這種調色技法，日後常被使用到袖珍手抄本上面，就連楊‧凡‧艾克也深得其繪畫技法的神髓。

布魯德拉姆在〈第戒祭壇畫〉上面表現出來的寫實手法，不僅讓畫作產生逼真的效果，也將宗教畫世俗化，使宗教畫一改過去嚴肅的說教性質，而以平易近人的態度，拉近畫作與觀眾的距離。此外，他運用色階層次的調和，使風景抒發出田園的詩意，讓宗教畫中的風景變成可棲可遊的浪漫園地。這種結合象徵與現實、溝通天國與人世的宗教畫，對於當時終日沉湎於繁華生活的王公貴族、或者對於經商致富的市民而言，不啻為一大驚喜。因為透過這樣虛擬實境的畫面可以讓他們感覺到，天國是那麼的實在，聖人與他們是那麼的親近。

將〈第戒祭壇畫〉與同時期繪製的〈皮革匠的骷髏山〉祭壇畫（圖4）相比較，我們可以發現兩者間顯然有著極大的差異。在〈皮革匠的骷髏山〉之構圖中，低淺的地平線沿著構圖下端邊框橫亙畫面，所有的構圖元素——十字架、人物、建築物和樹木等，都並列在這淺平如帶的坡地上，地平線後方以象徵神性宇宙的金色為背景，人物和植物之形狀強調著律動的曲線，這些構圖方式都還嚴守著哥德繪畫的傳統。相對於此，〈第戒祭壇畫〉的地平線

延伸至構圖上端，顯示出畫家極力追求深遠空間的意圖。人物逼真的樣貌已脫離了哥德式人物優雅的形象，大自然風光取代了金色的背景，畫中的人物和景物都呈現出畫家模擬真實情境的用心。由這些大膽突破傳統、描繪真實世界景象的作風，可以看出布魯德拉姆不愧為北方繪畫寫實主義的先驅。1400年左右，尼德蘭繪畫就在他的引導下，迅速地步上自然寫實的旅程，而且也開啟了世俗化宗教圖像的門禁。

　　歐洲在全盤基督教化之後，到了中世紀晚期宗教的熱誠高漲到極點。十四世紀是神秘主義最為興盛的時期，聖女布里吉德（S. Brigitte，1303-1373）依據自己的靈修幻覺經驗所寫的《啟示錄》適逢此時問世。[41] 受了《啟示錄》的激勵，信眾們紛紛嘗試透過熱烈的祈禱和冥想，以期達到宗教上神人結合的幻境。在這種風氣之下，不由得產生了新的宗教圖像需求，人們渴望著透過基督降世為人的人性一面瞻仰聖容，並化悲憤為力量，把內心的悲慟哀思轉為積極的行動。供人祈禱用的聖像（Andachsbild）若能捕捉住刻骨銘心的瞬間印象，便越能符合此時信眾心靈上的迫切需要。因此在「基督受難」的情節中，畫家一改過去宗教圖像強調基督的神性，彰顯基督從容就義、視死如歸的英雄凱旋姿態，而採用標榜基督人性的一面，在畫中呈現基督受盡侮辱與百般折難、然後慘死十字架上的過程。信眾們把這種錐心的痛楚經驗，當作靈修的良藥，圖像表現得越是淒慘痛苦，就越能喚起人們的共鳴。是以基督完成救贖世人計畫的一刻——「十字架上的奉獻」，便轉化成「哀悼基督」的場面，而且力求場景的驚悚震撼，務必達到激發信眾熾熱的信忱、撩發信徒宗教冥想之目的。在這種狂熱的宗教信仰之下，宗教藝術的美學觀也脫離了過去完美無瑕的理想典型，進而追求一種提供信徒經驗分享的圖式。圖像劇情的表現愈見激烈，愈能打動人心，也更能觸發信徒的幻覺，使他們在祈禱中超越現實，進入與神靈結合的境界。

　　今藏巴黎羅浮宮一幅圓形構圖的〈聖殤〉（圖7），是專為祈禱用途而繪製的畫作，由於背面畫著勃艮地公爵的早期徽章，而被認為應當是大膽菲力之時的作品，畫作年代也因而被歸為1400年左右。[42] 此時正逢來自奈美根（Nijmegen）的畫家馬路列歐（Jean Malouel，原名Jan Maelwael，1415年過世）在公爵府中擔任宮廷畫家，而且此畫的風格也與他的繪畫特色相符，因此被認定為他的作品。[43]

　　這幅構圖將「慈恩寶座」與「聖母悲子」兩個哀悼基督的主題合併在一起，

41　布里吉德是瑞典的聖女，出生於1303年，卒於1373年。她於1363年在阿爾法拉（Alvastra），根據西都（Zisterzienser）和聖奧斯定（S. Augustin）的修規，創立了一所女修道院。她將自身靈修的經驗寫成《啟示錄》，其中包括了基督苦難的描述和聖母光榮的歌頌。這本《啟示錄》在1400年正式出版。以上資料參考甘蘭（吳應楓 譯）：《教父學大綱》卷四，臺北1994，p.1307。

42　勃艮地公爵大膽菲力死於1404年，因此這幅畫應當在1404年之前繪製的。

43　Bialostocki, J.: *Spätmittelalter und beginnende Neuzeit*, Berlin 1990, p.188。

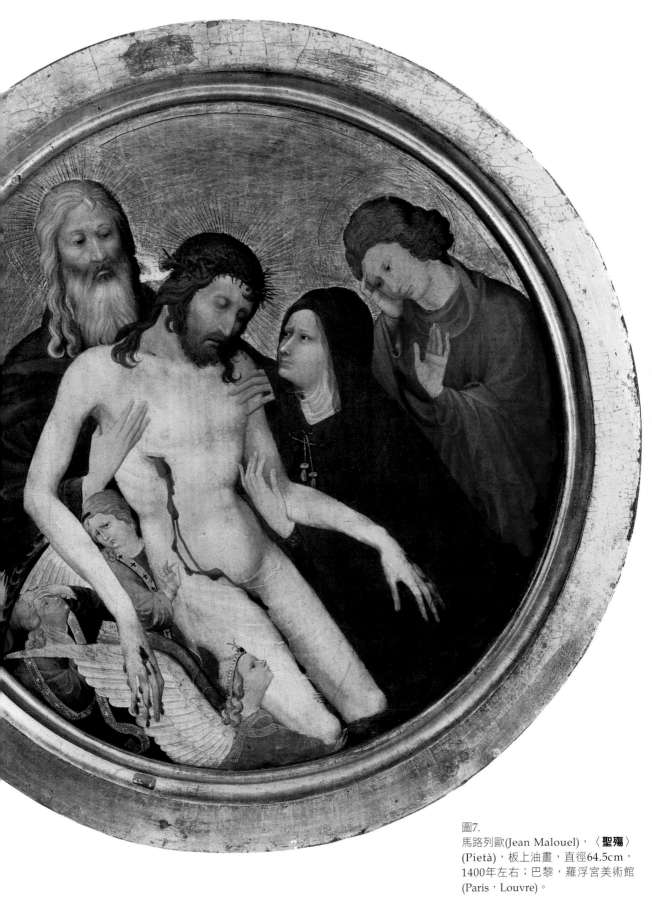

圖7.
馬路列歐(Jean Malouel)，〈**聖殤**〉
(Pietà)，板上油畫，直徑64.5cm，
1400年左右；巴黎，羅浮宮美術館
(Paris，Louvre)。

這樣組合的〈聖殤〉圖像甚為罕見。[44] 由主題人物的位置和姿勢配合著圓形的畫面，可以看出這是一幅經過畫家精心安排的構圖。聖父以默哀的表情扶著懷中死亡的基督，兩人的姿勢形成斜向的構圖軸線，基督肋旁淌下的鮮血更加強調著這個斜向的動線。聖母也呼應著這個構圖軸傾向前去擁抱基督，並以哀戚的眼神注視著基督。約翰福音使徒站在聖母後方，身體順著畫的圓框向內俯首哀悼；構圖的另一邊，一群小天使也沿著圓形邊框簇擁在聖父和基督後面。

這個主從分明、構圖一致的意向，在色彩對稱的配置下更形有力。聖父的紫袍和聖母的藍衣相對稱，烘托出中央的基督。天使們天真紅潤的小臉與基督慘白無力的身軀形成對比，紅色的衣服則與約翰遙相呼應；這兩側的紅色系列搭配著金色的背景，使得〈聖殤〉的主題躍然畫面。在這幅〈聖殤〉中，由基督肋旁留下的鮮血最為醒目，其實這正暗示著基督教的兩件重要聖事──聖體和聖洗，這兩件聖事也象徵著基督死亡與復活的奧蹟，並見證教會的誕生。[45]

此畫在構圖和色彩上的卓越表現，顯示著出自名家手筆之外，構圖中人物修長優雅的身姿、身上細柔優美的衣褶線條、經過細膩勻色呈現出來的立體感和精緻品味、以及鮮豔的色彩對照下產生的裝飾效果等，凡此種種特色都昭示著此畫名列當時國際哥德繪畫精品的地位。而在人物表情的刻畫上，更是此畫精髓所在。基督失去生命氣息、衰竭槁灰的面容，聖父忍痛默哀的神色，聖母悲戚焦急的眼神，三者間互相傳輸的感情凝聚成一股強大的感染力，讓信徒目睹此畫，立刻陷入默哀的沈思中，這也是此幅〈聖殤〉圖像最終的目的。

在這個時期已開始繪製肖像，除了帝王肖像之外，王侯世胄圈中也盛行著相親用的肖像畫。這時候肖像畫的構圖通常是採用主人翁1/2側面的胸像，就如同徽章或錢幣上的人物側影一樣；且為了有別於聖人的畫像，世俗性的肖像不用金色而改以黑色為背景。一幅今藏於華盛頓國家美術館（Washington, National Gallery of Art）的〈仕女像〉（圖8），便是以這樣的構圖方式呈現，但是女子的身體微轉向畫面，以致於形成頭和身體銜接不自然的姿勢。儘管如此，畫家在描繪人物臉孔時，曾仔細觀察過主人翁的表情，因此留下了女子細嫩的肌膚和沈思的神情；此外，女子華麗的衣裝也被如數家珍般地細繪下來。像這樣以無比的耐心刻畫衣服上繁複的織錦圖案和配飾，並且細心觀察人的面相，畫出具有心靈活動的面容，這些特色皆為尼德蘭畫家所屬；是故，此畫被認為應當出自旅法尼德蘭畫家之手。再者，畫中女子所穿戴的服飾為法國1410至1420年間流行的時尚，根據這個線索，此仕女像的繪製時間便被歸為1410年代。[46] 尼德蘭畫家就以擅長描繪人的心靈，而在

44　「慈恩寶座」（Gnadenstuhl）的圖像即為寶座上聖父扶著懷中基督屍體，象徵聖神的白鴿伴隨著基督；這種聖父、聖子和聖靈同時出現畫面的圖像，也稱為〈三位一體〉（Trinität），圖像的內容象徵「聖父的慈愛、基督的聖寵、與聖神的恩賜與人同在。」「聖母悲子」的圖像中，約翰福音使徒常伴隨在聖母身旁。

45　參考輔仁神學著作編輯會編：《神學辭典》，臺北1998，pp.763-764。

46　Belting, H. / Kruse, C.: *Die Erfindung des Gemäldes*, München 1994, p.138。

圖8.
〈**仕女像**〉(Porträt einer Fürstin)，板上油畫，53cm × 37.6cm，1410年代；華盛頓，國家美術館(Washington，National Gallery of Art)。

肖像畫的發展上捷足先登。

2．1400年左右的袖珍畫

十四世紀中尼德蘭畫家旅居法國作畫的風氣極為盛行，這些人身懷絕技，又對自然景物別具慧眼，為法國哥德繪畫添加了自然主義的成分，他們活躍在法國的繪畫界，與法國畫家享受同等的待遇，也深得法國王公卿相的器重。由於歷史的淵源，法國藝術史一向是將1415年，百年戰爭結束之前的尼德蘭藝術歸納進法國藝術史中，這些旅法尼德蘭畫家便被稱作「法蘭克—尼德蘭畫家」（Franko-flämischer Maler）。十四世紀末，英法百年戰爭烽火連年的戰禍，重創了巴黎的經濟，巴黎逐漸失去了歐洲北方藝術中心的地位；當此之時，正值勃艮地公爵大膽菲力仿效巴黎附近聖丹尼教堂的法王陵寢，也選擇在首都第戎近郊香摩爾的夏特修道院（Chartreuse de Champmol）營造自家的陵寢；此項浩大的工程帶來了熱絡的藝術活動，也吸引了不少法蘭克—尼德蘭畫家移居此地。陵寢的雕刻是由來自哈倫（Haarlem）的史路特（Claus Sluter，1355/60-1405/06）執行，裝飾工程則延請布魯德拉姆主持，此外他還繪製了祭壇外扉的畫。[47] 這個〈第戎祭壇畫〉（圖5）的風格，混合了法國哥德和尼德蘭的繪畫成因，可說是典型的法蘭克—尼德蘭繪畫。

顯然的，在1400年左右，布魯德拉姆的聲名如日中天，他一手繪製的〈第戎祭壇畫〉，深受當時人們的重視。他應當繪製過聖經手抄本，只惜尚未找到他存世的袖珍畫。不過從十四世紀末到十五世紀初，保存下來的法蘭克—尼德蘭袖珍畫數量可觀。這些聖經手抄本原屬當時法國王公貴族私人專用的祈禱書，不但畫質精美，封面也是金工寶石鑲造的貴重藝術品。由其精美絕倫的插圖，可以想像得到，當時這些手抄本的製作過程相當慎重，價格昂貴自然不在話下。而且這些手抄本的委託人散佈法國各地，如當時法王查理六世的叔叔勃艮地公爵大膽菲力、貝里公爵尚（Jean de Berry）以及其他分封各地的法王家屬；他們都在自己的宮廷中，聘請知名的畫家為其製作聖經手抄本。還有朝廷中的大臣和將領們，也參與了手抄本的委託行列。可見這時候袖珍畫正值生意興隆，技藝高深的畫家更炙手可熱，成為各方爭相延攬的對象。法蘭克—尼德蘭畫家就以豐富的閱歷、精湛的技藝、和新穎時髦的風格，成為當時各委託人的幕中嘉賓，專門為其量身打造精緻華美、舉世無雙的祈禱本。

可喜的是，許多這時候的法蘭克—尼德蘭手抄本，還被妥善地保存在各地的圖書館或文獻收藏館中。不像金工寶石鑲造的藝品一樣，由於材料昂貴，在日後的年代裡被拆解熔化，再製成新的工藝品；也不像教堂壁畫和雕刻，隨著教堂的改建或翻新而消失；更因為這些手抄本體積輕巧易於藏匿，而在日後宗教改革期間逃過一劫，免於像祭壇畫一樣遭受偶像破壞者的摧殘。

47　Végh, J.: *Altniederländische Malerei im 15. Jahrhundert,* Budapest 1977, p.17。

這批存世的法蘭克—尼德蘭手抄本，在質與量上面都相當可觀。尤其是1400年至1415年左右的法蘭克—尼德蘭手抄本，其華麗精美的程度可媲美當時用黃金鑲嵌各種珍貴寶石的裝飾品，也直追當時金絲織錦的豪華掛毯。繪製這些手抄本的法蘭克—尼德蘭畫家，經常身懷多種技藝，他們本身精通金工技術，也兼設計掛毯草圖，還為雕刻品描繪色彩，有時候則為慶典策劃旗幟、服飾和其他道具。他們早已習慣了這個時代崇尚的奢靡風氣，也熟悉人們嚮往的貴族品味，因此在接受委託繪製袖珍手抄本時，便匯集各種經驗，讓手抄本的插畫產生如琺瑯一樣的色澤、散發有如寶石一樣的光彩、線條精密交織彷彿金工飾品似的細緻。如此慢工出細活，所繪製出來的袖珍畫精美到令人愛不釋手，非但獲得極高的評價，也博得顧主的歡心。

在形式表現上面，這時候的法蘭克—尼德蘭手抄本畫家也面對極大的挑戰。他們既要在畫面保留法國裝飾品味的優美風格，又力圖在畫中呈現大自然的樣貌；為此，他們先從空間感和立體感的改革著手，並藉由色彩、光線和空間的暗示，以獲得前所未有的表現力與豐富的內涵。他們這一連串的奮鬥和嘗試，為日後尼德蘭油畫的開始打下了深厚的基礎。

勃艮地公爵大膽菲力的昆仲——貝里公爵尚也是一位熱愛藝術的收藏家，他對袖珍手抄本的喜好，可從流傳下來的幾本頁數甚多、內容豐富、畫質精美的時禱書中看得出來。根據其中一本完成於1402年之前的〈至美時禱書〉（Les Trés Belles Heures）[48] 的插畫風格，就可判斷出至少有五人以上的畫家參與此祈禱本的繪製工作；可想而知，當時貝里公爵府中名家雲集的盛況。時禱書中一頁插畫〈寶座聖母〉（圖9）之畫家不詳，此畫早於1390年左右就已完成，之後才被裝訂於〈至美時禱書〉之中。[49] 這幅〈寶座聖母〉是以近乎灰色調的明暗勻色，畫出恍若石雕一般深具立體感的樣子，再加上寶座的強烈透視作用，更明示出畫家強調三度空間的意圖。將這幅畫中聖母哺乳的動機與另一尊也是出自十四世紀末的聖母子象牙雕像（圖10）相比較，則可發現兩個圖像中聖母子的衣服、衣褶和聖嬰吸奶的動作，酷似到令人驚訝。畫家在繪製此插圖時，極可能是參考該雕像描繪的，也可說這張插圖或許是該象牙雕像的藍圖，這個對照例子也見證了當時繪畫和雕刻之間的密切關係。此幅插畫最為傳神的地方，便是聖嬰邊吸奶邊注視觀眾的眼神，這個表情不但加強了畫的逼真感，也拉近了畫與觀眾的距離。

〈至美時禱書〉中另外一頁〈逃亡埃及〉的插圖（圖11）是由另一位法蘭克—尼德蘭畫家黑斯丁（Jacquemart de Hesdin，卒於1410年左右）描繪的，構圖中聖家三人逃往埃及途中的背景，改成了尼德蘭的湖泊景色。在這裡黑斯丁發揮尼德蘭人愛好自然的天性，讓聖經人物走進尼德蘭的風景裡面。整體構圖呈現著平面化的格局，只有在前景主題人物行

48　這本今藏布魯塞爾（Brüssel）皇家圖書館的〈至美時禱書〉，以插圖邊框飾有天鵝及「V.E.」縮寫字母的徽章，而被認定為貝里公爵所屬之物。參考Bialostocki, J.: *Spätmittelalter und beginnende Neuzeit*, Berlin 1990, p.166。

49　Belting, H. / Kruse, C.: *Die Erfindung des Gemäldes*, München 1994, p.133。

圖9.
〈**至美時禱書**〉(Les Très
Belles Heures)插圖─〈
貝里公爵和聖人〉、〈**寶
座聖母**〉，革紙，27.5cm
× 18.5cm，1390年左右
；布魯塞爾，皇家圖書
館(Brüssel，Königliche
Bibliothek)。

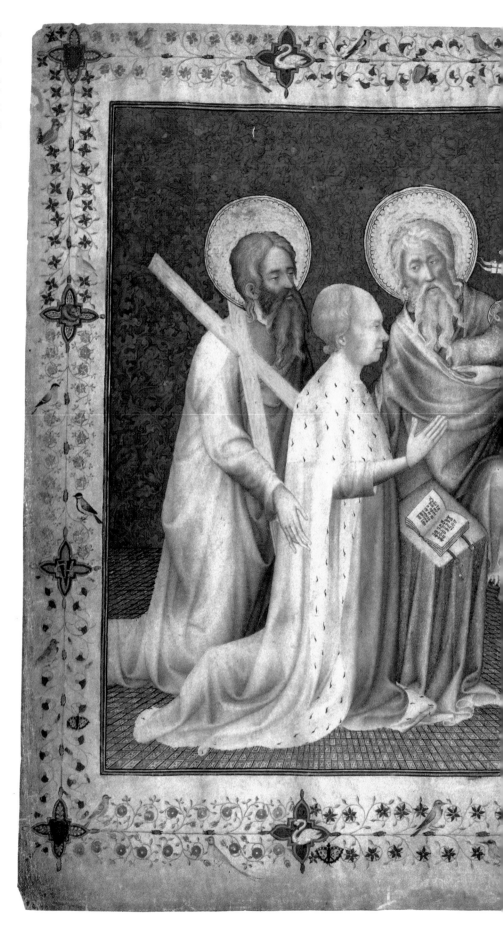

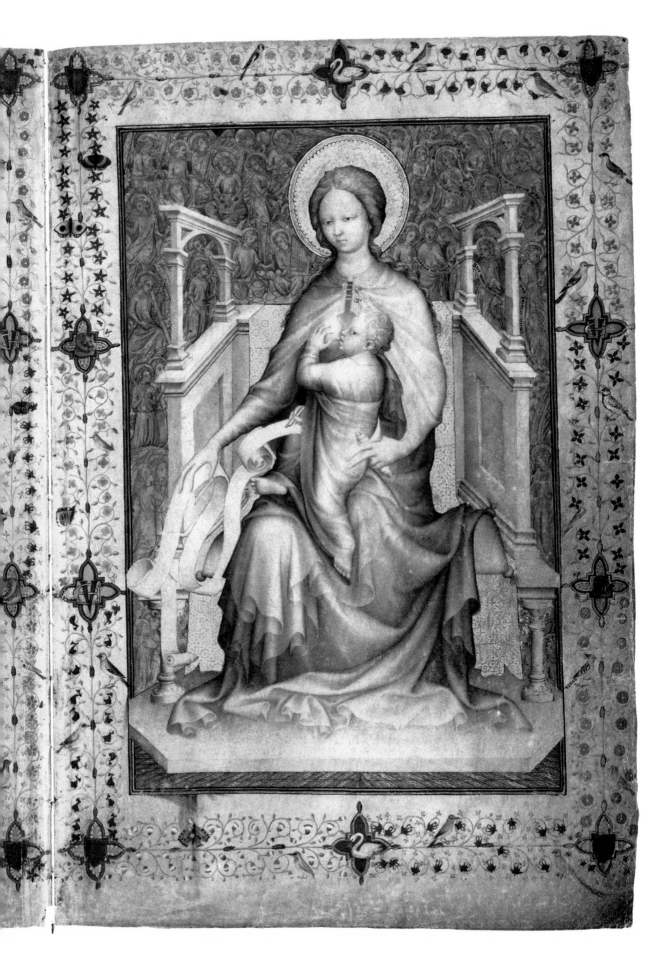

進的動線上稍作空間的處理。簡潔的線條、犀利的輪廓和經由細膩匀色呈現的立體人物和山岩、城堡，在在都告訴我們黑斯丁精通雕刻的天分，他在繪製這幅插畫時，顯然以浮雕的效果來詮釋繪畫。

　　還有此插畫中聖家三人的構圖安排，也與義大利畫家阿堤且羅壁畫中〈逃亡埃及〉（圖6）的情節同出一轍，尤其是兩個構圖中聖母坐騎的驢子，邁步前行的腳步姿態頗為相似。另外，再比較此插圖與〈第戎祭壇畫〉（圖5）的同一主題，兩個構圖從前景中聖母側騎驢背、雙手緊抱嬰兒的姿勢，約瑟夫狀似憨厚的村夫、引領聖母子走向右後方的小路，背景以山和城堡為點景，這些不謀而合的動機，顯示出黑斯丁對於布魯德拉姆的〈第戎祭壇畫〉相當熟悉。而此構圖中的風景，如前景的山路由山壁間向右後方延伸，這種構圖方式與義大利畫家西蒙尼·馬丁尼（Simone Martini，1284-1344）於1326至1342年左右所繪的〈聖奧斯定·諾維羅祭壇〉（Siena, S. Agostino，The Blessed Agostino Novello）右側上圖〈聖奧斯定傳奇〉（圖12）中的山路雷同；遠景湖邊的山岩形狀，也與〈聖

奧斯定傳奇〉中的山形類似；還有湖畔及湖中島上的城堡，則與馬丁尼於1330年左右在西恩那市政府（Palazzo Pubblico）馬帕蒙多廳（Sala del Mappamondo）繪製的壁畫上圖〈新城和古伊多里其奧·達·弗格里亞諾（Guidoriccio da Fogliano）〉（圖13）的佈局和形式近似。由此可推知，黑斯丁描繪此插畫的風景時，曾經參考義大利十四世紀的繪畫。

　　有一本1405年至1408年繪製的袖珍手抄本，滿幅的插畫極盡精緻華麗之能事。這冊手抄本因作者不詳，而以原持有人的名字稱之為〈布斯考特大師（Meister des Maréchal de Boucicaut）手抄本〉。[50] 此手抄本中一幅〈拜訪〉題材的插圖（圖14），畫中人物優雅、婉約又端莊，上身嬌小的修長身材擺出律動的姿態；輕柔曳地的長裙衣褶是精心安排的流暢線條；這些唯美的形式、以及微具立體感的身體、還有人物依尊卑關係區分大小比例等表現，都是來自法國哥德繪畫的傳統。但是畫家的興趣，似乎投注在人物四周的景觀表現上面；如數家珍般的畫出大自然的點點滴滴，以及對空間的細微觀察，這些時新的畫法透露出一個尼德蘭畫家特有的天賦。能夠這樣得當地將法國哥德繪畫的柔美風格與自然寫實

50　馬夏·德·布斯考特（Maréchal de Boucicaut）是法國軍隊統帥，原名為尚·德·麥哲爾（Jean Le Maingre），早年曾率兵到尼可泊（Nikopol）抵禦土耳其人，而在1415年英法百年戰爭期間，於亞欽庫德（Azincourt）一役兵敗被俘遇害。參考自Végh, J.: *Altniederländische Malerei im 15. Jahrhundert*, Budapest 1977, p.21。

圖11.
黑斯丁(Jacquemart de Hesdin)，
〈**至美時禱書**〉(Les Très Belles
Heures)插圖─〈**逃往埃及**〉，革
紙，27.5cm × 18.5cm，1402年之
前不久；布魯塞爾，皇家圖書館
(Brüssel，Königliche Bibliothek)
。(右頁圖)

圖10
〈**聖母與子雕像**〉，象牙雕製，
14世紀末；巴黎，羅浮宮美術館
(Paris，Louvre)。(左頁圖)

的新風格相融合，這位畫家極可能是具有法蘭克─尼德蘭的背景。

尤為珍貴的是，畫家顯然已察覺到，現實世界裡景物越遠越小之外，也越遠越模
糊。在此構圖中，遠景被一層薄薄的霧氣籠罩，色彩因而漸遠漸淡，影像也漸遠漸朦朧。
這種類似氣層透視的表現，在藍色的天空更為清楚，並且在天光水色交相輝映下，背景中
充滿了大氣迴盪、風光旖旎的氣氛。這片湖光山色彷彿舞台的佈景，為聖母拜訪表姊伊莉
莎白的場景增添了無限的詩意。

前景中，聖母和其表姊站在有如舞台似的台地上，她們身著鮮艷並繡著金邊的衣
袍，四周的樹木則展開扇狀的枝葉；畫家透過這些刻意的安排，使前景產生平面化的裝飾
作用。由構圖正上方灑下來的金色光芒，更加強調出前景這種平面裝飾效果。

圖12.
西蒙尼‧馬丁尼（Simone Martini），「**聖奧斯定‧諾維羅**(S. Agostino Novello)**祭壇**」右側局部，〈**聖奧斯定傳奇**〉，板上油畫，全葉198cm × 257cm，1326-1342年之間；西恩那，聖奧斯定教堂(Siena，S. Agostino)。

圖13
西蒙尼‧馬丁尼（Simone
Martini），西恩那市政
府馬帕蒙多廳（Siena，
Palazzo Pubblico，Sala
Mappamondo）壁畫局
部—〈**新城和古伊多里
其奧‧達‧弗格里亞諾**
(Guidoriccio da Fogliano)
〉，340cm × 968cm，
1330年左右；西恩那，
市政府(Siena，Palazzo
Pubblico)。

中世紀袖珍畫的發展，到了〈布斯考特大師手抄本〉，技法已臻於爐火
純青的地步。這本袖珍畫在十五世紀初的西洋繪畫中，可說是極端精美的作
品；尤其是畫家掌握光線與空氣作用，以濃淡的色彩營造出遠近的距離和磅
礡的氣氛，這種特殊效果傳遞出來的無限柔情，最是令人感動。〈布斯考特
大師手抄本〉的成就為袖珍畫的發展樹立了典範，自此之後，劃時代的傑作
有如雨後春筍一般，絡繹不絕地出現人寰。來自奈美根的林堡（Limburg）兄
弟[51] 繼其成就，於1413年至1416年之間為貝里公爵繪製了〈美好時光時禱書〉
（Très Riches Heures）。在這冊手抄本中，林堡兄弟把布斯考特大師的繪畫精
髓發揮得淋漓盡致，也把國際哥德繪畫推上巔峰，為接踵而至的油畫發展儲
備了豐沛的泉源。

在世俗社會裡，時禱書對中世紀的人而言非常重要，這是他們每天依
照時辰祈禱並讚美上帝的經文，長久以來時禱書已成為人們日常生活的必需
品，也是人們精神生活的依歸。這種世俗人士所用的時禱書，與修道院和教
堂專用的彌撒經文、聖詠集、或日課經文不同的地方，就是在於世俗人士所
用的時禱書經文主要是從聖詠集摘錄下來的，為了貼近常人的生活，經文
通常按著季節作變化。因此，常見此類時禱書中裝飾著月令圖或標示每個月
活動的插圖，以較為輕鬆、貼近人性的表達方式描繪書中的裝飾頁。尤其是
世俗君王和權貴們，更是以擁有一本鑲有黃金寶石封面、繪有精美華麗插圖
的貴重手抄本為榮耀。袖珍手抄本的畫家為了迎合顧主的喜好，無不竭盡所
能、精益求精，在尺幅有限的書頁裡大展自己無所不能的技藝。他們傾注全
力，以無比的耐心，用極端細密的技巧描繪構圖景物，在微小篇幅的畫面裡
囊括大千世界的點點滴滴；並賦予構圖光彩奪目的顏色，在畫面上製造有如

51 林堡三兄弟為保羅（Pol）、楊（Jan）和赫曼（Herman），三兄弟大約生於1375至1385年
之間，而在1416年之前陸續過世。他們在1400年至1404年之間擔任勃艮地公爵大膽菲力的
宮廷畫家，其後轉事貝里公爵尚。

圖14
〈**布斯考特大師**(Meister des Maréchal de Boucicaut)**手抄本**〉插圖—〈**拜訪**〉，革紙，27.4cm × 19cm，1405-1408年；巴黎，雅克瑪—安德烈博物館(Paris，Musée Jacquemart-André)。

琺瑯細雕一般的精緻華麗效果。這種發展趨勢日益強烈，到了1400年左右幾乎股成了強烈的競技風潮，手抄本畫家競相較勁，竭盡力氣展現個人對細節精密寫實的獨門絕技。這種技巧在〈布斯考特大師手抄本〉完成之時已然臻於完備，不論是宮廷畫家或是民間畫坊的畫家，都朝著這個指標努力跟進。布斯考特大師雖然名噪一時，但是幾年之後其光芒旋即被後起之秀──林堡三兄弟所取代。

林堡兄弟的〈美好時光時禱書〉於1416年三兄弟過世之前完成了七十一幅插圖，構圖中儘管此起彼落地出現一些義大利繪畫成因，但是整體而言，仍然遵循著晚期哥德手抄

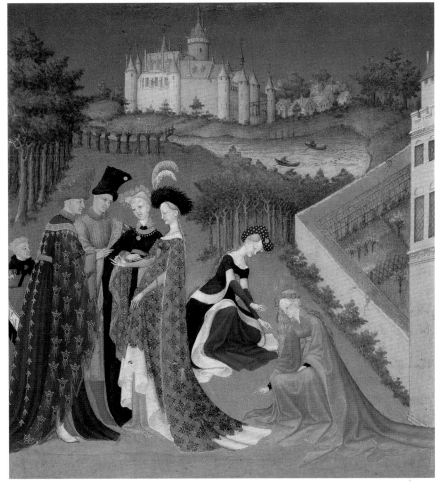

圖15
林堡(Limburg)兄弟，〈**美好時
光時禱書**〉(Très Riches Heures)
插圖―〈**四月令圖**〉，革紙
，29cm × 21cm，1413-1416
年 ； 坎 堤 里 ， 康 勒 博 物 館
(Chantilly，Musée Condé)。

本的傳統規範。[52] 此手抄本最特殊的地方，便是其中的月令圖部分；構圖情節是描述一年
十二個月的節氣變化，敘述人類與大自然相依共存、從事各種活動的場景，大凡農民的春
耕夏耘秋收冬藏、貴族的及時行樂，種種生動的描繪都洋溢紙上。此手抄本也因上述的表
現，而贏得了中世紀最美袖珍畫的頭銜。

　　林堡兄弟描繪〈美好時光時禱書〉的人物之時，採用法國哥德式繪畫傳統中身材細
挑、體態輕盈、動作婉約、衣褶流暢的造形，這些人物因著這種柔和優美的曲線，造成了
畫面的律動感。林堡兄弟又讓畫中人物突顯出微具立體感的身體輪廓、並使人物的衣著鮮
艷入時、還在人物的衣服上面細心刻畫錦緞和刺繡的質感，透過這些手法使畫面產生強烈
的裝飾作用（圖15）。如此一來，構圖中每個人物彷彿當時琺瑯精品上的人物一樣細緻精
美。此外，畫家又巧妙地使鮮艷對比的色彩之間，彼此緊密配合，以產生清朗溫和的效
果，在畫面上造成視覺的饗宴。

　　在月令圖中，林堡兄弟還展現了無比的耐心，仔細觀察並一五一十地描繪各種東西
的細節。構圖裡貴族的服飾是當時勃艮地的時尚，奇特的帽飾、錦緞的衣袍、還有尖頭的
長靴，皆如數家珍般地呈現畫面，形成花團錦簇的景象，這種細節寫實的技法強調出畫的

52　Végh, J.: *Altniederländische Malerei im 15. Jahrhundert*, Budapest 1977, p.22。

裝飾性質。在〈一月令圖〉（圖16）中還可以發現畫家觀察人物表情的用心，特別是在描繪宴會主人貝里公爵尚的面容上，呈現出公爵當時的年紀、相貌和心理狀態，也讓這幅〈一月令圖〉有如時事剪影一般，記錄歷史的一幕。甚至於常常出現在插畫背景中的城堡（圖17），也是根據建築物實際的樣子描摹下來的，城堡的細部，如小尖塔、旗幟或風向儀等，在畫中都清晰可見。

　　林堡兄弟過人的繪畫天分，展現在描繪大自然上面。月令圖中的風景構圖，皆依照季節的變化賦予色彩，並按照節氣畫出草木興衰的景象，讓四時佳興都能躍然畫面。例如

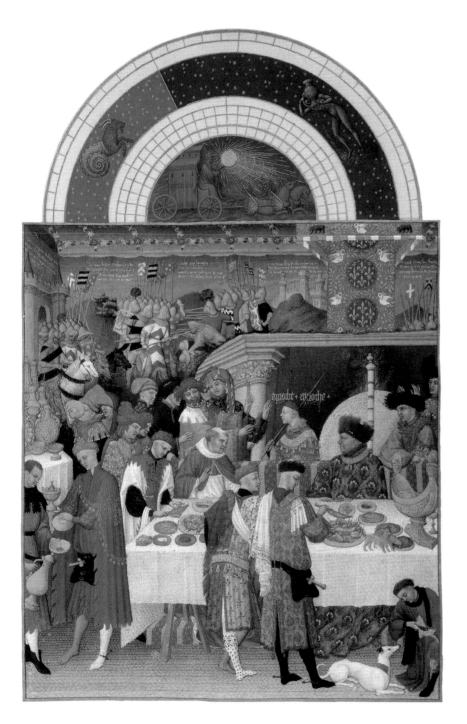

圖16
林堡(Limburg)兄弟，〈**美好時光時禱書**〉(Très Riches Heures)插圖—〈**一月令圖**〉，革紙，29cm × 21cm，1413-1416年；坎堤里，康勒博物館(Chantilly，Musée Condé)。

春天翠綠的樹木，到了夏天便成為蒼鬱的綠林，到了冬天則為覆雪的枯枝；春夏蔚藍的天空，在深冬二月變成了陰霾蒼茫的景象（圖18）。布斯考特大師開啟的遠近濃淡著色法，在此手抄本中被林堡兄弟發揮得淋漓盡致。變化萬千的大自然，在林堡兄弟筆下洋溢出生生不息的生機。

中世紀晚期自然主義抬頭，世俗性題材如一般百姓辛勤工作的情節，也隨著貴族宮宴或出遊的情節被攬入畫中。林堡兄弟在〈美好時光時禱書〉的月令圖裡，反映出來的日常生活動機，比之前的畫家來得強烈。而且題材都出自貴族和農民的生活，從春天貴族的郊遊到農民的耕耘、冬天貝里公爵的宮宴到農家的作息，所有的情節安排都採用兩相對照的方式，呈現兩種不同階級的生活。儘管貴族生活的浮華與農民生活的清苦形成強烈的對比，但是畫家筆下的大自然是無私的，月令圖中每幅構圖都呈現出天人合一、共生共榮的景象。類似這種世俗題材，十四世紀中葉已出現在亞威農（Avignon）教皇宮的壁畫中（圖19），而且該壁畫裡池畔持網捕魚的人與〈美好時光時禱書〉的〈二月令圖〉中伐木之人的動作和姿勢幾乎相同；由此可推知，林堡兄弟繪製此時禱書時，可能參考過義大利的繪畫。

林堡兄弟的〈美好時光時禱書〉之構圖，強調的是上下一致的連貫性和各元素的清晰性，因此採取陡斜的空間配置方式，並以迂迴的動線連接前景、中景和遠景。這樣構成的空間，雖然不像〈布斯考特大師手抄本〉（圖14）那樣具有景深的層次感，但是比起布魯德拉姆的〈第戎祭壇畫〉（圖5），這裡的三度空間表現顯然有了長足的進步。至於畫面總體裝飾作用的呈現，〈美好時光時禱書〉可說是面面俱到，展現無比的精緻華麗品質。而在細節的寫實技法和人物表情的詮釋方面，林堡兄弟則比布斯考特大師略勝一籌。尤其是風景中大氣磅礴、氣氛無限的表現，林堡兄弟更是青出於藍；〈美好時光時禱書〉便是以善於掌握氣氛，製造溫馨和睦的氛圍見稱於世，這對其後的楊·凡·艾克、以及油畫的發展產生了極大的影響力。

小　結

十二和十三世紀是中世紀的盛期，此時全盤基督教化的歐洲，修道院林立，大學也開始設立，神學是大學裡面最重要的課程；而在進入十四世紀後，士林哲學（Scholastik）[53] 的興起，掀起了神學研究的高潮。這時候的神學探討步驟，大致上可分為考據神學（La théologie positive）、神秘神學（La théologie mystique）及思辯神學（La théologie spéculative）[54]。

在基督教思想史上，十四與十五世紀被視為中世紀與現代間的一個過渡階段，至

53　士林哲學（Scholastik）或譯為經院哲學。
54　甘蘭（吳應楓 譯）：《教父學大綱》卷四，臺北1994，p.987。

圖17
林堡(Limburg)兄弟，〈**美好時光時禱書**〉(Très Riches Heures)插圖─〈**十月令圖**〉，革紙，29cm × 21cm，1413-1416年；坎堤里，康勒博物館(Chantilly，Musée Condé)。

圖18
林堡(Limburg)兄弟，〈**美好時光時禱書**〉(Très Riches Heures)插圖—〈**二月令圖**〉，革紙，
29cm × 21cm，1413-1416年；坎堤里，康勒博物館(Chantilly，Musée Condé)。

於一般歷史則將十四世紀視為中世紀的沒落階段，把十五世紀當成復興的時代。[55]
在十四世紀中委實發生了許多大事件：西方教會的大分裂直到君士坦丁大公會議
（1414-1418）才告落幕，英法百年戰爭的跨世紀兵連禍結，黑死病肆虐歐洲死亡
慘重，資產階級躍上政治舞台，還有國家主義的興起取代了神權主義的時代。凡
此種種重大的事件，似乎宣告了十四世紀是個危機四伏的時代；儘管如此，但是
文明的腳步從未停歇；在一個充滿危機的時代中，同時也開始孕育革新的胚胎；
天災人禍雖摧毀了一些既有的建設和固有的傳統，但是社會和時代的大變動也激
發了新的思想。例如，風行中世紀的神秘主義和唯名論（Nominalism），兩種相
對的神學思想體系，便是同時並存於十四世紀；對於美的要求，也是強調單純一
致的傳統與提倡多元變化的新思潮並駕齊驅。

　　神秘主義存在於每一個時代，也遍佈於世界的每一個角落，無論文明如何進

55　甘蘭（吳應楓 譯）：《教父學大綱》卷四，臺北1994，p.1274。

圖19
亞威農(Avignon)教
皇宮壁畫─〈**田園
生活**〉，14世紀中
葉；亞威農，教皇
宮(Avignon，Palais
des Papes)。

步、科學如何發達，它始終潛藏在人類的心靈深處。古今中外不論那種宗教，無不充滿神秘的色彩，這些宗教信仰一旦必須訴諸形式表達時，所有的事物便被象徵性的意象概念化，而以某種刻板的形式不斷地重複並加強人們的印象。這是因為在盲目的宗教信仰裡，人們的心是蒙蔽的，他們不會也不敢去質疑既定的模式，也不會啟動思考去分辨事情的真偽和細微的差異，他們只關注是否能夠找到一種符合一般原則的典範。這種宗教唯心主義的結果，就反映在各種宗教藝術的表現上面，也因為這種根深蒂固的觀念，使得宗教圖像的發展非常保守，無法大膽打破成規。

基督教中世紀的繪畫也不例外，制式化的刻板圖像，讓聖經人物令人望之心生敬意不敢造次。十二世紀以後，聖伯爾納（S. Bernard，1090-1153）的神秘主義強調基督之愛，把基督之愛分為神性的愛和人性的愛，呼籲信徒在祈禱中透過基督的人性愛進入基督的神性愛之中；他這種充滿感情的祈禱方式，解開了長久以來教條式的生硬規範，從此為基督教引進感情的因素。[56] 顯然的，這種新的宗教觀不久便反映在宗教圖像上面。我們在1292年製作的〈奧提莉聖髑櫃〉（圖1）上已經看到，原本平面刻板的人像開始展現情緒表徵。畫家透過想像力在櫃面上描繪人物的表情和動作，這些細微的改變打破了原本僵硬靜止的宗教圖像成規。

整個十三世紀是士林哲學的全盛期，盛極一時的神學思辯法，到了十四世紀被實證法所取代。這時候奧坎（Occam，約1285-1349）的唯名論所掀起的實證科學風潮，影響的層面極大，不僅震撼了宗教界，也影響了人們看待事物的習性，人們開始關注起生活周遭的瑣碎事情，並仔細地觀察一切。[57] 如此一來，神學與哲學、信仰與科學的界線就越來越模糊。實證科學強調觀察的結果，對繪畫界的衝擊最為劇烈，使得自然主義適得其門而入。十四世紀末繪製的〈第戎祭壇畫〉（圖5）可說是應證這段思想史的具體例證，在此祭壇的畫扉上，我們可以逐一數出布魯德拉姆如何將自己的觀察心得付諸實踐，構圖中每個元素，如人物、建築和風景，都以寫實的技法加以仔細描繪，這種寫實的表現使得宗教畫的發展走上世俗化的途徑。

十四世紀裡除了唯名論之外，神秘主義也非常盛行。神秘主義者所強調的透過祈禱達到神人結合的靈修方式，成為當時狂熱信仰的典範。這時候的宗教畫為了激發瞻仰者的熱情，在題材上多選用「基督受難」或「聖母榮光」之類與救世有關的情節，在風格上則偏於彰顯基督人性軟弱的一面，冀望藉此觸動人心，喚起信徒的共鳴。1400年左右的圓幅

56　甘蘭（吳應楓 譯）：《教父學大綱》卷四，臺北1994，pp.1065-1067。

57　托馬斯‧亞奎那是士林哲學的代表人物。他把信仰和理性、《聖經》和亞里斯多德著作結合起來，他認為一個神學家從對自然研究所得的益處雖難以預見，但一般來說，信仰須以關於自然的知識為前提，並且錯誤往往使人偏離信仰的真理。他在關於上帝的文章中論證，人們不僅不知道上帝是怎樣的，也不知道事物的本質。1274年托馬斯死後，信仰和理性的分裂日趨極端化。十四世紀唯名論者奧坎則主張「兩重真理」。他認為單個的事件是真實的，而這些事件的連貫則不然。這種事實論，既不能靠計算，也不能靠推斷，只能憑經驗。所以理性不過是對付具體現實的一種力量。以上資料取自：《不列顛百科全書》國際中文版，Vol.15，北京2001。

〈聖殤〉（圖7）便是在這種情況下產生的作品，畫家藉由畫中人物傷感的表情和哀戚的氣氛，讓此祈禱用的聖像畫產生一股強烈的感染力，以啟發信徒的同理心，進而引導信徒在神靈上參與此一隆重的哀悼場面。

　　由於法國哥德繪畫的傳統，強調的是優雅的人物造形和唯美流暢的線條。因此，像〈第戎祭壇畫〉和〈聖殤〉這樣寫形寫神的作品，應該不是重形象的法國哥德式畫家的手筆。這種趨於寫實的表現，多是旅法尼德蘭畫家運用其善於觀察的天賦，在法國哥德繪畫風格中注入自然主義的成分造成的。這樣的畫作為了求真，難免犧牲掉理想美的形象，但是正因畫家如此不避諱醜陋，才能傳遞出真實的樣貌，並使宗教畫貼近常人的生活經驗。

　　若將1400年前後的三個例子相互比較，可以發覺到無論是構圖形式抑或光線色彩的表現，〈皮革匠的骷髏山〉（圖4）都比〈第戎祭壇畫〉和〈聖殤〉保守許多。〈皮革匠的骷髏山〉仍嚴守著中世紀傳統構圖清晰、平衡對稱的原則，主題人物並列前景，輪廓線清楚，已見光線明暗形塑的立體感，但色彩界分明確絲毫不曖昧，整面祭壇畫呈現出來的是簡單劃一、清晰完整的視覺效果；這種強調單純和完善的形式美，是中世紀長久以來的圖像規範。[58] 至於〈第戎祭壇畫〉則以細心的觀察，描繪出人物繁複的動作和繽紛的自然景觀，並以陰影模糊輪廓，讓人物與背景產生空間的關係，這些多元的變化造成畫的逼真感，也遠離了前此繪畫的單一性原則。還有〈聖殤〉採用傾斜的構圖加強動勢，人物敏感的表情昇華了哀傷的氣氛，這些特效手法使畫散發出強烈的感染力，卻也因此而不再保有前此聖像畫靜穆與平衡的本質。

　　十四世紀中客觀描繪事物的風氣漸長，長久以來唯心主義的圖像模式，在十四世紀末期逐漸被感性的圖像所取代。在早期的絕對性原則下，圖像節制、劃一的形式，所象徵的是權威和神性的不可僭越性。而到了晚期，這種禁忌逐漸鬆綁，上帝成了和藹可親的聖父，透過基督的道成肉身之說，基督改以人性關懷的一面出現圖像中。如此一來，圖像背景也由原來象徵神性世界光輝的金色，轉化為可棲可遊的人間山水，甚至於更進一步使背景充滿生生不息的大地生機。這樣風光秀麗的大自然，表面上看起來是寫實的現世景象，其實在這個時代寫實與象徵是一體的兩面，這種靈機萬變的大自然，也象徵著亙古長存的神性宇宙。

　　十四世紀中歐洲的畫家南來北往，遊走各國作畫的風氣很盛，例如西恩那的畫家前往亞威農、尼德蘭畫家前往法國。當時各大城市頻繁的藝術活動吸引了各地畫家，這種緊密的交往，使得畫家們互相競爭也相互觀摩，同時還順應贊助人的要求，發展出融合各派特長的新繪畫風格。1400年左右，這種融會歐洲各方畫派特色於一體的新風格，被稱為「國際哥德風格」，這種風格很快地便遍佈全歐。至於培植出國際哥德繪畫風格的幕後推手，就是當時的贊助人，而這些藝術贊助人若非王親便是權貴階級；因此，國際哥德繪畫

58　托馬斯・亞奎那(Thomas von Aquin，約1224-1274)主張美的基本要素為清晰(claritas)、完美(perfectio)和勻稱(proportio)，這三個要素成為十三世紀下半葉以來畫家奉行的法則。參考Assunto, P.: *Die Theorie des Schoenen im Mittelalter*, Köln, 1963, pp.102-103。

的風格取向，是朝著精細華美的貴族品味發展。即使是來自平民階級的贊助人，也趨風附雅追隨著這股潮尚。

　　國際哥德風格的袖珍手抄本，尤以品質精細有如金工巧雕、色彩華美有如寶石，而深受贊助者鍾愛。袖珍手抄本的畫家為了打造出這樣的品質，繪製過程就如同製造金工飾品一樣，小心翼翼地細描慢繪。又由於這些袖珍畫的擁有者為世俗人士，所以構圖趨於生活化，題材也較為輕鬆；可以說畫家繪製這些插畫時，幾乎就是以賞心悅目為前提。儘管這些手抄本的繪畫風格趕在時代的尖端，也有突破傳統、引導繪畫潮流的創舉，但是由於過度講究細膩的技巧和裝飾意味濃厚的性質，以致於削減了其繪畫方面的價值，常被視為精細工藝之屬。從〈至美時禱書〉（圖9）浮雕般的畫面效果，可以看到當時繪畫和雕刻尚未分流的行會狀況。還有〈布斯考特大師手抄本〉（圖14）插畫裡，裝飾性強烈的表面處理，幾乎可以與當時細密針織的掛毯工藝比美。

　　1415年，亞欽庫爾一役法軍敗北之後，英國乘勝直逼巴黎，危及法國王室的地位，也終結了巴黎在北方哥德藝術執牛耳的盛況。林堡兄弟為貝里公爵獻畫之〈美好時光時禱書〉（圖15、16、17、18）中的月令圖，可說是這段國際哥德繪畫巔峰的時代臉譜。儘管百年戰爭末期戰況不利於法國，但是法國貴族之生活依舊是歌舞昇平，勃艮地的奢靡時尚仍然風行全法。出現於月令圖背景中的城堡，便是這些法國王親的住所；現身在前景的貴族，身穿的就是當時流行的勃艮地時尚服飾；月令圖描繪的貴族生活情節，不是鋪張奢侈的宴會，便是盛服出遊的場面。相對於貴族們過眼雲煙的浮華生活，農民們辛勤勞動的情景顯得與大自然更為和諧一致。

　　動亂的時局直接衝擊到藝術的活動，旅法尼德蘭畫家在法國再也找不到能夠支付巨款的贊助人，他們只有轉移到勃艮地公爵的屬地。當此之時，正逢法蘭德斯各大城市商業景象蓬勃，富商也加入贊助藝術的行列；這些畫家便回到故鄉開設畫坊，為尼德蘭繪畫開創新的紀元。

1420年至1450年左右尼德蘭繪畫的題材與構圖特色

　　1415年法軍戰事失利後，法王的威權一落千丈，巴黎也失去了政治、經濟和文化上的優勢，藝術重心隨即轉向工商發達、城市經濟自給自足的勃艮地公爵領土。自此之後，世俗的藝術贊助人陸續崛起，漸次取代了教會主導的藝術發展局勢。由於贊助者角色的改變，藝術的發展遂快速地走上革新的途徑，新形式的表現大量地出現在祭壇畫上面。在這動盪的時局裡，偏安一隅的勃艮地正值歌舞昇平、富甲一方，而且接續1400年前後在第戎展開的一系列藝術活動所帶來的聲望，這裡成了北方藝術的天堂。早期尼德蘭繪畫宗師康平和楊·凡·艾克都曾經任職勃艮地公爵府的宮廷畫家，他們既秉承前此旅法尼德蘭藝術家累積下來的繪畫經驗，又得力於油畫媒材的助力，於1420年代迅速地發展出新的技法，不但提高了繪畫的品質，也順利地推行繪畫的改革，而在題材和構圖方面展現不同於前的新面貌，並在當時畫壇上拔得頭籌，引領西洋繪畫的發展將近一世紀之久。

　　當此之時，義大利雖有馬薩喬大力推展消點透視和新的繪畫形式，但是以當時整個歐洲，就連義大利也包括在內，對勃艮地尼德蘭油畫癡迷的程度看來，馬薩喬對十五世紀上半葉西洋繪畫的影響並不大。勃艮地尼德蘭繪畫以一種視覺上與理念上天衣無縫的融會貫通表現，為歐洲各地畫家所追逐和仿效。[59] 尤其是十五世紀的歐洲，由於政治和商業上的頻繁交往，各國的藝術家很容易接觸到外國的藝術品，這時候普遍受到歐洲人青睞的是來自勃艮地屬地的尼德蘭藝術品，尼德蘭畫家的作品也成為許多外國權貴們心目中名聲響亮的商品。十五世紀下半葉的尼德蘭畫家，承襲了上半葉的輝煌成就，由於他們的畫作仍廣受歡迎，因此在風格和樣式上面並無多大變化；這時候尼德蘭和義大利雙方畫家往來熱絡，尼德蘭畫家前往義大利的目的，除了宗教性的拜訪之外，以商業的目的居多，並不是為了專程接受義大利繪畫的洗禮。

　　至於藝術風潮的轉向，則與十六世紀歐洲政局的改變息息相關。而且義大利繪畫在進入十六世紀之時委實達到了國際聲望，再加上瓦薩里著述的《畫家、雕刻家和建築師傳

59　貝羅澤斯卡亞（劉新義 譯）：《反思文藝復興》，濟南2006，p.48。

記》被當時和後來一些偏愛義大利式古典理想的理論家所採納，致使十五世紀西洋藝術和文化史的原委蒙受扭曲，十五世紀尼德蘭繪畫如日中天的聲望，竟被義大利的早期文藝復興所取代。後世的人在評判十五世紀西洋繪畫之時，莫不以構圖是否符合消點透視和人體比例為標準，畫面是否完美和諧為依歸；在後代不同的價值觀之下，十五世紀上半葉尼德蘭繪畫的創新與精華，便逐漸被世人遺忘。倘若我們客觀地重新審視整個十五世紀的西洋名畫，就能發覺到事實並非如此；實際上十五世紀尼德蘭繪畫不僅深深地影響到義大利的油畫和技法，它對義大利以外歐洲國家的影響力更是壟斷一時；在阿爾卑斯山以北的地區，甚至於整個十六世紀的繪畫，都還強烈地反映出尼德蘭繪畫的特徵。

第一節　1420年至1450年左右尼德蘭繪畫的構圖特色

　　長久以來，西洋繪畫已被學院派理論壟斷，人們早就習慣於以構圖是否合乎典範來評判畫的好壞。但是遠在十五世紀初，古典主義尚未蔚為流風，西洋畫家也未曾受過古典技法的訓練，更無所謂構圖正不正確的問題；這時候的尼德蘭畫家是憑著經驗細心觀察，並且鍥而不捨地改良繪畫顏料，好讓顏料能夠發揮最大的功能，以促成精密寫實的效果，並展現其描繪事物詳細外貌的非凡技巧。在他們的構圖中，因而滿佈著耐心細繪的點點滴滴，其畫作的精確度予人以如見真實物品般的真切感。

　　以1420年代最早運用油畫顏料繪製的幾件作品，例如康平所繪的〈賽倫祭壇〉（圖20）和〈耶穌誕生〉（Geburt Christi）（圖21）、以及楊・凡・艾克的〈紐約祭壇〉（New Yorker Diptychon）（圖22）和〈教堂聖母〉（Madonna in der Kirche）（圖23）等，我們可以清楚地看到，早期尼德蘭畫家一面改良油畫顏料的性能，一面加強繪畫的技術，還把描繪袖珍手抄本的細巧本領運用到木板油畫上面，而且進一步發展自然寫實的技法。又於接下來的〈梅洛雷祭壇〉（圖24）和〈根特祭壇畫〉（圖25-a、b）中，畫家在熟習油畫技法之後，立即進行改革構圖、強化圖像語彙、並充實畫的內容。在他們馬不停蹄的努力之下，尼德蘭的繪畫遂能於短短的幾年內突飛猛進，在過去與未來之間形成一座明顯的分水嶺。

　　1420年到1450年間，尼德蘭繪畫不論是在技法、形式、構圖或是題材各方面的表現，皆已達到爐火純青的地步。這段期間的畫作不但吸取了中世紀繪畫的精華，強調著精美華麗的裝飾作用與深奧多元的象徵意涵，而且又富於新時代的繪畫精神，在題材和構圖方面都出現革新的氣象。綜觀此時期的尼德蘭油畫，除了風格華麗之外，豐富的構想、構圖情節的連貫、強烈的圖像造形、以及題材生活化的趨勢，這些特質都給人留下深刻的印象。由於這樣的繪畫風格和品質立刻轟動全歐，成為炙手可熱的藝術精品，因此後繼的尼德蘭畫家羣起仿效這種畫風，使得十五世紀下半葉的尼德蘭繪畫，仍然延續上半葉的繪畫風格，極少有所改變或創新。固守成規與因循不變的結果，也造成其繪畫發展停滯不前、出

現風格化的現象，而在進入十六世紀之後，失去了藝術創作的原動力，被急起直追的義大利文藝復興繪畫迎頭趕上。其結果是，連帶地將十五世紀上半葉畫家辛苦打造下來的輝煌成果一筆勾銷，並讓早期尼德蘭繪畫的聲望與成就長期掩埋在歷史的塵埃裡面。

由於不受重視的緣故，針對早期尼德蘭繪畫的研究並不熱絡，使得原本就已深奧的內容更形艱深難懂，而其複雜多元的作畫理念益加令人無法理解。如今若想解開其畫中深藏的謎題，了解其作畫的構思，唯有回歸本源，重新到畫作的題材和構圖上面，就其明確的幾項特點一一加以檢視，並從中思索當初畫家的用意。

1. 華美的風格和精密寫實的表現

以當今的眼光回頭看十五世紀上半葉的尼德蘭油畫，不但很難了解其畫題真諦，就連構圖中滿載著珠光寶氣的奢華氣息，也是讓人百思不解，甚或成為後世對其畫作詬病的焦點。其實常見於早期尼德蘭油畫中鑲金嵌寶的裝飾品與服飾，顯示了當時這種藝術形式在社會中的象徵和視覺意義；畫中這些珠寶和貴金屬在當時價值連城，非皇家成員是無法擁有的，因此畫家受託在畫中安排這樣華貴的景象，以誇耀畫裡人物的地位和權勢。即使是宗教畫，也反映出這種豪華織品和珠寶的社會屬性，奢華的服裝標示著畫中人物的高階地位，不論是畫天國或是畫塵世，早期尼德蘭油畫在這方面的表達方式都是一樣的。

豪華的服飾和精緻華麗的織毯，在此時的社會、政治和宗教展示上面具有重大的意義。精工刺繡或紡織品的檔次是位高權重的標誌，不同社會階級人士的服裝織布和樣式受到法律的規範不得逾越，因此當時的人很容易從織物中窺見其涵蓋的複雜信息。就連盔甲在當時也是傳家珍寶，不得隨意買賣，穿戴的盔甲顯示擁有者的非凡地位、軍事威勢和統治者的風範。服飾織物的品級強化並建構了社會的身分和關係，這種情形強烈地反映在當時的繪畫中，而且相對於王公朝臣服裝的飽滿色調，隨從人員的衣著便顯得黯淡無光了。[60]

楊・凡・艾克於1436年所繪的〈巴雷聖母〉（Paele-Madonna）（圖26）便是一個具體的例子。構圖裡聖母身穿藍衣紅袍，周邊鑲嵌著珠寶，坐在織

圖20
康平(Campin)，〈**賽倫祭壇**〉(Seilern-Triptychon)，油畫，60cm × 94cm，1420-1425年左右；倫敦，可陶德學院畫廊(London，Courtauld Institute Galleries)。

60 參考貝羅澤斯卡亞（劉新義 譯）：《反思文藝復興》，濟南2006，pp.132-125及p.128。這時候義大利是豪華織品如金布、天鵝絨、花緞、絲綢的主要產地，勃艮地公爵和朝臣購買大量義製織品，用於室內裝飾和服飾。絲綢和金布幔帳也是勃艮地朝廷和教堂禮儀中司空見慣的裝飾。

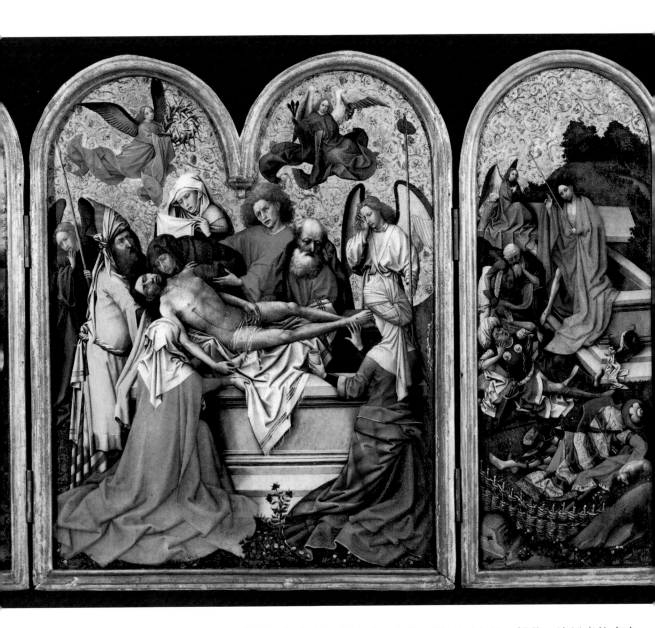

有金色和紅色花朵的深綠絲綢幔帳前的寶座上，其腳下的寶座台前，鋪著一塊昂貴的東方地毯。聖多納（S. Donatian）穿著帶有刺繡鑲珠花邊的藍色錦緞斗篷，頭戴黃金鑲珠寶的冠冕，恭立在一側。另一邊的聖喬治（S. Georg），身穿一套巧奪天工、並鑲有珠寶的盔甲，正向聖母和耶穌聖嬰引薦捐贈人巴雷（Paele）神父。巴雷則以一身素白的僧衣，謙恭地跪在一旁。在這幅宗教性的畫作中，奢華織品的服裝標示著聖母和聖人的尊貴位階，捐贈人則以一襲樸素含蓄的白色布衣，顯示其內心的謙卑。諸如此畫透過紡織品的檔次標示身分地位的手法，經常出現在早期尼德蘭的繪畫中，不論是宗教畫抑或世俗題材的畫作，咸以此方式標示畫中人物的尊卑從屬關係。

　　這幅〈巴雷聖母〉不論是在構圖形式或是題材方面，都堪稱為劃時代的作品，它為日後的「諸聖會談」題材揭開了序幕，也為這類題材樹立構圖的典範。[61] 而且在這幅畫中

61　「諸聖會談」（Santa Konversation）也稱為「聖母與諸聖人」，是十五和十六世紀盛行的宗教畫題材。

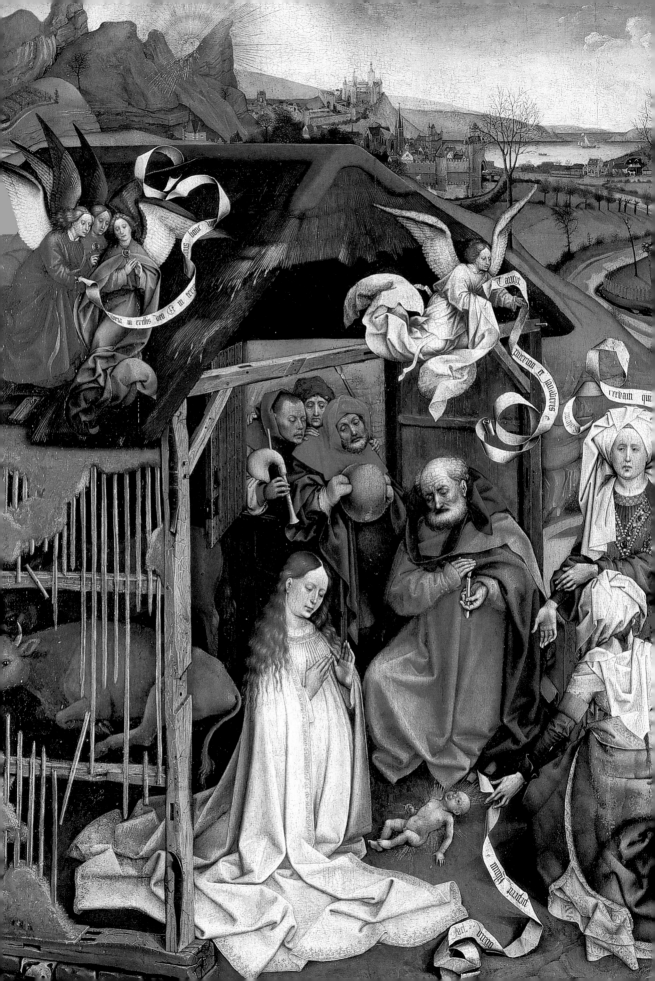

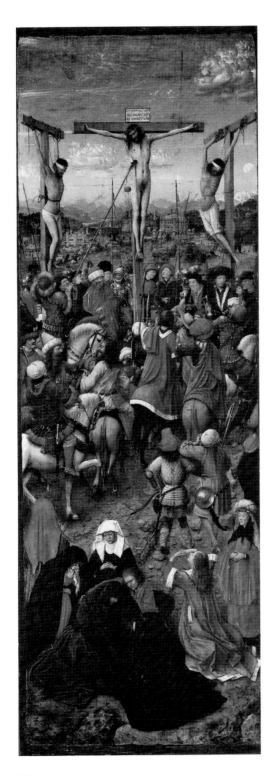
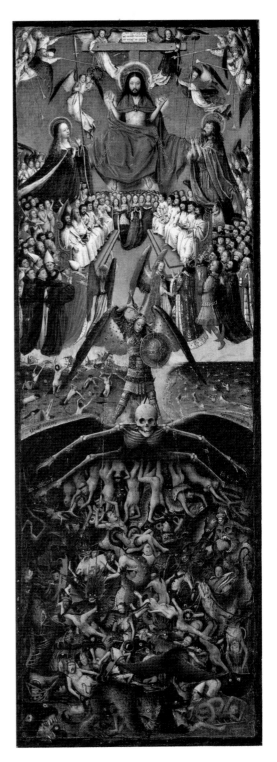

圖21
康平(Campin)，〈**耶穌誕生**〉(Geburt Christi)，油畫，85.7cm × 72cm，1425年左右；第戎博物館(Museum von Dijon)。(左頁圖)

圖22
楊‧凡‧艾克(Jan van Eyck)，〈**紐約祭壇**〉(New Yorker Diptychon)—〈**釘刑**〉、〈**最後審判**〉，油畫，每葉62cm × 27cm，1420-1425年左右；紐約，大都會博物館(New York，Metropolitan Museum of Art)。(上圖)

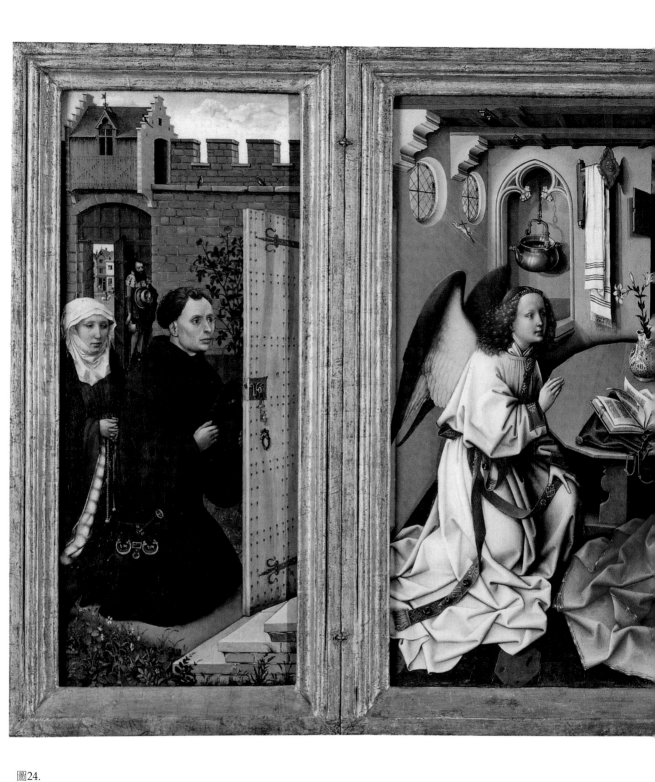

圖24.
康平(Campin)，〈**梅洛雷祭壇**〉(Mérode-Altar)，油畫，中葉〈**報孕**〉64cm × 63cm，側葉64cm × 27cm，1425-1435年左右；紐約，大都會博物館(New York，Metropolitan Museum of Art)。

圖23
楊·凡·艾克(Jan van Eyck)），
〈**教堂聖母**〉（Madonna in der
Kirche），油畫，31cm × 14cm，
1425年左右；柏林，國家博物館
（Berlin，Staatliche Museen，
Preußischer Kulturbesitz）。

圖25-a.
凡·艾克(Van Eyck)兄弟，
〈**根特祭壇**〉(Genter-
Altar)外側，油畫，
中葉375cm × 260cm，
側葉375cm × 130cm，
1426-1432年；根特，
聖巴佛教堂(Gent，S. Bavo)
(右頁圖)。

圖25-b.
凡·艾克(Van Eyck)兄弟，
〈**根特祭壇**〉(Genter-
Altar)內側，油畫，
中葉375cm × 260cm，
側葉375cm × 130cm，
1426-1432年；根特，
聖巴佛教堂(Gent，S. Bavo)
(見72-73頁)。

圖25-c.
凡·艾克(Van Eyck)兄弟，
〈**根特祭壇**〉(Genter-
Altar)內側中葉下圖—〈
羔羊的祭禮〉，油畫，
137cm × 237cm，
1426-1432年；根特，
聖巴佛教堂(Gent，S. Bavo)
(見72-73頁)。

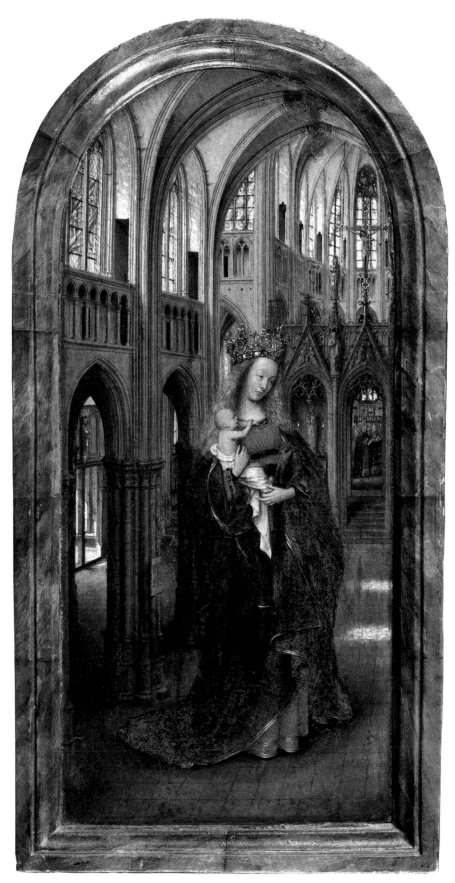

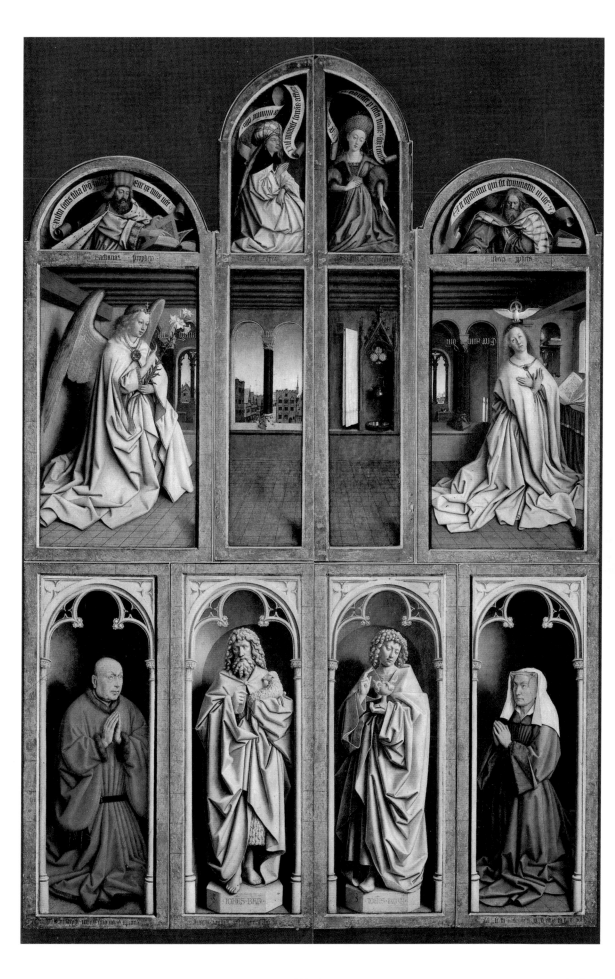

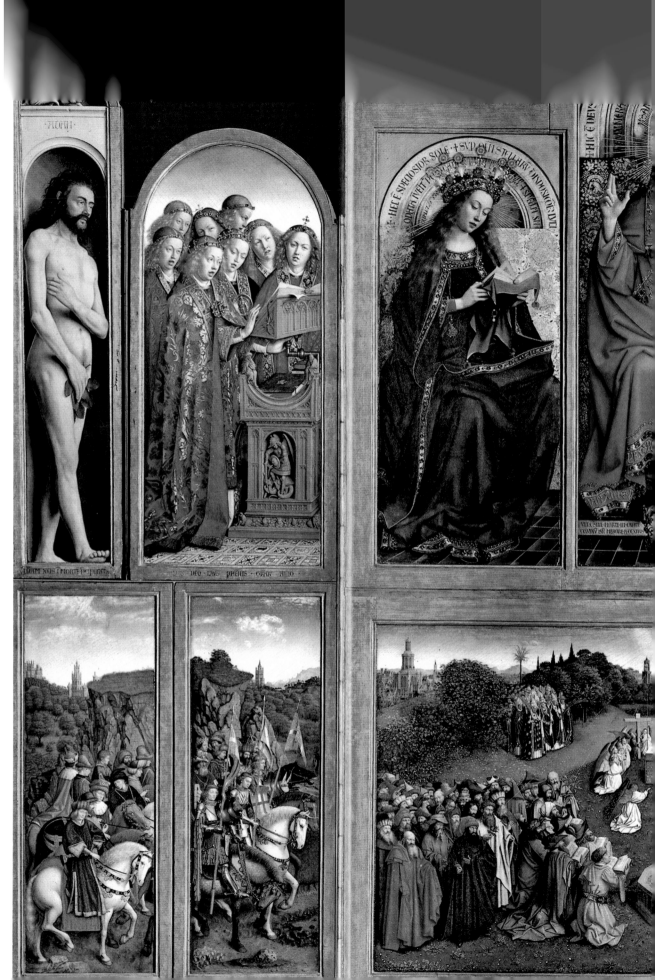

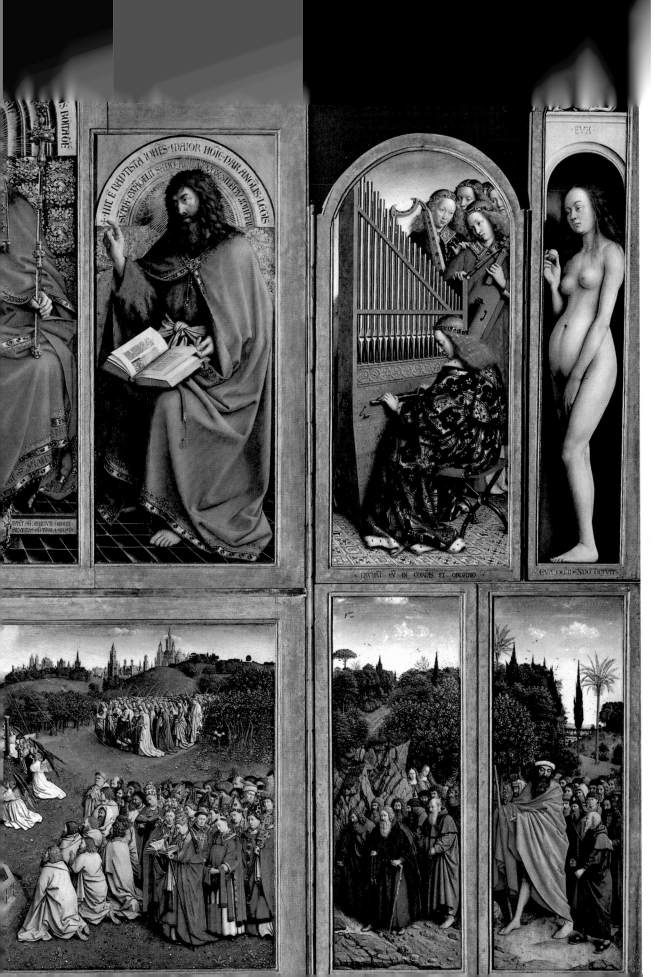

也反映出強烈的寫實趨勢，除了上述如數家珍般地表現裝飾品和服裝的材質之外，人物的相貌也彷彿真人一樣栩栩如生且深具個性特質。這樣強烈的寫實風格，使得原本宗教性的構圖頓時充滿了現世的景象。類似這般反映寫實主義的宗教畫，一方面可說是中世紀日益強烈的自然主義趨勢使然，另一方面則是早期尼德蘭畫家將宗教的神聖理念轉變為明確圖像的用心。而且伴隨著這種寫實主義的進程，早期尼德蘭繪畫也日趨世俗化，這樣的世俗化現象通常見諸題材的生活取向和人性考量上面，但是內存於畫作中的象徵性意涵仍被保留下來。顯然的，這時候尼德蘭繪畫的價值，除了精緻華麗的品質和自然寫實的表現之外，構圖情節的生動和畫題內容的深奧也是極為重要的。

2. 強烈的造形意識和豐富的構想

　　從早期尼德蘭大師康平、楊・凡・艾克和羅吉爾・凡・德・維登三人的畫作中，不僅可以看到精湛的油畫技巧和賞心悅目的色澤，還可以發現構圖中形式配合主題呈現強烈的造形意識，其中尤以構圖動機的多元變化最為令人叫絕。三位大師的作品不但內容豐富，畫中還蘊藏著深奧的哲理，以致於構圖中總是瀰漫著一股神秘的氣息，直到今天其畫作仍有許多謎題無人能解。這些精闢深奧的內容，可說是早期尼德蘭繪畫的精華所在，是畫家萃取傳統藝術的精髓，並運用思想加以改造，再融入新的形式中，而在構圖裡呈現著不同於前的強烈藝術意志。[62]

　　正當1420年代早期尼德蘭油畫崛起之時，繪畫媒材的改進不只是立即反映在華美的品質和精密的寫實上面，就連構圖表現也受到激勵。從康平和楊・凡・艾克於1425年左右繪製的兩件早期油畫作品——〈壁爐遮屏前的聖母〉（Madonna mit dem Ofenschirm）（圖27）和〈教堂聖母〉（圖23），已可看出這時候的畫作正醞釀著一股強烈的造形意識，畫家似乎正積極地尋求一種強而有力的造形語彙，並且意圖透過新的形式表達更深層的藝術精神。而在接下來完成的作品——〈梅洛雷祭壇〉（圖24）和〈根特祭壇〉（圖25-a、b）中旋即大放光彩，這兩座祭壇畫的恢弘氣派與藝術地位一直是尼德蘭繪畫史的驕傲，其豐富的內容和新的構圖形式，透露了畫家力圖締造新時代藝術的遠大抱負。在這些早期的油畫作品裡，構圖還是以人為中心，表現人體強烈的立體感乃為兩位畫家共同的特徵。康平和楊・凡・艾克曾為勃艮地公爵旗下的畫家，對於當時流行於勃艮地的雕刻風格自然是耳濡目染，他們也深受義大利十四世紀繪畫的感召，因此在人體造形上均凸顯著龐大而厚重的體積感和量感。

　　勃艮地地區的雕刻人物特具一種巨大的立體感，這種地方性的新式造形與巴黎的傳

62　藝術意志（Kunstwolle）一詞是由藝術史學者里格耳（Alois Riegl）所提出，他認為美術史研究必須揭示各個時代藝術風格樣式的特徵，並由此風格樣式出發，去揭示主宰這風格樣式的、更深層的藝術意志，而且還要進一步去揭示左右這藝術意志的世界感。參考渥林格（魏雅婷 譯）：《抽象與移情》，臺北1992，p.10；以及Dilly, H.（編）：*Altmeister moderner Kunstgeschichte*, 2. Aufl., Berlin 1999, pp.46-47。

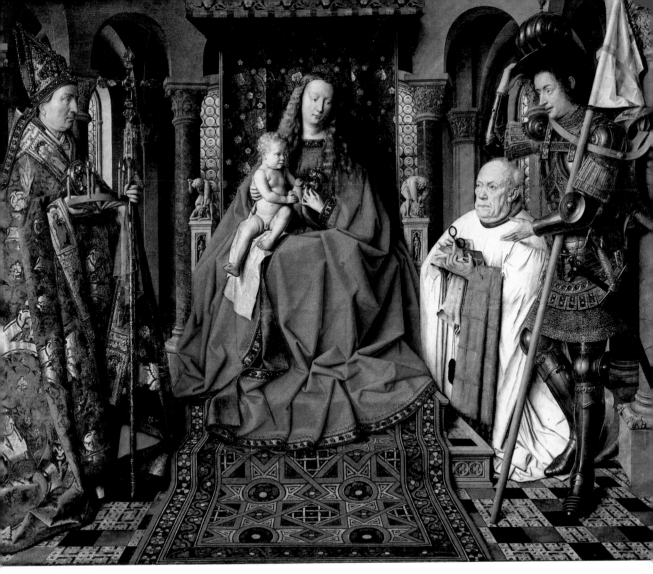

圖26
楊・凡・艾克(Jan van Eyck)
，〈巴雷聖母〉（Paele-
Madonna)，油畫，140.8cm ×
176.5cm，1436年左右；布魯
日，赫魯寧恩博物館
(Brügge，Groeningemuseum)

統有別。康平和楊・凡・艾克的人體風格應該是深受雕刻家史路特的影響，
尤其是史路特雕像特有的巨大感和戲劇性激情，必定曾令康平和楊・凡・
艾克心怡不已。若將〈梅洛雷祭壇〉（圖24）和〈根特祭壇〉裡的人物（圖
25-a、b），與香摩爾夏特修道院教堂門口的雕像（圖28）相比較，便可發覺
人物堅實有力的體積感和局部的衣褶、特別是下跪者腳後跟頂起的衣褶形態
非常近似，還有史路特對於公爵夫婦個性和表情的刻畫（圖28-a），也可在
康平和楊・凡・艾克的捐贈人畫像中看到類似的表現。此外，馬路列歐的聖
像畫可能曾為康平觀摩學習的對象；其圓形〈聖殤〉（圖7）中聖父、基督、
聖母和其他人物，以身體官能的變化作用帶出相斥或相吸的肢體動作、協調
動與靜而產生的戲劇效果、還有身體的堅實立體感等，這些特徵也見諸康平
的〈賽倫祭壇〉中葉〈埋葬基督〉的構圖中（圖20）。然而再多的體積感和
量感，康平和楊・凡・艾克的人物仍反映著哥德式人體上下身衣褶線條連
續、以及人物自地面升騰起來懸浮畫面的特點。

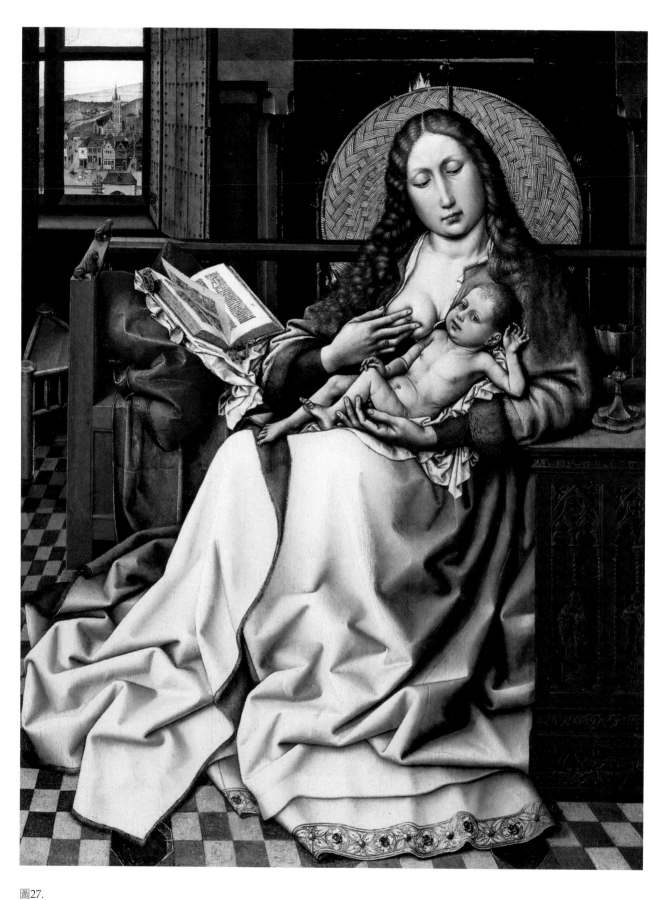

圖27.
康平(Campin)，〈**壁爐遮屏前的聖母**〉(Madonna mit dem Ofenschirm)，油畫，63.5cm × 49cm，1425年左右；倫敦，國家
美術館(London，National Gallery)。

圖28
史路特(Claus Sluter)，**香摩爾夏特修道院教堂**
(Chartreus de Champmol)**入口雕像群**，石灰岩
，高1.9cm-2.65 cm，1386-1401年；香摩爾，夏
特修道院(Chartreus de Champmol)。(上圖)

圖28-a
史路特(Claus Sluter)，**香摩爾夏特修道院教堂**
(Chartreus de Champmol)入口雕像群局部—〈
大膽菲力像〉(Philipp der Kühne)，石灰岩，
高1.9cm-2.65 cm，1386-1401年；香摩爾，夏特
修道院(Chartreus de Champmol)。(右圖)

　　史路特的雕刻人像和布魯德拉姆在〈第戎祭壇畫〉上面的畫像（圖5），於體積感及
量感方面的表現顯然已超越前人許多，但由其婉轉優美的衣褶線條仍可察覺哥德式的風格
特徵。仔細觀察康平和楊・凡・艾克所畫的人物，我們可以發現他們雖於人體的局部保留
柔美流暢的衣褶線條，但也刻意地加進不少呈現銳角狀的摺疊衣紋，而且輪廓線也出現嶙
峋不平順的形狀，這種新的嘗試以康平的畫作最為明顯，在〈梅洛雷祭壇〉(圖24)中葉的
聖母和天使身上，即可看到畫家蓄意利用尖銳不規則的衣褶線條來破壞人體上下連貫的動
線，而讓畫中人物呈現向外挺出畫面的強烈立體感和堅實的力量。楊・凡・艾克也著力於
以衣褶來製造人體的立體感，由於他的衣褶形式較重視整體線條的規劃，而在衣服下擺顯
示出輻射展開的動向；就如同〈巴雷聖母〉（圖26）構圖中聖母身披的紅色罩袍所呈現的
衣褶一樣，深層重疊的厚重布料以硬挺的摺線將人體巨大的體積托出畫面。

　　由上述的分析可以看出，1400年前後史路特為他的時代開創了強烈立體造形的雕像
新潮，康平和楊・凡・艾克繼之於1430年左右研發新的立體人物形式，強調衣服布料的摺
疊和衣褶的隆起線條，力圖透過非由人體運動產生的純造形衣褶形式，製造人物強烈的

圖25-d

凡・艾克(Van Eyck)兄弟，〈**根特祭壇**〉(Genter-Altar)外側下層 —〈**聖人和捐贈人**〉，油畫，1426-1432年；根特，聖巴佛教堂(Gent，S. Bavo)。

IOHES·EVVAN

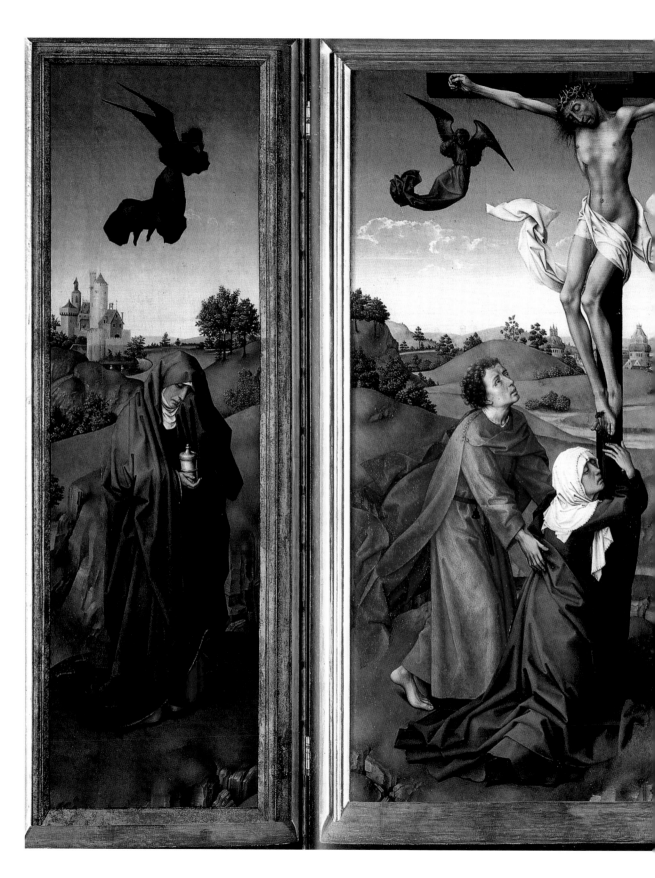

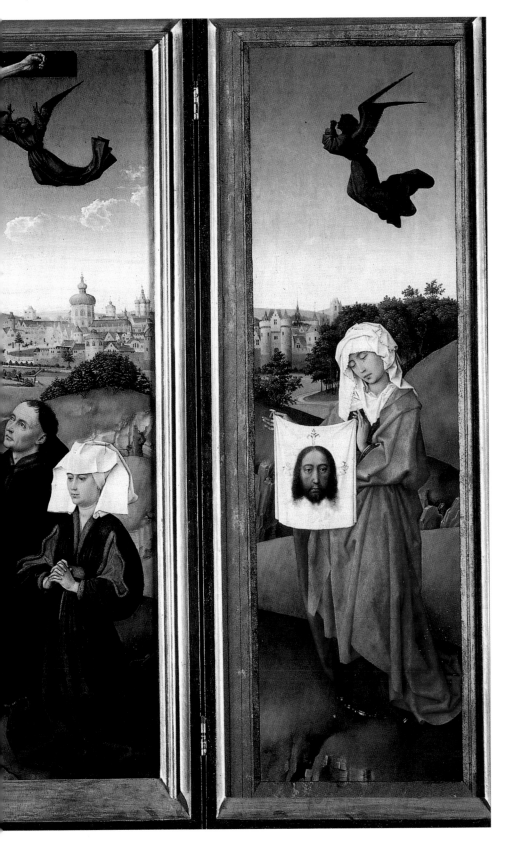

圖29
羅吉爾‧凡‧德‧維登(Rogier van der Weyden)，〈**釘刑祭壇**〉(Kreuzigungs-Triptychon)，油畫，中葉101cm × 70cm，側葉101cm × 35cm，1440年左右；維也納，藝術史博物館(Wien，Kunsthistorisches Museum)。

圖30-a
羅吉爾・凡・德・維登(Rogier van der Weyden)，〈**最後審判祭壇**〉(Weltgerichtsaltar)外側，油畫，展開215cm × 560cm，1443-1451年左右；波內， 第塢旅社(Beaune，Hôtel-Dieu)。

圖30-b
羅吉爾・凡・德・維登(Rogier van der Weyden)，〈**最後審判祭壇**〉(Weltgerichtsaltar)內側，油畫，展開215cm × 560cm，1443-1451年左右；波內，第塢旅社(Beaune，Hôtel-Dieu)。

圖31
喬托(Giotto)，〈
信仰〉(Faith)，
壁畫，120cm ×
55cm，1306年左
右；帕度瓦，阿倫
那禮拜堂（Padua
，Arenakapelle）。

立體感和體積，尤其是為了加強主題人物在構圖中的重要性時，其身上的衣褶更形誇張，並且更富造形變化。這樣的人物立體造形，是由覆蓋人體上面的硬質布料之褶線交會支撐出來的，因此佩赫特稱之為「力的遊戲」（Kräftespiel）。[63]

精采的是，這種純造形的衣褶有如人身上的裝飾圖案一樣，可隨畫家天馬行空的想像賦予各式各樣的變化，或者巧妙地將謎題交織在衣褶線條裡面。在〈梅洛雷祭壇〉(圖24)中葉聖母的身上，我們便可看到衣褶如圖案般的裝飾線條、以及聖母腹部衣褶交會出來的星狀光茫，在這裡裝飾性與象徵性的意義相得益彰，也透露出早期尼德蘭畫家慧黠的心智。千變萬化的衣褶造形，在羅吉爾・凡・德・維登的構圖人物身上，竟成了內在感情的代言，於〈釘刑祭壇〉（Kreuzigungs-Triptychon）（圖29）的構圖中，流動的衣褶線條以抒情的手法加強了主題的戲劇性張力，陳述了釘刑現場聖母的哀痛、約翰的焦急、以及天地為之動容的氣氛。這種常見於日後巴洛克繪畫中的戲劇性手法，早在十五世紀上半葉已出現在尼德蘭繪畫中了。

早期尼德蘭畫家匠心獨運、敏於觀察事物，他們的才藝和巧思充分地發揮在各種題材上面。從十五世紀上半葉到十六世紀初，尼德蘭地區流行著在祭壇外側，仿照先前慣用的雕像，以灰白的單一色系繪製彷彿石雕似的人像。在〈根特祭壇〉的外側，最下面一排構圖中間的凹龕中，便畫出了聖約翰洗者和約翰福音使徒兩人的石雕（圖25-d）。還有羅吉爾也參考〈根特祭壇〉的外側，在其〈最後審判祭壇〉（Weltgerichtsaltar）的外側（圖30-a），採用單色調描繪上層〈報孕〉的天使和聖母、以及下層的兩位聖人。

雖然早在十二至十四世紀間，西妥會（Zisterzienser）教堂，為了免除肉身人

63　Pächt, O.: *Van Eyck*, 2. Aufl., München 1993, p.41。

像的感覺，已開始採用單色調描繪彩窗玻璃上的人物；[64] 喬托（Giotto，1266-1337）也曾於1306年左右，在帕度瓦的阿倫那禮拜堂（Arenakapelle）中，以單色調畫了七個象徵美德和惡行的人像（圖31），他率先給予畫像立體的造形，但是並未確實地表現人像和凹

龕的空間關係；十四世紀初，旅法尼德蘭畫家已在手抄本中開始仿造雕刻繪製單色人像（圖9），可是呈現出來的效果就像半面浮雕一樣。早期尼德蘭畫家首次讓這些單色畫像如同真正的壁龕雕像一樣，展現人像的三維向度、以及人像與壁龕空間的距離關係，並且依照雕像的石材賦予畫像各種石材的質感。可以說，早期尼德蘭畫家開始正視雕像的本質，意圖用油畫表現雕像在凹龕中的樣貌，其描繪的工夫一點都不遜於彩繪人像，只是單色畫的對象不是活生生的人類，而是以各種石材雕刻的人像。這

64　貝納（Bernhard von Clairvaux）在1134年嚴禁採用彩繪人像裝飾教堂。參考Grams-Thieme，M.: *Lebendige Steine─Studien zur niederländischen Grisaillemalerei des 15. und 16. Jahrhunderts,* Köln / Wien / Böhlau 1988, p.1。

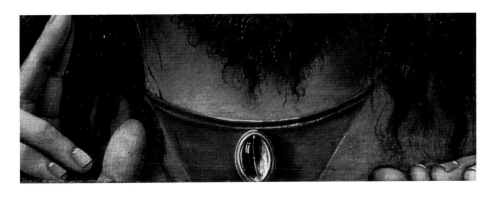

種表現雕刻人像實質的單色畫像，和當時畫中附屬建築或家具上面的雕飾人像，性質是全然不同的。建築雕飾人像純為裝飾作用而設；祭壇的單色人物則具有特殊的意義，它象徵著非現世的人物，因此畫像擁有一股強烈的精神力。當早期尼德蘭畫家熟習了以單色調畫出恍如雕像般人物的訣竅時，便能得心應手地描繪具有碩大體積感和量感的人物造形，並正確地掌握人物三維向度與空間距離的關係，而且更進一步地發揮想像，在人體繪畫上附加物質性與精神性的多重意涵。

此外，早期尼德蘭大師還善用巧思，利用一些配件的反照性能，暗示空間的存在或是人物的臨在，把構圖中無法攬入的景象，以弦外之音的比喻手法呈現出來。就像康平在1424年左右畫的〈賜福的基督和聖母〉（Segnender Christus und Maria）（圖32），基督胸前的水晶別針便反映出所處室內的一個小角落（圖32-a）。這種充實主題內容的構圖巧思，證明了早期尼德蘭大師的足智多謀。此一新意立刻在尼德蘭的油畫中獲得熱烈的迴響，畫家們透過鏡子和各種可以反映物象的金屬器材，充分地發揮照射與被照的作用，這樣一來不但可藉此擴展構圖空間，而且還可以豐富題材加深內容。例如，楊・凡・艾克在1434年描繪〈阿諾芬尼的婚禮〉（Arnolfini-Hochzeit）（圖33）時，便再次利用鏡子的反影呈現構圖之外的空間和人物（圖33-a），並以畫中畫的手法增添畫的觀賞性和深奧的題旨。還有在1436年繪製〈巴雷聖母〉（圖26）之時，楊・凡・艾克把自己的身影映在聖喬治的盔甲上面（圖26-a），除了代表自己的簽名之外，也暗示著自己的在場。

鏡子的功能便是反映鏡前的景象，懸掛在牆上的鏡子，其鏡框就如畫框一樣，鏡面便像一幅流動的畫，如果鏡面為凸鏡，那麼鏡影呈現的便是變幻不已的變形影像。自古以來鏡中反照的影像對西洋人而言是別具意義的，它代表著宇宙中變動不止的恆常性，也是短暫無常的宇宙現象，同時也象徵著真理。鏡子本身因而成了真實的代言，也是人類聰明理智的形象，在鏡子反照的光明中又象徵了神性的光輝和超自然的智慧，也暗示著人性的自知

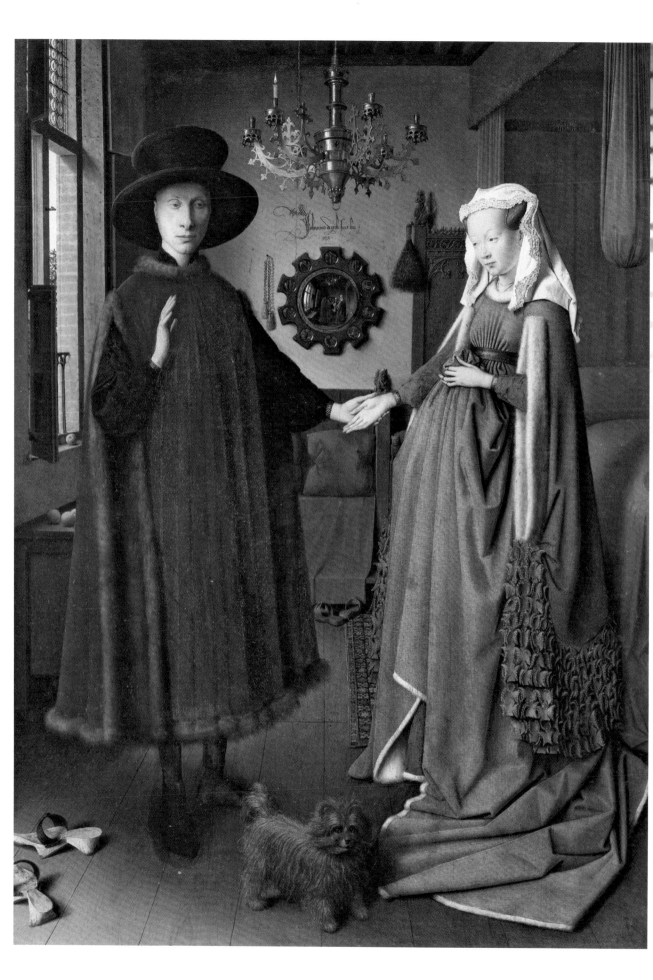

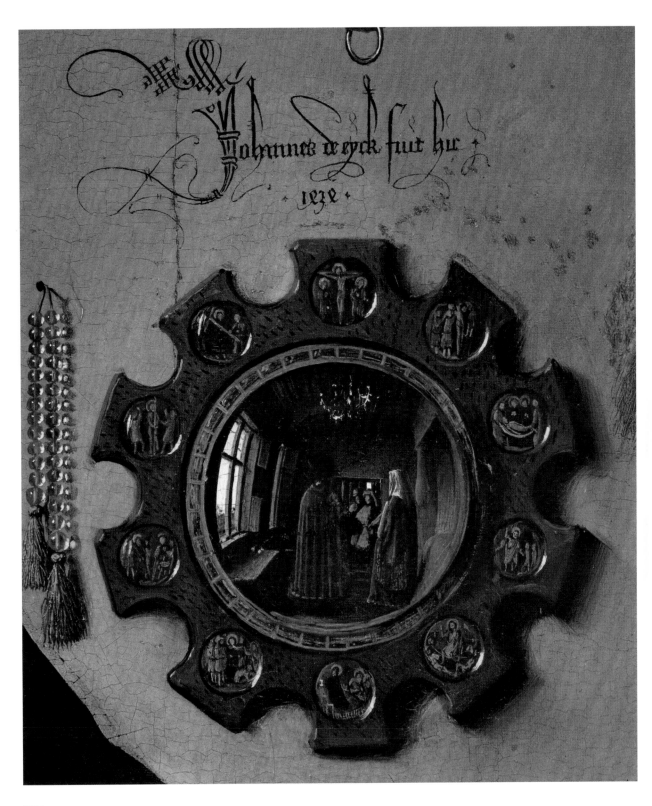

圖33
楊・凡・艾克(Jan van Eyck)，〈**阿諾芬尼的婚禮**〉(Arnolfini-Hochzeit)，油畫，84.5cm × 62.5cm，1434年；倫敦，國家美術館(London，National Gallery)。(左頁圖)

圖33-a
楊・凡・艾克(Jan van Eyck)，〈**阿諾芬尼的婚禮**〉(Arnolfini-Hochzeit)局部—〈**鏡子**〉，油畫，1434年；倫敦，國家美術館(London，National Gallery)。(上圖)

之明。[65] 畫家描繪自己的畫像時，得透過鏡子裡的自我影像來觀察自己的面貌，在攬鏡自照之際，具有才智的畫家便會一面端詳一面自省，以鏡為師來啟示自己，面對鏡中隨著歲月逐漸衰老的形貌、以及心境異動帶來的面相變化，畫家應當是感觸良多。

十五世紀上半葉油畫大興之時，由於顏料透明光亮的性能有利於繪畫反光的物體，鏡子、玻璃和金屬製品紛紛被搬上畫面，做為構圖的陪襯元素，形成早期尼德蘭繪畫的一大構圖特色。此時的尼德蘭繪畫中，常見以鏡子為動機來輔助構圖的內容，而且多將鏡子掛在牆壁上，如同〈阿諾芬尼的婚禮〉（圖33）一樣，利用鏡子來反照室內的景象。在構圖中畫家以畫中畫的方式記錄當下的鏡影，有如捕捉流動時間中的一刻記憶般，讓觀眾靠想像去構組畫裡和畫外的整體結婚情節。克里斯督（Petrus Christus，1410-1473）在1449年繪製〈聖艾利吉烏斯〉（S. Eligius）（圖34）時，是將鏡子置於櫃台上，照出店舖前的街景和一對迎面走來的男女。鏡面簡潔明朗的照映影像，提供了一個單純的記述性情節——畫裡畫外各有一對男女，店內的一對男女正在進行交易，店前的一對則正靠近店鋪；整體內容都在述說聖艾利吉烏斯的金匠身分。

十五世紀上半葉尼德蘭繪畫也興起了窗景的題材，室內的構圖中經常安插一面窗子，透過窗口可看到戶外的景色；這樣的題材性質其實與牆上掛一面鏡子的作用相似，都是畫中畫的動機。窗框在此有如畫框一樣，窗外的景色便是一幅自然的風景畫。窗戶是居室的採光和流通空氣的設施，也是提供人開敞胸懷舉目遠眺的穿透空間，在這種情況下，窗外的景觀便成了房間的借景。尼德蘭人愛好自然的天性，也反映在室內構圖的窗景上面。這時候的尼德蘭繪畫已開始將宗教題材移到世俗的居家室內，並透過居室的窗戶招攬窗外的景色入畫；如此一來，一方面可為畫作開拓更深廣的構圖視野，另一方面又可借景抒情，將所欲表達的意旨暗藏在窗外風景裡。

康平早在1425年左右畫〈壁爐遮屏前的聖母〉（圖27）時，便已啟用了窗景的構圖，利用窗外顯示的城牆、城內和後面的城市遠景，讓人知道聖母之家位居城外高地上面的位置；當然也透過城市的主教堂來影射聖母，兼又作為天主之城（Civitas Dei）的象徵。同樣的以現實世界秩序井然的景象暗喻天國的手法，也見諸凡・艾克兄弟之〈根特祭壇〉外側的〈報孕〉（圖25-a）情節裡，在此構圖中是透過窗戶顯示當時根特的城市景觀。楊・凡・艾克則透過〈羅萊聖母〉（Rolin-Madonna）（圖35）的拱門呈現一望無垠的大地風光，並將深奧的宗教意涵寄寓在山川景致裡面。這種窗景在室內構圖中妙趣無窮，而且經由窗戶的導光也為構圖增添不少氣氛，因此備受尼德蘭畫家鍾愛並且大力推廣，使得這類室內場景的題材成為尼德蘭繪畫的特有傳統，而在十七世紀之時被維梅爾（Vermeer，1632-1675）發揚到了極點。

窗戶的穿透性不僅提供室內的人眺望外景，也讓戶外的人可以由此窺探室內；例如，康平在〈耶穌誕生〉（圖21）圖中，安排三個牧人從馬廄窗外向內探視初生的耶穌聖

65 Cooper, J.C., : *Illustriertes Lexikon der traditionellen Symbole*, Leipzig 1986, pp.178-179。

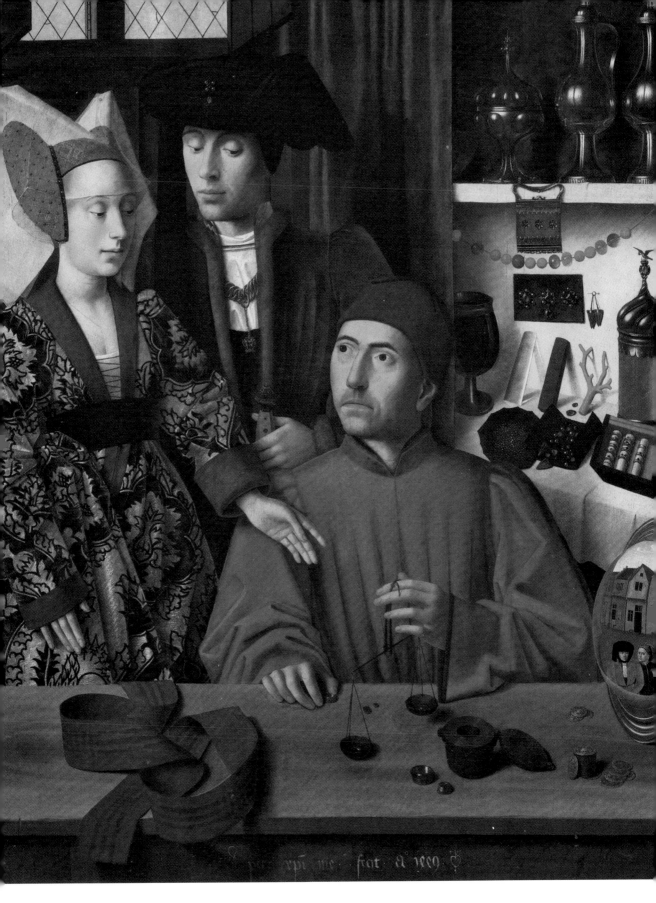

圖34
克里斯督(Petrus Christus)，〈**聖艾利吉烏斯**〉(S. Eligius)，油畫，98cm × 85cm，1449年；紐約，羅伯·列曼館(New York，Sammlung Robert Lehman)。

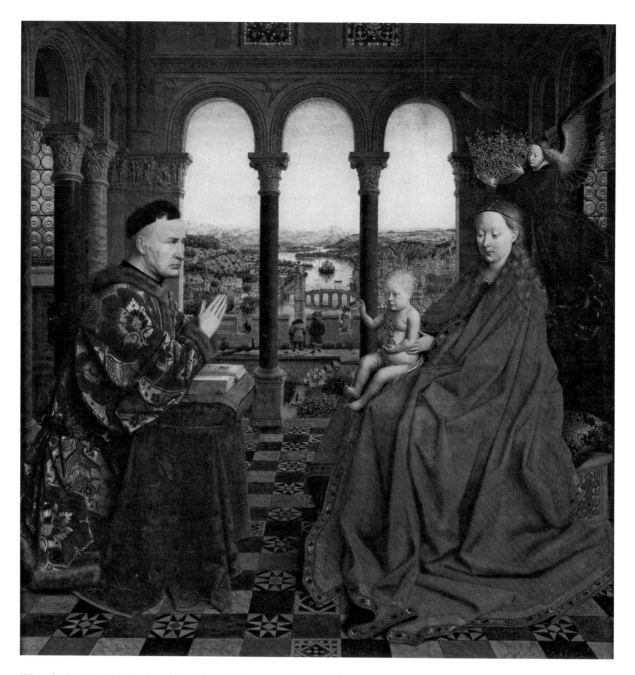

嬰，充分地發揮想像力，利用窗戶來開啟構圖的流暢空間。還有在〈羅萊聖母〉（圖35）
的構圖裡，楊・凡・艾克刻意在屋外花園圍牆邊安排了兩個人的背影，這兩個人正好位居
構圖的中心點、透過拱圈透視河川遠景的起點上，右邊戴紅頭巾那位微轉向左邊，左邊那
位正從牆垛凹陷處俯身下望；這兩個背對畫面的人影引導著觀畫者的視線，穿透拱圈望向
遙遠無際的大自然，讓觀眾去尋思暗藏在此自然風光裡的神性宇宙意涵。這種以人的背影
為構圖引言的動機，經常出現在十五世紀早期尼德蘭繪畫的構圖中，甚至於像在此畫中的
那位戴紅頭巾者一樣，可能是畫家楊・凡・艾克自身的寫照；[66] 這種構圖動機跨越時代、

66　參考Kemp, W. : *Die Räume der Maler,* München 1996, pp.136-137。

在十九世紀被德國畫家斐特烈（Caspar David Friedrich，1774-1840）於其風景
畫中大肆發揮，而自然宇宙與神性宇宙合一的觀念，也在斐特烈的風景畫中
藉由大氣磅礴的作用更形擴散開來。

　　類似這樣考慮周詳、而且內蘊無窮的構圖，不但顯示出早期尼德蘭畫家
的才藝，也反映了畫家學識淵博的一面。這時候的畫家除了身懷絕技之外，
還得運用思想經營構圖，讓畫作有如無聲的詩一樣，充滿智慧的結晶；因此
畫家在勤練技藝之餘，平日就得多方充實自身的學養以備不時之需。如此一
來，畫家於一般人心目中的形象逐漸轉變，他們不再被當成是僅憑技巧作畫
的手工匠，而被視為能夠啟動思想策劃構圖的專家，甚至於有些畫家因為博
學多能而受到禮遇。例如，楊・凡・艾克由於才學兼備，深受勃艮地公爵的
器重，因而常被委以外交使節的任務，曾於1428年至1429年間派駐葡萄牙。
從此以後，畫家便逐漸脫離手工匠的身分，社會地位日益提升，並且開始受
人尊重。

3. 構圖情節的連貫性

　　早期尼德蘭繪畫雖未脫離中世紀晚期的構圖傳統，但是畫家在經營構圖

之時，顯然已注意到如何萃取傳統的精華，並加以發揮成令人印象深刻的構圖情節。我們都知道中世紀晚期的繪畫非常注重敘述性的內容安排，就像林堡兄弟在〈美好時光時禱書〉的插圖所表現的情節一樣，經由構圖元素的安排、人與人之間的互動關係、以及情感的傳遞等，整個畫面便如同無聲的詩一般，內容情節一目瞭然。早期尼德蘭畫家承繼了這些遺產，更進一步於構圖裡強調時間和空間的流程，以同時異地或異時同地的手法呈現劇情；這種情形在摺葉祭壇的構圖上面反映得最為清楚，祭壇各葉的構圖之間因而取得了情節上的連貫性。

康平在其早年的作品——〈聖母的訂婚儀式〉（Vermählung Mariae）（圖36）裡，業已利用構圖元素明確地顯示了時間和空間的觀念。他利用畫中左邊圓拱的集中式建築象徵舊約時代，並以土耳其裝束的羣眾代表猶太人；右邊尚未完工的哥德式教堂影射著正在進行中的新約時代，參與訂婚儀式的羣眾則身穿當時尼德蘭的時裝代表新約的子民。在這裡畫家引借宗教典故，暗喻時事的意向非常清楚。猶太教徒因不承認基督為救世主而出賣基督，一向被視為昏瞶、愚昧和狡猾的表徵；時逢此際土耳其人大舉侵犯西歐，因此畫家在構圖中，以土耳其人比喻猶太人，而將尼德蘭人自許為新約中受眷寵的民眾。

時間和空間本來就是一種不可名狀的東西，在無法賦予確切的形體之下，歷來的畫家一直以各種象徵意象，來形容時空之巨大與無限的概念；有人採用擬人格的方式述說時空的迢遞，或引用少壯貌美和衰老醜陋之對比來比喻時空的無常和無情。在宗教方面，則慣於發揮時空不可捉摸的不固定性，把時空劃分成短暫無常的人世和永恆極樂的天國對照，以有限的時空代表人間，而把無限的時空歸給天國彼方。在這樣的觀念下，中世紀早期的畫家深感時空無象難以下筆時，遂萌生透過金色背景來涵蓋時空的概念，或者在背景中加上建築物來界定空間場域的意義。這種簡約的抽象概念已形同象徵時空的標誌，在不知不覺中流傳了近千年。時序進入中世紀晚期後，於實證主義強調累積經驗的觀察下，虛緲空無的時空意象再也無法撫慰人們彷徨無依的心靈；人們對彼世的迫切渴望，敦促著畫家積極尋思化時空為具體可見形象的構圖形式。

自喬托以來，構圖表現立體感和空間感，已成為整個十四世紀和十五世紀畫家的主要課題；各種空間透視法於十五世紀上半葉齊聚一堂，義大利的消點透視、尼德蘭的游離視點透視和氣層透視紛紛出籠，這些透視畫法雖然解決了物象和空間的關係、以及遼闊深遠的空間問題，但是卻始終無法將時間付諸可見的形式。畫家只有像康平在〈聖母的訂婚儀式〉圖中一樣，採用時代建築和服裝為信號來代表過去與現在，或者透過一些代表無常的構圖元素，如沙漏和骷髏頭等，來暗示時間；只是這些表達時間的方式，基本上仍屬於中世紀長久以來沿用的象徵手法。

在十五世紀上半葉，當尼德蘭地區興起以油畫顏料繪製摺葉祭壇之時，畫

圖37
康平（Campin），〈**卸下基督祭壇**〉（Krenzabnahme-Triptychon）—〈**善盜**〉局部，油畫，134cm × 92.6cm，1430年左右；法蘭克福，市立美術館（Frankfurt，Städelsches Kunstinstitut）。(右頁圖)

家便開始注意起各葉面間構圖題材和內容的連貫性。當時的畫家在畫面上策畫構圖情節，就像是在導演一齣宗教戲碼一般，除了留意各角色的表情和動作、彼此的對應關係和位置之外，還得顧及各葉面間情節的連貫性。常見的處理方式，便是像康平的〈賽倫祭壇〉（圖20）一樣，透過水平線或者情節的連貫性來統籌三個葉面的構圖。在此祭壇的構圖裡，不僅以起伏的山丘橫貫三個畫面，還在左右兩個側葉的構圖裡，以同樣的矮圍籬做為整體構圖的邊界，強調三葉構圖的一致性。此外，又以事件發生的過程為順序，將前後三個不同時段的劇情依照次序安排在三個葉面中，利用時間的推演進程來串連構圖情節，以達到構圖的連貫性。就像此祭壇的構圖情節，由左而右依照事情發生的經過，將基督從犧牲到復活的三幕劇情依次排列於左葉〈釘刑〉的三個十字架中，中間那個十字架上的基督業已卸走，只留下梯子和空十字架；在中葉的〈埋葬基督〉裡，基督已被眾人抬到棺上準備入殮；而右葉的〈復活〉情節裡，復活的基督正步出石棺。

　　這種連貫祭壇各葉間構圖情節的構思，也出現在康平其他的祭壇上面。與〈賽倫祭壇〉大約同時製作的〈卸下基督祭壇〉（Kreuzabnahmes-Triptychon），如今僅存右葉〈善盜〉情節中的局部（圖37），但是透過其仿製品的構圖（圖38）仍可看到此祭壇的原先佈局。此祭壇三個葉面的構圖，也是以山坡的起伏線條互相連貫，並且將骷髏山上釘刑的現場切割成三個畫面，中葉是〈卸下基督〉的場面，兩個十字架上的盜匪分別置於左右兩個側

圖38
仿康平(nach Campin)，〈卸下基督祭壇〉(Krenzabnahme-Triptychon)，油畫，；利維泊，華克美術館(Liverpool，Walker Art Gallery)。

圖39-a
楊・凡・艾克(Jan van Eyck)，〈德勒斯登祭壇〉(Dresdner-Altar)外側，油畫，中葉33.1cm×27.5cm，側葉33.1cm×13.6cm，1437年；德勒斯登，國家藝術館(Dresden，Staatliche Kunstsammlungen，Gemäldegalerie Alte Meister)。(右頁圖)

圖39-b
楊・凡・艾克(Jan van Eyck)，〈德勒斯登祭壇〉(Dresdner-Altar)內側，油畫，中葉33.1cm×27.5cm，側葉33.1cm×13.6cm，1437年；德勒斯登，國家藝術館(Dresden，Staatliche Kunstsammlungen，Gemäldegalerie Alte Meister)。(右頁圖)

葉中。另外在1425年到1435年左右繪製的〈梅洛雷祭壇〉（圖24），也可看到畫家以聖母之家的前庭、起居室和工作室三個相鄰的空間為場景，將三個畫面聯繫在一起，以同時異地的敘述手法，陳述天使進入起居室向聖母報孕的當時，捐贈人夫妻也尾隨其後跪在左側葉的門口朝拜聖母，約瑟夫則在右側葉的鄰室中辛勤地工作著。這時候的尼德蘭畫家，於三葉祭壇的構圖中，採用連貫空間或連續情節的作畫情形非常普遍。凡‧艾克兄弟的〈根特祭壇〉外側中間的〈報孕〉情節，由構圖中天花板、地板和窗台的高度和線條，可以看出四個相連畫面的空間乃同一個房間。祭壇內側下層中間〈羔羊的祭禮〉、以及左側〈正義騎士〉和〈基督騎士〉、還有右側的「隱修士」和「朝聖團」之間，各葉構圖的背景都以連綿的樹叢和地勢互相連接，形成等高的地平線，而使構圖空間連貫起來。楊‧凡‧艾克在1437年畫的〈德勒斯登祭壇〉（Dresdner-Altar）（圖39-b）的三葉構圖裡，是以教堂中廊為中葉的構圖背景，而以教堂側廊為兩邊側葉的構圖背景，並且讓三個畫面的空間對齊列柱切開；這樣一來，這座三葉祭壇在構圖空間上便達到了統一的效果。

　　羅吉爾‧凡‧德‧維登於1440年至1444年左右繪製的〈七聖事祭壇〉（Altar der Sieben Sakramente）（圖40）也同楊‧凡‧艾克的〈德勒斯登祭壇〉一樣，以教堂的中廊和側廊劃分三個葉面，只是其構圖並非採用對稱展開的形式，因此空間顯得較為深邃。他於1443年至1451年左右繪製〈最後審判祭壇〉（圖30-b）時，顯然是以一個整體的概念來規劃構圖情節；而將九個畫面中，除了上層兩個畫天使的小板面之外，其他七個並列的構圖面之間以彩虹和雲彩連貫起來，且讓分坐兩邊的眾人均面向中央彩虹上的基督，以凸顯整座祭壇內側構圖的統一性。

　　即使是在各葉室內空間獨立的祭壇畫中，羅吉爾也周全地考慮到整體構圖一致的問

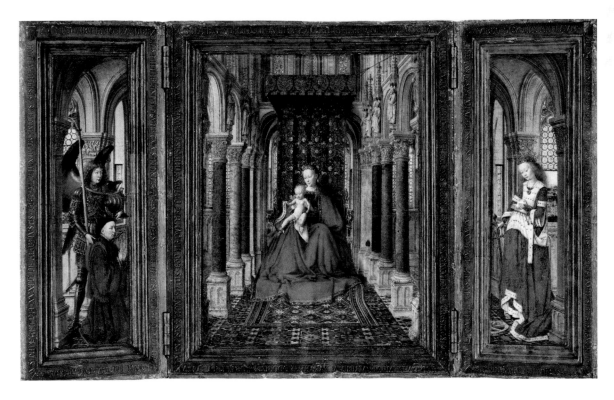

題。例如他於1435年左右製作的〈聖母祭壇〉（Marienaltar）（圖41），三個尺寸一致的葉面之內容是以事件發生的先後順序由左而右排列，從〈耶穌誕生〉、〈聖殤〉到〈耶穌顯現聖母前〉的三幕異時異地場景裡，畫家仍顧及各葉面地平線的一致性，並且利用相同的教堂建築拱門為框架，以統一並連貫三葉的構圖。類似這種統一並串連祭壇各葉之間構圖情節的手法，在十五世紀中、下葉已成慣例，不論是克里斯督、鮑茲（Dieric Bouts，約1410年代-1475）或是梅林（Hans Memling，1433-1494），在繪製祭壇畫時也經常因循著整體構圖統一、情節相互連貫的思考模式。

早期尼德蘭畫家利用各種可感知或可想像的構圖變化，在畫面上製造一種變化不已、永無休止的運動，藉由情節的連續和空間場景的統一，使這種無休止的運動成為象徵永不停息的生命本質。時間和空間代表的既是現實世界中倏忽即逝的無常，卻又在形而上的天界意指亘古實存的永恆之

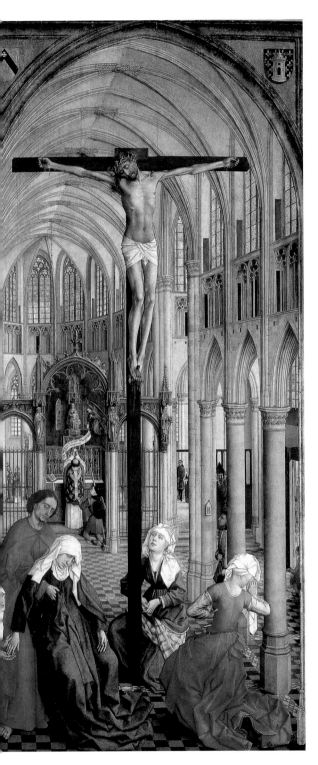

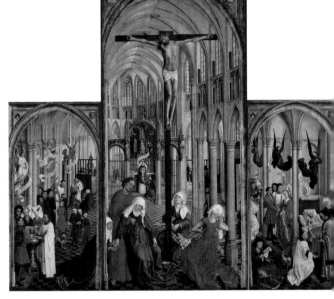

圖40

羅吉爾・凡・德・維登(Rogier van der Weyden)，〈**七聖事祭壇**〉(Altar der Sieben Sakramente)，油畫，中葉200cm × 97cm，側葉119cm × 93cm，1440-1444年；安特衛普，皇家博物館(Antwerpen，Koninklijk Museum voor Schone Kunsten)。

道。介於人世的無常和天國的永恆之間，早期尼德蘭畫家特地選擇這種強調時空的構圖方式，其意圖溝通天國與人間的作畫動機，在此可說是昭然若揭了。

4. 題材生活化的趨勢

西洋中世紀的繪畫可說是以服膺宗教之目的為主，即使是到了十五世紀，這種情況仍舊未見多大改變。十五世紀的歐洲，儘管自然主義已成時代風潮，人文思想也傳遍各地，但是基督教的信仰仍然是主要的精神支柱。唯一不同於前的是，這時候的人逐漸以現世的角度來看待宗教，基督教的思想也漸漸地轉為以現世經驗為出發點的理性思考。宗教畫在面對這樣的時代思想之下，自然應運而生新的圖像；不管是改變構圖形式、或是擴充題材內容，此時的宗教畫最明顯的動機均在表達現世的基督教，以貼近常人生活的方式傳達教義。

十五世紀上半葉，尼德蘭地區正值經濟成長快速，優裕的物質生活盛況空前，畫家在描繪宗教性畫作時，便將現世美好生活的景象畫入聖經世界裡，讓信徒透過這些美侖美奐的現世經驗，直接感受天國的妙境。尤其是繪製祭壇畫之時，畫家更是力圖將盛大慶典中繁華富麗的景象攬進構圖情節中，讓祭壇一掀開雙扉，內側的構圖情節便以隆盛大典的氣派震撼人心。〈根特祭壇〉的內側（圖25-b）便是以這樣宏大的排場與人間至美的風光，締造一幅人間天堂的美景，而成為千古傳頌的佳作。〈梅洛雷祭壇〉中葉（圖24）以一般的起居室為場景，讓天使報孕的情節就像一段生活的插曲一樣，展現在信徒面前。構圖背景裡面的一花一木和家具靜物，都是經過畫家仔細觀察後，詳細描繪下來的逼真樣貌，這些寫實的構圖元素更加確立了畫作中現實世界的印象。

畫家康平還把傳統的聖母與子題材，移到尋常人家的居室中，並透過生活化的母子親暱動作，使畫作產生親切的感覺。就如同在〈壁爐遮屏前的聖母〉（圖27）構圖中，自然抒發出來的幸福家居生活情景一樣，畫作脫下了嚴肅的教條式外衣，改以親民的隨和姿態接近信眾。這樣的題材改變極為成功，也廣受當時民眾的歡迎，從此以後宗教畫採用生活背景的趨勢越來越普遍，也造成了此時尼德蘭繪畫的一種特色。

隨著封建社會的解體以及城市的興起，自由貿易的發達帶來了自給自足的城市生活，原本保守的社會風氣隨之漸次開放，原來單純的生活型態因而轉變成複雜的社會關係。中世紀晚期，這種紛雜的社會型態連帶地影響了藝術的發展。本來由教會和皇家資助的藝術，從此之後便擴充到地方貴族和騎士階層的贊助，而在中世紀即將結束之前，民生經濟充裕富足，一些因商致富的新興市民也陸續加入了藝術贊助人的行列。這種社會結構的轉變對繪畫藝術的發展造成重大的影響，不但私人用的小型木板畫大為流行，就連大型祭壇畫也出現了中產階級的贊助人。在這種情況下，新的繪畫題材紛紛出籠，原先用於裝飾教堂或市政機構的壁畫，所採用的題材若非宣導教義的天國美景及諸聖列傳的題材，便是宣揚正義的末世審判題材；其後板上油畫逐漸興起，祭壇畫成了大宗認捐的藝術品，在

這些祭壇畫的構圖裡，捐贈人贏得了一席之地，被畫入參拜聖母與子的行列中，而且在起初原本於構圖中比例縮小的捐贈人，到了後來其身材大小也與聖人的比例相等了。就如同在〈巴雷聖母〉（圖26）構圖中的捐贈人巴雷神父一樣，其身材大小和其他聖人毫無差別，僅以跪禱的姿態表示其謙恭的從屬地位。

　　十五世紀中，在尼德蘭的大城市裡，市民贊助藝術的風氣極為盛行，當時的幾個商業重鎮如根特、布魯日和易普恩等地，由於貿易頻繁而眾商雲集，因此成就了許多富有的資產階級，這些新興的富賈也仿效著貴族斥資贊助藝術，除了認捐祭壇畫外，也延請畫家為其繪製個人的肖像。例如，阿諾芬尼（Giovani Arnolfini）是義大利麥第奇（Medicci）家族在布魯日的商務代辦，他於1434年結婚時，就曾敦請揚‧凡‧艾克為其畫下新婚夫妻在臥房中的婚禮場面（圖33）；這幅新婚夫妻肖像也可說是記錄史實的畫作，畫家在背景的牆壁上留下了簽名和日期，以見證婚禮的經過。伴隨著宗教畫題材逐漸生活化的過程，世俗題材從肖像畫開始，也展開了多元的發展，日常生活的題材、紀錄歷史的題材、靜物

圖41
羅吉爾‧凡‧德‧維登(Rogier van der Weyden)，〈**聖母祭壇**〉(Marienaltar，亦所謂的Mirafloresaltar)，油畫，每葉71cm × 43cm；1435年左右；柏林，國家博物館(Berlin，Staatliche Museen，Preußischer Kulturbesitz，Gemäldegalerie)。

的題材、還有風景的題材等，緊接著一一浮上畫面，而在一世紀之後逐次成為獨立的畫科，並為尼德蘭繪畫再次贏得全面的掌聲。

第二節　1420年至1450年尼德蘭繪畫的題材和構圖情節

　　一切的文化都可以找到前例，藝術活動亦然。這是因為每個人均為傳統的繼承人，傳統一直左右著人的思言行為，它教導人類從既有的文化中去學習，也引導人類從中不斷發現新的事物。所以在人類文明發展過程中，藝術的表現再三地重複著模仿、再現、到改造、終至叛離的規律。一般說來，剛開始時畫家會努力地學習傳統，然後從傳統中取菁去蕪，再與時下的流行相互融會，以孕育出個人的獨門絕技和繪畫的圖像語彙。而且隨著自我與意識的發展，畫家的個性化特徵便會逐漸呈現出來。畫家的創作歷程一旦到達此階段，即將進一步樹立內容更為廣博、意義更為精深的新主題；以便於讓繪畫藝術在面臨傳統與革新的窘境中，能夠去除舊的包袱順利地轉型，而改以嶄新的面貌迎接新的時代。

　　十五世紀上半葉，不論是在尼德蘭或是在義大利，人們依舊篤信基督教，但是自然科學和人文主義的崛起，已對當時的民眾產生潛移默化的作用。由此時尼德蘭和義大利的繪畫中，皆可目睹兩地畫家在新時代、新思想、新科學的衝激中，已經發現到過去的傳統圖像陳腐乏味與不合時宜，再也無法引發人們的共鳴；因此積極致力於建立一種新的圖像語彙，力圖透過一種新潮的題材和構圖重新為宗教定位，使繪畫永遠能夠適應遽變的時代，符合無常世態中常民的心靈需求。這時候兩地畫家在探討作畫風格時，皆以觀察自然、模擬真實世界景象為依歸，試圖在畫面上構組出深遠的空間感，並呈現物象的立體感與距離感。比起義大利畫家，此時的尼德蘭畫家顯然更為注重構圖情節的生動性和主題人物的心靈活動，這些情形可由其宗教性的畫作和肖像畫中清楚地看出來。

　　雖然我們不能否認，這時候早期尼德蘭繪畫的題材和構圖方式是承襲自國際哥德繪畫的傳統，但是在1420年之後，尼德蘭畫家很快地便醞釀出一種背離傳統的新圖像語彙和美學上的造形，他們這種新式的構圖和詮釋手法立刻在當地捲起一陣狂潮。儘管年代久遠，時至今日我們觀看這些早期尼德蘭的油畫時，仍可感覺到畫中總是傳輸著一種直接而強烈的信息，彷彿當時的尼德蘭畫家透過構圖題材和情節安排，意圖向世人昭告一個重要訊息。尤其是進入1430年代，早期尼德蘭大師的睿智

與才藝發揮到了淋漓盡致的地步，這個時期的畫作反映出來的創作意志特別強烈，深植畫中的那股靈性啟示力量更形遒勁。

此外，繪畫題材的世俗化趨勢，也是早期尼德蘭繪畫的重大改革。仔細比較一下1420年以後早期尼德蘭繪畫的題材，和在此之前的西洋繪畫題材，即可發覺其中最顯著的改變是，早期尼德蘭繪畫的潮尚正快速地朝向世俗生活化邁進。中世紀的繪畫一向是服膺於宗教的，教堂壁畫、祭壇畫和聖經手抄本是繪畫的主要項目，這些畫作若非來自《聖經》、便是表彰聖人行誼的題材。1400年左右自然主義崛起，對繪畫的影響多反映在寫實的形式上面，題材方面並無太大的改變，這時候只有月令圖的題材在陳述四時生活方面著墨較多。但是自1420年代開始，宗教題材便呈現出明顯的世俗生活取向，畫家刻意將聖經情節轉移到一般人日常生活的場景裡，意圖加強聯繫天國和人世的動機極為清楚。而且從1430年代起，肖像畫在早期尼德蘭繪畫中已逐漸成為獨立的畫科。在此之前的肖像畫，若非皇族相親用的畫像，便是王室葬儀用的遺像；其後在工商發達的尼德蘭城市，市民只要有財力也能仿效貴族延請畫家為其繪製肖像。這種純世俗用途的個人肖像畫不僅相貌肖似真人，就連人物的心理和個性特徵也都躍然畫面。

1. 宗教題材

十五世紀初尼德蘭畫家的養成背景，是集合各種技藝的訓練，他們除了繪製袖珍手抄本和祭壇畫之外，也精通雕刻和各種金屬工藝的技能。這時候的畫家不論是受聘為宮廷畫家或是開設工作坊，所承包的工作項目是包羅萬象的。康平本身便是一位雕刻家兼畫家，長年的雕刻經驗增長了他對體積感和量感的敏銳度，因此在描繪人物之時，便能輕而易舉地表達出人體的立體感。楊·凡·艾克的才藝也不遑多讓，他早年跟隨乃兄胡伯·凡·艾克習藝，並在1426年其兄過世後，接續〈根特祭壇〉的繪製工作。這個期間正值油畫祭壇初興之時，與凡·艾克兄弟的〈根特祭壇〉互別苗頭的還有康平的〈賽倫祭壇〉和〈梅洛雷祭壇〉。早期尼德蘭的祭壇畫大多毀於宗教改革之時，我們已無法目睹當時油畫祭壇大興的盛況，但是由這三座保存完整的祭壇之品質，仍可以想像當初畫家大顯身手、互相較勁的情景。

而且從這三座祭壇的油畫顏料和技法之完備程度，也可得知於1420年代中旬，尼德蘭畫家已全然掌握了油畫的媒材，能夠隨心所欲地發揮精湛的畫技。此外，由這三座祭壇皆為三葉摺合的形制看來，當時尼德蘭繪製的大型祭壇應該是傳承十四世紀末如〈第戎祭壇〉一樣的模式，只是這時候尼德蘭大型祭壇的內外側，已開始全部採用油畫來繪製。[67]由於油畫顏料的奇佳功能，使得祭壇畫產生有如絲織掛毯一般的精緻華麗效果，而且畫面還閃爍著像琺瑯釉彩似的光澤，因此油畫祭壇逐漸取代過去精工雕刻的祭壇，成為時興的

67　三葉摺合式的祭壇是在週一到週五關合起來，而於週六和週日展開。

藝術品，也造就了不少尼德蘭畫家。

　　此時尼德蘭繪畫的題材仍以宗教性的為主，畫家除了自基督教的傳統圖像中直接挪用一些主題和元素，也參考旅法尼德蘭畫家們摻入自然主義的宗教畫作。在這自然主義方興未艾、人文思想欲蓋彌彰的十五世紀上半葉，歐洲北方的神秘主義仍大行其道；尼德蘭畫家面對這種時局，如何讓宗教題材舊曲新彈，建立一種適應時代潮流的新詮釋方式，確實是一大考驗。由1420年代到1430年代，早期尼德蘭宗教畫題材的變革以及內容充實的情況，可以看出當時畫家為了反映新時代的宗教觀，是如何地費盡心思去推敲題旨和安排構圖情節。

　　這時期的尼德蘭宗教畫內容比以前豐富，而且畫作的表現更為親切，性質大致分為祈禱的聖像畫和祭壇畫，常見的題材則可分為基督君王、聖母與子、以及各種有關聖殤的情節等。構圖可能為單一的主題，也可能採用組合的情節，甚至於依畫家的構想進一步擴充內容，摻入新的構圖元素。尤其是針對現世觀日益強烈的十五世紀上半葉，如何使宗教的題材發揮連結天國與人世，讓宗教畫親近常人的生活經驗，以彰顯現世的基督教精神，種種的難題都考驗著尼德蘭畫家的智慧。就現存的早期尼德蘭油畫作品看來，康平和楊·凡·艾克被公推為博學多能的畫家是當之無愧的，光憑〈梅洛雷祭壇〉和〈根特祭壇〉絲絲入扣的構圖情節和深奧的內容，便可發覺他們思想的精深細膩以及學識的淵博。這兩座祭壇不論是構圖題材或是油畫技法表現，均可說是劃時代的絕佳代表。

a. 有關聖母的圖像

　　聖母與子的題材在早期尼德蘭繪畫中是極為熱門的主題，這時候涉及聖母與聖嬰的情節包括「天使報孕」、「耶穌誕生」、以及「寶座上的聖母」或以各種背景襯托的「聖母抱子」圖像。此時聖母題材勃興的原因，也與十四世紀中葉以來聖母無染原罪、和代禱的中介角色普遍受到肯定有關。[68] 基督教自始以來，聖母瑪利亞即以耶穌的母親受到尊重，從西元431年的厄弗所大公會議（Council of Ephesus）到649年的拉特朗（Lateran）地區會議之間，才確認聖母為「天主之母」和「童貞懷胎」的問題。隨著耶穌生平事蹟的宣揚，聖母的地位也益見榮顯；但是在神學中只見表揚其聖德，視之為聖人之首，從未將聖母當成具有超自然力量的母神。基本上對聖母的敬禮多來自母以子為貴的觀念，而且由於她和耶穌的母子關係，也引發信徒請求她代向耶穌求情、並尊奉她為所有基督徒之母的習俗。這種敬禮聖母、懇求代禱的風氣，於西元三、四世紀已經從民間開始流行，可是直至這種風氣發展到如火如荼的地步時，神學家才察覺事態的嚴重性，而加以界定聖母無染原

68　西元八世紀之時，由討論聖母聖德中衍生出無染原罪的觀念；到了十四世紀中葉，思高（J. Duns Scotus，約1265-1308）等人提出「先贖」觀念，把聖母置於基督教救贖的普遍性之下，並承認她無染原罪。自此，聖母的中介角色受到肯定，經由她的代禱必蒙垂聽之宗教思想已普遍流行。參考輔仁神學著作編輯會編：《神學辭典》，臺北1998，p.760。

罪、升天等神學的意義，以免信徒誤入歧途、陷於迷信之中。[69]

在起初，聖母是跟隨著耶穌的生平事蹟被安排於構圖裡面，大凡「耶穌誕生」、「逃亡埃及」、「聖殿獻嬰」等常見的題材中，聖母都是以人母的角色出現。西元六世紀之時，由「三王來朝」的構圖情節獨立出「寶座上的聖母與子」圖像，但大多屬於私人禱告用途的小型畫像，這種情形一直延續到十四和十五世紀之交，在十五世紀中，北方繪畫雖然盛行「聖母與子」的題材，但是多為私人所用的祈禱畫像，大型的祭壇畫以聖母為主題的仍不多見。[70]

康平於1425年左右畫的〈耶穌誕生〉（圖21），是以牧人朝拜聖嬰的情節為題材，但是畫家在此一反傳統聖母懷抱聖嬰，接受牧人朝拜的構圖方式，將牧人置於馬廄的窗戶後面；而在馬廄前的主題裡，依照瑞典聖女布里吉德的幻覺賦予聖母一襲象徵貞潔的白衣，與手執一根蠟燭象徵聖母童貞孕子的約瑟夫，兩人一起跪在馬廄前朝拜赤身躺在地上的聖嬰；康平又照著聖女布里吉德的《啟示錄》，讓耶穌聖嬰自身發射出光芒，這道光芒比約瑟夫手上的燭光強烈，把整個馬廄照得通亮。[71] 康平可能參考了義大利十四世紀繪畫，以及當時流行的新構圖形式，並依照布里吉德的《啟示錄》，再加上自己的詮釋，才綜合出這幅題材豐富、構圖新穎的〈耶穌誕生〉圖。前景中兩位助產婦一正一反的生動姿勢，還有三位牧人由馬廄窗口向內觀望的傳神表情，為此聖誕圖展開了生動的劇情。

康平在此構圖前景，利用背朝觀眾的人物之姿勢和動作拉開畫的序幕，引導觀畫者的目光投入主題核心，這種有如報幕人角色的啟用，在他的〈賽倫祭壇〉（圖20）中也曾出現過。像這樣直接逼近畫面的背影人物，通常採用一般人的動作來反應對主題事件的關注，因此於構圖中特別引人注意；這個背影也可說是觀眾自身的投影，畫家意圖透過這個無名氏的背影，讓觀畫者在不知不覺中產生移情作用，將自身轉嫁到此背影中，以心靈參與畫中的劇情。康平在構圖情節安排的巧思，也反映在隔窗向內眺望的三位牧人上面。藉由三位牧人全神貫注的表情，也引發了觀畫者的好奇心，而隨著三位牧人的目光將注意力集中到耶穌聖嬰身上。這個隔窗向內眺望的動機，日後也被鮑茲引用到其〈最後晚餐祭壇〉（Abendmahlalter）（圖42）的構圖裡。康平利用旁敲側擊的手法，在構圖中透過前景中直接背對觀眾的人物背影、以及背景裡隔窗向內望的人物，重複強調構圖的敘述性情節；這種創新之舉在早期尼德蘭油畫初興之時，立刻廣被接受並大為流行，由此可見十五世紀上半葉尼德蘭地區思想開放、不拘泥於舊有傳統、勇於改革的時代精神。

1425年左右，康平也曾單就聖母與子的主題，繪製過一些以室內為背景的小型畫作，這些室內的陳設除了壁爐之外，也放置著一張長椅；顯然的，康平是採用尋常人家的起居室為背景，來描繪聖母與子的宗教題材。例如〈壁爐遮屏前的聖母〉（圖27）就是一

69　參考輔仁神學著作編輯會編：《神學辭典》，臺北1998，pp.758-759。

70　Ströter-Bender, J. : *Die Muttergottes*, Köln, 1992 , pp.12-17。

71　瑞典聖女布里吉德於1370年在一個幻覺中見到聖母顯現，囑其前往耶穌誕生地朝聖，並顯示了此構圖中馬廄前的耶穌誕生場景。參考Pächt, O., : *Van Eyck*, 2. Aufl., München 1993, p.68。

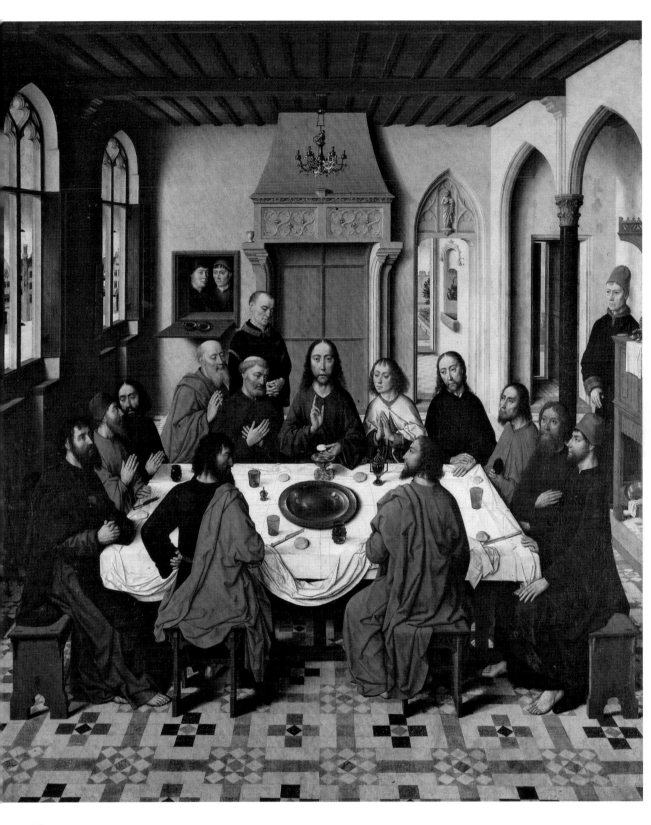

圖42
鮑茲(Dieric Bouts)，〈**最後晚餐祭壇**〉(Abendmahlaltar)中葉─〈**最後晚餐**〉，油畫，180cm × 150cm，1467年左右；勒溫，
聖彼得教堂(Löwen，Peterskirche)。

個具體的證據，若不仔細推敲畫家巧妙安排在家具裝潢裡的象徵意義，這幅畫可說是首開了聖母子家居生活題材的濫觴。同樣的情形，在〈梅洛雷祭壇〉中葉，康平也將〈報孕〉的情節安排在世俗生活的起居室中。從這種生活化的室內背景，不僅可以看出畫家力圖讓宗教題材生活化的用心，更讓觀眾透過這樣親切的場景，立即感受到聖母平日居家賢淑的一面。在〈梅洛雷祭壇〉的右葉構圖裡，畫家又安排了〈工作室中的約瑟夫〉（圖24），強調聖家族安居樂業的日常生活。康平這種結合宗教題材與世俗居家場景的新構想，敦促了宗教畫世俗化的發展趨勢，也預兆了十六和十七世紀即將在尼德蘭繪畫中嶄露頭角的家居生活題材；更可貴的是透過他的畫作，我們可以看到當時尼德蘭中產階級的家庭狀況，提供我們瞭解十五世紀上半葉的社會背景。

楊・凡・艾克也和康平一樣，把傳統的聖母與子題材安插在室內空間中，只是楊・凡・艾克強調的是聖母尊貴榮顯的一面，康平則刻意讓聖母平易近人；因此，相對於康平採用的平民居室場景，楊・凡・艾克則多選擇宗教性的建築空間，而且讓聖母高居有華蓋的寶座上。就像其1437年左右繪製的〈路加聖母〉（Lucca-Madonna）（圖43）一樣，這幅寶座聖母所處的狹小室內空間，有如教堂附設的聖母小禮拜室，或是世俗人士家中的小祈禱室。而且十五世紀上半葉在早期尼德蘭繪畫中，聖母與子的題材也盛行著像〈壁爐遮屏前的聖母〉和〈路加聖母〉一樣的哺乳動機。這種聖母餵乳的圖像所象徵的宗教意義，是透過哺育耶穌聖嬰的動作，來表示聖母的母性慈懷也由聖子耶穌普及到所有基督徒的身上。類似〈路加聖母〉的構圖也出現

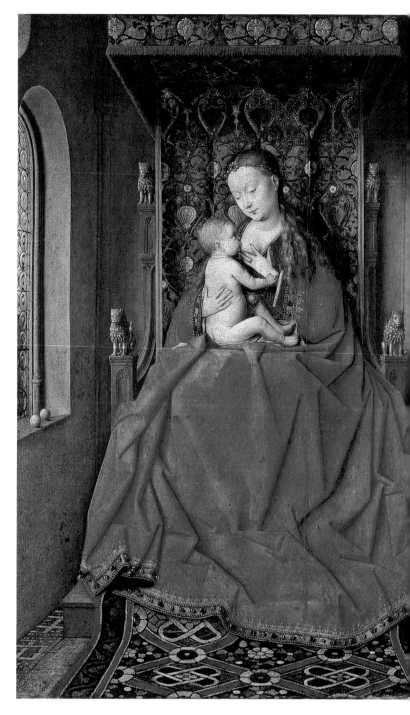

圖43
楊・凡・艾克(Jan van Eyck)，〈**路加聖母**〉(Lucca-Madonna)，油畫，65.7cm × 49.6cm，1437年左右；法蘭克福，市立美術館(Frankfurt，Städelsches Kunstinstitut)。

在〈德勒斯登祭壇〉上面，只是在〈德勒斯登祭壇〉裡，背景改為教堂的內部空間，並且讓聖母抱子坐在祭室前的寶座上。在此之前，楊・凡・艾克曾於1434年左右畫了一座祭壇，如今只剩下左葉的〈報孕〉（Verkündigung）（圖44），這幅〈報孕〉的背景也和其1425年左右畫的〈教堂聖母〉（圖23）一樣，採用教堂中廊的空間，並引借教堂的象徵意義來詮釋畫作的主題。

中世紀晚期，由於天主的形象已被塑造成嚴厲的末世審判者，人們對天主心生畏懼不敢造次，因而轉求聖母，祈請聖母代為轉達心願。進入十五世紀後，懇請聖母代禱之風大盛，這時候的頌禱詞也大多針對著聖母，祈求聖母為自己在世及死後不斷地向天主禱告。[72] 這種祈請聖母代禱，請求天主垂憐並赦免所犯的過失，以期解救自己的靈魂，免於地獄之災的信仰，帶來了聖母代禱圖像的盛行。

〈賜福的基督和聖母〉（圖32）是康平最早的油畫作品之一，大約是在1424年左右完成的。由構圖中基督和聖母頭上金箔鑲珠寶的光環，顯示出此畫的題材是取自拜占庭的聖像畫（Ikon），但是康平將原本在拜占庭聖像畫裡雙葉的構圖合併為一葉，並強調聖母貼近基督為信眾代禱的殷切神情。於這幅採用傳統金色為背景的聖像畫中，畫家巧妙地在基督胸前安排一只映照出前面室內一角的水晶別針（圖32-a），暗示著這幅畫中的基督和聖母是置身於一個小房間內，畫中的金色背景只是其寶座後方的華蓋局部；水晶的反影還透露出一個弦外之音，提醒參拜此畫的人，業已身處於構圖的無形空間中。此畫的主題是藉由水晶的反照影像闡述畫的真諦，提示觀眾這是一幅小禮拜室中的神龕聖像。

此外，〈賜福的基督和聖母〉的構圖中，康平安排了基督一面傾聽著聖母轉達人類的心願、一面舉手降福於人的姿態，極其巧妙地用表情和動作傳達一種心靈對談的狀況。這種透過聖母代為懇求基督賜福的題材，予人以面對面的真實感受，因此常被往後尼德蘭畫家轉用；例如羅吉爾於1452年左右完成的〈布拉克祭壇〉（Braque-Triptychon），中葉的構圖（圖45）裡便出現了類似的題材。只是在〈布拉克祭壇〉中，除了賜福的基督和聖母之外，另一邊還伴隨著約翰福音使徒，而把在康平的構圖裡原本基督的降福和聖母的代禱之題旨，擴充到約翰福音使徒見證基督聖體的奧蹟上面。並且將金色的背景改為大地風光，而以東升的旭日代替光圈罩在基督頭部後方。還在三個人頭上以《聖經》文句為提示，闡明此畫的題旨；基督頭上標示著：「我是從天上降下的生活食糧」[73] 聖母頭上敘述著「我的靈魂頌揚上主，我的心神歡躍於天主，我的救主。」[74] 然後在約翰的頭上寫著：「於是，聖言成了血肉，寄居在我們中間。」[75] 此祭壇中葉〈基督、聖母和約翰福音使徒〉的構圖，透過光芒四射的旭日之明示、以及精簡文字的表述，畫題的意涵便一覽無遺了。

72　Heller, E. : *Das altniederländische Stifterbild*, München 1976, p.19。

73　約6：51。

74　路1：46-47。

75　約1：14。

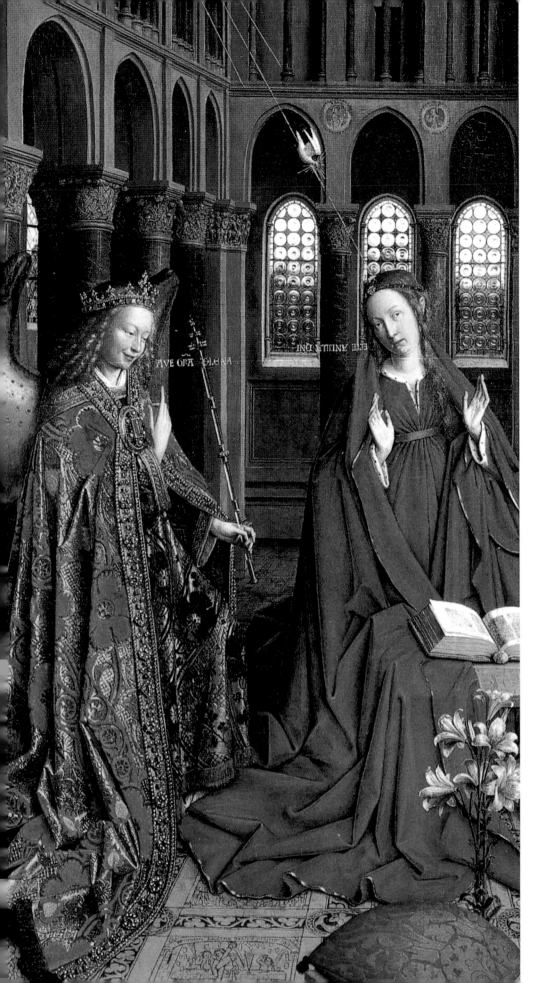

圖44
楊‧凡‧艾克(Jan
van Eyck)，〈**報孕**
〉(Verkündigung)
局部，油畫，92.7cm
× 36.7cm，1434年
左右；華盛頓，國家
美術館(Washington
，National Gallery
of Art)。

圖45
羅吉爾‧凡‧德‧
維登(Rogier van der
Weyden)，〈**布拉
克祭壇**〉(Braque-
Triptychon)中葉─
〈**基督、聖母和約
翰福音使徒**〉，油
畫，中葉41cm ×
68cm，1452年左右；
巴黎，羅浮宮美術館
(Paris，Louvre)。(右
頁圖)

b．聖殤圖像

　　有關聖殤的題材是早期尼德蘭祭壇畫相當盛行的主題，不論是「十字架上的基督」、「卸下基督」或「埋葬基督」的構圖，常伴隨著聖母、約翰福音使徒和其他悲悼基督的信眾。這種表面上以哀悼基督為題的畫作，其實在內容上涵蓋著悲憫、犧牲和救贖的宗教意涵。此題材也是整個基督教思想的總結，是透過基督的死亡預示復活的奧蹟，闡明基督道成肉身降世救人，然後功成身退，藉著十字架上的犧牲，完成代人贖罪的任務。從這些聖殤的題材中，進一步衍生出「基督復活」的題材；而見證基督復活的方式，在圖像中習慣用「空棺」和「顯現」來表達。基督的死和復活的意義，是象徵基督脫離肉身進入新而永恆的生命，而宣講基督的死亡和復活則是宗徒傳報福音的首要內容。宗徒保祿曾就此宗教事蹟，說明復活不但是信仰的根基，也是救恩的內涵。[76]

　　康平在〈賽倫祭壇〉（圖20）的三聯構圖中，便是以敘述基督的死亡、埋葬和復活三部曲為題材。由這座祭壇的構圖可以看出，其構想是來自雕刻祭壇的模式。構圖中的人物皆以明確的立體造形，塑造彷彿浮雕一般的效果；尤其是中葉的基督，更以深具立體感的身軀橫置棺上，凸顯出有如浮雕祭壇中重點人物強烈浮出畫面的樣貌。畫家又藉由前景石棺前兩位背對觀眾的女子，加強了構圖的空間層次，再由兩人中間拉開的空隙，邀攬觀眾

76　參考輔仁神學著作編輯會編：《神學辭典》，臺北1998，p.618。

的目光進入主題的重點。構圖的背景以一堵有著浮紋的金色牆面阻絕景深，形成浮雕祭壇似的空間效果。

這種以雕刻祭壇的概念繪製祭壇畫的情形，在羅吉爾的〈卸下基督〉（Kreuzabnahme）（圖46）裡表現得更是層次分明。構圖中剛被眾人自十字架上卸下的基督，慘白無力的身體被托出畫面，有如高浮雕般深具立體感和量感；昏厥倒地的聖母在旁人攙扶下，也以同樣的姿勢和動向與基督相互呼應，兩人在眾人圍繞中一主一輔地形成構圖核心。基督後面的人和十字架，更以重疊的方式呈現緊迫的空間層次，人物後面緊接著一面金色牆壁，而此金色牆壁在接近畫框的邊緣處呈現如牆角般的凹陷；如此一來，更令這幅畫產生恍如淺層神龕裡面上色浮雕一樣的效果。畫框上方四個角落附加的花邊雕飾，更篤定地告訴我們，此祭壇畫模仿雕刻祭壇櫃的意向。

再由〈賽倫祭壇〉中葉〈埋葬基督〉（圖20）的雙拱形邊框，可以看出此祭壇畫的構想是以教堂中的小祭室為背景。在當時的教堂中，環形殿迴廊的小祭室裡，經常可見其中一間放置著一個空石棺，棺前有打盹的守衛士兵雕像，棺旁立著三個婦人雕像。[77]康平在〈賽倫祭壇〉中葉的構圖裡，同樣以聖墓為動機，將題材改為「埋葬基督」，並且一反「埋葬基督」的圖像傳統，在構圖裡加入手執印有基督面容布巾的聖婦維洛尼卡（Veronika），還將基督的身體正面朝向觀眾，使得這幅〈埋葬基督〉情節中的基督，在意義上與「十字架上的基督」相似，都是強調悲天憫人的祈禱用聖像畫。

康平於〈賽倫祭壇〉的構圖中，將聖墓群像的雕刻轉移到畫面上的構想，引發了尼德蘭畫家的後續迴響，羅吉爾除了繪製這座〈卸下基督〉祭壇之外，還由此發展出更多相關題材，他在這類聖殤題材的表現充滿了悲情與戲劇性的效果，給予人強烈的感染力，而對日後北方的宗教畫造成重大的影響，以致於引導了宗教畫的新趨勢。他畫作中的戲劇性張力並非來自人物立體感之力量，而是源自斜角構圖的動力以及人物動作、表情或衣衫振動飄揚的激烈場面；還有透過寒暖對比色的作用，更令其聖殤的場景充滿了激情的效果。

早期尼德蘭繪畫從一開始便積極地在聖殤題材上安排悲傷哀痛的構圖情節。並依照內容需求添加構圖人物，以壯大陣容、製造浩大的聲勢。依據《聖經》的記述，基督被釘十字架時，旁邊伴隨的人物除了聖母和約翰福音使者之外，還有聖母的姊妹、克羅帕（Klopa）的妻子瑪利亞（Maria）和瑪利亞瑪達肋納（Maria Magdalene）；[78] 卸下基督埋葬時，則多了阿黎瑪特雅（Arimathia）人約瑟夫（Joseph）和尼苛德摩（Nikodemus）。[79]通常基督釘刑圖的主要人物為十字架上的基督和聖母及約翰福音使徒三人，也常見瑪利亞瑪達肋納與其他兩位女子出現的構圖。但在卸下基督埋葬的場景中，除了約瑟夫和尼苛德

77　這個「三婦探墓」的宗教圖像被用在教堂小祭室的由來，可回溯到西元1000年左右。在起初，小祭室裡只放置一個空棺，以提供復活節的宗教儀式之用。其後這個復活節的儀式，就演變成復活節的表演劇，而到了哥德盛期，在這空石棺四周便被依照《聖經》所述，搭配上了雕刻的人物，至此「三婦探墓」的情節就成為見證基督復活的圖像。參考Pächt, O.: *Van Eyck*, 2. Aufl., München 1993, pp.43-44。

78　約19：25-26。

79　約19：38-40。

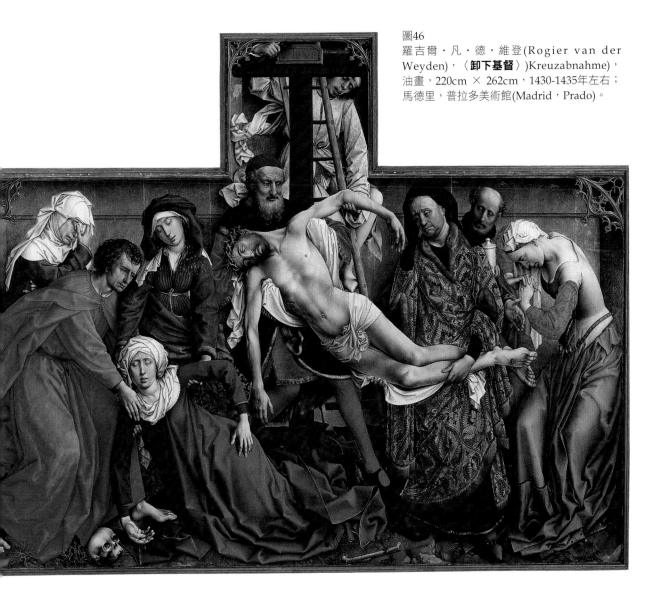

圖46
羅吉爾・凡・德・維登(Rogier van der Weyden)，〈**卸下基督**〉)Kreuzabnahme)，油畫，220cm × 262cm，1430-1435年左右；馬德里，普拉多美術館(Madrid，Prado)。

摩之外，經常添加其他的人物。至於哀悼基督的題材中，常見的聖父悲子是以三位一體的圖像呈現，還有聖母悲子像以及宗徒哀悼基督之圖像，這些畫作大都是為祈禱默思而畫的聖像，因此構圖著重在強調整個事件的啟迪作用上面，讓人在目睹畫裡痛徹肺腑的情節後，產生謙恭自省的覺悟。

在舊約時代，猶太人每年贖罪節在聖殿以宰殺牛羊的血做為奉獻，代替人民贖罪；基督捐軀十字架之前，曾預言自己的受難和死亡，期許自己將以身取代舊約贖罪祭的羔羊，以完滿地履行西乃山（Sinai）的盟約。[80] 他在踰越節與門徒共進晚餐時，就以餐桌上的餅為譬喻，告訴門徒們說：「這是我的身體，為你們而捨的。」[81] 又拿起杯來告訴大家；「這是我的血，為大眾流出來的。」[82] 因此基督捐軀十字架之事蹟，被基督徒視為

80　出24：8。
81　格前11：24。
82　谷14：24。

履行盟約代人贖罪的象徵；宗徒保祿在其寫給厄弗所人的書信中，就聲稱基督之死為天主救世計畫的奧秘，[83] 在這肉身死亡的奧蹟中，人們將因信仰而獲得救恩。基於這種宗教思想，在各種聖殤圖像的構圖裡，通常強調著受難而死的基督由手腳和肋旁流出鮮血。

在早期基督教時期和中世紀早期，圖像中十字架上的基督一向是展現光榮凱旋的姿態，以標榜基督超越死亡、光榮復活、救贖世人的神性。進入中世紀晚期後，十字架上的基督改以悲天憫人的神態，強調痛苦的表情；在這時候，各種哀悼基督的題材勃興，人們冀望透過瞻仰基督受難所流露出來的人性表徵，來激發自己的信仰和思過之心。到了十四世紀下半葉，人們更迫切的想要將《聖經》敘述的情節形象化，並使之跨越時代進入他們生存的年代裡。如此一來，既有的聖殤情節作品之表現方式就顯得過時且不再符合時人的需求，此時的人希望看到的是一種變化多端、充滿幻想的表達方式。正值這時候，義大利西恩那（Siena）十四世紀的繪畫中，對於「埋葬耶穌」的主題已出現革新的樣貌；相對於之前的靜穆氣氛，此時西恩那畫家凸顯的是強烈的情緒反應，如此一來，使得「埋葬耶穌」的構圖情節頓時充滿了激情的戲劇性高潮。就像西蒙尼・馬丁尼的〈埋葬耶穌〉（Grablegung）（圖47）一樣，圍繞基督石棺旁的眾人不是面容哀戚、掩面哭泣，就是情緒崩潰、呼天喚地、甚或昏倒不省人事。這種激情的表現方式，在1400年之後立刻傳入勃艮地地區，勃艮地各教堂中有關「埋葬耶穌」或「耶穌復活」等圖畫或雕刻，一時之間都充滿了戲劇性的表現力。人們希望藉由這樣激烈的劇情，喚起信徒熱烈的回應，以提昇宗教的熱忱。

83　弗1：9-10。

圖47
西蒙尼・馬丁尼(Simone Martini)，〈**埋葬基督**〉(Grablegung)，板上油畫，22cm × 15cm，1339-1344年左右；柏林，國家博物館(Berlin，Staatliche Museen，Preußischer Kulturbesitz，Gemäldegalerie)。(左頁圖)

圖48
〈**埋葬基督**〉(Grablegung von Mainvault)，石雕，1400年左右；赫內高，亞特伊斯博物館(Hennegan，Musée Athois)。(左圖)

　　從一組與史路特同時期的雕刻——〈埋葬基督〉（圖48）中，我們可以看到勃艮地地區聖墓題材的作品，雖然還沒呈現激昂失控的悲傷情緒，但是每個人的表情和肢體動作均已感染了哀傷痛苦的氣氛，而且構圖中所有人物動作各異，尤其是聖母親吻耶穌手的構圖動機，與西蒙尼・馬丁尼的畫作中聖女親吻耶穌手的動作類似。在這組勃艮地的「埋葬耶穌」雕像群裡，業已和日後康平所畫的〈賽倫祭壇〉中葉〈埋葬基督〉（圖20）之構圖一樣，加入了天使側立一旁與眾人一起哀悼耶穌的場面。康平的〈埋葬基督〉之構圖人物哀戚之情盡寫臉上，雖然人物的表態尚不如西蒙尼・馬丁尼的畫作那麼激動，然而比起勃艮地的那組雕像群來，康平的畫作中人物顯得感情更豐富、而且更具動態。

　　康平在〈埋葬基督〉的構圖裡賦予畫中人物謙卑自持的態度，可是為了讓虔誠的氣息躍然紙上，他也不規避生動自然的則律，而以感性經驗為出發點，結合人性的感情與宗教的信仰來呈現最終的效果；也就是連結生活經驗與神學思想以活化聖經題材，使宗教畫在有限的空間裡演出一幕恍如真實般的生動戲碼。康平在這幅〈埋葬基督〉中表現的藝術創見，為早期尼德蘭繪畫的改革首開先河，因此從弗里蘭德以來，學者一致公推〈賽倫祭壇〉為早期尼德蘭繪畫的奠基之作。

c. 最後審判圖像

　　《聖經》常用象徵的手法比喻事情，也慣用擬人格的方式來形容抽象的宇宙主宰；並為了陳述天主救世的宗教意旨，遂以現身說法透過耶穌降生世間、為救贖世人被釘十字架、然後復活升天的歷程為示範；且以最後的末日審判為終結，闡明永生的意義。又在最後審判中，為了表彰倫理道德的規範，以警示世人時時為善，而以天堂的榮耀對照地獄的恐怖為啟示，這樣的描述便成為畫家們描繪世界末日圖像時參考的藍本。楊・凡・艾克於1420年至1425年左右在〈紐約祭壇〉（New Yorker Diptychon）中，畫了一幅〈最後審判〉（圖22），構圖情節即呈現了這種對比。在狹長的構圖裡面，相對於上半部天堂的安和幸

福氣氛，下半部的地獄則顯示著殘忍恐怖的景象。

在此〈最後審判〉的構圖裡，基督以審判者高坐彩虹上，並靜靜地展示他的五傷，兩個天使在他後面扶著十字架，另外兩個天使則持著基督受難時的其他刑具，畫的上端兩個角落有兩群吹長號的天使。聖母和聖約翰洗者分別跪在基督兩邊，他們三人下面正中央站著一群歌唱的天使，兩側以坐在長椅上的十二宗徒為首，分成兩批人群，左邊為宗教界的人士，右邊則為世俗的人物，此外在聖母的罩袍下尚依偎著一群得救的靈魂。構圖中間的陸地和海面，尚有復活待審判的靈魂；在地殼中央，地獄天使米歇爾（Michael）執劍立於蝙蝠翅膀罩住的地獄入口，將惡靈趕下地獄去。在構圖下方的地獄中，惡靈正遭受怪獸的攻擊與烈火的焚燒。與構圖上層天堂的平靜祥和成對比，畫家在下層的情節裡，以極具戲劇性的震撼效果，表現地獄裡陰森駭人的情景；這種充滿想像力的警世圖，於十五世紀尼德蘭繪畫中尚不多見，但是在十五世紀末畫家波虛（Hieronymus Bosch，約1450-1516）的作品中，經常可以看到類似的題材和情節。

〈紐約祭壇〉的〈最後審判〉上半層的構圖情節，顯然與〈根特祭壇〉內側（圖25-b）的構思同出一轍。在〈根特祭壇〉內側中葉上層，基督以最後審判者坐於中央的寶座上，聖母和聖約翰洗者側坐在兩旁，靠近聖母和約翰的側葉上層，則為歌唱和奏樂的天使；中葉下層的構圖中央，天使手執基督受難的刑具圍著羔羊祭台，然後構圖四周皆為參與羔羊祭典的群眾，甚至於在兩個側葉下層的構圖裡，還佈滿趕赴此羔羊祭盛會的人群。這兩個祭壇大小懸殊，而且版幅不同。〈紐約祭壇〉是狹長的垂直構圖，〈根特祭壇〉則為橫向展延的構圖，但是所採用的題材和構圖元素大致相同；集中於〈紐約祭壇〉構圖上半部的情節，在〈根特祭壇〉內側則被分別置於各葉面中；至於所涵蓋的宗教意涵，〈根特祭壇〉顯然較之〈紐約祭壇〉更為深廣。

這座由胡伯・凡・艾克開始繪製，而於1426年由楊・凡・艾克接續，並於1432年完成的〈根特祭壇〉不僅規模宏大，整座祭壇內外構圖的設計也極為完備。祭壇外側（圖25-a）的圖像層層相繼，整個內容皆在預告祭壇打開後內側（圖25-b）所喻示的內容，而且祭壇內側上下層構圖之間圖像內容緊密相連。祭壇外側最上層為四位預告救主降臨人世的舊約時代男女先知——匝加利亞（Zacharia）、厄黎特勒的女預言家（die Sibylle von Erythrea）、雇瑪的女預言家（die Sibylle von Cumae）、米該亞（Michea）；中間一層為天使向聖母報孕的情節，這裡訴說著新約和舊約時代交替之際，聖母家中突發的事件；下層為捐贈人約道庫斯・斐勒（Jodocus Vyd）和伊莉莎白・斐勒（Elisabeth Vyd）夫婦、以及兩人中間的聖約翰洗者和約翰福音使徒的雕像。外側這些情節均以室內為背景，而且由上而下按照舊約和新約的時間順序排列。

祭壇外側下層的尺寸正好與祭壇內側下層相符合，由這方面可看出畫家瞻前顧後的縝密計畫。介於此祭壇葉扉開闔處的兩位約翰，都是見證基督在世間傳教救人之始末的關鍵人物，由他們兩人立於下層中央葉扉開闔處的位置，可想而知是意有所指。兩位約翰各司其職——一位為基督施洗並為基督的傳教鋪路、一位為見證基督受刑完成救世任務並記

載基督一生事蹟——在此擔當開合〈根特祭壇〉的工作；也就是將此祭壇視同一冊《聖經大全》，由兩位約翰擔當翻啟和閉合此冊頁的任務。兩位約翰之間的葉扉開啟後，正對著內側的噴水池和羔羊祭台；噴水池的水象徵生命之泉源，也暗示著聖約翰洗者以水為基督施洗，並引伸為普世信眾因領洗而獲新生的意涵；羔羊祭台則象徵基督十字架上的奉獻、彌撒聖祭、最後審判和天國的饗宴，也喻示約翰福音使者的見證。[84]

祭壇內側上層代表天堂，兩邊亞當和厄娃徘徊在天堂門口，亞當上面為該隱（Kain）和亞伯（Alber）的獻祭，厄娃上面為該隱殺害亞伯，在這裡昭示了原祖父母犯下原罪被逐出伊甸園後，立即面對第一件人間慘劇，便是親生兒子的手足相殘。在這裡亞當和厄娃又象徵另外一個身份，亦即世界末日之時，復活的亞當和厄娃以嶄新的生命重回闊別已久的天鄉。中央寶座上的天主以最後審判者的姿態出現畫中，他也代表著聖父、聖子和聖靈三位一體的天父，這個象徵意義由其腳下的皇冠、及下方〈羔羊的祭禮〉中的聖靈白鴿和代罪羔羊的聖子，上下共同串連集結而成。下層的構圖以羔羊祭台為中心，大隊人馬齊聚過來參與此盛典，這些群眾包括新舊約的人物、殉教的聖人貞女、聖戰騎士、隱修和朝聖團體等。羔羊祭是舊約的奉獻禮，新約則用基督十字架的犧牲取代之。在下層中央的構圖裡，畫家借用舊約的犧牲禮為題，一方面代表新約中基督為世人贖罪被釘十字架的宗教奧理，另一方面則以羔羊祭台引申〈約翰默示錄〉記述的世界末日景象。[85]

〈根特祭壇〉從關閉時的外側圖像，到開啟展示的內側圖像，其內容有如圖繪《聖經》的綱要提示。敘述自亞當和厄娃鑄錯被逐出天堂開始，再藉由男女先知來預言救世主的出現，以及救世主耶穌基督透過聖母瑪利亞取得肉軀降生為人；然後經由聖約翰洗者的先行鋪路，耶穌開始其降世救人的任務，最後在約翰福音使徒的見證下，被釘十字架為世人贖罪犧牲；而在世界末日耶穌再度來臨，主持最後的公審判，這時候所有的生者和死者都將齊聚到天主台前接受審判，並如亞當和厄娃一樣以新生的生命一起步入永生的天國；到此為止，世界復歸平靜，天主也順利地完成了其救世的計畫。〈根特祭壇〉就以外側些微昏沈的色調象徵人類的期待，以內側的鮮麗色彩代表希望的兌現，並且透過風和日麗的錦繡山水，襯托出大地祥和的氣氛。畫家意欲藉此向世人宣布一則福音——即最後審判並非絕望的罪罰，而是充滿溫馨和慈愛恩寵的心靈歸宿；早在基督被釘十字架之時，天主的救恩就已降臨人世，除免了世人的罪過，基督的復活更使世界充滿聖靈的光輝，迨世界末日基督再來之時，天國將圓滿地取代人世。[86] 由此可知，此祭壇畫的終極旨意在於規勸世人應時時為善做好準備，以迎接天國的來臨。

在〈根特祭壇〉中，畫家結合了舊約的羔羊祭和新約基督獻身十字架的祭獻，以新舊約中的血祭來強調天主與人的盟約，構圖中的羔羊祭禮其實也代表著彌撒聖祭，是耶

84　約翰福音使者是基督門徒中最年輕的一位，當基督受刑時他伴隨聖母站在十字架下，並且著述〈約翰福音〉和〈約翰默示錄〉。

85　默4-8。

86　參考格前15：14-19；迦5：16-24；羅8：12-14；瑪24：30；瑪26：64。

穌在最後晚餐時親自叮囑宗徒照辦的聖體聖事。[87] 這個聖體聖事也是永生盛宴的預像和保證，基於這個道理，畫家便在〈根特祭壇〉的內側極力製造天人合一的景象，意圖以天時、地利、人和為關鍵，締造出古今萬民應邀同赴天國饗宴的歡欣場景。

艾克兄弟在規劃〈根特祭壇〉之初，應當曾詳細地研讀過〈約翰默示錄〉；此祭壇內側的構圖情節顯然是參考了〈約翰默示錄〉，而以「救恩來自那坐在寶座上的我們的天主，並來自羔羊！」[88] 為構圖主旨，並在情節敘述上遵照〈約翰默示錄〉中記述的：「這些人是由大災難中來的，他們曾在羔羊的血中洗淨了自己的衣裳，使衣裳雪白，因此他們得站在天主的寶座前，且在他的殿宇內日夜事奉他；那坐在寶座上的，也必要住在他們中間。他們再也不餓，再也不渴，烈日和任何炎熱，再也不損傷他們，因為，那在寶座中間的羔羊要牧放他們，要領他們到生命的水泉那裡；天主也要從他們的眼上拭去一切淚痕。」[89] 從這些文章裡擷取句中的關鍵字——天主、羔羊和生命之泉為主要的構圖元素。

就圖像而言，祭壇內部的構圖其實是結合「賜福的天主」（Deesis）和「諸聖圖像」（Allerheiligenbild）。「賜福的天主」之圖像通常是由基督坐在中央的寶座上，比著祝福的手勢；兩旁坐著聖母和約翰，一起傾聽信徒的祈求。這三人組也常是最後審判圖像中的主要人物。[90] 「諸聖圖像」是來自〈約翰默示錄〉的內容，自西元835年開始萬聖節便成為宗教節日，諸聖圖像主要呈現天使、四福音使徒和眾聖人祭拜象徵基督的羔羊；十二世紀以降，圖像中也可能以基督本人象徵三位一體來取代羔羊的位置。[91]

此外，祭壇內部的構圖情節也接近中世紀晚期《黃金傳奇》（Legenda Aurea）的描述。在《黃金傳奇》裡，有一則文章記述一位看守羅馬聖彼得教堂（Peterskirche in Rom）的人曾在教堂迴廊裡夢見幻象，他在夢中看到聖父坐在一個寶座上，右邊坐著頭戴光芒四射冠冕的聖母，左邊坐著身披駱駝毛皮的聖約翰洗者，兩側圍繞著歌唱的天使；在寶座前為一隊貞女和一隊德高望重的耆老，其後跟著一隊身穿主教服的人群，接著其後便是陣容龐大的騎士隊伍，最後面則是數以萬計的不同民族。聖彼得也在此夢中出現，他指示該看守轉告教宗，希望於這一天舉行崇敬諸聖人的宗教祭典。[92]

在「賜福的天主」之圖像中，出現在聖父一旁的經常是聖母之外，另一位約翰則可能如上所述為聖洗者約翰，但也可能是約翰福音使者或其他新舊約的聖賢者。[93] 在中世紀

87　瑪26：26-28「他們正吃晚餐的時候，耶穌拿起餅來，祝福了，擘開，遞給門徒說『你們拿去吃罷！這是我的身體。』又拿起杯來，祝謝了，遞給他們說：『你們都由其中喝罷！因為這是我的血，新約的血，為大眾傾流，以赦免罪過。我告訴你們：從今以後，我不再喝這葡萄汁了，直到在我父的國裡那一天，與你們同喝新酒。』」

88　默7：10。

89　默7：14-17。

90　Richter, G. / Ulrich, G. : *Lexikon der Kunstmotive*, München 1993, p.73。

91　Richter, G. / Ulrich, G. : *Lexikon der Kunstmotive*, München 1993, P.23。

92　參考Pächt, O. : *Van Eyck*, München 1993, p.127和p.217之註61。

93　例如在法國夏特大教堂（Kathedral von Chartres）的南邊大門上方，來自十二世紀末的弓形楣浮雕中，「賜福的天主」三人組為聖父、聖母和約翰福音使者。

晚期，「賜福的天主」圖像可依各種特殊場合之需求而變更約翰的角色；今日在根特的聖巴佛教堂（S. Bavo），原本尊奉聖約翰洗者為教堂的護祐聖人；因此安置在此教堂中的〈根特祭壇〉，於「賜福的天主」構圖中採用聖約翰洗者來轉達信徒的祈求，誠屬合情合理的事。

在〈根特祭壇〉內側，上層中央為「賜福的天主」，下層為流血的羔羊，至於聖父足下的皇冠，應當是為了在意義上連結上層的聖父和下層象徵聖子基督的羔羊而設的；下層的羔羊祭台前，則以象徵生命之泉的噴水池為暗示，強調經由羔羊鮮血洗禮者將被帶領到生命的活泉旁；有關這點可由噴水池邊緣所鐫刻的銘文——「這是從天主羔羊寶座流出來的生命之泉」（HIC EST FONS AQUE VITE PROCEDENS DE SEDE DEI + AGNI）[94] 得到證明。〈默示錄〉中曾記述天主的話：「我要把生命的水白白的賜給口渴的人喝，勝利者必要承受這些福份；我要做他的天主。」[95] 這句話其實也喻示了彌撒聖祭的核心意涵，只有領受聖洗的人才可在彌撒中領聖體，也就是象徵得到永生的活水和食糧。而且在羔羊祭台前又銘刻著——「看，天主的羔羊，免除世罪者！」（ECCE AGNUS DEI QUI TOLLIT PECCATA MUNDI）[96] 至今在彌撒中每當進行聖祭禮儀時，主祭者都會一邊舉起象徵聖體聖血的餅和酒、一邊誦念此句話提示眾人。由此可知，此處的羔羊祭台乃影射著彌撒聖祭，羔羊象徵基督聖體，傾流爵中的鮮血則代表著基督寶血。還有羔羊祭台後面，山坡與樹叢間形成一條通往湖邊的道路，這條通道則暗示著「道路、真理和生命」的意涵。

2. 世俗題材

中世紀的歐洲是一個處處充滿神啟的象徵世界，從宇宙的現象到自然界的山川草木、動植物、乃至於日常生活用品，所有事物均被當成蘊藏神諭、具宗教啟示性的載體。此番見解亦反映於當時的繪畫上面，構圖中每樣元素都以清晰的形式呈現，每個元素都具有特定的意義，繪畫本身幾乎成了傳遞象徵意涵的圖式。這種情形就如同《聖經》的文章一樣，為了昭示一個非現實的世界，只有透過種種的譬喻和影射，以淺顯易懂和約定俗成的語彙來解釋教義。在早期基督教之時，即開始使用各種標誌，如十字架、魚、鴿子、孔雀、棕櫚樹、葡萄等為象徵圖像，隨著宗教人物的形象化，又以鑰匙代表宗徒彼得、法律卷宗代表保祿、還用各種殉教刑具象徵各位聖人的身份。這些約定俗成的圖像已成為基督教藝術的典故，信徒只要藉由畫中的象徵物便能識別聖人的名字，並由此連貫起構圖的內容。除了以視覺上的具象物質做為象徵物之外，畫家還引借精神上非物質性的光線為暗喻，以光的空間影射充滿神性力量的宇宙。

到了中世紀晚期，象徵圖像把繪畫思想融入了一個巨大的體系中，在這體系裡每個

94　默22：1。

95　默21：6。

96　約1：29。

形象各得其所；此一情形就如同當時的哥德式教堂一樣，是把整個世界，包括現世與天國整合為一個理念的構築，並且以美學上的完美無缺、精緻華美為表象，透過精雕細琢的巧藝和斑斕繽紛的色彩，以吸引人對那遙不可及的富麗天堂之嚮往。而在象徵圖像日益形式化的過程中，許多深奧的象徵意涵逐漸為人淡忘，代之而起的是趨於感官經驗的理解，由於啟動經驗性的觀察，而導致自然主義崛起，並且在十四世紀蔚為風尚，自此宗教圖像逐漸改以寫實的形式來象徵精神層次上更為玄奧的那個實存世界。

但是再多的寫實形式或是現實生活經驗，終究無法改變一般人根深蒂固的信仰，畢竟整個中世紀的歐洲處處瀰漫著狂熱的宗教信忱，這種信仰的火花在中世紀末期並未因時代的進步而有所改觀，反而透過神秘主義激盪出熊熊的烈焰。整個十四世紀的歐洲就籠罩在瘋狂的神秘主義與理性的自然主義交互影響之下，此時唯有時代的精神默默地跟隨著現實生活的步調，不斷地在調適和改變。這種思想上的變化表現在繪畫上面最為清楚，1400年之頃對西洋繪畫史而言是一個重大的轉捩點；熾熱的宗教信仰產生了豐富的宗教遐想，而在神靈上建構起一個更為廣博的象徵世界；觀察自然的結果促使畫家精益求精，務求於畫面上繪出事物的原貌為止。就這樣的權衡兩者，畫家乃以寫實為形式，以象徵為內容，建構出一個新的繪畫世界。

a．靜物畫的前奏

十四世紀的尼德蘭畫家在日益高漲的寫實意念鼓動下，已經開始觀察事物，他們先從立體感的呈現著手，利用明暗形繪人物和東西的立體形式；到了1400年左右，畫家終於掌握了描繪具體事物立體造形的技法，而在解決了體積感的形式問題後，畫家更朝著表象精密寫實的路子邁進；此後為了突破瓶頸，更加緊改良作畫的媒材，終於在1420年之頃成功地改造了油畫顏料，透過油彩之助，使得畫家在描繪物體表面紋理以及受光、反光的效果呈現上可以得心應手。從這時候開始，模仿雕像的單色畫像（圖25-d）應景而生，畫家面對石雕寫生的單色畫像本身便可說是屬於靜物畫的性質，這種模擬雕像的過程不但提供畫家正確地掌握人體立體感的表現要訣，也對描繪畫中建築或家具上的雕像大有助益。整個十五世紀尼德蘭繪畫便出現了一個特色，就是構圖中不論是人物身上的衣服、或是室內的擺飾品和日常用品、乃至於附屬建築或家具的雕飾，所有的物件皆以極其精密的寫實手法呈現，畫面上充滿了一片琳瑯滿目的景象。此時的畫家在描繪每件東西之時，誠如繪畫人物身上的服飾一樣，從整體到最細微的小節均以無比的耐心詳加細繪，直到畫面的呈現與真實物品表面的質感一模一樣才肯罷休。由於尼德蘭畫家力求在視覺美上展現其無所不能的才藝，而使得其他的繪畫成就被掩埋在這種華麗的表象之下，後人遂將十五世紀的尼德蘭繪畫視為中世紀虔誠宗教氛圍下的產物。[97]

在〈梅洛雷祭壇〉中葉〈報孕〉（圖24）的構圖，便出現一個佈滿靜物的房間，在這

97　本內施（戚印平／毛羽 譯）：《北方文藝復興藝術》，杭州2001，P.5。

個室內空間裡，起居室的擺設和日常生活用品，一一按照功能被安置在房間適當的地方；如吊在洗手台上裝水的壺子和旁邊的毛巾，桌上的花瓶、燭台和聖經，壁爐的遮屏與壁爐上面的燭台掛勾等。在構圖中這些東西不但與主題人物分庭抗禮，擔當著相當份量的構圖角色，同時還肩負起傳達圖像意義、豐富構圖內容的任務。同樣的情形也見諸右葉〈工作室中的約瑟夫〉之構圖中，在這狹小的工作室裡，木匠作業的工具一應俱全，遍放在工作台上和地上，就連完工的捕鼠器也放在窗前的櫃臺上。這些工具除了木匠工作所需之功能外，也另具宗教上的象徵意義。諸如這類出自日常生活物質經驗的繪畫題材，儼然一幅與主題人物平分秋色的靜物群像，明顯的與過去的繪畫在構圖和取材上大異其趣；從此時起這種題材即成為尼德蘭繪畫的一大特色，其影響所及不只限於尼德蘭境內，還遠傳至歐洲各地，西班牙地區甚至於到了十七世紀還盛行著這樣的繪畫題材。

像康平這樣在宗教畫中大陣仗地使用靜物為構圖元素，而且精細地描繪物象的質感和紋理、呈現東西的立體造形，已成為尼德蘭繪畫的傳統，不論構圖背景是室內或是室外，畫家總會因地制宜，安排一些取材自生活周遭的事物來陪襯主題，並且兼又發揮象徵性的內容意義。例如，楊・凡・艾克於1439年畫〈噴泉聖母〉（Springbrunnenmadonna）（圖49）時，除了以繁花盛開的花園為背景，還在前景安排一個噴水池，藉由花園的花卉和噴水池影射聖母的種種懿德。

植物和器物在這些宗教畫中，不僅是利用視覺上的精美寫實表象吸引觀眾的目光，還透過醒目的象徵性格昭示宗教的意涵。這種兼顧著象徵與寫實、內容與形式、宗教與生活的畫作，可說是十五世紀尼德蘭繪畫的特質；到了十六世紀，構圖中靜物的角色日形凸顯，幾乎到了喧賓奪主的地步，終於在1600年左右脫穎而出，成立了靜物畫科。

b. 風景畫的前奏

在中世紀人們的觀念中，大自然是充滿魔幻力量的神性宇宙，在這種變幻莫測的大自然中，人類是渺小卑微的；及至中世紀晚期，自然主義抬頭，人類開始意識到萬物共存共生的道理，人與大自然關係的親善，也代表天人合一觀念的肇始。尼德蘭人由於長期處於與天爭地的環境，而養成了親近自然的天性，他們愛好自然的情懷，早已在十四世紀之時表現在繪畫上面，這時候旅法尼德蘭畫家以別具生面的構圖，在法國繪畫中注入大自然的元素，於布魯德拉姆的〈第戎祭壇畫〉（圖5）裡，風景的份量已占了構圖面的二分之一，與建築共同分擔陪襯主題、加強陳述內容的任務。進入十五世紀後，林堡兄弟在〈美好時光時禱書〉的月令圖（圖17、18）裡，詳盡地描繪一年十二個月人與大自然相依共處的生活情節，風景在此手抄本中已然初露天人合一的情思。之後歷經政局改變，尼德蘭地區城市經濟起飛，藝術贊助之風逐漸盛行，豐富的資源招徠了散居各地的尼德蘭畫家回歸本土，開展在地的藝術事業。

於1420年左右，尼德蘭繪畫立即樹立了自我的風格，並確立未來發展的新方向。正當

此時繪製的〈杜林手抄本〉已經展現了與之前全然不同的面貌，不論是構圖形式或是題材內容，都顯示出脫離傳統的新氣象。〈杜林手抄本〉是由多位畫家共同執筆完成的，凡·艾克兄弟兩人也參與此手抄本的繪製工作。從幾幅由他們經手繪畫的插圖，業已可以看到接下來在新興的油畫中一脈相承的風格和意匠。

　　在〈聖約翰洗者的誕生〉（Geburt des Johannes）插畫頁下方的邊飾〈基督受洗〉（圖50-a）裡，儼然出現了一幅風景之類的構圖。在這個構圖裡，基督和約翰位於最前方，仍保持著傳統圖像的象徵形式浮在畫面，直接與左上方代表聖靈的白鴿、以及位於大寫字母框內的聖父形成意義上的連結。後面的風景顯然自成一個構圖體系，與前景的主題人物在構圖形式上毫無瓜葛；這裡的風景對前景人物而言，與其說是依照〈基督受洗〉的聖經情節所做的佈景，倒不如說是畫家借題謳歌大自然來得恰當。我們可以從構圖中看到這幅大河風景描繪的不是約旦河（Jordan），而是歐

洲北方的山川景色和城堡，而且在河面上還清楚地漾映著城堡和樹木的倒影，像這樣細膩的寫實手法在此之前尚未曾於西洋繪畫中出現過。還有此構圖的地平線，已不像之前的畫作一樣高居構圖的頂端；隨著景深的向後展延，地平線業已降低不少，而留出大片的天

圖49
楊·凡·艾克(Jan van Eyck)，〈**噴泉聖母**〉(Springbrunnen-Madonna)，油畫，24.8cm × 18.1cm，1439年左右；安特衛普，皇家博物館(Antwerpen，Koninklijk Museum voor Schone Kunsten)。

空，讓陽光、空氣和行雲貫穿其間，並且也在水面上反射出藍天白雲的清朗水光。在這個細小的邊飾構圖中，畫家已經用盡全力將風景中的光線和氣氛表達無遺。

油畫崛起後，便捷而有效的顏料敦促了繪畫技法的改革，對風景的描繪更為有利。此後尼德蘭的宗教畫中大量地攬用風景的背景，並大肆發揮油彩的性能，以捕捉變幻不已的大氣氛圍。例如康平在1425年左右畫〈耶穌誕生〉（圖21）時，即以清朗的晨曦景色來襯托聖潔的氣氛，並以旭日影射基督誕生為大地帶來了光明和希望。在這幅畫裡，畫家將宗教的意涵寄寓在自然的景觀中，讓神性的宇宙與自然的現象完美地合而為一。凡・艾克兄弟於〈根特祭壇〉中〈羔羊的祭禮〉（圖25-c）裡，直接把羔羊祭台置於大地風景中，以秀麗的風景象徵連結人世與天國的雙重空間。楊・凡・艾克更於1435年左右畫〈羅萊聖母〉（圖35）時，以戶外的河川風景建構一望無垠的空間，也藉此暗喻人間天堂的佳境。羅吉爾・凡・德・維登繼承楊・凡・艾克在風景方面的造詣，更將風景的題材大加運用到各種宗教畫的背景中，並且逐漸降低地平線，使大地展現長空萬里、氣氛無限的景象。他於1440年左右繪製的〈釘刑祭壇〉（圖29），便以遼闊的天空襯托高懸十字架上的基督，呈現一片天地悠悠、斯人已矣、典範長存的意境。

這些構圖的風景中，經常點綴著一些當時的教堂和城堡建築，形構出一個有山有水、景色宜人的理想城市景觀，畫家意圖透過這樣的完美結合，締造一個天主之城的形象。儘管如此，這些虛構的理想城市建築看起來簡直與當時座落在城鄉中的教堂和城堡沒有兩樣，而且建築四周的草原、樹林和溪流也與一般人熟悉的大自然一模一樣，若不深入探究原委，這些構圖就形同一幅大自然的寫照。

十五世紀上半葉迅即發展起來的風景題材，以現實世界的寫景方式呈現人間至美的旖旎風光，而成為尼德蘭繪畫的特徵；此後大凡構圖中充滿著大自然的山光水色，畫中洋溢著詩情畫意的作品，便被認為是尼德蘭的繪畫風格。這種以風景為背景的繪畫風格，主導了尼德蘭繪畫的發展方向，而且聲名遠揚各地，甚至於深深地影響十六世紀的威尼斯繪畫。到了十五世紀下半葉，風景在尼德蘭繪畫的構圖所佔的份量越來越大，主題人物逐漸縮小並融入風景裡面；而於進入十六世紀之後，風景題材幾乎躍居主題人物之上，終於在十六世紀末出現了獨立的風景畫科。

c. 肖像畫

學者庇維勒（Leo von Puyvelde）曾就十四和十五世紀的國家帳簿來統計當時的繪畫項目，結果發現在兩千幅畫作中只有三十幅不是宗教畫；由此可知，中世紀的繪畫幾乎是以宗教目的為主。[98] 在這時候的宗教畫裡，常見捐贈人以跪禱的姿態出現在主題人物旁邊，而且在構圖中所佔的份量越來越顯著；這種由原先的縮小比例進展到與主題人物同等

98　Heller, E. : *Das altniederländische Stifterbild*, München 1976, p.1。

大小的過程，我們已由1363年的〈亨利‧凡‧里恩墓誌銘〉（圖2）、到1390年左右〈至美時禱書〉的〈貝里公爵與聖人〉（圖9）構圖中看到了。於油畫崛起之後，尼德蘭繪畫中捐贈人更以一身華貴的裝束，在畫面上顯示其傲人的身份和地位。這些附屬宗教主題的捐贈人雖然不是獨立的個人肖像畫，但是已充分地表現出捐贈人的真實相貌和個性表徵。

尼德蘭地區由於商業發達，一直擁有雄厚的財力，而在將近十五世紀中葉時，更因興旺的商業活動帶來了極為複雜的財政管理問題，統治者只有聘請民間的專業人才來負責督導龐雜的行政事務，一時之際布衣卿相者接踵而出；此外，還有些家資富裕的市民，也積極地參與政治或掌控經濟大權。這些新興的市民階級取得高階的地位、並累積了豐厚的家產之後，聲勢直逼貴族，儼然時代的新貴，他們也仿效起貴族，開始投入贊助藝術的行列，為自己家族設置專屬的禮拜室或私人祈禱室，並延請畫家為其繪製祭壇。[99] 他們為自己家族禮拜室設置祭壇畫、或為私人祈禱室安置聖像畫時，習慣將自己及家人安插在構圖裡面，就像約道庫斯‧斐勒延請凡‧艾克兄弟，為其位於根特聖巴佛教堂裡的家族禮拜室繪製〈根特祭壇〉一樣，畫家依照捐贈人的囑咐，在祭壇外側畫出捐贈人夫婦謙恭的跪禱樣貌（圖25-d）。

此時捐贈人置身宗教題材裡面，可依其願望被畫成對天國永世以及對現世生活的祈福形象。然而不久之後的祭壇畫中，捐贈人身旁逐漸出現代表其

圖50-a
〈**杜林手抄本**〉(Turin-Mailänder Stundenbuch)局部─〈**基督受洗**〉，革紙，1422-1424年左右；杜林，國立博物館（Turin，Museo Civico）。

圖25-c
凡‧艾克(Van Eyck)兄弟，〈**根特祭壇**〉(Genter-Altar)內側中葉下圖─〈**羔羊的祭禮**〉，油畫，137cm × 237cm，1426-1432年；根特，聖巴佛教堂（Gent，S. Bavo）。（右頁圖）

99　這時候尼德蘭的教堂中常附設幾間小禮拜室，供人租賃或買斷；承租或擁有這些禮拜室的家族，得負責小禮拜室的裝潢和安置祭壇。參考Heller, E.: *Das altniederländische Stifterbild*, München 1976, p.4。

世俗地位的徽章或銘文。例如，當時身為勃艮地首相的羅萊，於1435年左右委託楊‧凡‧艾克繪製〈羅萊聖母〉（圖35）時，構圖中尚未使用標示身份的徽章；而在1443年至1451年間由羅吉爾描繪〈最後審判祭壇〉時，不僅將自己和妻子畫在祭壇外側（圖30-a），還在兩人身邊畫上徽章。從這時候起，純世俗性的構圖元素開始進駐宗教畫中，捐贈人非但在畫中留下永生的期許，也鐫刻下個人在世的豐功偉業以享後人。

宗教畫中的捐贈人，有時也以雙葉祈禱圖的格局，與聖人面對面、分置另一畫面中。就如同羅吉爾於1460年左右繪製的〈菲力‧德‧克羅依祈禱圖〉（Porträt-Diptychon des Philippe de Croy）（圖51），左葉為聖母與子、右葉為欽梅（Chimay）伯爵菲力‧德‧克羅依（1435-1511）相對的半身像。像這樣的雙葉祈禱圖一旦散失，僅剩捐贈人的葉面時，單獨一葉的捐贈人便形同一幅個人的肖像畫，只是從其虔誠的眼神和祈禱的手勢仍可看出原來的畫題屬性。

遠在十四世紀中葉，已出現法王約翰（Johann der Guten）和奧地利公爵魯道夫（Rudolf）的肖像，這兩幅肖像一為二分之一、一為四分之三側面，雖然畫像臉部已稍微呈現立體感，而且相貌肖似本人，但是由面部表情木然、不具個性表現看來，這兩幅畫像只是屬於政治性或葬禮用的展示肖像。其後也流行一些人物畫像，可是皆有特定目的，如提供相親或結盟用途而繪製的肖像。直到1410年代的一幅〈仕女像〉（圖8），才以稍具個性與心理特寫，而被認為是出自尼德蘭裔畫家的手筆。類似此幅〈仕女像〉這樣二分之一側面及胸的肖像，背景採用單一的

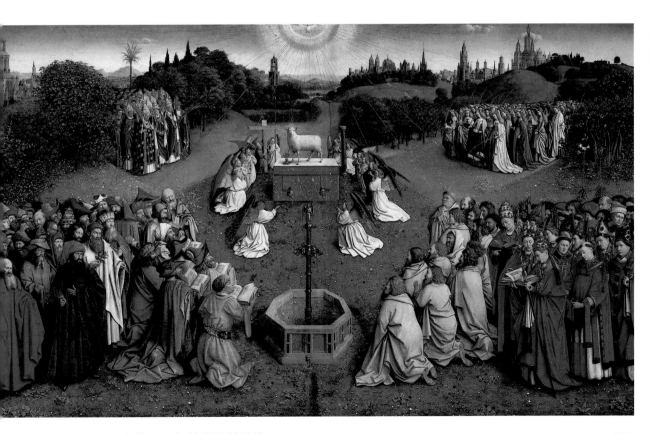

底色，是1420年之前慣見的肖像畫構圖，這種表現高貴儀態的構圖形式，大概是當時貴族階級盛行的肖像畫典型。[100]

1420年之後，尼德蘭的肖像畫發展出現了重大的改變，畫家開始嘗試將肖像畫由貴族藝術的形制，轉變成平易近人的樣貌。除了不再採用嚴肅的二分之一側面，而改用四分之三的側臉之外，還在構圖中多方地變化主人翁的眼神和手勢，並且強調人物的真實感以及個性、心理的特徵。這些深具生命力的肖像人物並非高官顯達之士，他們大都是畫家的親朋好友和出身中產階級的市民。從這時候開始，四分之三側面的肖像畫構圖流行了一百多年，而且畫中人物的選擇對象也逐漸深入民間各種階層；肖像畫便由原先展現王者風範及權貴威儀的性質，轉移到中產階級飛黃騰達的個人展示，然後於十六世紀中取材逐漸走入常民的生活圈。肖像畫不再是貴族權臣的專利，一般市民也可憑個人意願延請畫家為他畫像，甚至於到了十六世紀之後，畫家開始捕捉社會中的百態，以肖像畫的人物代表一個微觀的宇宙，在畫面上留下無常世態中的一個小角色。

1429年楊·凡·艾克曾以使節身份前往葡萄牙，當時他為伊莉莎白公主（Infantin Elizabeth）畫的肖像沒有流傳下來。[101] 但是大約這期間，康平畫的肖像中有三幅尚保存至今，就是兩幅大約在1425年至1429年間畫的〈夫妻像〉（圖52）以及一幅1430年之前完成的〈男子肖像〉（圖53）。兩幅〈夫妻像〉是以男左女右、四分之三側面、眼睛互望的格局分置兩個畫面，夫婦兩人身穿毛皮鑲邊的深色衣服，男子肖像的構圖中無任何象徵身分的標誌，女子手上帶著一只婚戒，從這些跡象可以看出，這對夫妻是富有的市民階級。[102] 還有兩幅畫像的人物在深黑色背景襯托下，面部的立體感更形清晰。

另一幅〈男子肖像〉也是身穿深色衣服，領口鑲著毛皮，並以四分之三的側臉出現畫中；但是採用白色為背景，而讓光線在人物臉孔上投下陰影，凸顯出人物面部的立體感以及深沈的心思。這幅〈男子肖像〉的構圖中並無任何代表身份地位的標誌，因而畫中人物至今身份不詳，但是極可能是出身貴族階級的羅伯·德·馬斯敏（Robert de Masmin）。[103] 像這樣呈現胸部以上四分之三側面，充分地顯示頭部的立體感和背景的空間作用，並仔細描寫

100 Künstler, G. : "Vom Entstehen des Einzelbildnisses und seiner frühen Entwicklung in der flämischen Malerei", *Wiener Jahrbuch für Kunstgeschichte*, Bd.27, Wien / Köln / Graz 1974, p.22。

101 Belting, H. / Kruse, C. : *Die Erfindung des Gemäldes*, München 1994, p.139。

102 Belting, H. / Kruse, C. : *Die Erfindung des Gemäldes*, München 1994, pp.171-172。

103 羅伯·德·馬斯敏出生於法蘭德斯的貴族世家，1409年任職勃艮地公爵宮廷，曾參與多次戰役，於1430年1月10日受封金羊毛勳章，同年陣亡。參考Belting, H. / Kruse, C. : *Die Erfindung des Gemäldes*, München 1994, p.172。

圖51

羅吉爾‧凡‧德‧維登(Rogier van der Weyden)，〈**菲力‧德‧克羅依祈禱圖**〉(Porträt-Diptychon des Philippe de Croy)，油畫，每葉49cm × 31cm，1460年左右。左葉—〈**聖母與子**〉；聖瑪莉諾，胡廷頓美術收藏館(San Marino，Huntington Art Collections)。右葉—〈**菲力‧德‧克羅依**〉；安特衛普，皇家博物館(Antwerpen，Koninklijk Museum voor Schone Kunsten)。

主人翁的相貌、個性和心理狀態的肖像畫，一改前此肖像畫僵硬的儀式性形制，而以充滿生命力的寫實手法來呈現畫中人物。這種新的肖像畫風格成為當時的潮尚，不論是畫貴族或是畫平民都是採用這樣的構圖方式，唯一可以辨識身份的便是貴族的徽章和銘文。但是像這幅〈男子肖像〉一樣，若無具體的金羊毛勳章為證，我們實在很難下斷論，他究竟是否為馬斯敏的肖像。

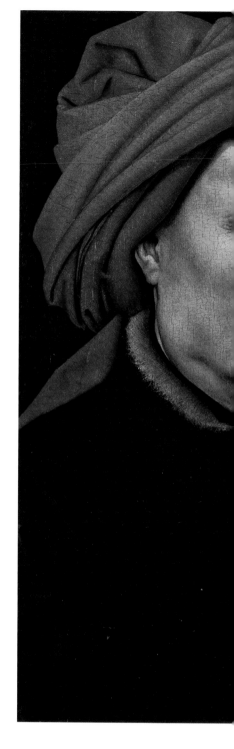

康平在〈男子肖像〉中，業已透過畫框製造一種窗裡人物畫像的構圖動機，藉由這層框架，也使畫中人物產生空間的作用。這種空間感的營造，經由楊‧凡‧艾克進一步加以發揮，從他於1433年畫的〈戴頭巾的男子〉（Mann mit Turban）（圖54）、1436年畫的〈楊‧德‧勒弗先生肖像〉（Jan de Leeuw）（圖55）和1439年畫的〈瑪格麗特‧凡‧艾克肖像〉（Margareta van Eyck）（圖56）這三幅仍保留原初畫框的肖像畫，可以看到畫中人物彷彿靜坐窗口向外眺望的樣子。尤其是楊‧德‧勒弗彷彿從陰暗的室內，手執一只戒指，正轉頭探出窗子，以目光向觀眾示意一般，令人印象深刻。這時候尼德蘭畫家在構圖中無需仰賴室內細節的描述，端靠漆黑的背景和畫框便能傳達空間效應；而且經由人物強烈的立體幾何造形和神秘莫測的表情，更使畫中人物充滿了生命氣息。

楊‧凡‧艾克以四分之三的人物側面和光影作用下的表情和手勢，啟動了活潑的肖像畫構圖；到了十五世紀中葉，肖像畫的發展益加追求起空間的變化。克里斯督沿用楊‧凡‧艾克建立的肖像畫典範，並將背景移到房間內，就像他在1446年畫〈愛德華‧格呂米斯頓先生像〉（Edward Grymeston）（圖57）時，把人物置於有小圓窗的房間一隅，小圓窗便是此構圖的光線來源，不僅在人物臉上灑下光線，還在木造天花板投下雙重影子。羅吉爾‧凡‧德‧維登於1450年左右繪製〈聖伊佛〉（S. Ivo）（圖58）時，除了背景取材自房間的一個角落外，也在背後的牆上，以一扇窗子將構圖空間延伸到戶外的大自然中。此外，他更誇大人物的四分之三側身動作，以昇華肖像畫的構圖劇情。

近1430年之時，尼德蘭肖像畫改用四分之三的側轉姿態，提供半身人像的頭部一個自由轉動的空間，並且加上光線投射臉部的明暗作用、以及畫中人物目光的注視方向，而產生與觀眾積極對應的關係；楊‧凡‧艾克利用這種簡潔的肖像畫法創下了驚人的逼真效果，他的畫中人物又以謎樣的眼神為簡單的構圖平添幾許深奧的意涵，解放了肖像畫給予人單調刻板的印象，也提升了肖像畫的觀賞價值。其後於將近1450年之際，克里斯督和羅

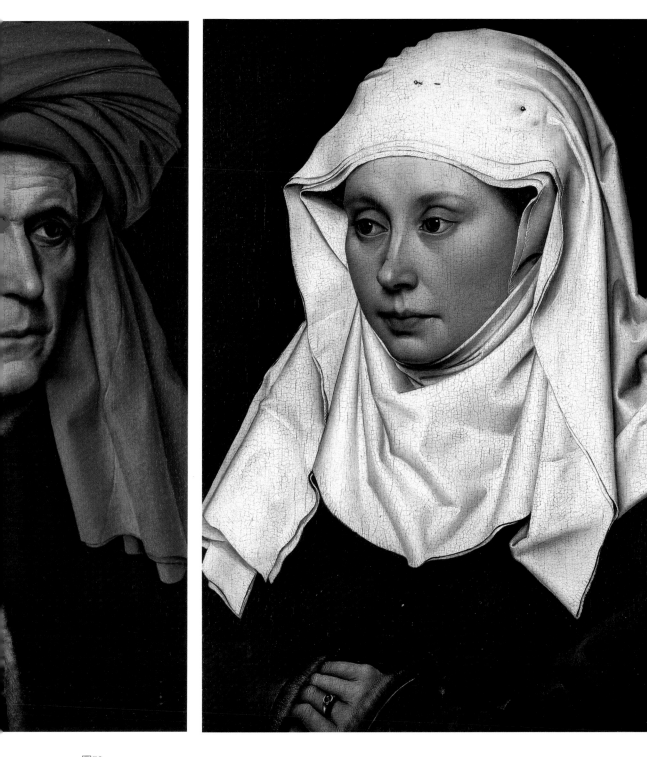

圖52
康平(Campin)，〈**夫妻像**〉(Mann und Frau)，油畫，每葉40.7cm × 27.9cm，1425-1429年左右；倫敦，國家美術館(London，National Gallery)。

圖53
康平(Campin)，〈**男子肖像**〉(Porträt eines Mannes)，油畫，35.4cm × 23.7cm，1430年之前；馬德里，
堤森-柏內米斯查博物館(Madrid，Museum Thyssen-Bornemisza)。

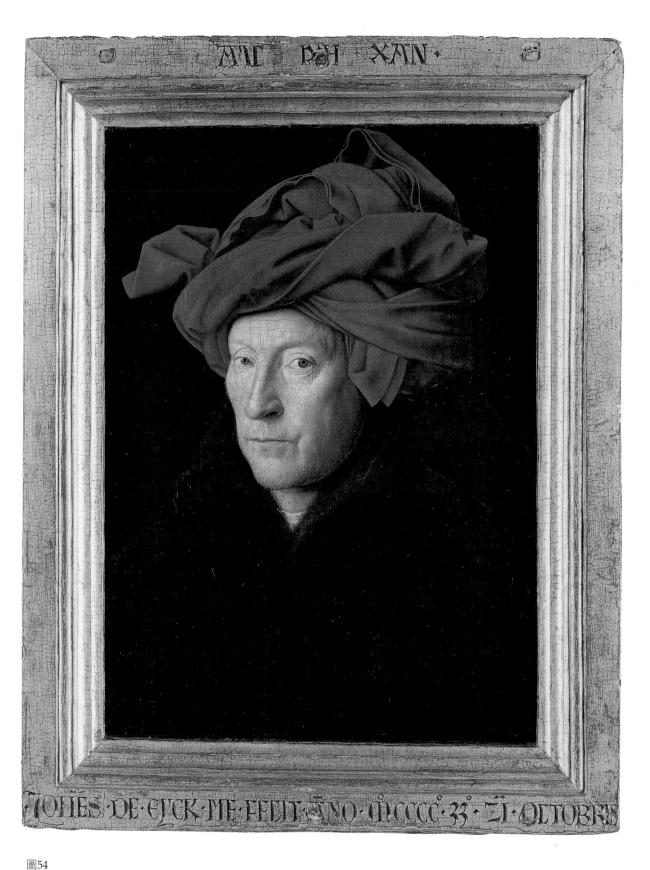

圖54

楊‧凡‧艾克(Jan van Eyck)，〈**戴頭巾的男子**〉(Mann mit Turban)，油畫，33.3cm × 25.8cm，1433年；倫敦，國家美
術館(London，National Gallery)。

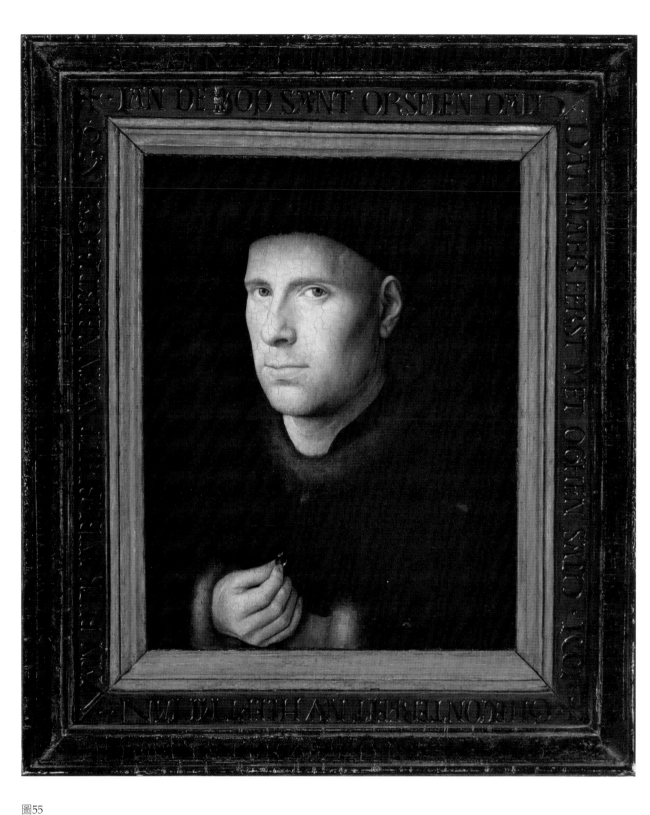

圖55
楊‧凡‧艾克(Jan van Eyck)，〈**楊‧德‧勒弗先生肖像**〉(Jan de Loeeuw)，油畫，33.3cm × 27.5cm，1436年；維也納，藝
術史博物館(Wien，Kunsthistorisches Museum)。

吉爾更加強肖像的構圖空間和人物動姿的變化，整個肖像畫的世界從此以後便活躍起來，畫家眼中的對象不再只是活生生的肉身而已，在他們心目中每個人體自成一個宇宙，畫中半身人像便是這個宇宙的分化，人物的眼睛則是此一宇宙封閉的內在與外在世界溝通的窗口。如何透過眼神的啟示以引發觀眾的思索，就成了往後肖像畫家思考的重點。

這樣神形兼顧的肖像畫，或以單色背景暗示抽象的空間、或以室內局部空間顯示場域、或透過窗戶延展構圖的景深，皆提供肖像畫豐富的構圖變化，也讓肖像畫不再只是具有記錄某人及其功業的目的，它可以是無常人世的一個留影，也可以是象徵永恆的記憶。在這種情況下畫出來的肖像畫，既適用於聖人或俗人，也符合貴族或平民的需求，因此唯有憑藉標誌和衣著來分辨畫中人物的身分。克里斯督畫的〈愛德華‧格呂米斯頓先生像〉，若非以背後牆上的徽章和人物手中的鍊子來標示身分，其實與一般肖像畫絲毫無異。[104] 至於羅吉爾畫的〈聖伊佛〉，則因採用日常生活中年輕人專注閱讀的構圖情節，而且選擇時下流行的髮型，致使此畫容易與一般人物畫像混淆，觀眾必須洞悉暗藏構圖中的隱喻，才能瞭解此畫的用意。事實上聖人轉身背向窗戶，是表現其棄絕塵世、潛心修道的決心，窗裡窗外代表的是他精神上的兩個世界。[105]

四分之三側面的畫像化解了原本僵硬刻板的人像構圖，這種輕鬆自然的肖像畫立刻廣受歡迎，從貴族到平民隨即流行起這種肖像構圖，甚至於在十五世紀中旬還普及到德、法地區。此外，又在油畫顏料的推波助瀾下，肖像畫更以細密的寫實，表現人物活生生的肌膚和敏銳的神情變化，光影的特殊效果不僅主導了肖像畫的構圖氣氛，也為畫題平添不少內容。由康平和楊‧凡‧艾克領銜改革的肖像畫，從此成為各地畫家學習的對象。

小　結

今日一般人在美術館中觀看康平、楊‧凡‧艾克和羅吉爾‧凡‧德‧維登等早期尼德蘭大師的油畫作品時，大多抱持著欣賞與審美沈思的態度看待這些宗教性居多的畫作。這些今日躋身美術館精緻藝術行列的名畫，遠在其繪製的十五世紀上半葉均為目的性的藝術作品。對於中世紀末期的人而言，藝術即為製作某種實用物品的手工技術；這些油畫在當時若非祭壇畫，便是祈禱用的宗教圖像，因此畫作的宗教功能大於一切，透過這些宗教畫能夠撩起人們內在信仰的激動，才是最重要的目的。

如今這些宗教畫被移至美術館，與各種年代、各種世俗題材的畫作並列於展覽室中；在一般觀眾的眼裡，它們只不過是以某種構圖形式配置的油畫而已，其宗教性的題材幾乎無異於其他神話的題材，都是安排構圖的情節罷了。移駕美術館成為典藏珍品後的早

104　愛德華‧格呂米斯頓為1440年代英國派駐勃艮地的使節，其中三顆星的徽章為其家徽，其手中出現「SS」字母的鍊子應當屬於他所參與的一個世俗教團的標誌。參考Belting, H. / Kruse, C.: *Die Erfindung des Gemäldes*, München 1994, p.197。

105　聖人伊佛（1253-1303）被尊為窮人和受迫害者的精神辯護。

期尼德蘭祭壇畫，已失去了原先的宗教功能，而被冠上藝術品的頭銜，供人瀏覽觀賞。同樣的情形，早期尼德蘭的肖像畫陳列在美術館中，也成了藝術品，在觀眾眼裡此時所欣賞的只是一幅以人物為主題的繪畫，畫中的人是誰已非重點，肖像畫的主人翁只要栩栩如生，便能吸引觀眾的目光。

　　一般說來，歷代的名畫一旦時過境遷，留給後人的第一印象便是賞心悅目的效果，不再有人去關心畫作原本的用途，畫作原來深具意義的內容，也隨著時光的流逝而被世人所遺忘。這是因為中世紀的人看畫的方式與現代人不一樣之故，他們先得訓練自己記

圖56
楊・凡・艾克(Jan van Eyck)，〈**瑪格麗特・凡・艾克肖像**〉(Margareta van Eyck)，油畫，41.2cm × 34.6cm，1439年；布魯日，赫魯寧恩博物館(Brügge，Groeninge-museum)。

圖57
克里斯督(Petrus Christus)，〈**愛德華・格呂米斯頓先生像**〉(Edward Grymeston)，油畫，33.6cm × 24.7cm，
1446年；倫敦，國家美術館(London，National Gallery)。

圖58
羅吉爾‧凡‧德‧維登(Rogier van der Weyden)，〈**聖伊佛**〉(S. Ivo)，油畫，45cm × 35cm，1450年左右；
倫敦，國家美術館(London，National Gallery)。

住重要的形象和物體複雜的形式，然後看畫之時便透過這些記憶來聯想畫的內容。當時的畫家若想讓人看懂自己的畫作，也必須先教人記住自己的圖像語彙，並且構圖配置得力求清晰，情節要能引人入勝。[106] 這也就是為什麼早期尼德蘭繪畫所展現的主題總是極為醒目，繪畫風格強而有力，敘述性的情節絲絲入扣的原因。除此之外，早期尼德蘭的油畫又以其精細華麗的品質、和美侖美奐的外觀最為令人稱羨。這種細膩華美的繪畫表現，並不是裝飾形式過度發展的頹廢現象，而是反映著當時風靡全歐的勃艮地風尚，以及人們對於藝術欣賞的價值觀。仔細觀察一下此時的尼德蘭油畫，便可發現在斑斕的色彩和縝密的細節之下，其繪畫風格是那麼的新穎、題材是那麼的豐富、情節敘述是那麼的生動。

中世紀末期基督教思想迅速地成長，以致於代表中世紀思想的圖像形式已經不合時宜，原有的僵硬和靜止圖式再也不能喚起人們的宗教熱忱，這時候繁複而精細的形式反倒更能激起信徒的熱情。十四世紀末，繪畫技法在寫實上已大有進展；到了1420年代，早期尼德蘭繪畫發展出來的寫實風格是一種新的形式。這種寫實主義雖然與義大利文藝復興一樣追求實像的表現，但義大利的文藝復興繪畫從一開始便著重在建立一個法則，依照數學比例制訂規範；十五世紀尼德蘭畫家一直未訂定繪畫的法則，他們的繪畫本質是延續中世紀的生活和思想，哥德繪畫的傳統依舊盛行於此時。這時候尼德蘭畫家所追求的寫實，是由精密的細節到整體忠於自然的完美呈現。[107]

從十四世紀末以來哥德繪畫中日形凸顯的立體感、律動感和鮮豔的色彩，可以看出哥德時期的畫家所表現的是一種熱情洋溢、絢麗多彩的世界。早期尼德蘭畫家進一步將三維的物體表面加以精密細繪，造成華麗逼真的效果，讓觀眾驚豔於這種恍如真實物體的表象，易於融入畫境之中。[108] 但是由康平和楊・凡・艾克的畫作中，我們可以看到他們在寫實表現中，已然出現一種明確的造形意識，藉著衣褶的變化，非但使人體獲得龐大的體積感，同時也令畫作兼具裝飾性與象徵性；他們還利用鏡子的反照作用影射廣義的內容，並透過窗戶延展空間和招攬外景，以畫中畫的構想來豐富圖像內容，並且借重背對畫面的構圖人物為楔子，以發人深省。

早期尼德蘭畫家還把繪畫的新需求和原來的宗教用途調和起來，在構圖上將中世紀繪畫的敘事手法加入時間和空間的概念，以同時異地或異時同地的劇情來呈現構圖，並用清晰的輪廓和令人滿意的式樣展現祭壇的主題，讓信徒由遠處觀望便能一目瞭然。而且透過種種的生活經驗，以篤定信徒心中超現實世界實存的信念；在宗教畫中出現的富足物質生活景象、以及怡人的大自然風光，在在都顯示著當時宗教題材逐漸融入生活經驗的意向。就在日益強烈的現世化過程中，尼德蘭宗教畫題材和構圖情節漸漸親近常人的生活，而以現世的基督教圖像來迎合時代的需求。

早期尼德蘭繪畫的題材以宗教為主，這時候除了肖像畫已成為獨立畫科之外，其他

106　卡米爾（陳穎 譯）：《哥特藝術》，北京2004，p.83。

107　參考Huizinga, J. : *Herbst des Mitlelalters*, 11. Aufl., Stuttgart 1975. p.388。

108　參考卡米爾（陳穎 譯）：《哥特藝術》，北京2004，p.180。

如靜物畫和風景畫均處於醞釀階段。在這過程中，靜物、風景與人物於宗教畫構圖中所占的份量相等，畫家顯然已意識到物我均等、天人合一的宗教道理。肖像畫由康平和楊‧凡‧艾克開始，他們以窗裡世界展現畫像的主角，讓人物以四分之三轉側的上半身營造空間感，還利用光線塑造臉孔和頭部的真實感，並以眼睛與觀眾進行心靈的交流，再加上手勢動作的指引，使肖像畫顯得生動自然、平易近人；這種肖像畫的構圖方式，自此時起主導著西洋肖像畫的發展超過一世紀之久。

在基督教化的世界裡，人們的觀念中所有事物均為受造物，沒有一樣是自然的，自然界本身便充滿著神秘的力量，在這個神秘的世界中每樣東西都具有不可言喻的魔力。從哥德式教堂裡佈滿動植物的雕刻，處處顯示萬象崢嶸的情景，可以看出此時神學體驗上感知的重要性，人們將觀察自然物的結果付諸形式以裝飾教堂、榮耀天主。在繪畫上面，連續的自然場景最先是從袖珍手抄本的頁邊裝飾開始，而且由原先的裝飾性圖式逐漸地轉入精密的自然主義風格。到了1420年左右的〈杜林手抄本〉時，描繪自然的技巧已經臻於爐火純青的境地，〈聖約翰洗者的誕生〉（圖50）插圖邊飾蔓莖及下端的〈基督受洗〉（圖50-a）之葉片和風景，皆以極其細緻的寫實手法呈現，在此業已為往後尼德蘭油畫的發展奠定了良好的基礎。

十五世紀上半葉板上油畫崛起，平面藝術逐漸超越立體藝術，不僅改變了未來人們對藝術的理解，也改變了人們對視覺形象的要求。從此以後，觀眾與繪畫、畫家與作品之間的關係產生巨大的變化，畫家和觀眾都自覺到畫面呈現的是一種有如透過窗戶看到的場景，畫也開始擁有被獨立觀賞的功能。這種對繪畫作品自主意識觀念的興起，乃預告了中世紀即將結束、新的時代就要來臨的訊息。

1420年至1450年左右的尼德蘭商業經濟發達，富裕的生活情形充分地反映在當時的繪畫上面，構圖中華貴的布料、精緻的飾物、舒適的起居室和庭院，在在都呈現出當時奢華生活的一面；而宗教題材的畫作，除了以各種方式讓構圖融入世俗生活中之外，最明顯的改變就是聖人頭上的光圈消失了，宗教畫自此脫去了教條式的外衣，而以平易近人的方式訴諸一般人的感官和感情。還有出現在宗教畫中的旁觀群眾，常身穿當時尼德蘭流行的服裝款式，以形塑基督在尼德蘭的意象；[109] 大地風光中的教堂和城堡，也喚起人們對這個時代尼德蘭人文景觀的記憶。早期尼德蘭畫家以其畫筆詮釋教義，將宗教圖像本土化，又讓聖經人物跨越時代走入十五世紀的尼德蘭；透過這種尼德蘭地方氣息濃厚的宗教畫，不僅傳遞出當時尼德蘭人基督信仰的凱旋，也藉此致上尼德蘭人對美好生活的禮讚。

109　Pächt, O.: *Van Eyck*, 2. Aufl., München 1993, p.66。

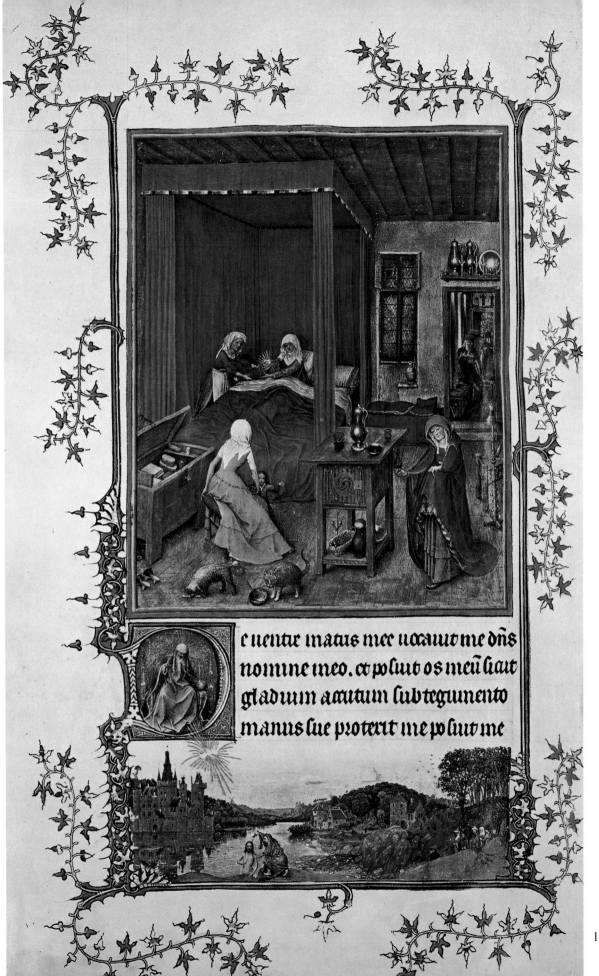

e uentre matris mee uocauit me dn̄s
nomine meo. et posuit os meū sicut
gladium acutum sub tegumento
manus sue protexit me posuit me

油畫的研發與強調光線的畫法

　　在今日這個油畫技法登峯造極的時代裡，我們很難想像，在沒有油畫顏料的時候，畫家無法隨心所欲展現技巧的窘境。還有，畫家費了漫長的時間，好不容易完成了畫作，卻因受潮之故顏色逐漸剝落，或者因時日久遠逐漸褪色。儘管畫家千方百計地尋求補救的方法，在完成的畫作上面塗上一層清漆，既能增加作品的光澤，也能達到保護作品的效果；但是，這種方法既不方便，又無法正確掌握清漆的厚度，結果常弄巧成拙，反而破壞了作品。

　　後來又有人嘗試在蛋彩畫顏料（Tempera）中摻入些許油料，以加強顏料膠合的性能，但功效仍是不彰，這種混合油料的顏料只能用於細部的描繪，無法全盤地用在整體畫作的著色上面。經過長時間的試驗，總算找到了可以融合顏料的光油，可是每當塗上一層顏色後，還得等待相當長久的時間才能使顏料乾涸，然後再進行第二層的著色，這種冗長的等候常令人心生不耐。若將畫作放置陽光下曝晒，以加速顏料乾涸的時間，卻常把畫板曬裂而前功盡棄。

　　直到1420年左右，可供有效應用的油畫顏料終於研發成功。自此以後，畫家們如魚得水，能夠盡情地發揮個人的技藝，而且由混色過程中領悟了光線和色彩變化的訣竅，進而展開利用變化多端的光影作用來統合構圖，以傳達畫意內容，並運用變化莫測的浮光掠影來營造氣氛，使畫面瀰漫著大氣磅礴、瞬息萬變的景象。至於色彩的層次與混色的變化，則在力求明朗的節奏中，散發出溫潤、豐富而躍動的光彩。早期尼德蘭畫家得力於油彩的絕佳性能，調配出豐富的色彩變化，也使色彩成了光線的代言，共同主導著構圖的氣氛；並且又使色彩成為形體的披衣，讓具體而微的構圖元素各得其所，穿插在構圖中一起擔當詮釋主題的任務。早期尼德蘭繪畫就在油畫顏料的推波助瀾之下，終於嶄露頭角，在光線和色彩的營運上領銜群雄，為西洋畫史寫下光輝燦爛的一頁。

第一節 油畫顏料的研發

　　遠在十五世紀油畫開始之前，蛋彩是廣被使用的繪畫媒材。用蛋黃調配顏料的蛋

彩，是中世紀晚期到文藝復興初期繪畫的主要素材。蛋彩畫色彩明朗，經久不會變黃；可是在潮濕的環境下容易發霉，而且因乾燥速度較快，畫家沒有足夠的時間來進行細部的描繪工作，也阻礙了漸層勻色的進行；此外，蛋彩畫在乾燥之後，色調將轉淡，並缺乏光明剔透的色澤。因此，必須在蛋彩畫完成後，於表面覆蓋一層清漆，以保護畫面兼又提高蛋彩的色澤。[110]

蛋彩畫便是以蛋黃加入油和水，經強力震盪調成膠合劑。因為其中含有水分，畫作能迅速乾涸，有利於如髮絲般細膩筆觸的重疊勾畫，而使畫作筆觸極其清晰與明確；又由於其中混合油質，故能讓色彩保持鮮艷，使畫面呈現光澤。但是丹配拉蛋彩畫也易受潮發霉，而且因乾燥速度太快，無法進一步描繪細部和處理精密的色彩層次，不容易充分表現物體的體積感。還有不同的色彩不容易融合在一起，致使暗色呈現渾濁的狀態；有時候又因為調製膠合劑的過程中摻入過多的油脂，而導致畫作容易變黃。[111]

1400年左右，尼德蘭畫家已將繪畫提昇到空前的佳境，蛋彩畫的技法再也無法滿足畫家的需求，於是研發一種便捷而有效的繪畫媒材，便成為刻不容緩的事了。其實在這之前，早已有人嘗試利用各種油脂做為顏料的膠合劑，但是由於不諳油性，不是畫面顏料無法凝固，就是得長時間將上了色的畫放在日光下曝曬，才能勉強讓色彩乾涸，如此一來，便延誤了下一步上色的時間。因此，這種油彩只適合用於描繪人物和衣飾的局部，或運用於油彩和蛋彩交替塗層的混合技法上面。[112] 早在西元五世紀，工匠們就已經使用油料覆蓋在上好色的成品上面，[113] 以保護作品表面的顏色，並添加光鮮的色澤感。根據十二世紀初赫拉克略和提奧菲略所著的《藝術分覽》的記載，將油料最早運用為繪畫媒材的是十一、十二世紀左右的事。《藝術分覽》中還記錄了當時研磨顏料所用的原料和步驟：先將亞麻仁油倒注平底鍋中，用火慢烤成結晶體，再搗成粉末；然後再倒入平底鍋中加水燒熱。再以乾淨的亞麻布包裹起來，用壓榨機搾取油料。然後才將這個油料與顏色並置石板上研磨。這種油料調和的油彩，必須用日光曝曬才能凝固，而且顏料乾涸所需的時間甚長，當第一層顏料未乾之前，不能覆蓋第二層顏色，光花在等待顏料乾涸的時間就已令人心生不耐，使用起來非常不方便。[114]

由此可知，十一和十二世紀之時，人們已使用亞麻仁油和核桃油為顏料膠合劑，但當時尚未解決迅速乾燥的問題。此外，這時候提煉出來的油料之中仍含有雜質，色澤尚不夠清澈。

雖然在十五世紀之前，畫家早已開始嘗試以油為膠合劑的繪畫媒材，但是長期以來都處於試驗的階段，成功地在畫幅上使用油畫媒材，則是遲至1420年以後的事了。史上有

110　義大利畫家切尼尼（Cennino Cennini，1370-1440）於其著述的《藝術之書》（Il libro dell'arte）中，曾敘述板上油畫繪製的程序，提供了蛋彩畫製作的重要參考文獻。

111　多奈爾（楊紅太／楊鴻晏 譯）：《歐洲繪畫大師技法和材料》，北京2006，p.192。

112　多奈爾（楊紅太／楊鴻晏 譯）：《歐洲繪畫大師技法和材料》，北京2006，pp.298-301。

113　這時候使用的是亞麻仁和核桃提煉出來的乾性油。

114　Laurie , A.: *The painter's methods*, New York 1967, p.25。

關油畫發明的記載，多屬描述處理過程的文章，並未道及是何人於何時開始採用油為顏料膠合劑，只有瓦薩里在《畫家、雕刻家和建築師傳記》中明白指出楊·凡·艾克發明了油畫，但是瓦薩里身處的年代與楊·凡·艾克的時代相隔一百多年，他所記述的多屬傳聞，許多地方與事實不符，無法證實楊·凡·艾克是第一個成功地使用油為膠合劑的畫家。但是，可以確定的是，在尼德蘭畫家康平和楊·凡·艾克的時代，畫家們已經積極地實驗以各種油料調和顏料來作畫，他們迫不及待地想要突破媒材的限制，研發出既方便又能讓畫作煥發出光彩的作畫質材；在多方的嘗試，並從失敗中求取經驗，最後終於克服萬難，成功地研發出乾燥和色澤性能俱佳的油畫顏料。有關這個論點，可以從1420年以降，尼德蘭繪畫大量使用油畫顏料來完成作品，以及得力於油彩的絕佳性能之助，此後畫作突飛猛進的情形得到證明。

由於瓦薩里的《畫家、雕刻家和建築師傳記》是西洋繪畫史上最早的畫傳，儘管其中不符史實之處甚多，但是在無從考證的情況下，許多後來的著述仍多採用瓦薩里的說詞，將油畫的發明歸功於楊·凡·艾克。瓦薩里在《畫家、雕刻家和建築師傳記》的序言中寫道：「油畫技法是偉大的發明，也是繪畫最大的進步。首先發現此技法的人是法蘭德斯的凡·艾克。」[115] 他在書中又道：「凡·艾克做了許多試驗以後，終於發現亞麻仁油和核桃油乾燥最好。用這兩種油與其他混合物一起熬煉，使他發明了全世界所有畫家一直期待著的光油。他還發現用這些油類研磨的顏料非常耐久，不會受到水的損害，而且不用另外上光就具有光澤和生氣。最佳的特性是它們比蛋彩畫顏料容易融合銜接。」[116]

歷史的發展是循次漸進的演變，所有文化的成因都有前例可循，技術史的演進也是一樣。在楊·凡·艾克之前幾百年，人們已知道用油做為調色劑，楊·凡·艾克只是根據前人的試驗加以改良，有效地使用已知的材料，讓油畫顏料充分發揮便捷、鮮艷、有如釉彩一樣的功能。至於楊·凡·艾克的油畫顏料配方為何，至今仍是一個謎。楊·凡·艾克一直躬親處理油畫顏料的調配工作，他顯然對自己的配方頗為自得，不輕易傳授他人。

針對楊·凡·艾克的油畫顏料和塗色技法，有人認為其特點在於使用一種不為人知的揮發性溶劑，來稀釋膠合劑並加強油的流動性，以利於作畫。有人則認為，除了揮發性溶劑之外，楊·凡·艾克還運用一種以乾性油和樹脂為主混合成的「布魯日光油膏」來調和顏料。[117] 法國學者藍雷（Xavier de Langlais）推斷楊·凡·艾克是先以動物膠墊白底色，再用蛋彩描繪灰色草稿，然後薄塗多層油彩，而油彩顏料則是以亞麻仁油調和薰衣草油和威尼斯松節油稀釋而成的。[118] 一般來說，十五世紀尼德蘭繪畫中常用的油畫顏料，是以亞麻仁油或核桃油調和色料，再用松節油稀釋；這種油畫顏料還可與薄而透明的釉（glaze）混合使用，光線可透過釉層到達底色再反射出來，而產生鮮艷剔透的色澤；這樣

115　Daval, J.: *Oil painting-from Van Eyck to Rothko*, Geneva 1985, p.11。

116　多奈爾（楊紅太／楊鴻晏 譯）：《歐洲繪畫大師技法和材料》，北京2006，p.299。

117　陳淑華：《油畫材料學》，臺北1998，p.22。

118　Daval, J.: *Oil painting-from Van Eyck to Rothko*, Geneva 1985, p.12。

一來，畫作完成後，上面不需再塗上一層清漆，就能產生如釉彩般光滑透明的效果。

　　儘管楊・凡・艾克的油畫品質深受時人讚揚，瓦薩里也在書中大加推崇，並尊他為油畫的發明者；可是由前文的分析，已證明油畫顏料是經過相當長的時間，並透過許多人的試驗，一步一步改良而來的。無可否認的是，楊・凡・艾克的油畫以色彩鮮麗如寶石、畫質光滑剔透如釉彩而聞名於世，他所使用的油畫顏料在畫板上發揮了極為絢麗的效果，這是有目共睹的事實。基於他的這些成就，我們只能說油畫顏料研發的重重難關被他突破了，還有長久以來顏料乾涸的時間和膠合劑淨化與稀釋的問題，也在他的手中解決了。由他遺留至今的油畫，仍難免發黃變暗、以及表面龜裂的現象來看，在他生時尚未預測到這些日久變質的問題。針對這些問題，在他之後的畫家們仍舊努力不懈，繼續改良油畫的質材；可以說，油畫顏料的技術研發工作，從古至今從未停歇過，畫家們一直在探尋更為有效而且經久不變質的繪畫顏料。

　　除此之外，比楊・凡・艾克年長十歲的法蘭德斯畫家康平，早在楊・凡・艾克之前已在1420年至1425年左右繪製〈賽倫祭壇〉、和1425年左右繪製〈耶穌誕生〉之時運用了油畫顏料；還有〈根特祭壇〉是由比楊・凡・艾克大十五歲的兄長胡伯・凡・艾克開始繪製，而後才由楊・凡・艾克接手於1432年完成的，這座祭壇畫也是運用油畫顏料繪製的佳作。由此可知，楊・凡・艾克絕對不是第一個使用油畫顏料作畫的尼德蘭畫家，其兄胡伯・凡・艾克以及康平應該是在他之前業已開始使用油畫顏料了。因此，我們可以確定的說，大約1420年左右尼德蘭繪畫大師們已經掌握住使用油畫顏料的秘訣，並已大肆展開油畫的創作。由於他們研發出乾涸時間恰當的油彩，使畫作產生逼真的效果，而且在顏色的層次表現上，能夠達到細柔勻稱的色階過渡，因此提昇了畫作的精美品質；同時他們精心調配的顏料膠合劑，也讓油畫煥發出釉彩般鮮艷奪目的光澤，產生有如絲織掛毯般的華貴風采。

　　十五世紀上半葉，油畫技巧成熟之時，使用的色粉大約只有十多種，而且這些色料都是直接採自天然的材質，再經研磨或加工製成的。這些來自天然的顏料色彩鮮艷濃烈，但是透過油畫技法的巧妙混色後，原本有限的基本色便產生變化多端的色調。此外，一些深暗的顏色，如黑色、褐色之屬，也在與油混合後變得較為透明，畫家可以掌握其明暗變化的色階，進行立體感的形繪或者空間感的表示。

　　仔細端看這時候的油畫，可以發覺用色非常濃艷，紅色、藍色、綠色皆使用純色，俟色彩乾涸後再用透明色加以修飾，使原本的基本色彩產生許多不同的細微色調變化，並在冷暖色之間形成柔和的色彩過渡。此時的著色程序則先從陰暗的部分下筆，用黑色和其他專有的顏色畫出重點，然後再塗上鮮明的色彩，並精確地描出細節。最後，在透明色上薄薄地塗上一些色調，例如在明亮的地方補上白色以修改過暖的色調，用其他色調來加強深色重點或強調形體。早期的尼德蘭大師在運用這些色調之時，非常精準地掌握著薄塗的技巧，既不讓底層的色調消失，又能精細地做最後的修飾工作，使得具體的東西染上神秘

的色彩，又使對比的色彩和諧地連貫在一起，讓畫作達到精美、柔和而自然的境地。[119]

像這樣將色料直接調和稀釋的快乾油，使得油畫技法進步為用筆自如、易於塗改、可多層次敷彩、又能隨意調色的利器，而且顏料凝固時間合宜，不怕潮濕，一改往昔受限於必須一次完成的畫法，奠定了近代油畫的技法。尤其是楊・凡・艾克用色豐富飽滿，色澤明朗鮮艷，以擅長千變萬化的紅色著稱，因而贏得「艾克紅」之美名。這種擁有明媚色澤的油畫，不僅完遂了中世紀美學上光與色彩交相輝映的最高理想，也使繪畫的發展達到前所未有的高潮，大大地提昇繪畫在各類藝術中的地位。

從此以後，油畫遂躍居西洋繪畫的主流，逐漸取代蛋彩畫的地位，精美華貴的油畫常令當時各國王親欽羨不已，大量的訂單絡繹不絕，造成尼德蘭繪畫盛況空前的局面。就連義大利的王公們欣聞油畫的美名，也紛紛派遣畫家前往尼德蘭習藝。[120] 十五世紀上半葉，尼德蘭的油畫震撼了全歐，也改寫了西洋繪畫的歷史；此時正逢義大利畫家也開始提倡文藝復興運動，借重尼德蘭油畫技法之助，義大利畫家很快地便將文藝復興繪畫發展成舉世矚目的巔峰盛況，多虧油畫顏料的推波助瀾，才有更為精密的技法變化，也才有文藝復興三大巨匠達文西、米開朗基羅和拉斐爾的出現。

第二節 光線的運用

在視覺的世界裡，宇宙萬物無不跟著光線的強弱與遞移，隨時變化形體和調整色彩，這是因為光的物理作用造成的視覺現象。所以說「光賦形於物」，一切的視覺形象均取決於光線的作用。而且在陽光的照射下，萬物充滿了生機，展現欣欣向榮的姿態。這些自然現象都告訴我們，光主導著我們的視覺，光也是生命活力的來源。

基督教的創世史話，直接道出上帝創造天地的第一件事，便是使令宇宙有光，以分開晝夜；[121] 甚至於依據宗徒的記載，耶穌在世時也多次以光自喻，表明其救贖世人、指引迷津的天職。[122] 〈默示錄〉還把天國形容為神光普照，所以不需要仰賴太陽和月亮的光線。[123] 可見在西洋人心目中，光明一直象徵著至尊至善的上帝，是預言中天國的光景；相對的，黑暗便代表著邪惡的撒旦，是誡命中地獄的景象。西洋繪畫從開始就非常注

119　多奈爾（楊紅太／楊鴻晏 譯）：《歐洲繪畫大師技法和材料》，北京2006，pp.305-306。

120　貝羅澤斯卡亞（劉新義 譯）：《反思文藝復興》，濟南2006，pp.198-199。

121　創1：1-5「在起初天主創造了天地。大地還是混沌空虛，深淵上還是一團黑暗，天主的神在水面上運行。天主說：『有光！』就有了光。天主見光好，就將光與黑暗分開。天主稱光為『晝』，稱黑暗為『夜』。過了晚上，過了早晨，這是第一天。」

122　約8：12「耶穌又向眾人講說：『我是世界的光；跟隨我的，決不在黑暗中行走，必有生命的光。』」約9：5「耶穌答說：『……當我在世界上的時候，我是世界的光。』」約12：35-36「耶穌遂給他們說：『光在你們中間還有片刻。你們趁著還有光的時候，應該行走，免得黑暗籠罩了你們。那在黑暗中行走的，不知道往哪裡去。幾時你們還有光，當信從光，好成為光明之子。』」約12：46「耶穌呼喊說：『……我身為光明，來到了世界　上，使凡信我的，不留在黑暗中。……』」

123　默21：23。

重光線，通常構圖裡的光線，分為象徵性的神光和自然的照射光兩種。早期中世紀以降，宗教畫為繪畫的主要項目，常見背景以金色來象徵天國樂土，至於構圖中抽象人物造形或坡石草木，一概採用無實際光影向背的平光，呈現出平面化的圖像形式；中世紀晚期自然主義抬頭，構圖裡的人物逐漸自畫面向外展現立體感的造形，這時候光線成了形塑物體體積感的主要因素。在本文第一章中，我們已經看到了，十四世紀中繪畫日益強調寫實，以及注意光影作用下的立體感呈現。特別是十四世紀末，布魯德拉姆在〈第戎祭壇畫〉（圖5）裡，顯然的對光線已經心領神會，能夠善用光影向背的關係，畫出深具體積感的人物和山岩，使宗教畫走上世俗化的途徑。在十五世紀初，布斯考特大師和林堡兄弟描繪的袖珍畫（圖14、18）中，我們也目睹了畫家觀察光線在空氣中的作用，所呈現出來的遠近濃淡之空氣感與大氣縈繞的氣氛。這時候的畫家，在表現象徵與寫實各方面的技法已臻於爐火純青的境地，他們也發覺到礙於繪畫質材的限制，無法盡情發揮所長的困境，心知若想要突破瓶頸，大展技藝，唯一的途徑便是改進現有的繪畫媒材。

　　長久以來，畫家孜孜不倦地嘗試，在蛋彩畫顏料裡摻入各種油性膠合劑，為的就是想借重油的特性，增添畫作的光鮮色澤，以締造精美華貴的品質；並利用油的流動性畫出柔美的色彩漸層變化，以便於形塑人物和物件的體積感與表面質感，勾畫人物敏銳的表情，還有鋪陳出人與空間的距離感，以及風景中大氣縈繞的氛圍。皇天不負苦心人，尼德蘭畫家終於在1420年左右研發出有效的油畫顏料，自此色彩凝固的時間便能配合作畫速度的需求，使畫家得以盡情發揮技能，而且作品完成後，讓畫面光彩煥發，極盡華麗細緻的能事。如此一來，成熟的繪畫技巧加上完備的油畫媒材，遂令尼德蘭繪畫能夠在短暫的時間內突飛猛進，終至領銜羣雄，成為睥睨阿爾卑斯山北麓的畫派；尤其是畫中變化多端的光線表述，更是此畫派最為醒目的特徵。

1. 運用光影作用的寫實表現

　　十五世紀初，自然主義在繪畫中已然蔚為流風，畫家對自然界的觀察也成了繪畫的常態作業，萬物就在潛心靜觀中默默地啟發人類的心靈，讓人分享造化的奇妙與幻化不已的生命氣息。此時的尼德蘭大師皆為才德兼備之士，對於這種心靈的饗宴必然感觸良多，能夠化平凡為非凡者，也實非這些身懷絕技的藝術家莫屬了。仔細觀察1420年到1450年間的尼德蘭畫作，無人不讚嘆其深度的寫實表現，最令人驚訝的便是這些大師以光來作畫的精湛技巧。

　　十五世紀尼德蘭大師對於事物體察入微的用心，全部反映在油畫的光影效果上面。他們深知光線照射下物體的三維形體，以及物體與空間的呼應關係。例如，當時盛行以繪畫來取代祭壇的雕刻人像，這種模擬雕像的畫作是以灰色的單色系繪製的，畫家僅憑光影的層次和投影的效果，就得再現立體石雕像於凹龕中站立的位置與空間效果，讓畫作產生

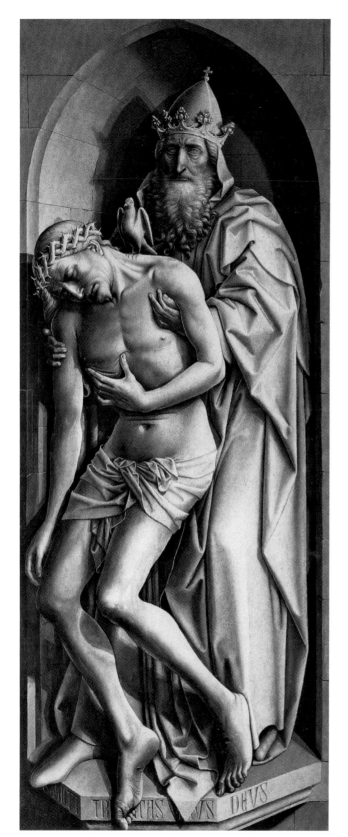

圖59-c
康平（Campin），〈**法蘭大師祭壇**〉（Flémalle Altar）—〈**三位一體**〉（Trinität），油畫，149cm × 61cm，1430年左右；法蘭克福市立美術館(Frankfurt，Städelsches Kunstinstitut)。

真實石雕的錯覺。[124] 這項任務在當時端靠油畫的濃淡色階勻色是不夠的，畫家還得注意各種雕刻石材的質地呈現，以及光線的強弱和照射角度。

例如，康平在〈三位一體〉（Trinität）（圖59-c）的構圖中，便以灰白的明暗效果，描繪站在壁龕上的聖父、聖子和聖靈。投在壁龕凹壁內的雙重投影，顯示著來自右方兩道一強一弱的光源，這一強一弱的光線造成了強烈的明暗作用，也清晰地形繪出石雕的堅實體積和人物的肢體與衣褶。特別吸引人目光的便是耶穌彎曲雙腳之間的投影，這裡的投影既顯示了光線的反差，也明確地呈現空間感和距離感，而強調出壁龕有限的凹陷空間，以及這組三位一體雕像羣凸出壁龕、向外伸展空間的意向。

另外，今藏於馬德里提森-柏內米斯查博物館（Madrid, Museum Thyssen- Bornemisza）的〈報孕祭壇〉（圖60）是楊·凡·艾克的早年作品。從畫作中天

124　Pächt, O.: *Van Eyck*, 2. Aufl., München 1993, pp.25-26。

使與聖母身上堅實而硬挺的衣褶，以及衣褶壟起受光的反光效果處理，可以看出描繪的是兩尊白色大理石雕像；而且由衣褶起伏的光影漸層作用，呈現兩尊雕像厚實的體積感。再看天使的翅膀和聖母手捧聖書投影在壁龕邊框上的身影，以及兩尊像站立的六角形台座之光影向背，都顯示著兩尊雕像所處的位置稍微凸出壁龕之外；而由雕像及白鴿背後黑色大理石面反照出來的投影，則可目測出壁龕的後壁平坦且深度不大、雕像幾乎是貼近後壁站立的情況。

還有在〈根特祭壇〉的外側下方，聖約翰洗者和約翰福音使徒也以模擬壁龕內石雕像的單色畫呈現（圖25-d），楊・凡・艾克在此也以同樣的光影作用，烘托出雕像堅實的體積感，並以投影明示雕像置身龕內的空間關係。在這裡，聖約翰洗者和約翰福音使徒兩尊像的表情，比起〈報孕祭壇〉中聖母和天使的表情，顯然生動而富於個性了。

此外，在〈根特祭壇〉的聖約翰洗者和約翰福音使徒的兩側，畫著捐贈人約道庫斯・斐勒和伊莉莎白・斐勒夫婦的跪像（圖25-d）。捐贈人夫婦也同聖人一樣置身凹龕內，光影顯示出兩人和壁龕空間的關係，也襯托出堅實立體如雕像般的身體。所不同的是，捐贈人夫妻穿著色澤鮮明的衣服；約道庫斯身上毛皮鑲邊的紅色衣服、伊莉莎白的褐色衣服和白頭巾，均被畫家極度精密地以色彩明暗描繪出來，在這裡布料感光後的質感和織紋歷歷可見。還有相對於聖人堅定而超脫的神情，捐贈人夫妻則呈現著飽經風霜的臉孔和虔誠祈禱的神態。透過光線的照射，捐贈人臉上的皺紋被細密勻色的陰影線條鑴刻得彷彿真實的一般；從這畫像中，我們可以看出捐贈人的年紀、個性和心思。由此可見畫家透過光影效果寫形和寫神的才華，他不但畫出了雕像和真人的差異，更掌握了人物生理和心理的表徵；在這裡他把聖人與俗人、不朽和無常的形象對比，具體而微地表現無遺。

再看一下康平於1425年到1435年間繪製的〈梅洛雷祭壇〉（圖24），利用光線陳述人物表情的手法，也出現在中葉報孕的天使和聖母、以及兩個側葉中的約瑟夫和捐贈人夫妻上面。聖母純潔端莊的容顏和天使清純和善的表情，呈現著非同凡人的永恆表徵，約瑟夫則以世間人父滿面風霜的姿態現身右葉的工作室中，捐贈人夫婦以虔誠恭謹的神態跪在左葉的門前。光影的微妙作用，在每個人的臉上刻劃下歲月的痕跡和個性表徵。在此祭壇畫中，所有的器物和配飾皆以極為精準的技法，依照各物品的材質和形狀，詳實地描繪出各種東西受光照射後的肌理和反光。裝水的銅壺和桌上的燭台，都以光線強調金屬反光的特性；花瓶則以柔和的光影層次，顯現其陶瓷的性能；就連攤放桌上的聖書，也如同真實的裝訂紙張一樣，迎著光線受風吹拂翻動著，而且每頁上面都清楚地刻劃出聖經內容。

這樣精密地以光影描寫東西實際樣貌的功夫，常見諸此時尼德蘭的油畫中；在〈維爾祭壇〉（Werl-Altar）右側葉〈聖女芭芭拉〉（S. Barbara）（圖61）的構圖裡，甚至可以發現壁爐上一只裝著水的玻璃瓶，是以極端逼真的手法描繪出來的；玻璃瓶的透明性和玻璃表面的反光，還有玻璃瓶映在壁爐上的投影，以及投影與瓶中水的折射光交相輝映的情形，無一不是畫家細心觀察玻璃瓶的反光和透明度之後，逐一地按照實況描繪的。

在〈阿諾芬尼的婚禮〉（圖33）圖中的鏡子裡，也可以發覺到光線照映與反射的影

像。在這個凸鏡中反照出來的物象，因凸鏡面的關係而變形，尤其是靠凸鏡周邊的部份，東西的形狀順著圓形的弧度強烈地彎曲，而且鏡中反影的彩度已較之實際人物和家具暗沉，在這種情況下，受光的輪廓線才勉強將人物和家具的形體襯托出來。凸鏡中反映的景象是實物的縮影，也是光影的約簡，因此形成強烈的明暗對比效果，左邊窗戶的明亮光線，成為鏡影裡最搶眼的部份。

從窗外投射進室內的光線變化，以楊・凡・艾克的〈教堂聖母〉（圖23）表現得最為淋漓盡致。與實際的情形一樣，這座哥德式教堂的內部依照多重光線的聚散作用，而呈現光線強弱的分佈；長廊的空間由於高窗的大幅度透光而比側廊來得明亮，這個光影掩映的關係也劃分了中廊和側廊的空間，形成主從的關係，並讓教堂籠罩在浪漫而又溫馨的氛圍中。兩片由高窗上照射進來映在地面上的光，有如白駒過隙般，浮動在陰暗的地板上，加強了浮生如夢的印象。

多重的光源是自然界普遍存在的現象，十五世紀初的尼德蘭畫家，應當是經過仔細的觀察後發覺到這種現象，而把它應用到繪畫中。楊・凡・艾克以投射光來詮釋〈教堂聖母〉的空間，康平則用投影來為〈梅洛雷祭壇〉中葉的〈報孕〉居室做註腳。康平在〈報孕〉（圖24）的構圖中，安排了左牆上方的兩個小圓窗和後牆的一面雙扉窗戶；顯然的此刻光線正由左方射入，因此，室內物件的投影斜向右方居多，桌上的燭台和花瓶，以及吊掛壁龕中的銅壺，在反映受到兩道左方光線的程度最為清晰，因而呈現兩層重疊的影子；但是靠近後牆的物件，如掛在方窗旁的毛巾、窗板和長椅等，則又加上來自方窗光線的影響，而呈現出三重的投影。在這報孕的室內空間中，康平詳實地記錄下觀察所得的結果，表現自然界多重光源的實際情景，讓此室內場景傳遞出現實世界的印象。

從上述〈梅洛雷祭壇〉、〈維爾祭壇〉、〈阿諾芬尼的婚禮〉和〈教堂聖母〉的例子中，我們已經看到了，這時候尼德蘭畫家在描繪室內的場景時，均採用透過窗戶照射屋內的日光為構圖的主要光源，當然在這白晝的室內，光線明朗、物象清晰是畫家一致的表態，畫家關心的重點全集中在，如何讓光影作用烘托出物體的立體形狀、物體的表面質感、和如何呈現物體與周圍空間的關係。這些實體的觀察是在建築空間之內展開的，儘管照射光、反光、折射光等多元的光線作用，但因空間範圍有限，而使畫家較容易掌控光線。戶外場景的題材所要面對的光線問題，比起室內的題材就複雜多了，因為風景畫涉及到大氣、光、陰影、時間和天氣種種的表現，特別是若想在畫中攬入一望無垠的自然風光，畫家面臨的不只是外師造化的技巧而已，更重要的是如何在潛心觀察中，心領神會光線的奧妙變化。

例如，康平在早期的油畫〈耶穌誕生〉（圖21）中，描繪了旭日東昇的光景。黎明時分，金黃色的太陽正冉冉地從地平線那端露出半個臉孔，淡藍色的空中，旭日耀眼的光輪邊緣映出一圈微帶綠色的光暈；而且地平線上的大氣層，則因曙光的作用染上一抹粉紅的光譜，連帶地也在雲層上反射出些許澄黃色的光。畫家康平一定是經過相當深入的觀察之後，才能這樣深刻地掌握朝曦的光譜變化，渲染出朝霞和曦光交相輝映的景象。

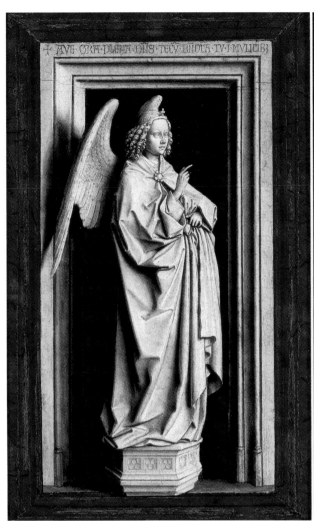
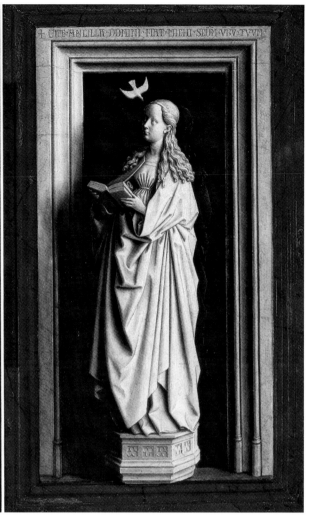

圖60
楊・凡・艾克(Jan van Eyck)，〈**報孕祭壇**〉(Verkündigungsaltar)，油畫，每葉38.8cm × 23.2cm，1432年之前；馬德里，提森-柏內米斯查博物館(Madrid，Museum Thyssen-Bornemisza)。

　　無論陰晴、晨昏和季節的變化，十五世紀上半葉尼德蘭畫家在描繪大自然景色時，常喜歡選擇日暖花開、青翠滿山的景致，這與畫作的呈現效果有關。因為明朗的天氣與青蔥的山野，予人以充滿生機的喜悅感。於〈根特祭壇〉內側〈羔羊的祭禮〉（圖25-c）中，滿山遍野的綠茵和青翠的林木橫亙整片構圖，光影的作用在此形塑了構圖中央安置羔羊祭台的壟起土丘，也具體襯托出周圍重重的樹林，樹叢裡一花一葉均依照實際受光的程度描繪，而呈現出花團錦簇的真實感。畫家更運用光線逼真地描繪成羣結隊的每一個人物，讓每個深具體積感的人物姿態各異、相貌與表情也顯現出各人的年紀與個性特質，就連人物身上的服飾也一一按照受光的情形，描繪出不同的質感與繡工。

　　此外，從前景到遠處地平線的那一端，畫家運用色彩的漸層濃淡，與輪廓的漸遠漸模糊，表現光線透過大氣層後的景象，構圖中可看到景色由前面的綠色草地，延伸到中景的黃綠色，然後進入遠處漸次轉為藍綠色的山水，最後逐漸變為藍灰色調的山巒。碧藍的天空也以濃淡的層次顯現景深，而在

與地平線交界之處泛出一帶微現黃彩的白光。地平線上這一條光亮帶，是自然光瞬息萬變的現象，這條光帶在地平線上非常強烈，而且迅速地於幾秒鐘內擴大又變窄地波動。[125] 在西洋繪畫史上，〈根特祭壇〉是存世作品中最早出現天際光帶的畫作；這條光帶為大氣中藍色的漸層作用增添了活力。藍天上數朵雲彩飄浮，雲的色彩從白過渡到藍灰色，並且呼應著天空的變化，不停地變換明暗的色度。這些對宇宙光敏銳的觀察力，並非一般畫家所擁有的才華，由此可看出畫家楊‧凡‧艾克博學多能的一面。

2. 運用光影作用凝聚構圖並營造氣氛

　　十五世紀上半葉的尼德蘭畫家，透過仔細地觀察大自然，運用純熟的繪畫技法，並發揮油畫顏料的特性，所描繪出來的寫實風景中，由於大氣層的作用而顯示著漸行漸遠漸迷濛的景致。在天水交界的遠方，氤氳的水氣與變化無窮的天光互相穿透，更將此人間美景導入一個空靈的世界。就如同前面提到的，康平於〈耶穌誕生〉圖中彩繪了朝曦初放光明的景象，也傳導出大地甦醒、清爽靜謐的氣息。還有楊‧凡‧艾克於〈羔羊的祭禮〉中畫出了綠茵綿延接遠方、天光水色交輝映的白晝光景，也抒發了平淡致遠、氣氛無限的意境。在大自然的風景裡，真實的事物一旦經過大氣層的光影作用，一切都變得詩情畫意，充滿浪漫的氣氛。尼德蘭畫家在寫實寫景的同時，也一併完成了畫境氣氛的營造，這種山光水色、氣象萬千的景象，絕非之前的蛋彩畫所能達到的效果。而這種營造氣氛的畫法，也深深地影響了西洋風景畫的發展。

　　此外，絢麗的色彩也使早期尼德蘭油畫洋溢著歡樂的氣氛，並使畫作充滿了生命的氣息。楊‧凡‧艾克繪於1436年的〈巴雷聖母〉（圖26），在色彩表現上體現了一種新的配色手法。聖母穿著藍衣罩著紅色的外袍，紅袍的翻裡襯上墨綠色，這個墨綠色的色彩又與聖嬰手中的鸚鵡、寶座華蓋及地毯的底色相互照應，光線的掩映作用調和了紅色和墨綠色之間的對比，也讓畫作產生鮮活生動的效果。位於聖母兩側的三個人，則以服裝的顏色與構圖中央的聖母相互呼應；捐贈人巴雷則以一襲白衣與聖嬰胯下的白布遙相呼應，站立其後的聖喬治和構圖左側的聖多納，則以藍灰色的盔甲和藍袍與聖母的藍衣共同平衡了畫面的構圖。構圖中這些相互呼應的色彩配置，形成一股流動的韻律感，而在金色光耀的穿針引線下，畫面煥然生輝，譜就了一曲生動的光彩和音。

　　利用油畫顏料的特性，尼德蘭畫家得以有效地進行細密的光影佈施，他們熟練地駕馭著光線的強、弱、聚、散，並善用陰影來烘托主題，在變化多端的光線和陰影的詮釋下，畫家像偉大的劇作家一樣，在畫面上導演出一幕幕的精采劇情。即使是同樣的主題，但因各位畫家採光的方式不同，而呈現出不同的精神境界，這也使得宗教畫脫離中世紀的教條式規範，逐漸地展現近代的多元面貌。

125　黑爾（沈揆一／胡知凡 譯）：《藝術與自然中的抽象》，上海1996，p.222。

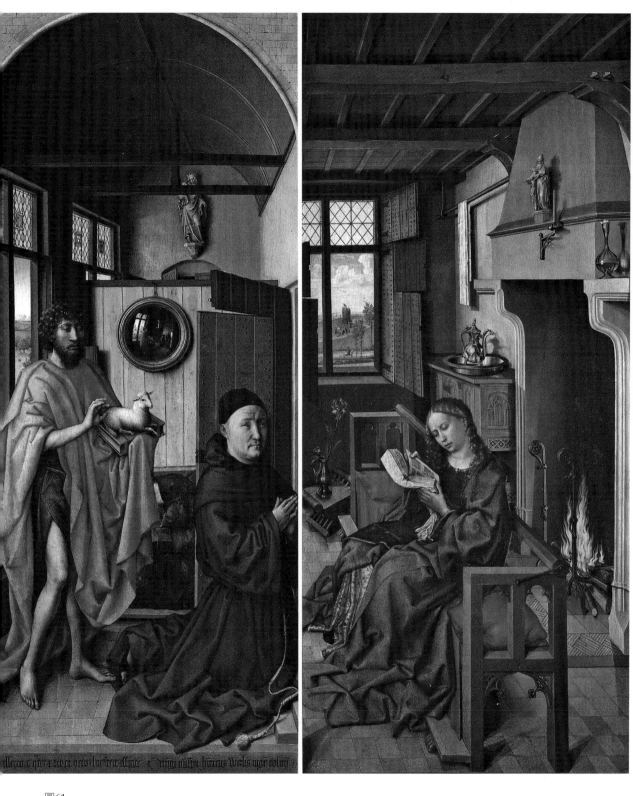

圖61
康平(Campin)，〈**維爾祭壇**〉(Werl-Altar)─〈**聖約翰洗者和捐贈人**〉、〈**聖女芭芭拉**〉，油畫，每葉101cm × 47cm，
1438年；馬德里，普拉多美術館(Madrid，Prado)。

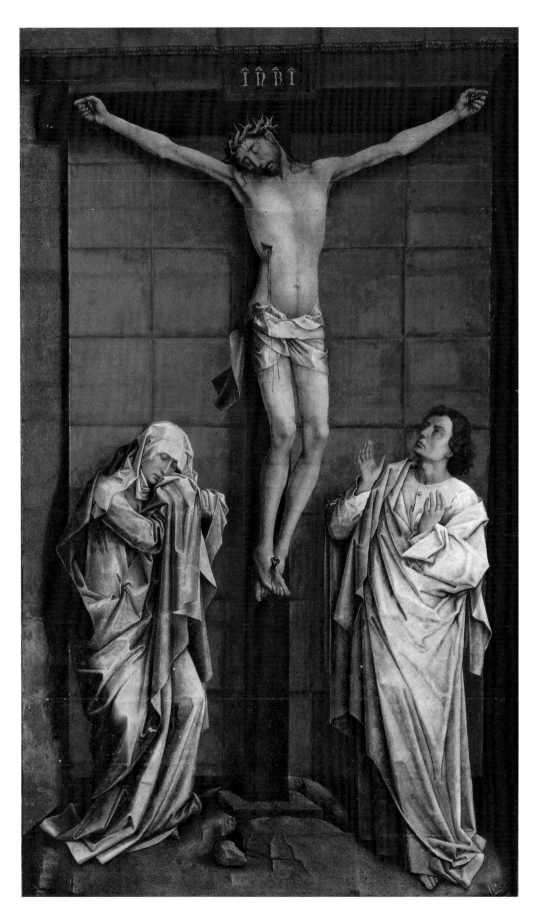

圖63
楊・凡・艾克(Jan van Eyck)，〈**紅衣主教亞伯加堤**〉(Kardinal Albergati)，油畫，34.1cm × 27.3cm，1438年；維也納，藝術史博物館(Wien，Kunsthistorisches Museum)。

圖62
羅吉爾・凡・德・維登(Rogier van der Weyden)，〈**十字架上的基督與聖母和約翰**〉(Kreuzigung)，油畫，325cm × 192cm，1456年左右；埃斯科利亞，新博物館(Escorial，Nuevos Museos)。(左頁圖)

例如羅吉爾・凡・德・維登於1456年畫的〈十字架上的基督與聖母和約翰〉（圖62），畫中描繪的是中世紀傳統釘刑的題材，但是在這構圖中，色彩已被約簡至紅色、灰綠和灰白三色。圖像中的三個人是置身於掛著紅色簾布的石牆之前，三個人身上的披巾和衣服均為白色，而在光影的作用下，顯得有如三尊立於石牆前面的石雕像一般。

比較一下這幅畫與羅吉爾另一幅在1440年至1444年間畫的〈七聖事祭壇〉（圖40）中葉的釘刑，可以發覺兩個構圖中的基督是完全同樣的形式，但是這幅畫中的基督則為了配合抽象性的構圖，光線較為強烈，身體顯得較為平坦，表情也較為含斂。側立在十字架兩邊的聖母和約翰，以戲劇性的衣褶動向、姿體動作和表情，連結三人之間的心靈意向，凸顯出約翰心繫基督而仰頭望之，雙手和衣褶也匯集了心思一齊朝向基督的方向；基督的頭低垂向聖母的方向，暗示著心念母親的情懷；聖母則低頭掩泣，衣褶順著基督垂下頭來的

方向往下流泄。強烈的光線和對比的顏色，在此構圖中發揮了無比的功效，它們以間接的方式傳達出三人的內在情思與牽掛。

羅吉爾這幅1456年的釘刑三人組，與1440年至1444年間在〈七聖事祭壇〉中的釘刑相比，題材雖然一致，但在劇情表現上，兩幅畫的表現方式絕然不同。〈七聖事祭壇〉的釘刑場景是以教堂內部為背景，因而擁有龐大的景深，十字架上的基督高懸前景上方，是仿效中世紀教堂內常見的懸空十字架動機，十字架下哀悼的場面，也是中世紀傳統的圖像，這幅畫中的哀悼場面，呈現的正是羅吉爾早年作品中極具戲劇性的劇情。至於1456年這幅〈十字架上的基督與聖母和約翰〉，則以一道牆為背景，釘刑圖像的三個人物直接貼近牆面站立，構圖中只有狹窄的一帶空間，畫中人物雖然仍以戲劇性的表演姿態出現，但表情和動作顯然含蓄多了，三人之間的互動不再以直接的動作接觸為表態，而以心靈上的情感傳輸為主，以衣褶線條輔助劇情，並以強烈的光線和色彩對比顯示構圖內在的張力。光線在這幅構圖中淡化了形式上的細節，卻強調出精神上的意義。

在肖像畫方面，由於畫家精通光影的戲劇性變化，並善於運用光線來形繪主人翁的容貌和心理，而使得十五世紀上半葉的尼德蘭肖像畫，立刻發展成獨立的畫科。這時候的三位大師康平、楊‧凡‧艾克和羅吉爾在肖像畫的表現上，都有各自運用光線的訣竅，畫出來的肖像不但風格各異，且又各具特色。康平擅長以陰影來呈現人的五官，例如在〈男子肖像〉（圖53）中可以看到光線從右方照射過來，男子的臉孔則微側向左邊背對著光線，康平就是慣用這樣的陰影漸層作用，來凸顯男子五官的立體感；他的肖像畫便以五官清晰而立體著稱。與康平相反的，楊‧凡‧艾克的肖像畫則採用臉孔迎向光線的構圖法。於〈紅衣主教亞伯加堤〉（Kardinal Albergati）（圖63）中，他讓畫中人物的臉轉向左方，由左邊照射過來的光線正好落在他的五官上面，使得紅衣主教的五官只呈現細微的起伏，不似康平的肖像人物之五官那麼深具立體感；但是在正對光線的情況之下，紅衣主教臉上的皺紋反倒更為清楚，表情因而顯得心思重重的樣子。楊‧凡‧艾克在描繪肖像畫之時，慣於採用面向光線的構圖，不事強調人物五官的立體性，這樣的結果反而使整個頭部獲得強烈的體積感，乃致於讓人物的頭部浮出畫面。羅吉爾在肖像畫中習慣讓光線從臉孔的前上方斜射下來，就如同他在〈法蘭契斯‧德‧埃斯德肖像〉（Francesco d'Este）（圖64）中所表現的一樣，因此在人物臉上映出斜向的反光，而添加了構圖的戲劇性張力；並且還在眉毛、鼻子和嘴唇的下方留下陰影，使人的表情顯得多愁善感。

畫家不僅唯妙唯肖地繪出主人翁的面貌特徵，還使肖像中的人物彷彿真人一樣，靜靜地在畫框內凝思，或從畫框中探頭外望；更重要的是畫家運用光線為表述，將主人翁內心不明的意向和特殊的氣質，透過微妙的明暗對照手法來暗示，使得畫中人物充滿生命力與精神力。這種鮮活生動的肖像畫法，實為早期尼德蘭繪畫的一大建樹，其後歐洲的肖像畫家均奉之為圭臬；在這種情況下，尼德蘭的肖像畫獨領風騷許久，並左右著西洋肖像畫的發展。

此外，這時候尼德蘭畫家為了凝聚觀眾的視線，而採用光影對比的特殊效果來統御

圖64
羅吉爾・凡・德・維登(Rogier van der Weyden)，〈**法蘭契斯・德・埃斯德肖像**〉(Francesco d"Este)，油畫，29.8cm × 20.4cm，1460年左右；紐約，大都會博物館(New York，Metropolitan Museum of Art—M. Friedsam Collection)。

圖65
林布蘭特(Rembrandt)，〈**托比特和安娜**〉(Tobit und Anna)，油畫，40cm × 30cm，1626年；阿姆斯特丹，國立博物館 (Amsterdam，Rijks-museum)。

構圖，這種繪畫手法深深地啟發了日後的巴洛克畫家。康平擅長以陰暗的背景來襯托主題並凸顯劇情，在〈梅洛雷祭壇〉右側葉〈工作室中的約瑟夫〉（圖24）之狹長構圖裡，他利用幽暗的室內光線以及陰影，從後面烘托出約瑟夫。面向觀眾聚精會神鑽木板的約瑟夫，在此以一個平凡父親的樣貌辛勤地工作著，微光投在他低頭工作的臉上，刻畫出他滿面風霜的表情。在此構圖中前後的光影對比，加深了畫的神秘感，也留下了一襲想像的空間讓觀眾去尋思。

像這樣以昏暗的背景來凸顯主題，並加深畫作內涵的繪畫手法，廣被應用到尼德蘭十七世紀的繪畫中；比較一下此畫與林布蘭特（Rembrandt，1606-1669）於1626年的早期作品〈托比特和安娜〉（Tobit und Anna）（圖65），便可發現同樣以室內的光影對照手法，凝聚出深沉的氣氛與精深的內涵。一般畫史都將林布蘭特的光影畫法，歸功於卡拉瓦喬主義（Caravaggismus）的啟發，[126] 但是由上述的分析結果，本文研究則認為林布蘭特的光影畫法也深受十五世紀尼德蘭繪畫傳統的影響。

接下來再比較一下康平的〈工作室中的約瑟夫〉與達文西於1495年至1498年間繪製的〈最後晚餐〉（圖66）壁畫，我們可以發現，兩個室內空間的構圖與光影畫法非常近似。兩幅構圖都是以三個窗口為背景，[127] 主題人物均由幽暗的背景襯托出來，並且面對著由前方而來的另一道光線。人物身上的陰影融入昏暗的背景中，顯示出人與空間的距離和關

126　一般畫論咸以林布蘭特的明暗對比畫法是來自烏特勒支（Ultrecht）卡拉瓦喬主義畫家的影響。十七世紀中，烏特勒支有許多畫家前往義大利，學習卡拉瓦喬（Caravaggio，1573-1610）的明暗法，這些畫家回國後，以烏特勒支為中心，繼續傳播卡拉瓦喬的繪畫風格，因此被稱為「烏特勒支的卡拉瓦喬主義畫派」。

127　三道窗口的構圖動機，常出現在宗教畫的背景，這是具有象徵意義的圖像典故。這三個室內光線的來源，象徵著三位一體的上帝臨在，也就是暗示著在此房間中充滿了神恩。

圖66
達文西(Leonardo da Vinci)，〈**最後晚餐**〉(Abendmahl)，油畫，460cm × 880cm，1495-1498年；米蘭，聖馬利亞感恩修道院(Milan，Convent of Santa Maria delle Grazie)。

係。由此可以看出，十五世紀上半葉尼德蘭畫家在光線和色彩方面的繪畫成就，對義大利盛期文藝復興繪畫貢獻良多。

　　針對這個論點，更有利的證據便是肖像畫了。楊‧凡‧艾克的〈楊‧德‧勒弗先生肖像〉（圖55）裡，顯然的已運用了聚光的效果。男子身穿黑衣的身體被黑暗的背景所吞噬，依稀只見衣領和袖口上的毛皮滾邊；強光照在男子的臉孔和手上，明暗的層次強調出深具立體感的頭和手，使得畫中人物彷彿自黑暗的室內向窗外探出頭和手一般，並以眼神和手執的戒指向觀眾示意。這幅男子肖像與林布蘭特於1650年左右畫的〈婦人肖像〉（圖67），雖然在筆觸表現上顯示出兩個不同時代的畫風，但是在運用光影對比、強調畫中人物立體而生動的臉孔和手勢、以及在肖像畫中製造神秘氣氛等各方面，都有著異曲同工之妙趣。由此可知，十五世紀上半葉尼德蘭畫家運用光線主導構圖意向的畫法，深得歐洲各地畫家的青睞，隨著油畫顏料的普及，這種發揮光影作用的繪畫技巧，也傳播到阿爾卑斯山以南，影響了義大利十六世紀的繪畫，並種下了巴洛克繪畫的肇因。

　　到了十五世紀中葉，尼德蘭肖像畫的發展轉向探討三度空間的背景上面，而且這種在肖像畫中造設空間的趨勢儼然成為流風，肖像畫的背景安排成了往後畫家經營構圖的重點之一，在這背景的空間中光線如何營運，也成為畫家苦心思索的問題了。例如，畫家克里斯督繪於1446年的〈修士像〉

圖67
林布蘭特(Rembrandt)，〈**婦人肖像**〉(Poträt einer Frau)，油畫，109cm × 84cm，1650年左右；聖彼得堡，艾米塔吉博物館 (St. Petersburg，The Hermitage Museum)。

（圖68）背景裡，已出現了些微的景深，白衣修士背後的紅色牆壁呈現凹龕狀的空間，照映在壁面上的光線不僅顯示了修士與後牆間的距離，鮮紅色的光影掩映作用，也襯托出白衣修士的神秘氣質。映在修士臉上的光線，顯示出修士頭部的立體造形，這時候的畫框就如同窗框，彷彿修士正臨窗凝視著觀眾一樣。

　　另外，在羅吉爾1450年左右畫的〈聖伊佛〉（圖58）的背景裡，清楚地可以看到室內的一隅。在這構圖裡，聖人伊佛置身牆角邊的窗前，他的身體由陰暗的空間傾向右前方，正對著來自右前方的光線展信閱讀。這道由右前方照射過來的光線，直接照在他的臉孔和手上，提示出此畫的斜對角構圖軸，也顯示出聖人伊佛的相貌和氣質。這個幽暗的室內空間，透過後面的那扇窗口，將景深擴展到戶外，並藉著綿延的水流，將此畫的景深推至遠處的天邊。窗外明朗的景色與室內互成對比，不僅加深了透視的效果，還藉著色彩的越遠越淡，顯示出遼遠的空間感。在〈聖伊佛〉的構圖中，羅吉爾展現了他肖像畫方面的長才，也發揮了他在風景方面的造詣，在他巧筆妝點下，靈活的光線變化襯托出室內和室外

的不同世界，也將宏觀的宇宙和微觀的宇宙盡攬在此一構圖中。

即使是自然主義大行其道，十五世紀上半葉的尼德蘭畫作中，仍保持著宗教傳統的象徵性。而在光線的應用上，除了引用傳統的光圈或金色的光芒之外，也將這種神性的光巧妙地隱藏在構圖中。最具體的例子便是〈梅洛雷祭壇〉中葉〈報孕〉的構圖（圖24），圖中除了可以看到一個扛著小十字架的小天使，由左上方的圓窗乘著金色的光芒飛奔而下，又可見到聖母腹部的衣褶鼓起一道四射的光芒。由於這叢星狀的光華，核心正處於衣褶匯集的隆起點，若不細加推敲實難看出端倪；但是就其強烈的光度、以及刻意呈現規則的放射形狀來看，箇中的象徵意義便昭然若揭了。

其他又如楊‧凡‧艾克的〈教堂聖母〉之構圖（圖23），畫中這座充滿了光線的哥德式教堂內部，本身就象徵著一個神光的載體。教堂在此構圖中，其實是屬於聖母的象徵物，因此教堂中的光線也暗示著聖母的榮光。將此圖與〈杜林手抄本〉的一幅插畫〈追思彌撒〉（圖69）相比較，我們便可以發現，類似的兩座哥德式教堂內部，卻因圖像的內容不同，而在光線表現上大異其趣。在〈追思彌撒〉的教堂裡，由於葬禮的哀傷氣氛，窗戶也失去了光照，彷彿教堂外面正值夜幕低垂的時刻或者是陰霾的天氣。由此可知，即便是自然的光線，在此時尼德蘭的繪畫中，也可能具有雙重的意義，一則為現實性的、一則為象徵性的。還有比較這兩幅不同質材所繪的畫作，也可以看出絕然不同的效果呈現。由於採用油畫顏料的關係，楊‧凡‧艾克在〈教堂聖母〉的構圖裡得以盡情地發揮色彩層次與光影作用的變化，使得畫面洋溢著一片光輝照耀的氣息。這就證明了光線對早期尼德蘭油畫的重要性，它不僅呈現照明的世界，還擔當著傳達內容的任務。

中世紀繪畫中美的三個要素——清晰、完美和勻稱，本身只是一種觀念，並無明確的規範，如何在畫作上面得體地將美付諸實踐，一直是深受爭議的事。由於這三項要求的定義相當模糊，畫家得多方考量和觀察，然後在作畫時進行演練，久而久之，每個人均從自己的創作經驗中，研擬出一套合乎美感要求的體系。但是礙於形而上的美學理論難以照會所有的觀賞者，因此，畫家們便利用易於提供觀賞者愉悅感的光亮效果，來達到傳遞美感的目的；在這種情況下，燦爛的光線和耀眼的色彩就成了美的代稱，也成了畫家作畫的手段。

而且，在中世紀的神學思想裡，光象徵著上帝的臨在，它是宇宙萬物一切的本源，它代表了智慧和聖善之美；每當人們在形容一項美的事物時，總喜歡用光華四射、璀璨奪目來表達美的感覺。這種美善的概念和印象，深深地影響了人們分析繪畫美的觀點，也引發了大眾的審美直覺，認為繪畫只要光彩耀目，便是美的作品。這種美感觀念長久以來已經深植人心，幾乎無人質疑其中的原委，也無人力圖推翻這個成見，人們盡情地享受繪畫的絢麗色彩和閃耀的光線，天真地以為這樣充斥著光輝的畫作才算是上乘的作品。

如此一來，畫家便盡其可能地在構圖中安插發光的元素，例如在服飾上綴滿閃閃發亮的寶石，或讓畫中人物穿上熠熠生輝的毛皮外套，甚至於穿上光可鑑人的甲冑；還有陪襯之物也盡量選擇能強烈反光的器皿，如銅製的水壺、燭台、掛勾和一些玻璃製品等；並

且在牆壁上開設窗戶，以招攬戶外的光線，或在風景中安排河流、湖泊或噴泉等能造成折射作用的水面。畫家周詳的用心無所不至，就連構圖中天上的雲朵、地上的一花一葉、或者是浮光掠影的瞬間，這些大千世界中的萬象，無一不呼應著陽光的折射，散發出點點閃耀的光亮。整幅畫似乎都在訴說著，宇宙萬物蒙受光照、欣欣向榮的氣象。

小　結

　　中世紀晚期的畫家非常注重繪畫品質的表現，因為在當時一幅具備精湛的技術和完美呈現細節的畫作，必能吸引觀眾的目光，成為眾人傾慕的對象；假如這幅畫作又兼具光彩奪目的效果，那麼它所博得的喝采和掌聲也就不絕於耳了。托馬斯・亞奎那針對美提出的見解——清晰、完善和勻稱，一直是中世紀晚期畫家的座右銘。但是這個理論的概念相當模糊，因此在實行上，畫家便將「清晰」的原則，用光線和色彩的鮮明度來表示，而把鉅細靡遺的細節呈現當成「完善」的表徵。然而這樣的作畫觀念，卻被後人指責為貶低審美的價值，斥之為誤將光輝燦爛的視覺效果當成精神性的美。[128] 可是我們得知道，中世紀形而上的審美理想，理論本身相當玄奧，光憑文字解說已非易事，更何況是要畫家運用彩筆來形繪，其難度就更高了。

　　其實當時的畫家是根據神學上「光」的譬喻，以繪畫中的光線來詮釋宗教上隱意的光，把畫作精細完美的總體呈現，當成神學上完滿宇宙的縮影。這些畫家為了達成遠大的理想，讓光線和色彩統御構圖，使畫作連結宗教與人世的內容，而在媒材和技法上力求改進。他們深知「工欲善其事，必先利其器」，因此孜孜不倦地實驗與改造媒材，他們這種不屈不撓的精神，是值得後人欽佩的。

　　從整個西洋繪畫史來看，油畫顏料的研發成功，十五世紀初的尼德蘭畫家實在功不可沒。他們努力不懈地改進既有的繪畫顏料，加強色料的膠合劑，讓色料能夠完全地融於油性的膠合劑中，以便於有效地調色、混色和畫出豐富的色彩漸層變化，並使光線發揮驚人的明暗效果。此外，利用這種油畫顏料，畫家才能隨心所欲地展現獨特的繪畫技巧，進行色調的變化和重複地修飾細節。多虧了這樣先進的油畫媒材之助，才能發展出更為精深的繪畫技巧，讓繪畫藝術提升至精神的最高層次，成為表達人類思想的絕佳工具；從此以後，繪畫的地位便一路扶搖直上，終於凌駕雕刻和其他手工藝的類門之上，成為西洋藝術的重要項目。

　　1420年左右，正當尼德蘭畫家成功地研發出油畫顏料之際，自然主義已在西洋繪畫中形成一股強大的風潮，油畫顏料的出現無異是為虎添翼，加強了細膩的色彩與明暗的層次變化，也助長了寫實主義的繪畫趨勢。此時寫實的繪畫既要求肖似自然，又得表現美感；

128　Huizinga, J.: *Herbst des Mittelalters, 11.Aufl.*, Stuttgart 1975, pp.394-395。

圖68
克里斯督(Petrus Christus)，〈**修士像**〉(Poträt eines Kartäuse)，油畫，29.2cm × 20.3cm，1446年；紐約，大都會博物館
(New York，Metropolitan Museum of Art—Jules S. Bache Collection)

早期尼德蘭畫家憑著固有色（Lokalfarbigkeit）的色彩概念，[129] 透過光影作用的效果，解決了構圖中人物的立體感、東西的逼真質感、物象與空間的關係、人物表情和心理的特徵、以及自然界光線千變萬化的景象等各種問題。

　　油畫顏料的使用，讓尼德蘭畫家能夠充分地發揮光影掩映的效果，在畫中營造曼妙的氣氛，加深畫的精奧內涵，也讓畫作充滿璀璨的光彩，提高畫作在審美上面的價值。甚至於首開「光的繪畫」之濫觴，使光影明暗統轄構圖，締造肖像畫的佳績，也為日後風景畫和靜物畫的發展奠定穩固的基礎。尤其是在宗教畫中，奇妙的光線變化竟成為溝通現世與天國、無常和永恆的管道；在變幻莫測的光影作用下，宗教的題材演入了人間美景之中，畫面上出現一幕幕精采的劇情。這樣的宗教畫不僅令人印象深刻，而且更能打動人心，讓人直接感覺到天國降臨人世的喜悅。

　　在十五世紀上半葉的早期尼德蘭油畫中，光線擔當著極其重要的角色，隨著構圖內容的需要，光線也以千變萬化的景象來表述。它可以是現實世界照明的光線，也可以是象徵神性光輝的光線；它可以變成裝飾畫面、提高明度的光線，更可以化身為營造氣氛、增添詩意的光線；更奇妙的是，它竟然能閃耀出人性的光輝，成為人類深沉思想的代言。這時候的尼德蘭大師憑著豐富的學養和精湛的技術，充分發揮光線的神奇威力，並透過光線來為自己的畫作代言。他們好比創世紀的上帝賜予宇宙光線一樣，在繪畫中開發了光的構圖；從此以後，藝術與自然之間的關係日形密切，繪畫發展的腳步也日益加速，繪畫思想和風格更朝著多元的方向邁進。

129　參考吳甲豐：《論西方寫實繪畫》，北京1989，p.115。一般而言印象派以前的繪畫大多採用固有色，這種非光學原理的古老概念認為，物體呈現的色彩是物體本身固有的屬性，東西不分時間地點，其顏色是固定的。

圖69
〈**杜林手抄本**〉(Turin-Mailänder Stundenbuch)插圖─〈**追思彌撒**〉（Totenmesse），革紙，28cm × 19cm，1422-1424年左右；杜林，國立博物館(Turin，Museo Civico)。(右頁圖)

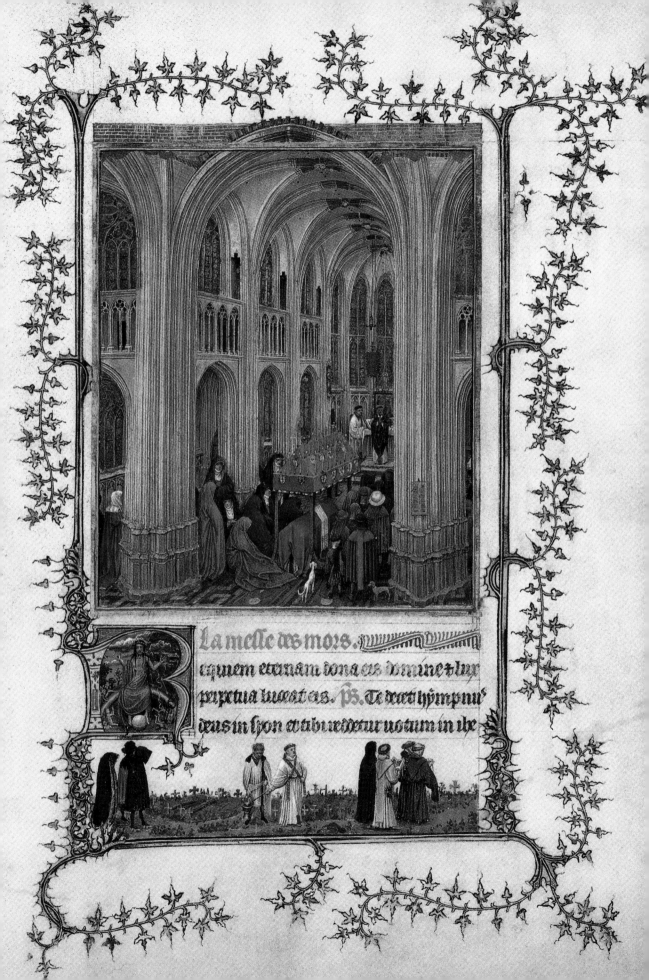

La messe des mors.

equiem eternam dona eis domine et lux
perpetua luceat eis. PS. Te decet hympnus
deus in sion et tibi reddetur votum in ihe

第四章

1420年至1450年左右尼德蘭繪畫的構圖形式

　　當人們著手探討近世繪畫之時，首先注意到的是三度空間的問題，其次便是立體形式的處理。事實上，十五世紀遺留下來的畫作給予人的印象的確如此。不管是當時南方的義大利或是北方的尼德蘭，兩地相隔甚遠，卻不約而同地反映出這種共同的趨勢。尤其是十五世紀一開始，南北兩地的領銜畫家康平、楊‧凡‧艾克和馬薩喬等人便積極地研發新的形式，他們力圖在畫面上再現自然的樣貌；如何在畫面上構組三度空間及呈現東西的立體感，乃他們繪畫的主要課題。

　　這種重現立體感與空間感的繪畫趨勢，早在十四世紀初的佛羅倫斯和西恩那地區已醞釀成形。當時以喬托為首的佛羅倫斯畫派、和以杜秋（Duccio，1250年代-1318）為首的西恩那畫派之畫家們，長期濡沐在拜占庭藝術的滋養下，已熟習運用縮小深度呈現空間感、和利用光影效果塑造立體感的繪畫技巧。[130] 來自哥德繪畫本身的流動衣褶與情感流露之特質，加上光影修飾出來的立體感人物，使得此時的人物畫像更貼近真實的效果。如果再將這些立體造形的人物，放進一個幻景畫法製造出來的室內空間裡，就能產生更為逼真的視覺效果。

　　近十四世紀中葉，在法國哥德繪畫中，明顯的可以看出義大利的影響日趨強烈。當時已有一些義大利畫家遠赴法國，尤其是為了亞威農教皇宮及教堂的壁畫繪製工程，一些西恩那的畫家應邀前往亞威農參與工作，這些畫家便將當時流行於義大利的新風格直接輸入法國。而在1400年左右，當法國和義大利的哥德式繪畫交相融合之後，遂產生了國際哥德的繪畫風格。

　　在這崇尚自然主義的時代裡，藝術家對自然界的視覺感覺，當然比起一般人來得敏銳。如何在作品中顯示近似真實世界的樣貌，在雕刻方面比起繪畫的處理手法要來得容易

130　1240年第四次十字軍東征攻克君士坦丁堡（Konstantinoper）後，新拜占庭藝術的風格便席捲了整個義大利。一直到十三世紀末，義大利畫家積極地吸收拜占庭的藝術精華，長久以來保存在拜占庭繪畫中的古典藝術成因，遂轉嫁入義大利繪畫之中。

圖70
史路特（Claus Sluter）
，〈**摩西泉**〉（Moses-
Brunnen），石灰岩，人
像高約200cm，1395-1403
年；香摩爾，夏特修
道院（Chartreuse de
Champmol）。

多了。這是由於雕刻作品本身已具備著體積和量感，而且空間與光線都是現成的，雕刻家不需在創作時費盡心思去考慮，如何將三度空間的景深和三維向度的物體轉移到二次元畫面上的問題。雕像本身若具有某些程度的逼真性，就已掌握了寫實的先決條件，因此，不論是尼德蘭或是義大利，兩地的藝術發展在寫實的表現上面，都是雕刻比繪畫的腳步來得快些。尼德蘭的雕刻家克勞斯・史路特於1386年至1401年間，為第戎附近香摩爾的夏特教堂大門雕製的入口雕像臺中，勃艮地公爵大膽菲力夫妻（圖28-a）兩人的臉孔，已然呈現肖像似的個性特徵。而他在稍後1395年至1403年間，為同座教堂製作的十字架基座——〈摩西泉〉（圖70），更展現出寫實的功力。這個十字架基座的周圍裝飾著六尊預表基督受難的舊約先知雕像，每個先知手持書卷，面帶沉思，臉上的神態具有強烈的個性，表情頗為逼真，龐大的身軀既生動又符合人體比例。這組深具寫實性格的雕像，給予當時的畫家莫大的啟示，也成為尼德蘭畫家在寫實表現上觀摩的範例。

當然，在繪畫的領域裡，從來沒有畫家能達成絕對寫實的目標，無論畫家怎樣努力模仿或複製，他們都只是將所見的事物轉變成素材而已。造形藝術中，繪畫是最具抽象性質的呈現，不論是如何深具寫實性質的畫作，都是經過畫家抽象的思考，再透過線條和色彩、塊面和體積、明和暗、空間和比例等表現方式，在畫面上構組起來的圖像。在動手繪製圖畫之前，畫家得先把大自然中的東西加以抽象分類，以建立個人的造形語言，透過這些抽象的造形語言，再把自然的真實性，也就是畫家內心的感覺轉移到畫面上。可以說寫實的繪畫是一種自覺的繪畫，是一種畫家以其建立的造形語言表達自然主義的創作。基本上，這種寫實的風格可算是畫家個人主體性的一種表現，這

一主體性充分反映在主體的審美理想、藝術趣味和表現技法等方面。由於這種種的寫實反映均帶有一定的意識形態，因此也衍生了差異性與多變性，而在同樣寫實主義的畫作中，出現各式各樣不同的詮釋手法。

第一節 寫實與理想—尼德蘭與義大利繪畫的比較

綜覽西洋藝術史的著作，幾乎都依照人類文明的演進，將藝術史分成原始藝術、上古藝術、希臘和羅馬藝術、中世紀藝術、文藝復興藝術、巴洛克藝術、十九與二十世紀藝術等幾個大斷代來敘述，內容除了涉及各時代的歷史、社會、思想和美學之外，主要還是以藝術家的創作進程和時代的風格演變為重點，從而引發了對各種時代藝術風格的討論。

事實上，每個時代藝術風格的形成，在當時是不自覺的；藝術風格的形成和風俗習慣的形成一樣，是個人與群體之間互動所造成的。人是群體生活中的一份子，不可能永遠離群索居，藝術家亦然。每個人一出生便開始受到周遭環境的影響，藝術家早在開始創作之前已接受了社會風氣的洗禮，即使是以自己的詮釋手法進行創作，但仍免不了反映出身處環境的成因，而且經過時間的累積和沉澱，作品也會顯示出週期性的風格變化，如此一來就逐漸醞釀出時代風格。此外，於藝術史中各時代風格從開始、進入興盛、到式微的起落之間，還呈現出由簡單演變成繁複，再回歸簡單的形式演變過程，這種現象幾乎就成了一種藝術發展的規律。

在藝術的時代風格裡，常因地區不同而有所差異，其中又以仿羅馬式藝術的地域性特徵表現得最為強烈。對後世的人而言，這些時代及地域的風格儘管陌生，但仍可經由學習和探討明辨之。這種不同時代和不同地方的藝術風格，好比各種語言的不同表達方式一樣，因此，藝術風格也可以稱之為圖像語言。陌生的語言既可藉由學習而聽看得懂，那麼藝術就可以透過圖像風格的表現，進行了解圖像所代表的題旨以及精神內涵。

十五世紀上半葉西洋繪畫的發展，顯然地出現了兩大勢均力敵的集團——尼德蘭和義大利兩地的繪畫。這兩種同處一個時代的繪畫潮流，是以阿爾卑斯山為明顯的界線，可是兩者之間又彼此跨越阿爾卑斯山進行交流，也各自在歐洲其他地區造成影響。但是深受義大利十六世紀畫家兼理論家瓦薩里著述之《畫家、雕刻家和建築師傳記》的影響，義大利繪畫的成就一直深植世人心中，其藝術地位也凌駕尼德蘭繪畫之上。

藝術史上的各種風格稱呼都是後人命名的，從西元十四世紀末葉到十五世紀近一百五十年，這段時期究竟該稱之為中世紀晚期抑或近世的開端，一直是西洋藝術史中備受爭議的問題。不論是採用那個斷代名稱，其實都各有所據，所持論見皆可成立，因為這個時期的藝術風潮是各種不同藝術類型的綜合呈現。所以與其刻意將這時候的藝術統整成一個宗旨，倒不如視之為一種文化交替中藝術發展的過渡現象來得恰當。

在這之前，西洋藝術史的發展能在短短一百五十年之間呈現如此巨大的轉變現象實屬罕見。十五世紀初，當哥德式藝術仍籠罩整個歐洲之際，崇尚古典的文藝復興藝術風潮

也緊鑼密鼓地展開；嚴格地說，文藝復興藝術的發展成熟乃至遍佈全歐，是十六世紀初的事。整個十五世紀中，哥德式藝術風格與文藝復興藝術風格交相抗衡是不爭的事實。因此整個西洋十五世紀的藝術，既不能以「哥德式」，也不能單就「文藝復興式」任一斷代詞彙涵蓋之。

這個時期，也是西洋藝術史自希臘、羅馬時代之後，再次重視觀察實象及三度空間表現的時代。在藝術家戮力探索下，不僅是藝術造形、就連藝術價值觀也產生重大的改變。新的技法配合新的創作理念，在一片藝術普及的氛圍中，藝術家的地位日益提高，他們開始依照個人的見解及表現方式進行詮釋典故上的、構圖上的、光線上的、色彩上的、筆觸上的、人體比例上的、透視學上的、以及其他種種有關藝術的問題。這時候的藝術家面對傳統的題材，必須找尋符合時代潮流的表達方式，而在針對新的難題之際，更得尋思迎刃而解的良策。能夠擷取傳統之精髓，轉化為新潮時宜的內容和形式，十五世紀藝術家們非凡的成就，奠定了西洋藝術偉大時代的基礎，自此藝術創作更是緊鑼密鼓地展開。

十五世紀初，北方的尼德蘭畫家和南方義大利畫家共同為其時代打造了一片新的藝術氣象，這種藝術氛圍強烈地反映在技法和觀念上面，伴隨著時代科學的進步及人文思想的開放，人們對現實的體驗逐次被搬上畫面。在新舊交替之時，權衡折衝於理想與現實之際，畫家各持理念不停創作。無論是轉借自傳統哥德藝術之遺範、或是重生古典藝術的探討、抑或詮釋寫實精神的手法，剛開始時畫家的表現意向非常明確，而在日益高漲的現實主義意識鼓動下，對事物的寫實要求便由形式延展到神韻上面。為求神形兼備、提高心靈的境界，南北兩派的畫家便多方參考、互為借鏡，而在進入十六世紀之時，終於匯集成一股強大的藝術潮流。

造成十六世紀瞬息萬變的繪畫發展現象，十五世紀尼德蘭畫家和義大利畫家功不可沒。於日益強烈的寫實精神號召下，南北兩地的畫家各秉所長，以各種表現方式畫出現實世界的面面觀。從寫形開始，逐漸走入寫神和寫境，一步一步地逼向真實境界的呈現。而在探討寫實表現中，許多創意應運而生，這些生生不息的新發現，讓藝術的發展永無止境。

但是在今日諸多有關十五世紀繪畫方面的著述中，北方哥德晚期與義大利文藝復興早期的繪畫常被當成對立較勁的兩個派別看待；北方繪畫因延用自哥德式的表現風格而蒙上老舊的、落後的貶意，至於義大利的文藝復興繪畫則因標榜古典再生而備受讚揚。其實十五世紀中，不論是北方或是義大利，所表現的都是一體的兩面，在共同的時代精神——寫實精神敦促下，兩者互融互滲、相輔相成。

1. 根據經驗寫實的尼德蘭繪畫—呈現多樣性的構圖原理

十五世紀初，同樣在強調寫實表現的觀點下，尼德蘭畫家將眼見的真實情景一五一十地細繪成畫，除了在形式上力求逼真外，也在題材方面攬入現實生活的場景，

此外，他們也極重視構圖形式美的表現，因此在畫面上營造兼具平面性與立體性原理的構圖。[131] 以康平所繪製的〈梅洛雷祭壇〉中葉之〈報孕〉（圖24）為例，我們可以看到畫家如何精心地策劃、巧妙地安排構圖，並運用多視點透視和多重光源，還兼顧構圖的平面和立體效果，使得畫作充滿多樣性的變化。

在這裡康平一反傳統報孕題材慣用的宗教性背景，改用尋常人家的起居室為場地，這種世俗化的動機使畫更貼切現實生活，也更符合《聖經》的記載。[132] 他又以常人觀察眼前景象時習慣性的游動目光，畫出多視點的透視空間，尤其是前景之主題採用俯視、背景之壁面則用平視的角度取景，將一般人俯視近處、舉目看遠方的觀察習性具體地表露無遺，由此可見畫家恪守寫實原則的精神。畫中每樣元素都是畫家細心描繪、忠實呈現物體樣貌的寫照，具體而微的寫實性，再加上多重光源照射下的投影，每個物件彷彿真實的東西一樣，給予人臨場般的真實感受。

相對於義大利畫家的強調科學方法，尼德蘭地區的畫家對寫實的觀念是建立在細心觀察的經驗累積上面。尼德蘭畫家深受法國哥德繪畫的薰陶，講求精緻優美的品味。以他們愛好自然的民族性，善於觀察自然，再加上新研發成功的油畫顏料之輔助，才能將自然界的景物鉅細靡遺地描繪下來，並發展出精密寫實的技法。這種由日常生活的體驗產生出來的作品，在整體構圖上不是著重於營造統一和諧的效果，而是借助構圖元素的細節陳述，呈現視覺世界繁複多元的樣貌，藉此重現真實的景象。

種種的寫實功力和精神，都是時代的趨勢，在日漸看好的寫實風尚中，尼德蘭地區的畫家是以擬真的手法，唯恐遺漏丁點似地仔細畫下他們所見到的一切。就連人物的表現，也是揣摩雕刻人像的方式，畫出深具立體感與量感的人體。康平在〈報孕〉中便把聖母與天使刻畫得有如浮雕一般，兩個主題人物置身畫面前方，巨大而厚重的體型，使得兩人有如浮雕一般凸出畫面，並且逼向觀畫者。兩人之間前傾的桌面作勢向前的動態，擾亂了構圖的和諧性，康平利用這種傾巢而出的造勢，譜出聖經上非凡的一刻——聖神降孕的高潮。

在兼顧寫實表現之際，尼德蘭畫家未嘗放棄平面性構圖的形式美，這種對畫作平面構圖的形式要求是中世紀由來已久的傳統。在康平的〈報孕〉中，明顯的以圓桌為構圖中心，左右的人物以封閉的輪廓線包裹，形成三個塊面互相搭配。儘管每個塊面內又進行立體感的細節描繪，但仍保留清晰的輪廓，絲毫未損及構圖的平面效果，使構圖兼具平面和立體的雙重作用。平面和立體表現手法並用，使得康平的〈報孕〉既擁有新潮的寫實又不失其傳統的象徵意味。

131 同樣的見解，學者佩赫特曾在其1977年出版的《藝術史學方法》（Methodisches zur kunsthistorischen Praxis）裡以「形構的雙重法則」（Die Doppelwertigkeit der projektiven Form）為標題加以闡述。Pächt, O.: *Methodisches zur kunsthistorischen Praxis*, München 1977, p.21。

132 參見路1:26-28「……天使加俾額爾奉天主差遣，往加里肋亞一座名叫納匝肋的城去，到一位童貞女那裡，她已與達味家族中的一個名叫約瑟夫的男子訂了婚，童貞女名叫瑪利亞。天使進去向她說：『萬福！充滿恩寵者，上主與你同在！』」文中顯示天使進入瑪利亞家中告知懷孕之事。

同樣採用多視點透視、多重光源、還有兼顧構圖之平面性和立體性效果的情形，也出現在艾克兄弟繪製的〈根特祭壇〉內側中葉下半段的板面上，這幅〈羔羊的祭禮〉（圖25-c）之構圖分成三個空間層次，前景之井及兩側人群是以俯視的角度取景，中景之祭壇、天使及兩旁的人群之俯視角度較前景略小，遠景之山水及建築則採取平視入畫。這種步驟正如我們眺望景物時瀏覽的目光動線一樣，低頭看前面的景物，然後逐漸抬高視線，直至平視遠景為止。由此可知，尼德蘭畫家的觀察是來自身體力行的經驗。

　　前景和中景各以井和環繞祭壇而跪的天使為中軸形成一小一大的圓形塊面，然後在兩側對稱展開四個輻射狀的塊面。平面構圖就緒後，每個塊面內再依各自的視角取景，安排具空間感和立體感的人物群組。景物由前而後遞次縮小尺寸，加強營造景深的幻覺效果。光彩鮮艷的衣著上，質料和飾物歷歷可見，彷彿真實的一般，叢叢樹木中花果纍纍，更抒發出現實場景似的感覺。

　　遠景的地平線上，遠近濃淡的天光水色交相輝映，氤氳的水氣籠罩中，排排建築物沿著崗巒起伏。這抹漸遠漸漸迷濛的景致，將此畫的空間導入無垠的天際，引領觀畫者由真實的人境走入另一個空靈的世界。尼德蘭畫家秉持著愛好自然的天性，關注自然，臨摹自然，不但於物象表達上入骨三分，於氣氛營造上也能產生平淡致遠的情境。

　　又在〈根特祭壇〉的外側下方，畫著捐贈者夫婦與兩位聖者——聖約翰洗者和聖約翰福音使者（圖25-d），在這裡可看到尼德蘭畫家不僅是寫形的能手，更是寫神的高手。相對於聖人堅毅的情操與超然的神態，捐贈者夫妻則呈現飽受歲月煎熬的肉體及企盼乞求的神情，夫婦兩人臉上的風霜，顯出其年紀和人生的閱歷。畫家掌握了生理和心理表徵，據實地刻畫主人翁的個性和思想意向，聖與俗、不朽與無常的形象對比，在聖人與捐贈者夫婦的描繪上具體而微地界分出來。再者四人皆置身神龕中，光影烘托出人像有如雕刻般的立體感，也照射出縈繞人像的空間感。兩位聖人採用單一的灰白色調上色，製造彷彿以前經常出現在祭壇外側的石雕聖像之效果。[133] 同樣深具立體感與量感的捐贈者夫妻像與兩位聖人則形成色澤鮮明的對照，相較之下，捐贈者夫妻之畫像有如上彩的雕像。經由這點比對，我們更確信十五世紀初尼德蘭畫家於描繪人體時，是以雕像為對象，觀察立體身軀的呈現方式。[134] 尼德蘭畫家敏於觀察，又借重油畫顏料的推波助瀾，使得他們能盡情揮灑，畫出極度精密的寫實作品，並且描繪出現實生活的場景和人物的心理。視覺逼真的效果和題材世俗化的取向，使尼德蘭繪畫給予人一種強烈的真實感受。

2. 追求古典寫實的義大利繪畫—呈現一致性的構圖原則

　　於追求寫實表現中，十五世紀初義大利畫家打著「再生古典」的旗幟，力圖恢復古

133　Pächt, O.: *Van Eyck*, 2. Aufl., München 1993, pp.25-26。在此之前的哥德式祭壇外側經常採用雕刻的方式呈現聖經人物。

134　Pächt, O.: *Van Eyck*, 2. Aufl., München 1993, pp.41-42。

典藝術之空間感、立體感和光影效果。他們依據當時的科學常識，利用建築界的消點透視法，造設構圖中後退之景深幻覺；又以單一的光源，明確地顯示物體的三維空間；再觀察人體的部位比例，描繪具官能性的體魄，加強現實存在的感覺。透過科學性的數理原則產生的早期文藝復興繪畫作品，充分顯示義大利畫家在創造現實錯覺方面的能力。統一的光線來源和透視點，也使義大利文藝復興繪畫的構圖產生了強烈的統一性。

被譽為義大利文藝復興繪畫宗師的馬薩喬領銜風騷，運用當時盛行於建築界的消點透視法作畫，他於1425至1427年左右繪製的壁畫〈三位一體〉（Trinität）（圖71），構圖即採用布魯內勒斯基（Brunelleschi，1377-1446）的禮拜堂建築式樣為壁畫的背景和框架，並且按照線性透視的原理規劃空間，明確地顯示焦集於十字架腳下的透視消點，讓觀畫者可以目測景深之距離，而在教堂的壁面上製造出一個彷彿擁有桶狀拱頂之小室的空間錯覺。跪在堂外的捐贈者夫婦，以及站在十字架兩側的聖母和約翰福音使者，還有框架、柱子、天花板等，都循著透視線條，由前而後按照近大遠小的比例遞減尺寸，整幅壁畫在空間佈局上一氣呵成，中央消點透視統籌了全畫的秩序，展現對稱平衡的一致性構圖。此外，所有的人物和建築元素，乃至於下方石棺的部位，都統籌在由前面照射過來的光源之下，凸顯出深具立體感和量感的堅實人體，而且營造出統一和諧的氣氛。佛羅倫斯的人文學家阿拉曼諾‧里努奇尼（Almanno Rinuccini）曾於1473年5月的一篇書簡中稱道：「離我們時代最近的畫家是馬薩喬，他的畫筆能夠唯妙唯肖地表達大自然中的任何東西，其技法之精湛能使所畫物象達到以假亂真的程度。」[135] 不論里努奇尼是否言過其實，馬薩喬的寫實意念在此〈三位一體〉之壁畫中是可以一覽無遺的。除了空間感和立體感的錯覺外，此畫在衣褶的刻畫方面也表現出寫實的技巧，使得穿著簡單的人物，身上的服裝有如真實布料一樣自然地下垂，並塑造出如古典雕像般簡單蕭穆的人物表徵，使此壁畫籠罩在一片莊嚴隆重的氣氛當中。馬薩喬的寫實技法以及講求統一和諧的繪畫觀念，成為往後義大利文藝復興畫家探討古典原則的標竿。

馬薩喬之後，十五世紀的義大利畫家中最忠於其風格的就屬皮耶羅‧德拉‧法蘭契斯卡（Piero della Francesca，1410/20-1492）。皮耶羅‧德拉‧法蘭契斯卡於1438年至1439年左右來到佛羅倫斯城時，佛羅倫斯已是歐洲之藝術重鎮，來自各地的藝術家匯集於此，積極地加入文藝復興的行列。受到阿伯提（Alberti，1402-1472）於1435年著作的《繪畫論》（Della Pittura）影響，他也寫了《繪畫透視學》（De Prospettiva Pingendi）。皮耶羅‧德拉‧法蘭契斯卡的《繪畫透視學》第一章開宗明義就提到：「繪畫是由素描、配置和著色三要項促成的。素描是指清楚地描繪對象物的形廓，配置是指如何將對象物成比例地安排於適當的位置上，著色是指如何在對象物上表示色彩，也就是意指光線變化所產生的明暗。關於這三項，我只想就配置一事談論之，此乃俗稱的透視法。透視法與素描有些重疊之處，因為若非經由素描之助，透視法是無法付諸表現的。」[136] 此外，終其一

135　貢布里希（李本正／范景中譯）：《文藝復興——西方藝術的偉大時代》，杭州2000，p.61。

136　Clark, K.: *Piero della Francesca*, 2. Aufl., Oxford 1969, p.71,「Painting contains within itself three

圖71
馬薩喬(Masaccio)，〈**三位一體**〉(Trinität)，壁畫，489cm × 317cm，1425-1427年；佛羅倫斯，聖瑪利亞·諾維拉教堂(Florenz，S. Maria Novella)。

生的創作經驗，皮耶羅・德拉・法蘭契斯卡於1485年完成《五種規則形體》（De Quinque Corporibus Regolaribus）這本有關幾何造形的著作，他在此書中的言論思想顯然源自畢達哥拉斯（Pythagoras，約580-500BC）和柏拉圖（Plato，427/428-348/347BC）之學派。在形式上，他認為組合複雜的東西都可以簡化成五種規則的幾何形體，由於規則的幾何體最後可還原為球體，且在信仰中圓形象徵著神的完美，因此他相信在這五個幾何形體裡已蘊藏著完美的神性。[137]

皮耶羅・德拉・法蘭契斯卡的繪畫理論是由數學的概念導出來的。他運用精確的測量規劃出有條不紊的線性透視架構，奠定均衡和諧的構圖基礎；並將自然形體有系統地簡化，造就堅實的立體形狀，使世界變成客觀、明確的景象。由於拘泥嚴謹的數學法則，他的畫雖呈現一片井然有序、莊嚴肅穆的氣氛，可是卻給予人一種刻板的印象。雖然這種過度理性的構圖較難引發觀者的共鳴，不受一般人青睞，但是我們卻可以從他那深具秩序感與清晰性的畫作裡面，有條理地分析出嚴謹的理論實踐過程。

在其1455年至1465年間的畫作〈基督鞭笞圖〉（Geißelung Christi）（圖72）中，即可逐項看出他堅持透視學和幾何學的決心。首先映入眼簾的是畫的中間一排列柱將構圖分成兩部分，左邊室內盡頭是主題鞭笞基督的場面，右邊室外三個人站立在前面。建築物的線條明確地標示著中央消點透視的空間比例，畫中元素各依比例前大後小地安插在適當的位置上，呈現出精確測量般的空間佈局，人物彷彿棋盤上的棋子一樣，呼應著經緯分明的空間透視效果。

皮耶羅・德拉・法蘭契斯卡在畫中賦予人物近乎立體幾何的簡單造形，這種將自然形體有系統地歸納，使之還原成堅實的幾何形，正是後來他在著作《五種規則形體》中理論的先行範例。畫中人物個個神態莊嚴沉靜，彼此之間只靠手勢和動作連貫劇情，避免採用激烈的場景，而以理性平靜的態度來面對《聖經》中憾動人心的一幕，不獨穩定了構圖的平衡，也抒發出靜穆的氣息。同時又運用較低的光源投射，強調出物體碩大的立體感，畫中的人物恍如站在舞台上似的，給予人巨大崇高的感覺。相對於左邊室內較為朦朧的光線，圖右站在前景的三個人則置身清朗的白晝光下，這三人身上鮮明的色彩與室內後方人物之迷濛色調形成對比，遠近濃淡的色彩佈施使得構圖之景深更形深遠；皮耶羅・德拉・法蘭契斯卡擅長色彩透視的原理，以及善於利用光線形塑渾圓結實的人體造形之美名，在此得到更進一步的證明。

principal parts, drawing, composition, and colouring. By drawing we mean the profiles and contours within which things are contained. By composition we mean how these profiles and contours may be situated proportionately in their proper places.

By colouring we mean how to give things their colours as they appear, light or dark, according as the light varies them. Of these parts I intend to deal only with composition, which we all perspective: cannot be demonstrated. 」

137　Clark, K.: *Piero della Francesca*, 2. Aufl., Oxford 1969, p.74。以及Pochat, G.: *Geschichte der Ästhetik und Kunsttheorie*, Köln 1986, p.247。

圖72
皮耶羅‧德拉‧法蘭
契斯卡(Piero della
Francesca),〈**基督鞭笞
圖**〉(Geißelung Christi)
,板上油畫,59cm ×
81cm,1455-1465年
;烏比諾,國家美術
館(Urbino,Galleria
Nazionale delle Marche)。

　　儘管皮耶羅‧德拉‧法蘭契斯卡的畫作遠不如其著述來得有名,可是其作品闡述著十五世紀義大利畫家追求科學寫實的步驟,提供我們今日研究早期文藝復興一項有利的範例,也證實了十五世紀義大利畫家在探討寫實表現之際,是以科學之透視做為繪畫的基礎。空間透視本來就是寫實主義必備的條件,它能使平面的畫呈現自然界三度空間的景象。消點透視法更進一步將自然界在平面繪畫上統一再現,將對象物在平面上依漸遠漸小的比例合理地描繪出來。在全面重視寫實的時代中,義大利畫家透過科學知識歸納出一致性的原則,展現出來的繪畫效果既符合邏輯又能滿足時人的視覺需求,尤其是採用消點透視法畫出來的作品,產生的錯覺更是混淆了虛實的空間景象。此後消點透視的運用壟斷了歐洲畫壇數世紀之久,人們將此空間表現視為真實世界的投影,很少有人去質疑其真實性,而把這種依據數學法則虛擬出來的幻景當成實際情景看待。

3．動勢的意向

在中世紀象徵性的藝術表現中，描繪出來的人物就如同一個指令一個動作似的趨於形式化，這些僵硬的動作給予人刻板不自然的印象。時序進入十五世紀初，縱令寫實主義大興，畫家已刻意在畫面製造逼真的景象，可是南北畫派的宗師們仍舊於人物的表現上採用嚴肅的風格，這種嚴肅性不獨見諸肢體動作，還顯露於面部神情。就像楊‧凡‧艾克之〈阿諾芬尼的婚禮〉（圖33）中新郎和新娘手與手相交疊、舉手起誓之動作，還有馬薩喬之〈三位一體〉（圖71）中聖母臉朝觀眾、一手指著十字架上的耶穌，這些姿勢都是象徵性的，是將一連串的動作，濃縮至一個簡單的概念性姿勢，也可以說是把時間停留在動作過程中最富於暗示性的片刻。他們的臉上則是凝聚著若有所思的嚴肅表情，展現人物在此片刻中內在的精神力。

這些宗師們並非無法表達人物激情的一面，只是個人心中對美的定義使然，他們所欲表達的美是超越七情六慾的。因為激動的情緒表現在臉孔上，就會使面容歪曲失去平靜狀態中的平和感。同樣的情形，激情的動作也會讓身體失衡產生不和諧的頻率。所以他們在實際表現上得有所取捨，於不違反美的原則下保留關鍵性的一刻，其餘的就留給觀者去想像。只是像這樣的作品難免予人呆板僵硬的感覺，為求更真實、更自然地表現人在時間、空間中持續活動的樣態，一種輕鬆自然、充滿活力的表現開始出現在繪畫中。

康平之〈梅洛雷祭壇〉中葉〈報孕〉（圖24）之情節中，聖母與天使對應的動作一如中世紀之宗教畫，別出心裁之處在於桌上那縷裊裊上升的燭火輕烟和翻動的書頁。呼應著抱持小十字架由圓窗斜下飛向聖母的聖靈，圓桌上倏忽熄滅的蠟燭，其裊裊上升的餘燼劃破了滿室的肅靜，還有桌上的聖書也受風吹而翻動著，這些動態使畫面驟然充滿生氣。如此之新意觸動了空間的回應，這股漾動的氣流頗收奇效，能立即吸引觀畫者的注意力。

早期尼德蘭畫家中羅吉爾以擅長製造戲劇性氣氛見稱於世，其早年的祭壇畫〈卸下基督〉（圖46）已顯示出這個特質。此畫以基督聖體居中，昏厥的聖母在下，重覆的姿勢與斜向的軸線凸顯出動態的構圖。四周的聖人面帶哀容忙著攙扶、或掩泣、或痛哭，形成紛亂的場面。衣衫隨著褶紋之流向翻轉飛揚，訴出主人翁激動的心情，也揚起一股戲劇性的張力。對比鮮艷的顏色，更為此畫平添不少悲壯的氣氛。

羅吉爾在刻畫人物的感情流露和描繪肉身的質感上，筆法非常老練，他這方面的成就可說是承襲自哥德式雕刻的特性。[138] 這種昇華畫中的悲壯豪情、讓構圖富於戲劇性張力、藉此加強畫作感染力的處理手法，常見諸北方的哥德式彫像。羅吉爾利用這種激情的表現，加深構圖的臨場感，在寫實的層面上，可說是更勝前人。

4．融會古典與哥德藝術的成因

138　如1250年左右製作的瑙姆堡大教堂（Naumburg, Dom）西邊唱詩席障壁門上的「十字架群像」。

新舊交替過程中，十五世紀哥德藝術的影響力仍壟斷阿爾卑斯山以北的地區；此時的義大利畫家儘管力圖重振古典藝術，積極地打造文藝復興的時代，可是其作品並未全然摒棄哥德藝術的成因，畫中仍片斷地存留若干哥德繪畫的遺韻。在當時這些折衷的新樣式或為過渡的現象、或為製造特殊的效果而設，不論如何這些融合新舊風格的表現是那麼的自然，甚至可說是效果奇佳。一般文章便將這種好的藝術表現歸功於文藝復興，對其中所含的哥德式成因則略而不提。

　　哥德式繪畫注重視覺上的連續性，此種連續性不僅反映在空間架構上，也出現在人體的造形上。十五世紀尼德蘭繪畫之所以被認定為晚期哥德風格之原因，就是構圖中尚保留上述兩項明顯的特徵之故。以〈梅洛雷祭壇〉中葉之〈報孕〉（圖24）為例，在這室內空間裡，儘管畫家按照常人俯仰觀看近處與遠處的多角度取景方式表現真實的景象，可是俯視前景然後延續向後方舉目觀看的過程，由於桌面呈現向前傾立的狀態，而反映出無層次切割的連續空間架構；前傾的桌面使得構圖前後直接連貫，造成一氣呵成的連續空間效果。此外，構圖採用較高的地平線，因為地平線高所造成的地面也就幅面廣大，廣幅的地面可同時安置多種元素，而讓人與人、物與物之間不至於因前後關係互相遮掩，使構圖較為疏鬆，能夠較清楚地呈現各種元素。因此畫中的主題人物、家具及擺飾等各依順序各就各位，在顯示景深之餘也兼顧到構圖的清晰效果。

　　不只是室內的情景如此表現，室外大自然的景色也是採用同樣的手法呈現。在〈根特祭壇〉內側〈羔羊的祭禮〉（圖25-c）構圖中，連綿的大地遠接天邊，地平線臨近畫框上方，只留下一帶天空，遼闊的平野中人群齊聚分隊參與祭獻大典。龐大的隊伍穿插著樹叢，按理應是擁擠不堪的構圖，在此卻因尼德蘭畫家採用多視角的取景方式及偏高的地平線，使得構圖保留疏鬆的空隙，畫面呈現連續而清晰的效果。這種遼闊的大地既有遠近分明的空間感，也在連綿不斷的景致中顯示出與中世紀藝術一脈相承的臍帶關係。

　　哥德式藝術強調修長的人體造形，注重氣韻的表現，對官能性的描繪多所迴避，尤其人物從上半身到下半身的衣褶線條通暢無阻的表現是其特色。這樣由上而下流暢下曳的衣衫紋路，不僅加強人物修長的身材，也造就人物婉約多姿的風韻。十五世紀尼德蘭繪畫明顯可見這種特色，畫家儘管在寫實方面多所著墨，呈現立體感並在各個局部刻劃入微，然而這種不符合真實比例又不突顯官能作用的人體，仍難以讓人產生真實的感受。

　　〈梅洛雷祭壇〉中葉之〈報孕〉（圖24）裡斜倚坐在椅下閱讀的聖母，其小巧的上半身和細削的肩膀顯然是哥德式人像的典型，畫家藉此塑造出聖母清純柔順的性格。聖母側坐椅下的姿勢形成一道彎曲的弧線，在這弧形輪廓包裹下的身體並不側重官能部位的比例區分，而是上下身渾然一體的哥德式人體寫照。儘管畫家在立體感和局部描繪上力求逼真，但是其目的顯然是偏重於表達聖母貞潔嫻慧及謙遜的節操，聖母在構圖中懸浮畫面的效果發揮了類似聖像畫般的冥思作用。

　　哥德式這種輕盈優美的體態也可見諸楊・凡・艾克的畫中，〈阿諾芬尼的婚禮〉

（圖33）之構圖中，不僅是新娘上身細削、身材嬌柔優美，就連新郎也擁有瘦削的肩膀和修長優雅的體態。在尼德蘭地區，哥德式人物典型一直流行到十五世紀末未曾中輟。可想而知，這種人物造形是當時的理想典範，由於審美觀點與義大利相異，即令時序已屆文藝復興，南北之藝術交流已有相當時日，北方人依舊戀念著哥德式人物輕柔優美的形象。

十五世紀初的義大利已捲起了文藝復興的風潮，一片再生古典的呼聲中，藝術家紛紛以古典藝術為典範，直接探討古典藝術家的遺作。儘管如此，哥德藝術之遺響未已，仍有不少早期文藝復興的作品片面地反映出哥德藝術的成因。例如被稱為文藝復興繪畫宗師的馬薩喬，其畫作在消點透視、遠近比例、固定光源及立體感呈現方面，皆一五一十地交代得非常清楚，唯一透露出尚未完全擺脫哥德風格影響的，便是人體比例較之真實人體情況稍微長了點，此乃因為其人物是參考喬托的繪畫之故。喬托之畫仍屬於晚期哥德風格，所畫之人物雖注重立體感和量感表現，但依舊保持著哥德式修長的身材。

此外畫僧安吉利科（Fra Angelico，1387-1455）於1440年至1450年間在佛羅倫斯聖馬可（S. Marco）修道院中畫了一系列壁畫，以其中〈報孕〉（Verkündigung）（圖73）那幅為例，即可看出其深受馬薩喬繪畫之建築透視法和簡單靜穆之人物的影響。至於細長的人物造形及輕柔優雅的姿態，乃借用哥德式人物之特色，以抒發一襲柔和優美的氣氛。廊外草地上如哥德式繪畫一樣裝點著許多小花，這種非現實的花園景致，更為報孕的情節添加了聖潔的氣息。

然而所有的藝術在歷經長時間的演化，由原本功能性的用途進展成兼顧美感作用後，在形式和技術上常會發生重大的改變。這時候的形式一方面要配合既有的功能，一方面又要滿足觀賞者的眼光，而且技術要精益求精，務求達到高品質的水準。具備了這些外在的條件之後，藝術家便進一步探索，如何讓這些披上形式的外表，充滿豐富的內容和深奧的意義。問題是怎樣的形式才堪當完成這項任務呢？常見的策略就是，重新歸納並整合既有的風格形式，以便於從這中間謀求一個恆常不移的定律。經過去蕪存菁的結果，這時候呈現出來的通常是一個簡單而有規律的造形。也可以說，這樣純化造形的結果，常會出現一種近於幾何風格的形式。這種形式演進的現象，一再地出現在藝術史中，例如近十五世紀中葉之時，尼德蘭和義大利繪畫的發展也出現了這種情形，尼德蘭畫家克里斯督和義大利畫家皮耶羅・德拉・法蘭契斯卡的作品，便是最佳的例證。克里斯督師承楊・凡・艾克的繪畫風格，然後又把楊・凡・艾克繪畫中特有的立體造形加以純化，形成近於幾何的形體。在其「少女肖像」（Porträt einer jungen Dame）（圖74）中，人物的形體顯然已是個幾何的結構；少女的頭部被約簡成卵形，帽子呈現圓桶狀，上半身則為梯形。至於皮耶羅依據數學概念所形構的立體幾何造形，我們已在前文的〈基督鞭笞圖〉（圖72）裡看到了。

也可以說藝術的發展在歷經了長時間的技術改進、形式臻於精緻完美之後，人們會有一陣子沉迷留連於這種璀璨絢麗的表象中，但是一旦這股熱情消退之後，人們便會開始思考，企望這種華麗的表象也能產生觸動心靈的感覺。礙於過度繁華富麗的外表，只能讓

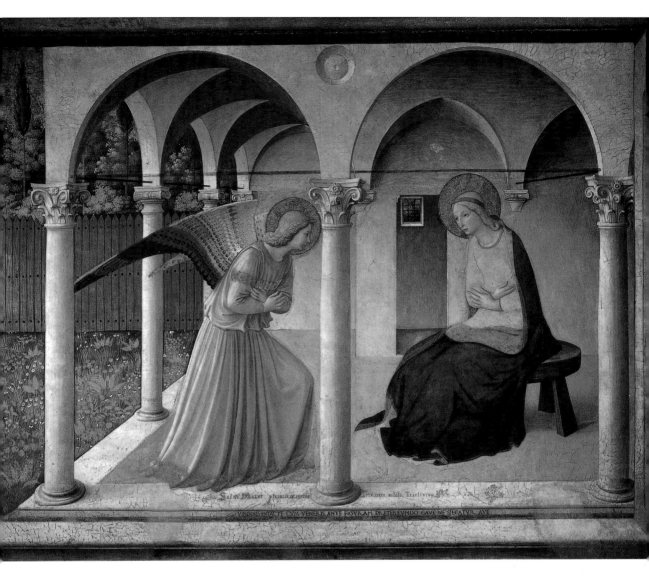

圖73
安吉利科(Fra Angelico)，
〈**報孕**〉(Verkündigung)
，壁畫，190cm ×
164cm，1440-1450年；
佛羅倫斯，聖馬可修道
院(Florenz，Kloster S.
Marco)。

人暫時沉醉，無法使人靜下心來沉思；因此唯有讓這些風格歸真返璞，以另
一種凝練的外型，引導人們去探索作品的內涵。

　　觀察十五世紀初歐洲南北兩大畫派的作品，我們可以了解當時自然主義
抬頭，畫家皆苦心探討空間感和立體感的表現，力圖在構圖上製造逼真的效
果。尼德蘭畫家盡最大的努力模仿自然，把各種特徵引進畫中，還研發出油
畫顏料，才能盡情發揮、充分顯示精密寫實的技巧。義大利畫家則像科學家
那樣工作著，所繪成的作品除了藝術的價值之外，還展示某些解決問題的方
法，顯示他們創造錯覺的功力，尤其是透視問題能夠在畫中合理解決，便成
了該畫家精通幾何學的標誌。而由十五世紀義大利繪畫的發展看來，當時義
大利人對藝術的評價是，藝術中所含的科學成分越多就顯得越進步。他們的
藝術價值觀已超越了表象的吸引力和賞心悅目的效果，認為真正崇高的藝術
無需討好觀眾的眼睛，過度重視華美的表面處理，反倒被他們當成是胸無大

圖74
克里斯督(Petrus Christus)，〈**少女像**〉(Poträt einer jungen Dame)，油畫，29cm × 22.5cm，1460年之後；柏林，國
家博物館(Berlin，Staatliche Museen，Preußischer Kulturbesitz)。

志的徵兆。[139]

中世紀繪畫著重在構圖的配置，為了表明內容，構圖必須清楚地交代每個人物和每件事情，物體的真實比例與形狀、三度空間的呈現對中世紀畫家而言並非重要的課題；甚至於為求圓滿地完成構圖面，他們不惜變異形體、去除空間感。而在自然主義逐漸抬頭的十四世紀裡，畫家對事物的觀察以及繪畫展現縮小深度或光影修飾的寫實意圖日趨明朗，畫風由先前象徵性的指示手法演變為動人的敘述情節。此後為求更忠實地呈現自然，畫家從研究自然開始，一五一十地描繪自然景物的細節，並且進一步探索視覺世界的法則。十五世紀上半葉尼德蘭畫家以逼真的細密寫實手法表現自然景象，佛羅倫斯畫家則以消點透視法強化了現實的錯覺。從此，凡是精緻卓越地呈現物體迷人外貌的風格，就成為北方繪畫的特色；而以統一消點的透視線條為架構、掌握明確人體比例的作畫方法，則是義大利繪畫的特質。南北兩地畫家對寫實的詮釋手法相異其趣，反映出兩地畫家探討自然的不同思維方式——持續觀察的經驗累積和根據科學的理論探索。

十五世紀上半葉尼德蘭畫家運用新研發成功的油畫顏料，把觀察自然所得的細節忠實地呈現畫面上，他們精緻的描繪技巧顯示出無比耐心和確切觀察下之微觀世界景象。同時期的義大利畫家則以科學的角度探測寫實的準確性，依照演練出來的數學原則將自然呈現畫面上，表現均衡和諧的大自然，也就是透過科學精神推論出來的宏觀世界。

不論從觀察或由法則中探索寫實的途徑，剛開始時由於拘泥法則，畫作難免予人生硬刻板的印象。一旦掌握住寫形的訣竅之後，畫家立即留意到應該進一步營造氣韻生動的逼真效果，並且也講究起抒情的意境造設。繪畫中透視法的錯覺作用、生動寫實的人物主題、還有縈繞畫中的抒情氣氛彼此互輔互成，彌補了經驗性和科學性觀察兩者間的缺口，也共同譜就深具人文氣息的構圖，在這裡現實與理想合而為一，並訴說出文藝復興的時代精神。

第二節 構圖原理——早期尼德蘭繪畫的形式特徵

對於西洋十五世紀的繪畫藝術，我們所受的薰陶大都是義大利早期文藝復興的古典形式。儘管當初西洋繪畫的發展並非齊頭並進的，而且在不同的意識型態之下，每個地方的審美價值觀也不一致；但是義大利佛羅倫斯掀起的文藝復興運動，所導發的古典式繪畫理念，竟成了往後西洋繪畫的不二法則，並在學院派的推廣之下，這種義大利文藝復興式的古典主義，主導著西洋繪畫的潮流，一直到十九世紀末期。

遠在十五世紀上半葉，西洋繪畫仍陷於各自為政的局面，那時候的畫壇呈現的是一片繽紛多元、風格不一的世界。時值政局動盪，政教之爭重挫了教會至上的形象，畫家如何透過敏銳的觀察力，力挽狂瀾，利用畫作來重新堅定人們的宗教信仰，而非將人們引到

139　貢布里希（李本正／范景中 譯）：《文藝復興——西方藝術的偉大時代》，杭州2000，pp.59-60。

新的宗教信仰上面，這是此時畫家一致的目標。宗教畫就在這種時代的共同目標下，呈現出各式各樣的新圖像語言，每個畫家皆從自身的民族傳統中凝結共識，試圖提煉出一種積極而有效的圖像形式，這樣提煉出來的新圖像形式，可說是該民族宗教思想的一種淨化表徵。

每個地方都有其特殊的風格，每種風格也都有其傑出的作品。我們不能預設一個典範，而將不同地方的傑作拿來互相比較，並根據這些作品是否與典範近似，而判斷其價值的高下。例如十五世紀上半葉，尼德蘭繪畫注重的是主題的豐富和深奧，以及形式的精緻與完美，符合這些條件的畫作，如康平、楊・凡・艾克和羅吉爾・凡・德・維登的作品便被視為傑作，就連當時義大利的王卿貴族，也對這些尼德蘭大師的作品讚許不已。但是事隔一世紀，當義大利文藝復興繪畫以科學性的進步觀贏得全面的勝利時，尼德蘭繪畫這種精益求精、講究細節的表現，便被斥為缺點了。[140] 米開朗基羅甚至於認為，尼德蘭繪畫既不勻稱又不成比例，充其量只不過是小人之美，無法登大雅之堂。[141]

米開朗基羅以十六世紀義大利文藝復興繪畫的古典原則，來評斷十五世紀尼德蘭繪畫，所發表的言論本身已失去時間和空間上的客觀性，在學理上是不足以提供研究之依據。我們得知道，十五世紀之時，正當義大利地區如火如荼地展開再生古典的人文主義之際，阿爾卑斯山以北仍籠罩在神秘主義的狂熱信仰中。這時候的北方人視宏觀宇宙為神性的具體體現，萬物則以受造物的角色分霑神性的光輝與喜悅，人與大自然中的花草樹木一樣，都是吸取天地精華，充滿蓬勃生命力的微觀宇宙之個體。儘管中世紀末期，已經興起了經驗科學的自然研究，但重點仍建立在神性宇宙的核心觀念上；在那個時代裡，現代的理性科學尚未萌芽，研究的取向對於整體的直覺認識和細節的經驗探索，比起從理性出發的抽象推斷更為普及。[142]

在不同的觀念之下，十五世紀初尼德蘭和義大利畫家表達寫實的方式也不一樣，尼德蘭畫家以累積觀察的經驗為寫實的依據，義大利畫家則透過數理的原則來製造現實的錯覺。但是兩地的畫家在探討空間感和立體感，加強畫作逼真效果的用心上，想法卻是一致的。可以說，此時南北兩地的畫家各秉古典和哥德式的傳統為基礎，再從各自的傳統中發展寫實的形式，所採用的手法雖然不同，可是終究是殊途同歸，目標皆為表現一種真實世界的景象。

從十五世紀以來，西洋繪畫在觀察自然、具體呈現寫實的技法上大為精進，畫家們解決了外象的寫實之後，立刻轉而深化寫實的定義，繼續探討內在的寫實表現；而於正確地掌握了寫形和寫神的真諦、正苦於山窮水盡之際，繪畫藝術的發展又峰迴路轉，當今的情景是由實證走入思辯的概念化迷宮中，撲朔迷離的抽象寫實仍有好長的一段路程得走。這六百年來繪畫由觀察形體、製造錯覺、釋出幻象、到抽離形象步入觀念思維的發展過

140　Huizinga, J.: *Herbst des Mittelalters*, 11. Aufl., Stuttgart 1975, pp.391-392。

141　Huizinga, J.: *Herbst des Mittelalters*, 11. Aufl., Stuttgart 1975, pp.389。

142　本內施（戚印平／毛羽 譯）：《北方文藝復興藝術》，杭州2001，pp.50-51。

程，正是西洋畫家的心路歷程寫照。

　　經由上述的說明，可以得知近代繪畫寫實的開端，十五世紀上半葉是關鍵性的一刻，所有繪畫的寫實技法，在這短暫的時段中，已被畫家留意到，並且身體力行地實驗過。在今日這個繪畫技法登峯造極、媒材應有盡有的時代，回顧起早期尼德蘭的油畫作品，我們仍不免讚嘆當時尼德蘭畫家在那麼捉襟見肘的境況中脫穎而出的種種建樹；除了將油畫顏料成功地運用到繪畫上面的功勞之外，他們在中世紀和近世繪畫之間築起的那道彩橋，更是流芳千古。

　　雖然說旅法尼德蘭畫家布魯德拉姆、黑斯丁、布斯考特大師和林堡兄弟，對早期尼德蘭油畫的影響極大，但是仔細比對一下1400年左右、和1420年至1450年間的畫作，我們不難看出，除了繪畫媒材和技術的精進之外，1420年至1450年間的油畫，顯然醞釀著一股強烈的造形運動。早期尼德蘭油畫的這股造形運動中，涵蓋著一襲主動而堅決的意志力，畫家的造形意念不單反映出力求寫實的企圖心，還透露出兼顧平面裝飾效果的用心。像這樣由中世紀的抽象風格脫穎而出，卻又能融合平面抽象與立體寫實於一爐的早期尼德蘭油畫，所表現的是一種新時代的圖像語言，也是利用平面和立體二元相剋相生的原理，規劃出來的新視覺世界之秩序。

1. 平面性和立體性兼備之構圖

　　西元五世紀開始，基督教的繪畫逐漸自古典風格中蛻變，摒棄了多神教的自然寫實畫風，轉而以壓縮空間感和立體感的繪畫形式、以及靜止的構圖，標榜其一神宗旨的獨特性。基督教的造像運動一直持續到六世紀上半葉，終於底定了中世紀的風格；這時候畫中的構圖已呈現全然平面化的形式，僵硬而不具體積感的人物，輪廓清晰有如剪影一般，去除個性表徵的臉孔只強調著睜大的眼睛，人與人之間毫無對應關係，而且全體人物大小一致，都正面朝外站立在構圖前端狹窄的地平線上，背景則為一片金色（圖75）。[143] 這種基督教的中世紀風格，是簡化古典繪畫的寫實形式，摒除構圖中容易分散觀眾注意力的繁複細節和三度空間，使畫面趨於靜止，以求達到清晰的效果。這樣簡化形式強調內容的基督教繪畫，自此取代了古典繪畫，成為壟斷西洋中世紀繪畫的主流風格。此後一千年，中世紀繪畫的審美價值均以符不符合典範為依歸，禁慾的中世紀風俗也反映在繪畫藝術上面。[144]

　　形式化的中世紀繪畫風格，給予人一種恆常不移的概念，在這種構圖裡既無常人的七情六慾，也無人世的時間和空間變化，在畫中一切都歸於靜和定。但是到了中世紀末期，隨著自然主義的興起，畫家又開始留意起現實世界的樣貌。由於基督教精神本身快速

143　參考拙著《早期基督教藝術》，臺北2001，pp.131-134。

144　參考拙著《早期基督教藝術》，臺北2001，p.178。

地成長，以致於中世紀的思想和圖像形式，不得不配合腳步跟著調適。畫家在觀察自然中，首先注意到的就是人物和東西的立體形貌、人與人互動的姿態、以及人物與周圍空間的關係。

　　進入十五世紀後，尼德蘭繪畫急遽地朝著探索人物在構圖中的三維向度邁進，但是這時候的尼德蘭畫家在表現立體人物造形時，所採用的方法並非古典的表述和形象，也不像同時期義大利早期文藝復興的畫家一樣，標榜著再生古典的口號；他們應當也感悟到古代藝術那種簡單純淨的形式之美，也注意到其表達概念的精確明晰性，因此試圖從既有的中世紀繪畫風格中，建立起單純明確的立體造形。一般人常認為十五世紀上半葉尼德蘭繪畫這種兼具平面性和立體性的構圖，是後期中世紀繪畫的現象，這種現象反映的是新舊交替之際，從舊有的風格中衍生出來的後續發展。因此，早期尼德蘭繪畫只有油畫技法備受嘉許，其繪畫形式則被鄙斥為落伍。

　　針對這項誤解，學者佩赫特在〈十五世紀西洋繪畫的造形原理〉一文中提出了修正的意見。他認為早期尼德蘭繪畫這種二次元的面與三次元的空間彼此密切配合無間的雙重法則，是深具意義的構圖原理，在分析其畫作時應當將這雙重法則視為一體，而不是將平面與空間拆開來個別研究。這種雙重

圖75
〈**皇帝與主教**〉(Kaiser Justinian I. mit Erzbischof Maximian)，鑲嵌畫，546-548年；拉溫納，聖維他利教堂(Ravenna，S. Vitale)。

法則的構圖原理，是早期尼德蘭畫家本著二元對立互融的見解，精心整合出來的構圖面，它呈現出來的是一種繁複的繪圖理念，是集內容與形式、抽象與寫實於一身的巨構。[145]

　　當我們第一眼看到早期尼德蘭油畫之時，首先映入眼簾的便是，精美細緻的局部描繪搭配著非比尋常的封閉輪廓。這樣的印象常令一般人產生錯誤的觀念，以為早期尼德蘭畫家只專注於細節的描繪，欠缺顧全大局的技術。其實早期尼德蘭油畫的構圖，深具一種新穎的設計觀念，這種觀念就像今日畫家在經營構圖一樣，先在畫面上預定出整體的平面佈局，並均衡地在畫面上配置塊面的區域，然後於塊面的輪廓內進行細節的描繪。可以說，這是一種結合自然寫實和裝飾性的構思，也是立體與平面雙管齊下的安排。[146]

　　至於三次元的空間和二次元的面，這兩相排斥的形態，如何合理地並置一個畫面上，共同發揮協調構圖的作用？針對這個難題，早期尼德蘭畫家應當是煞費苦心。他們深知平面和立體間矛盾對立的情況是繪畫發展的大障礙，而此二者又是新時代繪畫中不可或缺的要素。若想讓構圖兼具平面性和立體性的優勢，就必須令兩者和諧共處，並且相輔相成共組一個不可分離的整體。因此，畫家先在畫面上策劃平面的構圖，虛擬平面的區塊分佈，然後把三次元的立體和空間投射到二次元的塊面輪廓內，以譜就一個具有美感的視覺體系。並讓這個視覺體系在虛構的面和三維的實體二者相剋相生的作用下，萌生盎然的生機。如此一來，在構圖裡假想的面在形式上是利用封閉的輪廓線來界範，三維的實體則是透過精密的寫實來提綱。

　　在這種觀念之下運作出來的構圖，就其塊面的佈局而言，純屬於平面的構圖原理，但就塊面輪廓內的細節而言，則屬於立體的表現。早期尼德蘭油畫的構圖特色就在於，當畫作完成細部情況的描繪後，依然保留住清晰的輪廓，使畫作既擁有平面的裝飾性，又兼具立體寫實的效果。像這樣平面性由立體表述而產生，立體性又從平面所由出的構圖原理，在十五世紀上半葉是屬於相當新穎的創見；它是早期尼德蘭畫家經由觀察平面與立體、抽象與實相、象徵與寫實等兩相對應的構圖成因，所歸結出來的成果。早期尼德蘭的油畫就在這種周詳的作畫理念下，產生了以平面組織為主，立體架構為輔的雙重秩序。在這種平面性與立體性相剋相生的作用下，早期尼德蘭的油畫別具一種生生不息的活力。

　　例如在康平畫的〈壁爐遮屏前的聖母〉（圖27）構圖中的聖母，很明顯地可以看到人物的形體被平整的輪廓線條所包圍，聖母背後的圓形爐扇強調出人物剪影似的塊面。在這個塊面裡，聖母有如雕像般具有渾厚的體積感和量感，身上繁複的細節描述，加強了寫實性也呈現出裝飾性的作用。而聖母懷中的嬰兒好似陷入聖母胸膛，與聖母的上半身連成一片，更凸顯出構圖的平面性作用。像這樣一幅簡單的構圖，主題人物幾乎佔滿了構圖面，人物的輪廓已呈現一個封閉的單元；在這個單元中平面性的裝飾作用與立體性的寫實作用相依共存，不可分離。從這平面與立體相剋相生的作用中，也產生了一襲虛實相應的效果，使得聖母在此畫中看起來既真實又虛幻，而且看似靜穆的氣氛中，卻又顯得靈機萬

145　Pächt, O.: *Methodisches zur Kunsthistorischen Praxis*, München 1977, pp.19-20。

146　Pächt, O.: *Methodisches zur Kunsthistorischen Praxis*, München 1977, pp.21-22。

動。

於康平〈梅洛雷祭壇〉中葉〈報孕〉（圖24）之構圖，也明顯地可以看到，畫家細心經營平面構圖的跡象。在配置構圖之初，畫家先以圓桌為中心，左右兩邊再搭配上兩片互相照應的區塊，然後在這三個區塊內各自表述桌上的擺飾、報孕的天使和閱讀中的聖母，繁複的細節和厚重的體積，並未損及清晰的輪廓線條，反而讓立體寫實與平面裝飾的作用相輔相成，共同敦促了活潑靈動的畫面效果。在這凹室的空間中，聖母和天使恍如浮懸前景的兩尊雕像般浮出畫面，而在圓桌前傾角度的造勢下，兩人遂產生了一股逼向觀眾的動勢。天花板和長椅的線條，指示了縱深的空間感；至於平面佈局的安排，則是經過相當繁複而審慎的考量，才規劃出來的一個平面構圖體系。

畫家在開始策劃構圖、配置平面分佈之初，本著構圖理念為先，一切的形式皆隨著構圖的動機而安排，因此，即使是微不足道的平面區塊，其形狀都是具有意義的。就如〈報孕〉圖中的聖母和天使之輪廓形狀，均呈現著向左下方彎曲的形式；再仔細觀察天使後方，畫的左端有一道門，被畫框齊切，只留一隙不易察覺的門框，由天使的裙襬動向，可看出他正穿越那道門進入室內，朝向聖母報告喜訊。畫家在構圖中就安排聖母以側彎身體閃避的姿態，來呼應天使的動作，並且讓桌上的蠟燭餘燼和瓶中百合花的動向、以及壁爐兩側的框架弧度，皆重複著聖母身體彎曲的動向，以凸顯事發那一刻，室內氣氛受到外力衝擊而引發的騷動景象。而且這股衝擊的力道，也是來自天使的身體抵觸圓桌邊緣所產生的推力。在畫面上我們可以看見，聖母彎身的姿態，是呼應著圓桌的弧度，她的這個動作好像是在閃避桌子碰撞一樣。天使舉起右手切入圓桌的一角，以及桌上之書頁受風吹而翻動，書下壓著一張字條則垂向聖母，這項連結明示出推力的動向。其它的元素，如燭火的烟、百合花和壁爐的框等，也隨著聖母的肢體動作，一起呼應著這股由天使帶來的衝擊力。這間小起居室，就在天使降臨的一霎那，於空氣中激盪起一陣迴旋的氣流。畫家在此畫出聖母正專心閱讀，不受外界干擾的表情，卻運用平面構圖中其他元素的旁白，道出其心中的激動，這種表態常見諸二十世紀初表現主義和超現實主義的繪畫中。

由此可見，在此構圖中處處玄機，畫中的一切都是畫家細心安排的造形元素，所有閉鎖連續的輪廓線，皆為回應平面構圖和內容而設的，絕非無意義的偶成形式。正因為這個構圖區塊的形式意義非凡，所以儘管畫作完成後，畫面上仍保留著這些構圖原初的區塊輪廓；這樣一來，不僅透露出畫家珍貴的藝術初性，也在精細描繪中仍保留住純粹的藝術造形；這一點可說是早期尼德蘭油畫的特質所在，也是最值得深入去探討的地方。

在早期尼德蘭油畫中，這個第一線的主構圖區塊之下，還搭配著從屬的小單元區塊，例如〈報孕〉的背景裡懸吊水壺的壁龕、開扉的窗子、和擺著爐扇的壁爐等，這些附屬的區塊也各自形成一個封閉的輪廓，每個輪廓內的塊面又是立體實相的載體。這些附屬的單元，除了箇中承擔的象徵性意涵外，也和主構圖的區塊共同擔當著平衡構圖面的任務。在整體構圖的平面佈局上，這些區塊以主從的關係相互配合，而且顧及到平面構圖的完整性和連貫性，各區塊的輪廓彼此緊密銜接，幾乎不留空隙，致使人物或東西的外形

隨著輪廓而變形。這樣緊密的構圖和變形的輪廓，在畫面上製造了一股強而有力的節奏。畫家便是透過這種緊湊的節奏感，來強調豐富的內容和平面的裝飾效果。

　　同樣的構圖原理不只是應用在室內，也延伸到戶外的大自然中。凡・艾克兄弟在〈根特祭壇〉內側〈羔羊的祭禮〉（圖25-c）之構圖裡，也以相似的手法建立平面的體系，然後再賦予各區塊詳實的細節和立體而微的形體。在〈羔羊的祭禮〉中構圖採用的是對稱平衡的形式，而以天空中象徵聖靈的白鴿、羔羊祭台和前景中的那口井為中軸線，對稱地展開一幅秩序井然的圖式。在這幅畫中拉高的地平線，使得地面呈現四十五度的斜坡狀，這樣一來，地面上的景物便能清楚地一一呈現畫面，不會因前後重疊而被遮掩或擁擠成一團。畫面上就這樣展開以眾天使環繞的羔羊祭台為核心之平面構圖系統，環繞著中心的圓形區塊，四組參與羔羊祭禮的人羣凝聚成四個區塊，並以X形的輻射狀分佈在中央區塊的周圍；後面兩羣人站立的位置前，草坡的邊線明顯地指示出這個X形的中央集中式構圖。而在前景中的兩羣人，又藉由中間的一口井而串連在一起，其他的人羣和人羣間則以樹叢相隔。

　　在這個嚴謹而工整的平面佈局中，周圍的四個人羣區塊畫滿了密集的人，而在人羣與中央放置祭台的丘地間，以淨空的方式保留空地；畫家利用這種虛實相應的手法，來加強人羣陣容的浩大，也連帶著讓人羣產生一股擁向中央祭台的趨勢。這股由四方擁聚過來的力量，再經由環繞祭台四周的天使之仲介，集中導向位於中央壟起土丘上方的羔羊祭台，並在羔羊身上凝聚成一股強大的內力。前景中間那口井的中空凹面與祭台的平面實體，也以虛實相應的方式，在構圖中軸線上互相呼應，井中那根噴水柱標示出構圖的中軸線，也直指出犧牲和復活的宗教奧蹟。[147]

　　在此規劃周全的平面構圖系統上面，畫家又分別於中央和周圍的區塊上建立起立體幾何的建構性體系；四周密集的人物連結成四個立體幾何的外形，中央的部份則由羔羊祭台和天使團聚成一個平錐形的體積。而在這些立體幾何形的大單元中，每一個人自身也形成一個小單元；不論是大單元或小單元，都各自擁有清晰而封閉的輪廓線，在輪廓之內也各自精確地表述情節和立體樣貌。如此一來，陣容龐大的羣眾在此嚴謹的立體構圖中被規劃得井然有序，但是每個團隊中的人物並不因此失去個人的特性，在畫中每個人表情各異、動作不一，而且具有渾厚立體感的身軀，因此每個人都顯得精神抖擻、精力充沛。

　　雖然說大自然變化多端，令人難以揣測，但是靜下心來仔細觀察，便可以發現其中存在著一種秩序。畫家在描繪自然中的事物時，由於專心致力於觀察大自然的變化，久而久之便掌握到這個變化的規律，進而將自己領悟出來的自然法則運用到繪畫上，而成為個人的構圖規則。康平在〈報孕〉圖中表現的是一種突發事件的連鎖反應，所以採用餘波盪漾的劇情表述法來規劃構圖，而在畫面上出現不規則的變形輪廓，以便傳達聖母內心激動的狀態。凡・艾克兄弟在〈羔羊的祭禮〉中描述的是普世萬民參與盛會的情景，因此選擇

147　在這裡的羔羊代表基督，羔羊祭即為十字架上的基督之轉喻，象徵著犧牲和救贖的意義。在圖像上羔羊祭是古老的題材，後來多改用十字架上的基督。泉水象徵著生命之源，也暗示著領洗重生的意義。

秩序井然的構圖形式，來呈現盛典的隆重氣氛。早期尼德蘭畫家並非依循傳統、或者遵守特定的規則來作畫，他們是自由地選擇引起他們注意或適合表現他們意向的構圖形式，因此在配置構圖平面時，圖式各異其趣；但是在表現平面性和立體性雙重效果上，他們的觀念是一致的。他們這種新穎的構圖觀念，對習慣於古典繪畫的人而言，也許甚感迷惑，但是對於二十世紀初的畫家來說，應當是司空見慣的。

2． 多視點透視與空間表現法

　　前文闡述過早期尼德蘭畫家的構圖原理，釐清了他們在平面佈局與立體結構之間的主從關係，以及終極的視覺效應之後，接下來要面對的便是構圖裡的空間問題了。中世紀的繪畫常被視為無空間表示的平面性繪畫，甚至於有人認為中世紀的畫家缺乏空間概念。其實不然，每個人體自身即為空間中的一個獨立個體，視覺上的距離感與肢體活動上的伸張、移動，這是每個人都感覺得到的。這種現象不僅止於人類而已，自然界中所有的事物都無時無刻不處於空間之中，因為宇宙本身便是一個浩瀚的空間。

　　繪畫的走向是與人類思想息息相關的，呈現在畫面上的構圖形式，便是畫家心中的宇宙縮圖；每當人們的宇宙觀充滿了抽象思維的時代，繪畫的構圖常趨於平面化的抽象空間表現。這種概念化的空間形式，在中世紀常以壓縮至前景的一帶狹窄地平線為代表，所有的人物便在這條平行的地平線上一字排開；而以動作表徵明示人物的從屬關係，或以人物的對應動作陳述故事的情節，甚至於以人物的重疊表示前後的位置。一旦人們的思想回歸到現實的世界，逐漸意識到自身的存在與重要時，就會開始留意起周圍的環境，並觀察事實的真相，而在畫面上展開深度的探索；透過近大遠小的比例，或影像的清晰和模糊，或是色彩的濃淡，或者線性透視的原理，來顯示三度空間的景深。

　　這種空間的意識也是跟隨著立體感而產生的，哥德晚期繪畫中日益強烈的人體立體感表現，成為敦促十五世紀繪畫走上三度空間造景的原動力。[148] 喬托在1304年至1306年間在帕度瓦阿倫那禮拜堂繪製的壁畫系列，一向被認為是打破中世紀長久以來的平面構圖傳統，重啟立體空間造形的繪畫先驅。在阿倫那禮拜堂壁畫中，喬托利用人物厚重的體積感和人物前後重疊的位置關係，在水平動向的構圖中，凸顯出三度空間的景深（圖76）；然後又以箱櫃式的室內空間，顯示立體人物置身屋內的空間景象（圖77）。杜秋繼之而以建築物的平行斜線引導空間的延伸方向，顯示出在俯視的角度下所得的景觀（圖78）。他們的立體空間表現法，與法國哥德式繪畫相交會，而形成了國際哥德繪畫的風格。從此，自然寫實的風氣在西洋繪畫中大為盛行，畫家們除了關注於立體感的表達之外，也連帶地留意起空間距離的呈現。

148　Bettini, S.: *Frühchristliche Malerei und frühchristlich-römische Tradition bis ins Hochmittelalter*, Wien 1942, p.52。

圖76

喬托(Giotto)，〈**哀悼基督**〉(Beweinung Christi)，壁畫，1304-1306年；帕度瓦，阿倫那禮拜堂(Padua，Arenakapelle)。

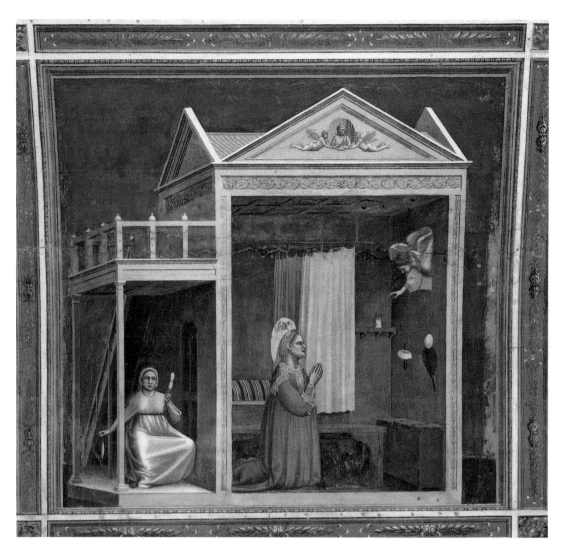

十五世紀上半葉，尼德蘭和義大利兩地都不約而同地掀起對透視景深的探討；義大利方面由馬薩喬領銜，展開的消點透視法，由於應用幾何原理來製造深遠而統一的空間錯覺，因此贏得普遍的讚許，這種消點透視法竟成為此後繪畫中表達三度空間感的不二法門。甚至於到了今日，還有人視之為理所當然，未曾質疑其中動機。其實自然界呈現在我們眼前的三度空間景象，並未因循著一定的法則。消點透視法只是視覺現象中的一項綜合，是把視線的最遠極限化約為一個固定的消點，並假設視程為筆直的線條，無數的視線由前而後延伸，最後交集於這個點上面，視線至此為止便消失了，因此這個消點就成了所有無限遠的景物匯聚、然後從視線中消失的虛點。這種消點透視畫法於十四世紀下半葉已運用於繪製建築工程圖上面，十五世紀初才應用到繪畫上面。

但是對於同時期的尼德蘭畫家而言，義大利這種消點透視的空間表現並不符合他們的理想，他們認為義大利的消點透視無法呈現完整的空間全貌；

圖77
喬托(Giotto)，〈**聖安娜報孕**〉(Verkündigung an Anna)，壁畫，1304-1306年；帕度瓦，阿倫那禮拜堂(Padua，Arenakapelle)。

圖78
杜秋(Duccio)，〈**耶穌進耶路撒冷**〉(Eintritt in Jerusalem)，板上油畫，100cm × 57cm，1308-1311年；西恩那，大教堂博物館(Siena，Museo dell'Opera del Duomo)。(右頁圖)

因為在尼德蘭畫家的認知裡，每件東西給予人視覺上的感受，和其在畫面上所呈現的效果是不一樣的，尤其是同一件東西在俯視之下或在平視之中，展現於我們眼前的形狀更是絕然不同。[149] 尼德蘭這種因取景角度不同而產生的變形，並非畫家處理透視技法不夠成熟所致，而是根據一種藝術性的視覺空間造形原理畫出來的形狀，他們這樣畫的目的，就是為了使物品與畫面的重疊關係能夠盡善盡美地連貫在一起。為了達到這個目的，畫家在策劃構圖之時，得將各個單元的輪廓緊密地銜接在一起，而且每個塊面的形狀必須與相鄰塊面的形狀互相配合；這樣一來，東西的外廓便在畫面上出現怪異的變形。

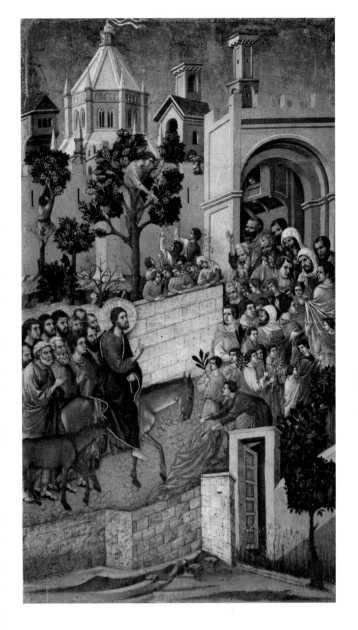

在這種經過整合的構圖中，每個塊面的形狀已被約簡至最基本的造形，而左右這些造形的因素，便是畫中取材的東西和取景的視角。一般而言，早期尼德蘭油畫初期的作品很少是單一的構圖元素，所採用的視角也非統一的；當時尼德蘭畫家在取景之時，擁有相當自由的發揮餘地，他們在處理空間的透視點方面並沒有一定的規範。不過從十五世紀上半葉的尼德蘭繪畫構圖中，仍然可以歸納出一個共通的多視點取景方式：這時候的構圖為了讓構圖元素擁有較多的活動空間，以及清晰呈現構圖情節，而採取高地平線；並且依構圖的前、中、遠景，各以不同的視角取景。在構圖的下半部，也就是前景的部份，採用偏高的俯視角度來取景；而在觀察中景時，則將俯視的角度降低一點；至於觀望遠景之時，就以平視來取景。除了遠近的縱向移動視點之外，當然還有左右橫向的游離視點，這些橫向的視點乃造成早期尼德蘭繪畫構圖在視覺上平面性橫向擴張的主要原因。

149　Pächt, O.: *Methodisches zur kunsthistorischen Praxis*, München 1977, pp.24。

由早期尼德蘭畫家慣用的移動視點觀察景物的構圖方式，我們可以發覺到，他們的觀察方法正是常人觀看景物時的視覺動線：從低下頭來俯視近距離的地方，然後逐漸抬高視線看中程距離的地方，再繼續提高視線望向遠方。當人們移動視線瀏覽景色時，眼球的轉動和頭部運動會產生運動視差，因而構圖中出現多視點的情形是正常的現象。由此可知，早期尼德蘭畫家採用的多視點透視畫法，是他們由日常生活經驗中擷取的心得，並非盲目地承襲中世紀繪畫的傳統畫法。早期尼德蘭畫家以這樣自由而隨興的構圖方式，畫出來的畫其實更接近我們的生活經驗，所以完成的畫作總是蘊藏著一股鮮活靈動的氣息。

至於狹長的垂直構圖因無橫向擴張的餘地，而在反映縱向的移動視點上面最為明顯，楊・凡・艾克於1437年畫的〈聖女芭芭拉〉（S. Barbara）（圖79）就是最好的例子。這幅畫因為純粹是素描的線性構圖，而呈現出清晰的景深層次和縱向移動視點的構圖動機。[150] 在這幅垂直畫面的前景為坐在高山丘地上展書閱讀的聖女芭芭拉，中景為山下台地建造哥德塔樓的工事現場，背景則為台地下方的綿延風景。在這幅線性描繪的構圖中，前景、中景和遠景依著山坡級級下降，坡邊稜線清楚地界分出三段構圖的佈局。而且從三段構圖中可以明顯地看出，前景的芭芭拉是以俯視的角度入畫的，這點由其攤在膝上的書和裙擺展開的情況可以得知；中景的視角則比前景略小，這個角度可由工地上的人物和塔樓之三維向度測知；遠景由其重重密佈的線條和向後方綿延至地平線那端的傾斜度，可以看出這是透過近於平視的角度觀望所得的景致。

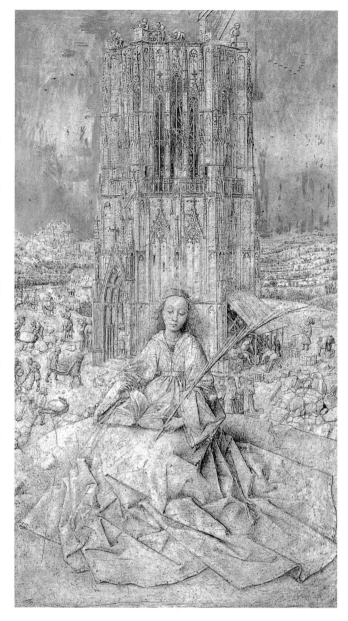

圖79
楊・凡・艾克(Jan van Eyck)，〈**聖女芭芭拉**〉(S. Barbara)，板上素描，41.2cm × 27.6cm，1437年；安特衛普，皇家博物館(Antwerpen，Koninklijk Museum voor Schone Kunsten)。

150 這幅〈聖女芭芭拉〉一直深受爭議，有人質疑這是楊・凡・艾克未完成的作品，有人認為這是一幅油畫的先行草圖，有人則視這幅素描為楊・凡・艾克畫室中供學生參考的範例。學者潘諾夫斯基根據這幅素描之精細完整度，認定其為一件素描的完成作品。至於天空的淡藍色，一般的看法多認為是後人補上去的。參考Belting, H. / Kruse, C.: *Die Erfindung des Gemäldes*, München 1994, p.159。

〈聖女芭芭拉〉的構圖除了遠近視點的不同之外，在物象的重疊、體積、比例和亮度上都明示出構圖的空間深度。位於前景的芭芭拉，是以明朗的光線和清晰的線條，來表現其深具體積感的立體幾何形身體，就連其頭上細密的髮絲和山丘壟起的邊緣都歷歷可見，前景景物清晰的程度，就好像近在眼前一樣。較之前景，我們可以發覺中景的人物縮小許多，立體感和清晰度也銳減不少，而且中景後方的人物顯然比前方的人物比例縮小一點；遠景除了利用層層相疊的橫向線條，表現漸行漸遠的地貌之外，還運用景象逐漸朦朧、終至消失在地平線上的氣層透視法，呈現綿延不絕的深遠景致。

　　楊·凡·艾克這幅素描畫稿僅憑精細的線條筆觸，便能條理清晰地將構圖的前景、中景和遠景層層相繫，並具體地把各部份的構圖情節，依照近大遠小、遞次模糊不清的景象，由前而後逐一詳細描繪。這樣詳實完備的素描作品，顯然超出了一般僅供油畫參考用的先行草圖之規模；而且就這幅素描的完整度來看，應該不是未完成著色的作品。這幅〈聖女芭芭拉〉理當屬於楊·凡·艾克精心描繪的素描傑作，是供人獨立觀賞用的素描畫作。

　　再將楊·凡·艾克這幅〈聖女芭芭拉〉與林堡兄弟所繪製的〈美好時光時禱書〉中的〈二月令〉插圖（圖18）相比較，我們會發覺到相距二十年左右，尼德蘭繪畫在景深的表現上已有長足的進步。雖然說早期尼德蘭畫家在取景方面是採用自由的游目來觀察景物，但是從〈聖女芭芭拉〉和〈二月令〉兩圖的比對中，很明顯地看得到，〈聖女芭芭拉〉的構圖在前景、中景和遠景的空間深度表現上，比起〈二月令〉的構圖來得深遠，而且對於造成深度知覺的形式因素，如物體體積的強弱、物象重疊的狀況、前大後小的比例、遠近濃遠淡的明度變化等，皆顯示出較為幹練成熟的技法。

　　早期尼德蘭繪畫中深遠的空間表現，並非一蹴可及的，這個成果是眾畫家日積月累努力所得的績效。從康平於1425年左右繪製的〈耶穌誕生〉（圖21）構圖中，我們可以目睹，由布魯德拉姆的〈第戎祭壇畫〉到楊·凡·艾克的〈聖女芭芭拉〉之間，尼德蘭繪畫空間構圖的演進過程。在康平的〈耶穌誕生〉圖中，背景的地平線仍相當高，但是風景之構圖比起〈第戎祭壇畫〉右葉〈聖殿獻嬰與逃往埃及〉（圖5）的風景構圖景深顯然平緩多了，使得前景蜿蜒向遠景的那條路，不像〈聖殿獻嬰與逃往埃及〉中的路那麼陡峭。而且〈耶穌誕生〉構圖中景的景物，已依遠近比例縮小許多，不似〈聖殿獻嬰與逃往埃及〉中景的景物與前景景物的尺寸幾乎沒有多大的差別。然而比起楊·凡·艾克的〈聖女芭芭拉〉（圖79），康平的〈耶穌誕生〉在空間表現上就略遜一籌了。〈耶穌誕生〉的景深仍嫌陡直的狀態，不若〈聖女芭芭拉〉的空間構圖節節後退以及景致悠遠深入。在〈聖女芭芭拉〉的構圖裡，楊·凡·艾克使用三層地平線劃分前、中、遠景，也使人聯想到大地的起伏和蔓延，並依遠近遞減物象的大小比例，而產生一進一進由外向內漸漸深入構圖空間裡面的動勢，反過來說，也是由內而外朝向觀眾推進的動勢。

　　早期尼德蘭繪畫中構圖的地平線，於進入十五世紀中葉後，已逐漸降低。與楊·凡·艾克的〈聖女芭芭拉〉一樣，羅吉爾的〈貝拉德萊祭壇〉（Bladelin-Altar）右葉〈東方

三賢士〉（圖80）的地平線已經略微調降。再將〈貝拉德萊祭壇〉的右葉與康平的〈耶穌誕生〉相比較，我們可以發覺類似的構圖形式，卻因地平線降低之故，而使羅吉爾的風景與康平的風景大異其趣。羅吉爾在風景中利用多重地平線，讓連綿不斷的樹木，半隱半現地引導觀眾的視線進入無限深遠的景色中，構圖的空間深度比起康平的〈耶穌誕生〉更形深遠，前景、中景和遠景呈現層層後移的動勢，景觀也比〈耶穌誕生〉的構圖坡度平緩許多。

這種體驗到地平線的重要性，是西洋風景畫發展的一大進步。在1432年完成的〈根特祭壇〉內側〈羔羊的祭禮〉之遠景中（圖25-c），凡・艾克兄弟已經發現到，利用多重地平線來製造漸行漸遠的空間效應。畫家就讓連續不斷的矮樹叢，沿著構圖中軸線的後方向遠處的湖邊迤邐而去；移到邊坡的盡頭時，樹叢半隱沒在地平線後面，然後又繼續向後延伸；而在更遠的地方，也就是湖面上又出現一條新的地平線，矮樹叢便蜿蜒轉向這道新的地平線上面，形成一道迂迴流轉的運動路線，並引導觀眾的視線穿過起伏的地形，進入構圖深處的妙境。[151]

〈羔羊的祭禮〉（圖25-c）依然採用高地平線，構圖中的地面呈現四十五度的傾斜度，卻運用中景到遠景間兩旁山巒與樹林叢聚的構想，將此寬幅的構圖造成向後縮窄的

151 參考黑爾（沈揆一／胡知凡 譯）：《藝術與自然中的抽象》，上海1988，p.154，圖196之說明。

圖80
羅吉爾・凡・德・維登(Rogier van der Weyden)，〈**貝拉德萊祭壇**〉(Bladelin-Altar)右葉〈**東方三賢士**〉，油畫，91cm × 40cm，1445-1450年左右；柏林，國家博物館(Berlin，Staatliche Museen，Preußischer Kulturbesitz，Gemäldegalerie)。

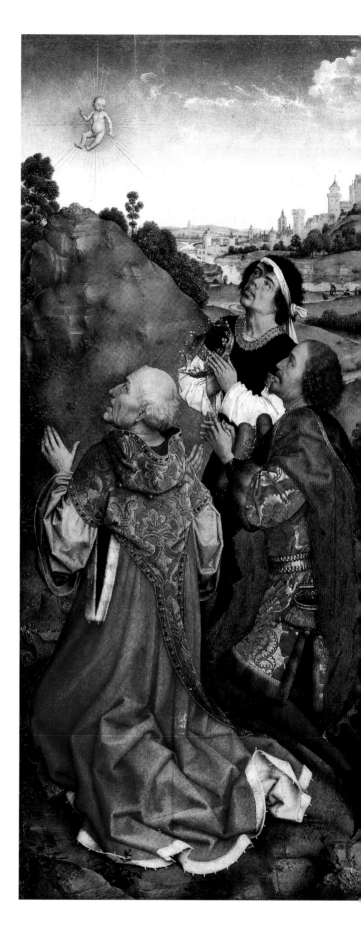

空間感，然後順著上述那道矮樹叢的行進路線，把景深導向湖後羣山縹緲的天際，使得此幅大自然風光呈現遼遠無際的景深。由構圖正中央上端，聖靈的光圈向下灑下的輻射狀光芒，再次為此畫的空間構圖做出一個扼要的註腳，金色光芒的線條提示出構圖中急遽向後縮小的縱深感。比較此圖與〈布斯考特大師手抄本〉的〈拜訪〉（圖14），我們可以看到，早期尼德蘭繪畫日益精進的技法加上新穎的構圖理念，使得風景畫在尚未成為獨立畫科之前的十五世紀上半葉，已經奠定了表現大氣迴盪、景致深遠的寫景基礎。

　　〈羔羊的祭禮〉之構圖除了採用縱深的空間表現法之外，也融合了橫向的游離視點取景法。構圖中對稱排列的四羣人物，前景兩羣人的視角高度雖然一致，但是左右兩羣人各自擁有各自的視點，也就是畫家在觀測左邊人羣時視點移向左方，觀測右邊人羣時視點移向右方；同樣的情形，中景兩羣人也是採用左右移動的視點來取景。這種左右橫向的游離視點之取景，促成了構圖橫面擴張的動力，也稍微平衡了構圖縱直深入的空間動向。在這幅〈羔羊的祭禮〉之構圖中，凡・艾克兄弟在掌握了空間深度畫法後，仍不忘平面佈局在繪畫藝術中的重要性，並且保留宗教畫的古老傳統——浮懸羔羊祭台上方之聖靈光環這種非自然景觀中的構圖元素。由此可見，〈羔羊的祭禮〉是融合了傳統與革新、溝通天國與現世的作畫理念，精心營造出來的構圖。

　　至於室內空間的構圖，只要遞減沿著兩側的柱子和牆面尺寸，便能提供視覺上的景深感，這種情形在楊・凡・艾克一系列教堂聖母（圖23、39-b）的畫作中可以看到詳情。而且將視點置於畫的中央，形成對稱的構圖形式時，勢必造成一種向左右擴張的視覺效果，進而減弱了空間的深度感；一旦視點偏離中央時，則將加強視覺上的空間效應。早期尼德蘭畫家也常在狹窄的室內空間之後牆開設一扇門窗，並透過門窗的開啟，將景深延伸到戶外的自然景觀中，以關設深遠的空間感（圖35）；或者如〈阿諾芬尼的婚禮〉（圖33）之構圖一樣，在後牆上懸掛一面鏡子，藉由鏡子的反照影像，延展室內的空間深度。

　　還有室內的構圖中，除了天花板和地板的線條明確標示出縱向的方向之外，畫家也常利用家具的縱直擺設，直指出空間的深入方向。例如〈梅洛雷祭壇〉（圖24）中葉〈報孕〉圖中的長椅背、右葉〈工作室中的約瑟夫〉圖中的狹長工作檯和延伸出戶外的窗台板子，這些構圖動機都具體地指示景深。這種情形就如同風景中的道路或河流，也是畫家標示景深的構圖工具。例如〈羅萊聖母〉（圖35）戶外風景中迤邐而去的河流、以及〈貝拉德萊祭壇〉右葉〈東方三賢士〉（圖80）圖中蜿蜒的路和河，皆明示著深遠的景深。

　　十五世紀上半葉，尼德蘭畫家表現空間感的方式並沒有一定的規範，他們這種自由而多元的空間構圖，比起義大利的消點透視法更富變化，而且更符合我們日常生活中觀看事物時的視覺經驗。游離的視點，乃我們眼睛配合頭部運動所產生的合理現象；前高後低的取景視角，也是人體動作的常態。在這種多視點透視和各式各樣空間表現法的激勵下，早期尼德蘭繪畫的構圖變化既豐富又真實，顯然的，除了光線色彩烘托出來的空間距離之外，尼德蘭畫家在空間構圖方面的造詣，並不亞於義大利早期文藝復興的畫家。

3．片段式的室內構圖

　　義大利畫家喬托在十四世紀初開創了立體空間畫法之後，中世紀的繪畫便逐漸脫離平面化的構圖，轉向探討立體感與空間感的發展途徑。喬托的室內空間取景方式，是從戶外向屋內描繪人物置身建築空間中的景象，並且把靠取景這邊的牆面撤除，以便清楚地展現室內人物的動靜，這種表現法在其壁畫〈聖安娜報孕〉（圖77）的構圖中具體可見。從此以後，喬托式的建築空間畫法立刻傳遍歐洲各地，法國地區藉由旅居亞威農的西恩那畫家之仲介，迅即響應起這種空間畫法，其中旅法尼德蘭畫家特別是在追求空間感的表現上不遺餘力。布魯德拉姆於其十四世紀末繪製的〈第戎祭壇畫〉中，〈報孕〉和〈聖殿獻嬰與逃亡埃及〉（圖5）的構圖情節裡，已經熟練地運用了這種建築空間的構圖；其後的旅法尼德蘭畫家林堡兄弟更將此一空間畫法發揮得淋漓盡致，這種情形由其1413年至1416年間繪製的〈美好時光時禱書〉之〈二月令〉（圖18）圖前景中農舍的室內情景可以看到一斑。

　　經由旅法尼德蘭畫家的努力，到了1420年左右，早期尼德蘭油畫從一開始便展現了卓越的技巧，尤其是精密的室內空間描繪和景致悠遠的氣氛營造，更為西洋繪畫的發展樹立了嶄新的里程碑。這時候的早期尼德蘭畫家開始揚棄由戶外取景的方式，試圖進入屋內去描繪室內的景象。像這樣畫家直接在室內取景的構圖，由於近距離取景之故，建築內部只能局部入畫，而形成片段式的室內即景；這種有異於中世紀傳統常見的完整室內全景畫法，反而成為日後尼德蘭繪畫構圖的一大特色。1420年左右出現了一本〈杜林手抄本〉，這冊手抄本中〈聖約翰洗者的誕生〉（圖50）被認定為凡・艾克兄弟的手筆。[152] 構圖是臥室的一景，畫家顯然是置身房內來取景，因此畫中右面牆壁已被切除，左前方的家具也被畫框截去一角。這樣不完整的室內空間構圖，因無固定的建築邊框，而使得畫中元素呈現出晃動的效果，以致加強了房中人物忙碌的狀況。這種看似殘缺不全的空間架構，卻別具一番風味，而且更能具體地呈現出現實世界的本來樣貌；因為依照實際情形，人們在室內視線所及的空間，並非全然完整無缺的。由此更可看出早期尼德蘭畫家在觀察景物方面的用心，並且也證明手抄本袖珍畫為尼德蘭板上油畫的發展打下了深厚的基礎，使得尼德蘭油畫從一開始便擁有驚人的成績。

　　片段式室內空間的構圖，在尼德蘭油畫初期就已經非常盛行，可見這種開放性的構圖形式意義非凡，而且深受當時人的青睞。有時候畫家甚至於將室內取景的範圍縮小至房

152　〈杜林手抄本〉是由多位尼德蘭畫家合作繪製的，凡・艾克兄弟也參與其插圖的繪製工作。其中被編號為「G」的五幅插圖—〈耶穌被捕〉、〈聖人朱利安（Julianus）和馬太（Martha）之渡〉、〈海難獲救的諸侯〉、〈追思彌撒〉和〈聖約翰洗者的誕生〉，被學者胡林（Hulin）鑑定為胡伯・凡・艾克的手筆。但是根據其他學者的看法，認為這幾幅也可能是楊・凡・艾克早年的作品。參考Dvorák, M.: "Die Anfänge der holländischen Malerei", im *Jahrbuch der preussischen Kunstsammlungen*, XXXIX 1918, p.52。

間的一個小角落。就如康平所畫的〈壁爐遮屏前的聖母〉（圖27），構圖中坐在長椅前的聖母，碩大的身體幾乎占滿整個畫面，其背景只擷取壁爐和窗戶下半部的一個小角落；殘缺不全的室內一隅，將主題人物襯托得更為壯大有力，這個窄狹的空間好像特寫鏡頭似的，把聖母的偉大形象以誇張的手法凸顯出來。畫家又在構圖中刻意讓圓形的爐屏彷彿光圈一樣，正好遮在聖母頭部後面；而且透過窗口，可看到外面的景色中有一座象徵聖母的哥德式教堂；[153] 由此可見，畫家選擇房間的這個小角落為背景，並非偶然之舉，而是藉由簡單的背景，扼要地提示畫題重點。

開放性的構圖，在視覺上給予人空間無限擴張的感覺。楊・凡・艾克的〈教堂聖母〉（圖23）也是一幅片段式的室內空間構圖。聖母站在哥德式教堂中廊左邊靠近袖廊的地方，超大比例的身體標榜著其崇高偉大的形象。教堂的拱頂從中被畫框切除，因而造成一股向右上方衝出畫面的延伸力量；構圖右側，教堂中廊的另一面牆柱已被畫框截掉，而在聖母面前展開一片空曠的空間感。若將此圖與〈杜林手抄本〉中〈追思彌撒〉（圖69）的封閉性構圖相比，即可發覺類似的教堂內部，卻因取景範圍不同，而在境界上迥然相異。〈教堂聖母〉因採用片段取景，而使構圖開放，引發空間遼闊的無限遐想；〈追思彌撒〉則因以巨大的拱柱為框架，而令構圖幅面受限，構圖情節也就只限於畫面中的陳述了。

早期尼德蘭繪畫中這種片段取景的構圖，也涵蓋著以一斑見全豹的概念。事實上，真實的景況繁複龐大，且又變化不已，無人能夠將它全部如數地搬到畫面上；早期尼德蘭畫家便應運而生，以精采片段的寫照，代表畫不盡的時空和完美的宇宙。因此呈現在構圖中的片段，其實是真實世界裡每個事件的局部，是畫家利用有限的篇幅所影射的大自然縮圖。佩赫特認為，畫家將三度空間的景象轉移到二次元畫面上的過程，已經是個擷取局部或片段的思想；重要的關鍵在於，尼德蘭畫家能巧妙地設計畫面；以有限代表無限的精闢見解。[154]

例如在〈梅洛雷祭壇〉中葉的〈報孕〉（圖24），畫家康平以構圖左端一隙殘缺的門框，暗示天使正從門外匆匆進入聖母家中向聖母報知喜訊；又於室內簡單地安排各種陳設，以影射與報孕有關的種種宗教意涵，使令這個狹小的室內局部，凝聚了精深奧妙的宗教哲理。並透過殘缺不全的空間架構，製造向前推展空間的效應，讓觀眾融入此畫無限延伸的抽象空間中。圖左那道隱約的門框，也引導著中葉的構圖空間，穿過此門通向左側葉門扉開　後的構圖空間中。在左葉的前庭裡，捐贈人夫妻跪在起居室門口的台階前隨從天使朝拜聖母；由夫妻兩人身體後面局部齊框切除的不完整構圖、以及前庭入口處一人脫帽恭立的情形看來，似乎捐贈人後面尚有大批跟隨的群眾不克進入有限的畫幅之中。畫家在此僅以有限的篇幅，透過空間延展的聯想，把普世萬民欽崇聖母、隨從天使來到聖母家

153　哥德時期教會特別表彰聖母的懿德，而興起了崇拜聖母的風氣，這時候興建的哥德式教堂常冠上聖母堂之名，以聖母為該教堂的護佑聖人。因此，哥德式教堂也成了聖母的象徵物。

154　Pächt, O.: *Methodisches zur kunsthistorischen Praxis*, München 1977, p.21。

中，在庭前遙向室內的聖母朝拜致意之心情盡表畫面。由此可見，越是殘缺不全的構圖取景，越能凸顯畫家透過有限的畫面空間引發無窮空間聯想之企圖。

片段取景的要訣，在於畫家如何於構圖中提綱契領，以淬煉過的片段精華，引導觀眾展開抽象空間之旅。傳統的宗教畫慣以耳熟能詳的經典為主題，早期尼德蘭畫家又在傳統的宗教題材裡加上日常生活用品作為輔助主題的旁白，並擷取片段室內景象影射抽象的神性宇宙空間。在這種情況下，畫中的現實生活室內即景亦為超現實世界的假象，是畫家假借有形的室內片段所表達的無形神性宇宙。這個超現實的宇宙其實是個極具抽象性質的空間，它並不是一個可測量的空間載體；因此畫家在繪製宗教性質的畫作之前，應當已體驗並認知到構圖空間的重要意義，並根據個人的見解設計出一套自我的空間表現系統。十五世紀上半葉的義大利畫家，運用固定的消點來虛擬統一和諧的宇宙空間，並用固定的建築框架來假設空間的範圍，呈現自然恆久的意象；尼德蘭畫家則持相反的看法，採用自由的游離視點呈現變化不已的空間幻象，且以開放性的構圖引發空間無限的遐想，期以有形的片段象徵宇宙萬象崢嶸的無窮盡現象。

在十五世紀上半葉宗教信仰篤實的時代，儘管人們已重視起現世的生活，但是日常生活與宗教信仰仍然合為一體。對這時候的人而言，生活即為體現宗教信仰的管道，人們的思言行為無一不與信仰息息相關。在這種情況下，早期尼德蘭的繪畫即使是題名為世俗性的畫作，其內容仍籠罩著濃厚的宗教意旨，畫作的空間背景自然也免不了複合世俗性與宗教性的雙重空間思維。例如，楊・凡・艾克所畫的〈阿諾芬尼的婚禮〉（圖33）是以這對新婚夫妻的臥房局部為背景，而以後面牆上的鏡中影（圖33-a）反照出兩位新人和參與婚禮的兩個人，顯示出蒞臨結婚現場的四個人、以及未能攬入構圖中的臥房入口處陳設。綜合畫中的片段室內空間與鏡中的反影，我們便能重組起這個婚禮現場的整個室內空間實況。這幅看似婚禮實況轉播的畫作，卻由鏡框上的基督受難與復活之宗教圖像，以及吊掛在鏡子旁邊的念珠，透露出宗教性的空間意涵。邊框繪有基督圖像的鏡子暗示著基督的臨在，而使表象為世俗性的空間，轉為宗教性的神聖場所。

再將此畫與〈杜林手抄本〉之〈聖約翰洗者的誕生〉（圖50）相比較，我們會發覺到類似的臥室陳設，在〈聖約翰洗者的誕生〉構圖裡取景的距離較遠，因此室內空間的切割還不太嚴重，畫面仍保留相當足夠的空間，以便敘述臥房內眾人為接生事宜忙碌的情節；至於〈阿諾芬尼的婚禮〉之構圖，因近距離取景之故，室內空間被強烈地切割，而使畫作凸顯出特寫鏡頭的效果，讓時間就停留在新人發誓的一霎那。由此可見，早期尼德蘭繪畫中，這種片段式的空間取景法並非毫無意義的隨興之舉，而是畫家根據畫題的劇情需要，精心策劃出來的空間背景；這個看似實際室內局部的背景；事實上暗指著另一個抽象的時空。由於區區的畫幅無法道盡畫家所欲表達之天人共鑒、歷久彌堅的意涵，因此在構圖中僅以重點摘要的方式，捕捉婚誓關鍵的一刻及兩位新人間的鏡子，並擷取新人臥房的局部特寫，以象徵天長地久、此情不渝的意義。

十五世紀初以來，構圖空間的處理已成了西洋繪畫的核心問題，這時候的尼德蘭或

義大利畫家，均視畫面構圖為真實的片段剪影；如何擷取活動於空間中的真實事件片段，將其重組在畫面上，這是兩地畫家共同面對的難題。義大利畫家開創以消點透視的空間錯覺法，把景物依序安插在筆直的透視軌道上，呈現統一和諧的完整構圖；透過這樣的完整構圖，義大利畫家意圖形構一種秩序井然的完美宇宙假象。尼德蘭畫家對於空間取景則持不同的看法，他們寧可選擇不完整的片段空間，讓主題飄浮在游離視點的空間架構中，呈現靈機萬動的宇宙幻象；他們這種片段式的構圖，並非不完整或未完成的畫作，而是試圖透過片段式的開放性構圖，引發觀眾的聯想力，讓無法盡數羅列畫中的宇宙萬象，藉由觀眾的思考與想像去補足。

事實上，如何將三度空間的景象轉移到二度空間的畫面，繪畫史上對於物體的形狀以及空間的取景方式並沒有固定的規範，也無所謂孰是孰非的定論。十五世紀初尼德蘭和義大利畫家所採用的不同空間取景方式，只可說是代表了兩個民族對大自然所下的不同定義。義大利文藝復興的構圖方式，以條理清楚的完整性，易於讓觀眾一目瞭然，並透過筆直且斂聚於一個消點上的透視線條，能迅速引導觀眾的目光進入空間深處，而成為往後西洋繪畫的楷模。至於尼德蘭的畫家則因強調自然界的不定數變化，構圖上端及左右兩邊常採取切割不全的處理方式，以免因形成明確的界線，而限制了視覺突破畫框的延展力量。他們以這種片段式的室內構圖，拉近畫與觀眾的距離，給予人一種強烈的印象。這樣的室內片段取景法，雖然在當時並不廣受重視，以致未能全面地流傳歐洲各地，但是時序進入十九世紀末之後，這種片段式的室內構圖法反而大行其道，成為現代繪畫強調表現力的構圖策略。

小 結

繪畫藝術是經過人的思想淬煉出來的視覺圖式，所造成美或不美的效果可依觀念而定。歷史上的名畫，昔人趨之若鶩、今人則毀譽參半、或許後人又將視為珍寶，這些反覆無常的喜愛與厭惡之情，皆非持平的公正態度。一般而言，一旦時過境遷，人的閱歷增長，不再意氣用事之時，回首再度審視過去，往往能夠更為客觀地綜覽全部，此時的看法便能更加公正。

十六世紀以降，古典主義成為西洋繪畫的主流，曾經喧騰一時的早期尼德蘭油畫，隨著其非古典的繪畫走向，而被視為中世紀的遺孽，就連其獨特的構圖也被認為是譁眾取寵的技倆。造成這種誤解的原因，一則為古典主義者對它的貶抑言詞所致，一則是由於一般人對早期尼德蘭繪畫相當陌生，不習慣其特殊的構圖形式，以為這是畫家欠缺熟練的繪畫技巧導致的後果。假使我們嘗試著去了解早期尼德蘭畫家作畫的原理，即能發現他們在策劃構圖時，乃兼顧著畫作本身原有的平面性質和造設空間的立體效應。對於他們來說，構圖的平面性和立體性是深具意義的，因為他們早已體認到，把三次元的空間濃縮到二次元畫面上之過程，牽涉到繪畫技巧和美學的問題。

一般人觀賞畫時比較重視技術的表現，以為畫家憑著熟練的技巧，並按照構圖程式，便能在畫面上造設出三度空間的景象；而忽略了畫之所以為畫，也關乎畫面本身的平面視覺效果。依照嚴謹的透視學原理畫出來的三度空間構圖，是否就能符合藝術美的要求，這是一個相當深奧的問題。不過畫家在計畫將三度空間轉移到畫面上時，應當早已考慮過視覺美的問題，亦即是一併考慮透視與美學的呈現。一張畫不論畫得如何近似真實空間，它始終是張平面的畫，畫裡的空間只是個虛擬的幻景。在這具備三度空間幻景的構圖中，是否抒發出藝術性的美感，或者只是制式化的透視圖，便決定了該畫作的藝術價值。

　　義大利早期文藝復興的繪畫，由於有阿伯提和皮耶羅・德拉・法蘭契斯卡的理論著述為根據，以及瓦薩里的大肆宣揚，還有人文主義者的推波助瀾，而享名於世。同時異地的尼德蘭繪畫，則因缺乏當時具體而有力的畫論為支柱，以致漸為世人淡忘。[155] 其實當時尼德蘭畫家所面對的三度空間與物象的構圖問題，也和義大利畫家一樣棘手。兩地的畫家針對如何在畫面上呈現三度空間的方法，各有各自的訣竅。尼德蘭畫家寧可忠於畫的平面本質，不專事誇張透視效果，也不獨尊繪畫的科學基礎，一切回歸到視覺經驗和藝術造形上面去探討繪畫的原理。由十五世紀上半葉的油畫作品，可以看出這時候的尼德蘭畫家具有強烈的創作意識，他們力圖創造一種強而有力的新形式，並建立一種新的視覺美系統，以表現深具精神意義的寫實影像。而且由他們的觀察自然到實踐藝術美的過程，也可看出是依照一個明確的概念在進行繪畫，所以能夠在觀察再現的過程中，也一併成就了裝飾性的圖式。顯然的，他們在畫面上呈現出來的視覺形式，是與某種美的觀念息息相關的。

　　早期尼德蘭畫家非常注重構圖的清晰性，他們作畫時會對照事物的真實樣貌，逐一處理畫中元素，使其接近塑形的感覺，以便將這些東西清楚地再現於構圖中；並在畫面上安排既完美又清晰的構組，藉此確立其主題的明朗性格；然後透過構圖、光線和色彩來確定形式。從他們畫作中精緻完美、賞心悅目的最終視覺效果呈現上，我們可以看出他們極端重視畫質呈現的用心。早期尼德蘭畫家這種注重精美品質的繪畫表現，反映出在當時勃艮地精緻視覺文化薰陶下，尼德蘭地區風行的審美品味，即為一種普遍對畫作品質精美華麗的渴望。[156]

　　早期尼德蘭畫家作畫時，也集中精力於個別物象的實體表現上面，畫出固定且實在的造形。他們先以對象物在輪廓和外表上的明確特徵來塑造形式，使令觀眾能經由線條的導引，掌握住物象的明確外貌。而且又讓畫中各自獨立的物象憑著體積和輪廓，彼此相接又互相分隔；使得畫中各個局部受制於整體，但仍能保持各自的獨立性。這樣避免各個形體被遮蓋及被切割的畫法，在早期尼德蘭繪畫的構圖中產生了巨大的作用，使明朗的主題裡深藏的喻意呼之欲出，不但明示著畫裡有一種秘密待人破解，也昭示觀眾此中存在著玄奧的內容。

155　尼德蘭地區有關十五世紀尼德蘭繪畫的最早著述是曼德的《論繪畫》，但此書是在1604年才出版。

156　這種風尚一直要到1477年，勃艮地最後一任公爵大膽查理兵敗身亡後，才逐漸消退。參考貝羅澤斯卡亞（劉新義 譯）：《反思文藝復興》，濟南2006，p.2。

各種物體的形狀完全獨立的發展，也敦促了豐富的線條和塊面在構圖中的運動幻覺作用。早期尼德蘭繪畫這種運動幻覺，不同於義大利消點透視構圖所產生的規律入畫運動。由於其構圖採用多視點取景，致使景物形成塊面拼合的效果，畫中縱深的感覺比起義大利繪畫顯得較為平緩；此外，構圖元素雖分前大後小，但並未依照數學比例遞減，且各物獨立、互競造形，而使物體在畫中醞釀著一種浮動的幻覺作用。在早期尼德蘭的畫中，因為沒有像義大利消點透視一樣強烈的斂聚力量，把觀眾的注意力引向構圖深處，所以觀眾可以將注意力集中在主題及各個陪襯物上面。

　　就一般而言，畫面上具有動感的形體比起靜止的形體更能吸引觀眾的目光；這是因為動感的背景會使人展開印象的搜尋，這時候由於人的視覺受到思想的牽制，將沉湎於幻想的事物之中；而靜止的背景不會引開觀眾的注意力，觀眾得以細心瀏覽每個構圖元素的造形。因此，早期尼德蘭繪畫中每件東西的造形特別受人矚目，處理各主題元素的技法，不論是線描的或是圖繪的，皆以達到凸顯各個對象物的視覺效果為目的。如此一來，每個物體的立體寫實性和平面裝飾性效果，便成了每樣構圖元素的一體兩面；在十五世紀上半葉尼德蘭早期的油畫作品中，我們業已看到畫家匠心獨運、完滿地解決了這個難題。

　　十五世紀上半葉義大利文藝復興繪畫的建構式空間，偏好的是封閉完整的室內構圖；尼德蘭的畫家則傾向於片段式的室內取景，刻意製造構圖衝出畫外無限延展的視覺效果，並且還透過一扇敞開的門或窗子窺見鄰室的空間或遠處的風景。不論尼德蘭畫家如何挖空心思，多方地展現室內空間的無窮盡擴張作用，畫面空間基本上還是以主要的室內空間為中心。這個構圖中的片段空間反映的就是尼德蘭畫家的自我世界，房間中各個東西以物物相依相斥的效應配置在空間裡，也象徵著畫家心中萬象崢嶸的無垠宇宙樣貌。

　　義大利文藝復興的透視空間是以觀眾站立之水平視線高度來取景的，因此造成前後物象的重疊，遠景被前景的物體所阻擋。這樣的構圖長久以來已成了西洋繪畫的空間規則，被視為理所當然的空間景象。但是當時的尼德蘭畫家並不以為然，他們在整體構圖的取景方面，追求不完備的片段即景，卻在空間組合上採用完整清晰的物象排列，他們這種畫作反而給予人強烈的印象，構圖形式具有一種靈活的啟發性。

　　無論是採用何種取景方式，早期尼德蘭與義大利文藝復興繪畫的構圖，都是經過審慎的設計步驟所得的形式，不同的構圖形式也呈現出兩個民族性的差異。義大利畫家用消點透視統合出來的構圖空間，表現出秩序井然的宇宙藍圖，這個客觀的現實世界景象，乃其理性思維中的理想世界願景。尼德蘭畫家則醉心於宇宙浩瀚無垠的壯麗，在他們的感性思維鼓動下，構圖形式表現的是瞬息萬變、生機盎然的大自然現象，他們的畫作強調的是主觀的實存世界印象，因而傳輸著一股強烈的信息。

1420年至1450年左右尼德蘭繪畫的風格問題

1420年左右寫實主義在尼德蘭和義大利掀起了革命性的繪畫風潮，兩地畫家共同的目標皆在於征服視覺的世界。這時候以佛羅倫斯為中心的義大利繪畫，被稱為早期文藝復興繪畫；至於以法蘭德斯為主的尼德蘭繪畫，則因學者意見分歧而無固定名稱，目前最常見的名稱是晚期哥德繪畫，也有人稱之為北方文藝復興繪畫。為何同一時期的繪畫會引起那麼大的風格爭議？主要原因是由於兩地畫家在寫實表現上明顯地展現不同的觀點之故。義大利方面的繪畫改革動機與手段均有具體的步驟，而且這些改革又以當時的科學觀為根據，因此在繪畫風格與理念上清楚地與過去形成一道鴻溝。尼德蘭方面雖然也產生新穎的繪畫風格，但是缺乏有系統的理論，而且繪畫風格仍可看出與國際哥德繪畫一脈相承的關係。當然這時候兩地繪畫風格的命名也深受其建築和雕刻的影響。就建築而言，義大利啟用了古典建築元素——圓拱、水平的楣線和三角楣等，儼然希臘、羅馬古典建築風格的復興；雕刻方面，自尼古拉・比薩諾（Nicola Pisano，1225-1278/84）開始，義大利雕刻家便常觀摩古羅馬帝國遺留下來的雕像，在十五世紀初，這種風氣更為興盛，再加上古代著述的推波助瀾，更使雕刻迅速地朝向古典風格邁進。相對於義大利，此際尼德蘭地區的建築依舊盛行著晚期哥德式的尖拱和繁華富麗的裝飾風格，雕刻方面則參照晚期哥德的雕像，因此不像義大利的建築和雕刻，與過去的風格產生明顯的斷層現象。

顯然的，此時尼德蘭地區還籠罩在晚期哥德藝術的氛圍裡，這時候的尼德蘭繪畫反映出相當強烈的寫實主義，但這種寫實風格著重的是令人耳目一新的感官效果，並未具有與義大利畫家一樣的文藝復興自覺意識。由於當時的人普遍傾心於能精緻完美地呈現所有細節的畫作技巧、以及聖潔隆重的主題，早期尼德蘭畫家便特別加強這方面的表現，讓畫作內容精彩豐富，構圖人物栩栩如生、東西恍如觸手可及一般真實。除此之外，1420年起尼德蘭繪畫也出現了一些新的風格，這種新風格的表現以〈梅洛雷祭壇〉與〈根特祭壇〉最具代表性。

在〈梅洛雷祭壇〉（圖24）裡，立體人物飄浮畫面有如晚期哥德式浮雕的效果，但是

像這樣以平常民家的起居室和工作室為背景，而且明確地表示出深入的室內空間，甚至於利用窗戶來延續深遠的空間感，是過去國際哥德畫家尚未做到的；在細節寫實上，此祭壇畫則比國際哥德繪畫更進一步表現出物體表面的質感和紋理，並且依照真實的光影作用畫出雙層以上的投影；透過這些新的表現方式，使得此祭壇畫顯示出現實世界的景象，畫家在此意圖將超現實的神蹟引入常人現實生活的動機非常清楚。在此祭壇畫裡，傳統的基督教典故再加上新的象徵意涵，都被巧妙地安排在家居生活的用品及室內的動靜之中，畫家利用細節精密寫實的圖像，賦予構圖更豐富的宗教意涵。構圖元素簡單清晰的輪廓明顯地界分了物體和背景的同時，也勾畫出主題人物及物體跳脫背景的抽象性格，尤其是重點人物更是透過這層弔詭的手法凸顯其玄奧的內涵，就如同此祭壇中葉構圖裡的聖母，便是個充滿謎樣的角色。

〈根特祭壇〉內側〈羔羊的祭禮〉（圖25-c）也展現出畫家無所不能的精密寫實技巧，構圖中龐大人群的每一個角色都以極為細密的寫實手法詳加描繪，每個人的相貌各異且各具特徵；在風景裡畫家也盡全力表現遠近濃淡的氣層透視法，比起之前的布斯考特大師和林堡兄弟，此畫的空間更為深遠而且天空也富於變化，整幅構圖就浸潤在朦朧的大氣中，散發出前所未有的詩意氣氛。於此構圖中，畫家將神聖的奧蹟安排在現實世界的大地風光中，大自然的風景在此被畫家以寫實的人間景色象徵超現實的神性宇宙。

像〈梅洛雷祭壇〉和〈根特祭壇〉這樣把廣博的宗教意涵放進日常的經驗世界裡面，以新的寫實精神建立一種象徵與寫實相輔相成的新圖像，這種新的寫實風格看起來是那麼的清新自然且具體而微，一切事物就像環繞在我們生活周遭的情景一樣真實，而且精細華美的表象也傳遞出賞心悅目的裝飾作用。這樣兼具象徵、寫實與裝飾特質的畫作，究竟該歸屬於中世紀臨去秋波的風格、或是開啟近代的新風格呢？是晚期哥德式風格或是北方文藝復興風格的肇始呢？是象徵主義抑或寫實主義呢？這些問題一直是學者爭論不休的議題。不管人們如何稱呼此時的尼德蘭繪畫風格，無可否認的是此時尼德蘭繪畫風格除了表現強烈的寫實主義、展現革新的意圖之外，宗教主題融入世俗生活場景的作畫風氣業已成形。只是其畫作仍深受勃艮地精美華麗的藝術品味左右，因此在表象處理上力求表現豪華的氣派。這種過度講究品質、注重細節描繪的作風，即為其畫作受人詬病、被譏為落伍的原因。

第一節　歷代研究者對早期尼德蘭繪畫的評述

一般有關西洋文化史的著述，常籠統地以「文藝復興時期」來稱呼十五和十六世紀的歐洲。其實十五世紀的歐洲是一個文化現象多元、國際性視野廣大的社會，在全盤基督教化的思想籠罩下，歐洲各地的民族國家各有其文化特色，並非如一般籠統的觀念一樣，認為義大利領導著此時的整個歐洲文化發展。十五世紀的歐洲以阿爾卑斯山為界，分為兩個大不相同的文化圈，世稱南方的義大利為早期文藝復興，至於北方的廣大地區則一直無

固定的名稱；有人將其一併歸入泛義大利的文化型態，也稱之為早期文藝復興；有人則延續中世紀的文化史，而以晚期哥德式暫訂之。在論及十五世紀的西洋繪畫之時，不可避免地得面對一個既定的文化運動——文藝復興，這是以義大利佛羅倫斯為中心興起的一場文化盛事。一般通稱的「復興」（Renaissance）所指的是，「受古典模式的影響，始於十四世紀義大利，並且一直延續到十五世紀和十六世紀的藝術和文學的大規模復甦。」[157] 把文藝復興時期推舉成中世紀黑暗時期之後再生時代的人則是佩脫拉克，他基於民族意識，力圖再興羅馬帝國聲威；他所盼望的「劃破黑暗，恢復純潔質樸的光輝」，原是指語文方面的復古，但他所倡導的復古運動已在日後被廣泛地引用到文明發展各方面，並且將黑暗與中世紀畫上等號，相對於文明昌盛的文藝復興時代，中世紀便被視為文明落後的時期。[158]

　　在藝術方面，瓦薩里於1568年著述的《畫家、雕刻家和建築師傳記》被當成往後西洋藝術史的法典，受到一些推崇古典主義藝術的學者加以渲染，義大利藝術自從十五世紀開始被描寫成創新和理性的楷模；相對於此，阿爾卑斯山以北地區的藝術便被視為腐敗和落後的樣版。在學術研究上，學者習慣採用兩極對比的方法來建立研究體系；但是任何事物皆有良莠不齊的各種面向，研究時應當多方觀察、小心求證。尤其是跨時代和地域的比較，由於人文思想不同、標準不一，研究者更應秉持客觀的態度，詳實道出來龍去脈，稍一不慎，斷然評定優劣的結果，常會落入上述這種偏頗極端的陷阱中。這種情形常出現在文化史中，例如基督教的的中世紀學者，慣於把基督教之前的古代異教時期視為黑暗的時代；同樣的情形，古典主義學者也將文藝復興之前的中世紀視同黑暗時代。

　　受到瓦薩里著作的激發，尼德蘭人曼德也於1604年寫了《論繪畫》一書，這是第一部針對十五和十六世紀尼德蘭畫家和繪畫進行理論探討的著述，基於維護本土藝術的心理，他在文中聲稱尼德蘭畫家的造詣不亞於古代和義大利繪畫大師。他在書中又極力推崇繪畫和版畫，並且強調尼德蘭人在復興古典藝術上的成就。於《論繪畫》中，凡·艾克被譽為北方油畫的創始人，以精深的技法掙脫了線性繪畫傳統的束縛，在畫史上超過古人、也勝過義大利畫家。顯然的，曼德寫作《論繪畫》的目的是為了宣揚尼德蘭繪畫，與佛羅倫斯的文藝復興繪畫較勁的意味非常濃厚。但是當時正處於普遍推崇古典主義藝術的呼聲中，曼德的著作並未能如同瓦薩里的著作一樣受到重視。

　　儘管如此，文藝復興的泛歐洲假說業已在十八世紀末和十九世紀初遭受質疑，中世紀從長年被貶為黑暗時期搖身一變而為傳奇浪漫的時期；不管啟蒙運動的古典主義學者如何視中世紀為無知、迷信和野蠻的時代，此時的浪漫主義者卻對中世紀讚許有加，把它當成純真樸實、信仰忠誠的時期。在浪漫主義者的鼓吹下，十九世紀中人們對中世紀的價值出現了逆轉，從此文藝復興與中世紀成為涇渭分明的不同歷史時期。1830年左右，「文藝復興」的時代專有名詞先在法國得到認同，並於十年內傳播至德國和英國，「人文主義」（Humanismus）一詞除了被用來稱呼古代語言和文學復興的運動之外，還揭示了一種對

157　貝羅澤斯卡亞（劉新義 譯）：《反思文藝復興》，濟南2006，p.3。

158　貢布里希（李本正／范景中 譯）：《文藝復興——西方藝術的偉大時代》，杭州2000，p.2。

人類的全新認知，標榜個人主義抬頭及趨於世俗化的文化型態。中世紀則在宗教熱忱和國族主義激發下自此成為顯學，人們出於同情而重新審視中世紀，進而將基督教的虔誠信仰當作藝術欣賞的標準。[159]

　　時代的巨輪不斷地運轉，今日對明日而言將成為過去。歷史有如一條淵遠流長的大河，其中載浮載沈地孕育過、也湮滅過不少古代文明，中世紀也罷、文藝復興時期也罷，如今都已是過眼雲煙。文藝復興的時代倖得古典主義者的鼓吹，聲名一直如雷貫耳，其畫家甚至於被吹捧得有如英雄一般，深為世人景仰；相對於文藝復興時代，介於羅馬帝國和文藝復興時期之間的中世紀，就被形容成落後、不文明的黑暗時代，這些往事若非十八、十九世紀之交浪漫主義文學的渲染，幾乎就如同兩河流域的古代文明一樣，永遠埋沒在滾滾洪沙裡面。事實上「黑暗時代」一詞，為義大利十四世紀的人文主義者在力圖重振古典文化之際，對中世紀所下的貶語。綜觀中世紀一千年的歲月，雖歷經北方民族大遷徙帶來的動亂，致使古羅馬文化遭受空前的浩劫，但是南遷的北方民族也在西洋文化中注入了新的血輪，因此中世紀可說是各種民族文化的大熔爐，這段時期絕非中空的，只是有別於之前希臘、羅馬古文明的另一種文化型態。

　　至於阿爾卑斯山以北，十五世紀西洋藝術史的劃分時期、和藝術範疇的界定，國族主義是其關鍵的問題。由於拿破崙（Napoleon I.）的侵略，激起了德意志的國族主義和愛國情操，並敦促了德國「原始」繪畫的重新發現以及中世紀文學的研究。學者施雷格（Friedrich Schlegel）把當時的尼德蘭繪畫和德國繪畫歸屬於同一藝術傳統，認為十六世紀之前的尼德蘭和德國繪畫始自凡·艾克、經杜勒（Albrecht Dürrer，1471-1528）和霍爾拜（Hans Holbein d. J.，1497-1543），擁有獨立的發展軌道，且其藝術反映了基督教的忠誠信仰和民族精神，施雷格試圖使北方繪畫脫離義大利文藝復興繪畫，另行建立一個獨立的發展體系。他在1802年夏天觀賞了拿破崙博物館展出的尼德蘭繪畫後，於1802年至1804年之間在《歐羅巴》（Europa）雜誌發表觀後感，深深讚許早期尼德蘭畫作中的人文性和神性、以及樸實和寧靜的秉氣，並且聲稱凡·艾克和梅林的作品超越義大利繪畫大師，甚至於成就還躍居拉斐爾之上。

　　受到施雷格言論的影響，鮑瑟瑞（Boisserée）兄弟開始進行尼德蘭原始繪畫的收藏，他們啟用風格比較的研究方法來確認畫作的年代和地域，以從事作品的分類和考證，初步整理出早期尼德蘭繪畫的梗概。出於民族主義及對早期尼德蘭繪畫的鍾愛，鮑瑟瑞兄弟的收藏不僅挽救了瀕臨佚失的早期名畫，也成立了早期北方藝術大師的傑作寶庫，成為往後歐洲其他美術館的楷模；今日，他們當初竭力保存下來的早期尼德蘭畫作，已輾轉成為慕尼黑老畫廊（München, Alte Pinakothek）的珍品。[160]

　　緊接著鮑瑟瑞兄弟之後，柏林國家博物館（Berlin, Staatliche Museen，Preußischer Kulturbesitz, Gemäldegalerie）也隨即展開擴充收集北方大師畫作的計畫，館長華格恩

159　參考貝羅澤斯卡亞（劉新義 譯）：《反思文藝復興》，濟南2006，pp.25-26。

160　參考貝羅澤斯卡亞（劉新義 譯）：《反思文藝復興》，濟南2006，p.26與pp.30-31。

（Gustav F. Waagen）是第一位試圖釐清尼德蘭和德國畫派的藝術史學者。他於1822年出版關於凡·艾克兄弟的專論，此論述是從尼德蘭的通史著手研究，強調凡·艾克兄弟出身的尼德蘭背景；並由卡洛琳王朝到十五世紀繪畫一脈相承的繪畫發展中，為大師的繪畫成就尋求定位。華格恩的研究特別關注於畫家所處時代的政治、民族、宗教、風俗和文學背景。[161] 隨後，法蘭克福的市立美術館（Frankfurt am Main, Städelsches Kunstinstitut）及倫敦國家美術館（London, National Gallery）也跟著展開擴充尼德蘭繪畫的收藏工作。就這樣的，對尼德蘭繪畫的重視便由德國迅速地傳播到歐洲各地。

十九世紀中葉，法國對早期尼德蘭繪畫的寫實主義特別感興趣，因為它與當時法國官方力捧的古典主義形成鮮明的對比，而且這個特點正好符合當時新興中產階級的價值觀。羅浮宮中世紀—文藝復興—現代雕塑館館長拉波蒂（Le Comte Léon de Laborde）也著手進行研究十五世紀勃艮地—尼德蘭的藝術和文明，而於1849年至1852年間發表三卷《十五世紀勃艮地公爵時期文獻、藝術和產業的研究》，他不贊同前此學者的論見，不認為氣候、地理和民族精神是影響藝術發展的主要因素，而強調早期尼德蘭畫家的創作原動力是由勃艮地宮廷的奢華風氣所培育出來的。[162]

至於克羅和卡瓦卡塞在1857年合著的《早期尼德蘭繪畫史》，則是第一本涉及早期尼德蘭畫史的文章，文中從西元八世紀卡洛琳王朝時代開始，鋪陳尼德蘭繪畫的傳統、社會背景和勃艮地公爵對早期尼德蘭繪畫的影響。只是內容中每當涉及與義大利文藝復興繪畫的比較時，卻自認為早期尼德蘭繪畫的表現仍略遜一籌；根據他們的看法，此時尼德蘭畫家的精美寫實風格，所表現的是過度眷戀中世紀晚期宮廷文化的藝術頹廢現象，因此技術不如義大利繪畫。[163]

1902年，布魯日舉辦了一個著名的早期尼德蘭繪畫展，籌辦單位花了相當長的時間思考此特展的名稱，最後以「原始法蘭德斯與古代藝術展」（Les Primitifs Flamands et l'Art Ancien）定名。只可惜籌展過程中遭到地方沙文主義的強力干擾，意圖排斥受到義大利文藝復興繪畫影響的尼德蘭畫家，而且由各城市調借畫作時也引發不少爭端，致使此次的展覽內容偏重於呈現北方文藝復興的發展脈絡；就連威爾（James Weale）專題為此展覽撰寫的目錄，也引發畫作年代和畫家歸屬問題的爭議。這些紛紛擾擾、爭論不休的問題引起了各地學者的注意，當時提供作品借展的柏林國家博物館館長弗里蘭德在展覽結束後，將其於展覽期間為此特展所做的演講合輯成十四冊的《早期尼德蘭繪畫》，陸續於1924年至1937年間付梓刊行，書中就針對畫作的年代與作者進行深入的研究和鑑定。儘管此次布魯日的展覽無法盡如人意，而且引起各種紛擾不休的爭議，但是這次展出可說相當成功，不僅人潮洶湧、吸引大量觀眾的關注，也造就學者對早期尼德蘭繪畫的研究熱潮，而且此次展覽也扭轉了世人對藝術價值的分類，自此以後板上油畫的價值便凌駕其他精工藝術製品

161　Belting, H. / Kruse, C. : *Die Erfindung des Gemäldes*, München 1994, p.16。

162　貝羅澤斯卡亞（劉新義 譯）：《反思文藝復興》，濟南2006，pp.32-33。

163　參考Crowe, J. / Cavalcaselle, G.: *Geschichte der altniederländischen Malerei*, Leipzig 1875。

之上，這種觀念就這樣左右著藝術市場一直到今天。

　　兩年之後，1904年巴黎也仿效布魯日展的形式，舉辦了一項「原始法國展」，展覽內容也是以弘揚國家主義為目的，並將早期尼德蘭繪畫併入法國繪畫史的脈絡中，大肆宣揚法蘭西的民族藝術。次年，學者佛羅倫斯－吉瓦特（Fierens- Gevaert）著述的《北方文藝復興》（La Renaissance Septentrionale et les premlers maîtres de Flandres）問世了，他在文中特別強調文藝復興時期尼德蘭藝術於歐洲藝壇上的領銜地位。[164]

　　荷蘭著名的史學家胡伊青加曾於年輕之時參觀過布魯日的「原始法蘭德斯與古代藝術展」，他深受該展作品的感動，而決定終身致力於早期尼德蘭歷史的研究，並且在研究中多方引借繪畫為例證，來分析當時的文化和社會背景。1905年，他以凡·艾克兄弟為研究對象，發表了一篇〈史學思想中的美學元素〉（Das ästhetische Element im historischen Denken）之專題研究，並於日後以《凡·艾克之鏡》（Im Spiegel van Eycks）之書名出版，文章內容顯然是在反駁布克哈特（Jakob Burckhard）於1859年出版之《義大利文藝復興的文化》（Kultur der Renaissance in Italien）中所持的「北方文藝復興」見解。[165] 於1919年著述的《中世紀之秋》中，他針對著十四世紀和十五世紀法國與尼德蘭的生活方式、思想及藝術進行探討，這本著作成了日後研究凡·艾克兄弟時代背景的經典名著。由此書的書名可以看出，胡伊青加將十四、十五世紀的尼德蘭文化現象視為中世紀的臨去秋波；在文章中，他一再地強調早期尼德蘭繪畫所呈現的精密細緻和華麗風格，乃為中世紀晚期勃艮地宮廷奢靡文化風氣的寫照。他認為這種寫實精神是繪畫表達的一種新形式，並非宣告文藝復興的來臨，而是中世紀思想本質的後續發展。[166]

　　維也納學者德沃夏克也加入研究早期尼德蘭繪畫的行列，他於1904年發表《凡·艾克兄弟藝術之謎》，並在早期尼德蘭繪畫的研究中開拓新的探討視野，他的研究方法特別著重於時代精神對畫家及其作品所產生的影響力。自此早期尼德蘭繪畫的研究，便從風格分析的考證法擴展到對作品內容的探討上面。在他的帶領下，早期尼德蘭繪畫的探討成了維也納學派（Wiener Schule）的研究要項之一。[167]

　　藝術史學者中頗負盛名的圖像學大師潘諾夫斯基，把畢生研究的重點放在北方藝術上面。他對早期尼德蘭繪畫的研究，特別著重於作品中蘊藏的象徵意涵上面。1953年，他出版《早期尼德蘭繪畫——起源和象徵》一書，將早期尼德蘭繪畫的研究引入美國的學術界；此書中豐富的圖像分析、還有對創作問題的解說，充分地顯示出他淵博的人文學養。他強調自然主義和象徵主義在十五世紀尼德蘭繪畫的構圖中，並非二元對立的元素，而是互輔互成的，因此象徵的意義經常寄寓於一般的事物裡。基於這個道理，他還提醒研究者注意，構圖安排中既非立體、又不符合完美呈現之處，可能就是暗藏玄機、具象徵意義的

164　參考Belting, H. / Kruse, C. : *Die Erfindung des Gemäldes*, München 1994, p.16。

165　Belting, H. / Kruse, C. : *Die Erfindung des Gemäldes*, München 1994, p.20。

166　參考Huizinga, J. : *Herbst des Mittelaltes*, 11. Aufl., Stuttgart 1975, p.271。

167　Pächt, O. : *Van Eyck*, 2. Aufl, München 1993, P.7。

重點。[168]

　　佩赫特也傾心於北方藝術的研究，他對早期尼德蘭繪畫的研究方法與潘諾夫斯基的方法同屬一個脈絡，雖然在圖像分析的幅面並不若潘諾夫斯基來得豐富，但是在強調直接自觀察作品中建立理論基礎上頗有建樹；他再三地提醒學者研究時應專注於藝術品本身，以便由作品中發掘新的造形原理、以及深藏其中不易為人了解的象徵意義。他所建立的早期尼德蘭繪畫研究體系，至今仍影響著維也納學派的後學者。[169] 他在〈十五世紀西洋繪畫的造形原理〉中曾提到，有人將構圖中的幾何形塊面單元當成象徵符號來研究，企圖找尋隱藏其中的意義；[170] 還有人將早期尼德蘭繪畫之構圖視為畫家在畫面上譜出賞心悅目空間的表現，而把研究重點放在隸屬構圖的平面區塊組合上。[171] 他認為上述兩種研究方法皆失之偏頗，兩種研究都武斷地將原本隸屬於構圖中的平面與空間配置分立開來，企圖從這中間找尋幾何形的塊面，且強加賦予象徵形式的稱號，以求解讀畫的內容。這樣的後果非但無法導出正確的結論，還可能因此曲解畫意、甚或貶抑畫的價值。為了更正以上研究之缺失，佩赫特極力強調早期尼德蘭繪畫中平面與立體雙重法則互輔互成的構圖原理，並主張在分析早期尼德蘭繪畫的構圖時，「平面與空間不可分開研究」（Fläche und Bildraum dürfen nicht getrennt untersucht werden）。[172]

　　自從潘諾夫斯基將早期尼德蘭繪畫的研究帶到美國後，他的圖像學研究法在美國藝術史學界引發了極大的迴響。1990年左右由馬羅（James H. Marrow）開始，掀起了早期尼德蘭繪畫的象徵主義與寫實主義之爭論，他認為早期尼德蘭繪畫的主要特色在於畫作的功能，因此觀畫時應多留意作品所啟示的深層內容，而不是只注意著畫作展示的外表形式。哈比森（Craig Harbison）對於早期尼德蘭繪畫的看法，先是主張其寫實主義可因情況轉為象徵主義的表象，隨後又反駁潘諾夫斯基所言象徵與寫實的分別在於形式和內容之間的論點，而堅持早期尼德蘭繪畫的主要識別在於形式表徵。他認為早期尼德蘭繪畫反映的是當時新興市民階級崛起的社會情況，所以強調早期尼德蘭繪畫應當屬於寫實主義。[173]

　　早期尼德蘭繪畫引發學術界各種不同論見的原因，乃是由於畫家創作之初，宗教性題材的畫作並非出自教會的贊助，而經常是由世俗人士出資訂製的；為了順應這些世俗贊助者的品味，畫家常將宗教畫題折衷地連結現實生活的景象，致使構圖呈現出強烈的寫實性質。可是無可否認的是，再怎樣的寫實表現，終究無法掩蓋畫中元素的象徵性意義；更何況早期尼德蘭繪畫本身秉承了中世紀繪畫的象徵性格，而且畫家又大加發揮象徵的作用，並且在時代的新寫實精神之下，讓構圖元素的安排和形式表現以符合常人生活經驗為考量；再加上為了迎合當時人的審美品味，畫作經常具備著精緻華美、光彩耀眼的絢麗表

168　Dilly, H.（hrsg.）: *Altmeister moderner Kunstgeschichte*, 2. Aufl., Berlin 1999, p.177。

169　參考Pächt, O.: *Van Eyck*, 2. Aufl, München 1993, p.7。

170　Pächt, O.: *Methodisches zur kunsthistorischen Praxis*, München 1977, p.18。

171　Pächt, O.: *Methodisches zur kunsthistorischen Praxis*, München 1977, pp.18-19。

172　Pächt, O.: *Methodisches zur kunsthistorischen Praxis,* München 1977, p.19。

173　Belting, H. / Kruse, C.: *Die Erfindung des Gemäldes*, München 1994, p.20。

象。在象徵與寫實的雙重意義與雙重作用之下，其畫作常令觀賞者愛不釋手，卻又令人對其畫作的目的百思不解。這種情形也是導發後世學者對其畫作風格爭論的原因，無論是將其歸屬於象徵主義或是寫實主義，似乎任何一個名詞都無法完滿地解決這個風格問題的爭執。

此外，貝爾汀和庫魯瑟於1994年合作出版了《繪畫的發明》一書，聯手將十五世紀尼德蘭繪畫近乎完整地合著成書。閱讀這本巨著有如觀賞一場十五世紀尼德蘭畫展一般，解說非常詳細，而且針對棘手的畫作年代考證和畫家歸屬問題，作者在書中還不厭其煩地一一引證歷來各學者的看法，並且加以綜合分析，進而補充自己研究所得的論見。像這樣內容詳備、析論有據的著作，實在是一本不可多得的研究參考目錄，提供了研究者索引各家考証的論據。於此書中，貝爾汀曾以肖像畫為例，說明十五世紀尼德蘭繪畫物質性與精神性融為一體的表達方式。他認為楊・凡・艾克運用精細寫實的技法唯妙唯肖地刻畫人物面貌的同時，也描繪出人類內在的心靈活動；眼睛是靈魂之窗，是此時肖像畫的重點，也是肉體與精神的交會空間。[174]

2002年，貝羅澤斯卡亞著述的《反思文藝復興——遍布歐洲的勃艮地藝術品》問世了，在此書中作者重新評估十五世紀義大利和勃艮地—尼德蘭兩方面的藝術地位，更正長久以來世人誤以義大利文藝復興領銜歐洲十五世紀藝術發展的觀念；書中作者博覽群籍、引證歷歷，指出受瓦薩里之《畫家、雕刻家和建築師傳記》及崇尚古典主義時潮的影響，十五世紀尼德蘭藝術遭致貶抑的史實；並且重新確立勃艮地—尼德蘭引領十五世紀歐洲文化和藝術的地位，進而提示讀者，文藝復興時期是個文化藝術多元發展的時代。內容所涉及的豐富文獻和精闢的理論，均對早期尼德蘭繪畫研究提供了寶貴的意見，也指點後進學者重新審視十五世紀西洋藝術發展情況，重啟思辯文藝復興定義的研究管道。[175]

十七世紀初，尼德蘭人曼德在《論繪畫》中首次著手整理早期尼德蘭畫家的資料，但是基於民族主義色彩過於濃厚、文中個人主觀意見偏多，所以此書也和義大利人瓦薩里的《畫家、雕刻家和建築師傳記》一樣，不能算是公正的史料。這本書對尼德蘭以外國家的研究者並未發揮多大的影響力，在學術方面的價值也不高；十六和十七世紀，整個西洋的畫壇仍是古典主義占優勢的局面。十九世紀初，隨著拿破崙之侵略，歐洲各國興起了強烈的國族主義，在這種時局下，早期尼德蘭繪畫開始受到重視，德、英、法各國的美術館紛紛擴充早期尼德蘭名畫的收藏，並對畫作進行研究。至於早期尼德蘭繪畫研究的重要轉捩點則是1902年的布魯日展，此後早期尼德蘭繪畫不但受人矚目，而且此畫派的研究也成為顯學。

1900年前後藝術史成為獨立的研究學科，藝術史學家根據考古學的研究方法發展出風格分析法，以解決作品的考證和分類問題。這種研究方法初步解決了早期尼德蘭繪畫之年代鑑定和畫作歸屬問題，為龐雜無緒的早期尼德蘭繪畫收藏梳理出清晰的脈絡。同時也

174　Belting, H. / Kruse, C.: *Die Erfindung des Gemäldes*, München 1994, p.51。

175　貝羅澤斯卡亞（劉新義 譯）：《反思文藝復興》，濟南2006。

有學者在研究上著重於探討文化背景和時代精神，強調時代思想對畫家及作品的重大影響力。就這樣的，早期尼德蘭繪畫的研究先從形式分析著手，然後進入內容的探討，乃至引發了圖像學的研究熱潮。而且在圖像學的研究方面，各學者的研究重點和見解並不一致，這也促使早期尼德蘭繪畫成為熱烈討論的命題，讓此畫派的作品成為膾炙人口的佳作。

在前述有關早期尼德蘭繪畫的研究中，有些學者基於愛國情操，難免偏袒北方藝術、力捧尼德蘭繪畫的質樸；也有些學者本著古典主義為西洋藝術正統的觀念看待尼德蘭繪畫，因此認為早期尼德蘭畫家不懂正確的素描畫法，只是一味地在細節上琢磨，致使畫面充斥著繁瑣無緒的精緻華美表象，充其量只可說是中世紀晚期宮廷奢靡文化的迴光返照現象；由此而引發中世紀與文藝復興風格之爭議。但是不論何種論見，所提示的都是早期尼德蘭繪畫的一體兩面，皆顯示出由不同角度觀測下所得的不同結論；這也反映了早期尼德蘭繪畫在形式和內容上融合新舊風格，充分表現出十五世紀上半葉尼德蘭人的慧黠思想。就連日後圖像學興起所引發的象徵主義與寫實主義之爭，也道出了早期尼德蘭繪畫一體兩面的特質。就像佩赫特提出的「形構雙重法則」[176] 之理論一樣，早期尼德蘭繪畫在平面抽象和立體寫實合而為一的造形中，也涵蓋著象徵與寫實的雙義性。不論是形式或是內容，在早期尼德蘭繪畫的構圖裡象徵和寫實一直是如影相隨，共同擔當著詮釋主題、充實內容的任務。早期尼德蘭繪畫這種華其表又精其內的特質，反映的不只是中世紀末造奢靡文化的現象，也訴說著面對新的世局人類心靈的渴望。

第二節　1420年至1450年左右尼德蘭繪畫的風格傳承與革新

1420年至1450年左右尼德蘭油畫初興之時，正值新舊交替的邅變時代，這時候尼德蘭畫家從傳統中破繭而出，積極改革繪畫的技法和構圖，他們透過油畫顏料描繪出來的正是這時候的時代臉譜——一種夾雜著宗教思想與人文思想、靈修生活與現實生活的圖像；而且，此時日趨明朗的人性自覺意識，也在其構圖中吐露心聲。這種情形不但可由此時繪畫的題材和內容，也可由其風格變化看出端倪。

本文在第二章中已經分析了此時期尼德蘭繪畫幾項醒目的風格特徵、題材及構圖情節，釐清了畫家的作畫動機和意向；並在第三章中針對油畫顏料的改良和技法的改進加以說明，深知此時畫家為了提高畫的精美品質、從事細密寫實和營造氣氛，積極研發便捷的油畫素材；又在第四章裡曾就構圖形式和造形原理進行探討，得知此時尼德蘭畫家在兼顧象徵與寫實、平面與立體等複雜的構圖原理之下，應運而生多元的表現形式。接下來即將面對的便是風格傳承和革新的問題，藉由分析早期尼德蘭第一和第二代畫家的繪畫風格，尋找其畫派的傳承，也進一步釐清1420年至1450年之間畫家革新的意向；希望透過這層分

176　參見前文第四章第二節。

析，對解決此畫派的風格爭議問題能夠有所助益。

　　1420年至1450年左右，正當晚期哥德藝術行將結束、義大利早期文藝復興的訊息尚未傳到歐洲北方之時，此時的尼德蘭畫家力爭上游，迅速地開發出新的技法、新的題材和新的造形語彙，在短短的三十年內已將繪畫的價值提昇到其他精緻手工藝之上。促成當時繪畫改革的幕後推手究竟是誰？是什麼原因讓尼德蘭畫家義無反顧、勇往直前？顯然的，這時候教會已沒有多大的財力贊助藝術，英法百年戰爭又耗盡了法國王室的資產；原來藝術的主要贊助人既無力繼續培養畫家，畫家遂轉而投效勃艮地公爵以及其家臣或者其他富賈。贊助人身份的改變，使得繪畫題材和表現趨於親和力強的生活化場景和感人的場面，揚棄了過去莊嚴慎重的展示性表現。又為了滿足觀眾的視覺享受、呈現如絲織掛毯及華貴織錦般璀璨華麗的品質，油畫顏料的改良勢在必行，而且所研發出來的便捷顏料使得精細寫實的技法表現迎刃而解。滿足了觀眾的感官需求後，畫家又得挖空心思尋找一種可以表達精闢內涵的圖像形式和構圖。在在的革新跡象都顯示出此時尼德蘭畫家的卓越才智，唯有學養豐富、技藝高深之士才能勝任這種艱鉅的繪畫工作，才能敏於觀察順應時潮，為新的贊助對象量身訂製稱心如意的畫作。這時候風靡一時的勃艮地宮廷時尚，還有神秘主義與人文思想，乃至於中產階級的自覺意識，都是推動尼德蘭繪畫改革的原動力。

1. 以康平和楊‧凡‧艾克為首的繪畫改革

　　主導1420年代和1430年代尼德蘭繪畫改革的兩大尖兵——康平和楊‧凡‧艾克，可說是早期尼德蘭繪畫的奇葩，他們兩人建立起來的新風格壟斷尼德蘭畫壇大約一百年，十五世紀下半葉和十六世紀初，整個尼德蘭的繪畫界仍因循著他們的風格繼續發展，幾乎沒有創新之舉。可是深藏兩位大師畫裡的豐富象徵內容和充滿活力的凝練形式，這種內蘊外射的特質卻僅止於兩人自身的作品，後繼的畫家除了羅吉爾‧凡‧德‧維登之外，大多只其得表、未得真髓。這也難怪一代巨匠隕落之後，十五世紀下半葉和十六世紀的尼德蘭繪畫，再也無法與新興的義大利文藝復興繪畫並駕齊驅，一直要到十七世紀的黃金時代才又名家輩出，再為尼德蘭畫史平添一段佳話。

　　從1420年代油畫初興時康平和楊‧凡‧艾克最早繪製的幾幅畫作，如康平的〈賽倫祭壇〉、〈耶穌誕生〉與〈賜福的基督和聖母〉，以及楊‧凡‧艾克的〈紐約祭壇〉，我們可以發覺介於新舊風格之間，兩位大師的早期油畫作品依然保留著明顯的中世紀繪畫傳統。〈賽倫祭壇〉的中葉〈埋葬基督〉（圖20）的構圖顯然參考自義大利十四世紀畫家西蒙尼‧馬丁尼的〈埋葬基督〉（圖47），橫置構圖中央的石棺、聖母撫抱基督哀慟的姿態，以及四周人物的安排、就連石棺前背向畫面的人物，幾乎可逐一對照構圖指出相似的地方；除此之外，其背景仍舊採用中世紀繪畫慣見的金底色。〈耶穌誕生〉（圖21）構圖中建築銜接大自然風景的動機，是來自十四世紀義大利西恩那畫派的傳統，而且布魯德拉姆早在之前已於〈第戎祭壇畫〉（圖5）中採用了這種構圖方式。〈賜福的基督和聖母〉

（圖32）構圖呈現的是拜占庭聖像畫的形式。〈紐約祭壇〉的〈釘刑〉和〈最後審判〉（圖22）兩個構圖是哥德式教堂大門上面山牆裡常見的圖像；早在十四世紀初，德國紐倫堡（Nürnberg）主教堂右側大門上方的〈最後審判〉（圖81）浮雕中，已出現了類似的敘述性情節，高坐彩虹上方的基督、跪在其腳下兩側的聖母和聖約翰洗者、其後側還有吹號的天使伴隨，基督下方是從墓中復活的人，構圖最下面的部分，以地獄天使居中，分為左邊進天國的善靈和右邊下地獄的惡靈，這些構圖動機都再次出現在〈紐約祭壇〉中；還有在阿西西聖方濟各教堂（S. Francesco in Assisi）於1329年之前彼得·勞倫且堤（Pietro Lorenzetti，1280-1348）所繪的壁畫（圖

圖81
〈**最後審判**〉（Jüngstes Gericht），沙岩浮雕，高171cm，1309-1315年左右；紐倫堡，主教堂右側大門弓形楣(Nürnberg，Pfarrkiche St. Sebald，rechtes Westportar，Tympanon)。

圖82
彼德·勞倫且堤(Pietro Lorenzetti)，〈**釘刑**〉(Kreuzigung Christi)，壁畫，1329年以前；阿西西，聖方濟各教堂(Assisi，S. Francesco)。（右頁圖）

82）中，已經可以看到頂天豎立的三個十字架，架下擠滿群眾，靠前面的地方還有幾個騎馬背對畫面的人物，同樣的〈釘刑〉構圖動機也被應用到〈紐約祭壇〉上面。此外，在康平和楊·凡·艾克這些早期的油畫中，人物仍保留著修長的體型、上下身的衣褶線條相連續，構圖空間尚覺陡直，一望即知，這些作品的風格還深植於哥德式繪畫的傳統之中。

　　儘管仍可清楚看出承襲自哥德式繪畫傳統的種因，但是這些早期的畫作中也出現了不少新的嘗試；除了技法上明顯的改進之外，構圖形式和內容的擴充也在這些早期作品烙下印記。例如〈賽倫祭壇〉（圖20）裡人物深具戲劇性的表情和動作，成了陳述各葉面構圖內容的要素；左葉裡十字架上悔改的善盜和至死不悟的惡盜，各以頭部低垂的平靜姿勢和掙扎不安的姿態對比，強調出信即得救的宗教道理；中葉〈埋葬基督〉的構圖人物均以強烈的哀傷表情傳達對基督之死的悲慟心情，並且透過構圖核心人物——基督、聖母和約翰的肢體動作，誇張人物之間相吸和相斥的作用，以製造一幕眾人主動而積極投入的生動劇情；還有右葉中復活的基督強調跨出石棺的動作，以及一位士兵見狀驚訝的表情和動作。這種深具戲劇性張力的構圖，是利用平靜與不安、默哀與激情之對比來加強劇情的生動性和變化。在〈耶穌誕生〉（圖21）的構圖中，除了新舊的象徵圖像並置之外，三位牧人由窗外殷切觀看的專注表情，以及背對畫面的助產婦之瞬間動作、使用斷裂色彩描繪凸起

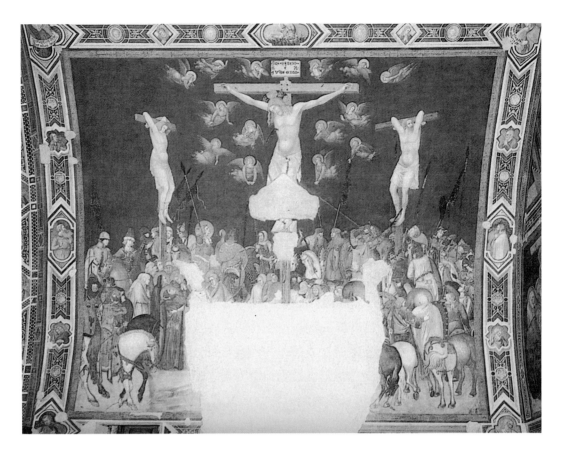

的下半身衣服、和地上的投影，這些新的動機都為平靜的構圖注入了活力。〈賜福的基督和聖母〉（圖32、32-a）中利用別針反射出空間的構想，以及聖母代人向基督乞求恩賜的神情，均為言簡意賅的新式描述手法。在〈紐約祭壇〉（圖22）的兩葉中也可看到動與靜並置的構圖形式，尤其是〈釘刑〉構圖裡圍聚十字架下方的群眾、和〈最後審判〉構圖裡的地獄景象，皆運用誇張的表情來加強劇情，以凸顯善與惡之間的對比。還有在〈釘刑〉裡的遠景已經出現了一望無垠的山水景致，氣層透視已經在此構圖中發揮了無限深遠的空間效果，天空中快速流動的雲朵，更醞釀出大氣迴盪的作用，而且畫家又在右邊山頭上畫了半輪隱約的月影，藉由行雲流水來暗喻光陰易逝，以襯托出悲壯的氣氛。

　　日後尼德蘭繪畫中傲視四鄰的精密寫實技法和人物表情動作的豐富變化、氣層透視法和大氣磅礡的壯麗景觀，在康平和楊・凡・艾克的早期油畫中均已展露雄威；同時畫家還採用對比並置的構圖方法，讓畫作產生一股主動而積極的運動作用。在早期尼德蘭油畫初興之時，這些表現力強烈、深具原創性的構圖，立刻以毫不做作的直接表達方式，帶來耳目一新的效果，這種表現藝術初性的繪畫手法，可說是尼德蘭繪畫特有的風格，也是尼德蘭畫家對真實所做的詮釋，是不同於義大利文藝復興繪畫的另一種寫實手法。

　　緊接著這幾幅最早的油畫之後，康平又畫了〈壁爐遮屏前的聖母〉（圖27），楊・凡・艾克也繪製了〈教堂聖母〉（圖23）。這兩幅構圖的室內空間表現，均已呈現真實空間向深處延伸的景象，但仍過度誇張主題人物在空間中的比例。像這樣凸顯主題人物龐大身軀的構圖，是中世紀習以為常的表現手法。而且這兩幅畫中的聖母之姿態展現出來的象徵

意味相當濃厚，這種制式化的動作顯然是承襲中世紀聖像的傳統。比較一下〈教堂聖母〉與普賽爾（Jean Pucelle，14世紀上半葉）於1325年至1328年間所繪的「珍妮‧德賀時禱書」（Stundenbuch der Jeanne d'Evreux）中的〈報孕〉（圖83），便可發現兩幅構圖裡比例超大的聖母、以及其垂視前方的婉約站姿非常相似；由此可以看出〈教堂聖母〉的作畫動機仍奠基於哥德式藝術中崇拜聖母的概念之上，故在構圖中標榜聖母的巨大感，以塑造非凡的形象。

　　但是在這兩幅構圖中，不約而同地出現了嶄新的片段式室內即景，而且畫家也開始製造光影交織的效果。在〈壁爐遮屏前的聖母〉圖中，來自構圖左前方的主要光線凸顯出主題人物；由後面的窗戶投射進來的光線，則在陰暗的背景中造成光影掩映的效果。〈教堂聖母〉也是利用前方的光線顯示主題人物，而由窗戶和門口投射進來的光線營造明暗的光影作用，並且讓灑在地面上的光量顯示空間的距離感。這兩幅畫的光線不僅發揮了光的空間作用，也譜出了室內的浪漫氣氛；這種利用光線營造空間感和氣氛、傳達真實和象徵雙重意義的創新手法，也成為往後尼德蘭繪畫的風格特色。較之義大利文藝復興畫家採用的固定光線，尼德蘭這種流轉的光影交織作用所產生的氣氛，是一種運行不已的宇宙片刻光景。

　　自從〈梅洛雷祭壇〉和〈根特祭壇〉之後，早期尼德蘭繪畫的風格大為改觀，這兩座祭壇的繪製時間相當長，大約都從1425年左右開始，〈根特祭壇〉在1432年完成，〈梅洛雷祭壇〉大概遲至1435年才停筆。花了近十年光陰細心琢磨出來的作品果然非同凡響，畫家在題材構圖和表現形式上所付出的苦心歷歷可數，這兩座祭壇因而被視為早期尼德蘭繪畫的經典代表作，一般書籍在提及十五世紀尼德蘭繪畫之時，莫不以這兩座大型祭壇為範例。

　　〈根特祭壇〉（圖25-a、b）是由胡伯‧凡‧艾克開始、楊‧凡‧艾克接手完成的鉅作，整座祭壇因而交雜著兩種風格，胡伯描繪的部份日後輒被楊修飾過，因此不易辨識。可清楚分辨出來的局部是，祭壇外側中層的聖母和上層右邊的女先知，這兩個人物體型修長、衣褶線條流暢，顯然是屬於國際哥德式的柔美風格；還有內側上層的天父、聖母和聖約翰洗者的外衣尚如硬殼一般罩在身上，這些較為保守的舊式風格與同一祭壇的其他構圖人物相比較顯得格外特殊，應當是出自胡伯的手筆。楊所畫的人物較具寫實形貌，外衣隨著身體自然起伏，而且藉由衣褶強烈的隆起呈現人物厚重的體積感，畫中人物因而顯得精神格外抖擻的樣子。[177] 無論如何，〈根特祭壇〉所引用的

177　對於〈根特祭壇〉的風格鑑定問題，歷來學者意見頗多，而且看法分歧。布克哈特認為內側是胡伯畫的，只有聖母也許經過楊修改過。德沃夏克和布克哈特在這方面的看法大致相

題材和構圖都是屬於古老傳統的圖像內容和安排，這點可由外側上層的舊約先知之題材、以及內側引用舊約的羔羊祭禮來代替新約十字架祭獻之構圖動機得到證明；只是在長年的繪製過程中，楊‧凡‧艾克將構圖人物和其他元素折衷地加以修改，摻進了新進的技法、並發揮了細密寫實與光線色彩的魅力，也擴充了既有的圖像意涵，讓有限的筆墨影射更廣博的內容。

內側下層〈羔羊的祭禮〉（圖25-c）是採用斜對角交叉狀的集中式構圖形式，這可能是參考林堡兄弟在〈美好時光時禱書〉裡〈三王會合〉（圖84）的構圖，兩幅構圖在成群的人馬由四周向中央蜂擁而來的意念上相當雷同；只是〈羔羊的祭禮〉幅員廣闊，而且加上遠方湖光山色的延伸和朦朧的氣層透視之渲染，景深更形深遠無際。此祭壇外側中層〈報孕〉情節的天使和聖母之背景，在原計畫的構圖裡是和下層一樣採用壁龕的空間。[178] 原先的計畫應該是將〈報孕〉的主題人物畫成像下層中聖人一樣的仿雕像形式，關於這個原計畫的動機，也可從聖母和天使近於單色調的呈現得到證明。報孕的場景由壁龕雕像的動機改變為連續性室內空間的構圖，也反映出〈根特祭壇〉在漫長的繪製過程中，隨著時代觀念的進步以及宗教畫世俗化的趨勢，展現去舊佈新、迎合潮尚的意向。而且畫家還在這層報孕的室內場景裡，直接將祭壇各葉面間的邊框當成構圖裡房間的門框，順著畫框在地面灑下投影；在這裡畫家意圖混淆畫框與構圖中建築元素間界線的意向非常清楚，藉由這些投影的引導，讓觀眾產生透過落地窗觀看天使向聖母報孕的室內情景之錯覺。同樣的利用畫框為構圖建築元素的動機，也出現在此祭壇內側亞當和厄娃的局部；在X光照射下，亞當原先的姿勢是和厄娃一樣站在畫框上面，但是如今我們看到的是一腳在框內、一腳正踩上畫框的動作。[179] 由更改亞當站姿的跡象，可以得知畫家意欲透過主題人物無意識的舉止，呈現主題人物當下的心理狀態；這種捕捉人物心理反應，並在畫中據實呈現的手法，是此時尼德蘭畫家別具一格的作風。

類似這樣改變報孕的宗教性場景，將宗教畫題引入現世的生活中；還有以一絲不掛的裸體呈獻亞當和厄娃，不但恪盡寫實技法表現兩人胴體，又變換亞當的站姿，以傳遞出亞當瞬間徬徨無主的心情；並且充分利用現有的畫框，使其轉變為構圖的建築邊框；種種的改變措施都顯示出〈根特祭壇〉進行繪製的過程中，正值新舊交替、思想開放的時期。

同，但他認為〈羔羊的祭禮〉之背景為楊畫的。巴達斯認為祭壇外側的〈報孕〉和內側中央的部分是由胡伯設計的，其他部分才是楊的設計，並且在楊的手中完成祭壇的彩繪工作；但是佩赫特則對巴達斯的論點提出反駁，他認為內側下層兩側朝聖團體之人物所採用的羅列形式，與中央〈羔羊的祭禮〉之人群風格類似，因此理當出自同一個畫家的手筆。潘諾夫斯基認為〈根特祭壇〉內側是由胡伯未完成的三個畫作組合而成的，外側才是楊所畫的；巴達斯和佩赫特則否定這個看法，他們舉出內側各單元的畫面間內容緊密相繫、而且構圖一致，來駁斥潘諾夫斯基的說詞。巴達斯認為該祭壇是由胡伯設計，而在日後被楊修改過；佩赫特則進一步詳細分析構圖風格，指出楊修改的部分僅止於人物本身，並未進行大幅度的變更。

178　在X光透視下，天使的背景裡顯示出哥德式壁龕的邊框。參考Pächt, O. : *Van Eyck*, 2. Aufl, München 1993, p.123。

179　參考Pächt, O. : *Van Eyck*, 2. Aufl, München 1993, p.135。

　　值此新時代的開端，〈根特祭壇〉就在精深豐富的新舊題材交相為用、並在日益精進的油彩技法搭配下，以連結新舊約和融合傳統與創新的風格，樹立了扭轉尼德蘭繪畫乾坤的典範。

　　〈梅洛雷祭壇〉（圖24）在題材的應用上較之〈根特祭壇〉來得新潮，畫家康平直接把聖經故事導演進當時尼德蘭一般人的生活經驗中，打破了宗教與生活之間的藩籬，若單就塑造一個現世的基督教形象之觀點來看，此祭壇確實是達成了任務；而中葉〈報孕〉以圓桌為中心安排的中央集中式構圖，加上戲劇性的激動場面，更具畫龍點睛之妙。中葉〈報孕〉這幕瞬間的騷動情節，在平靜的兩個側葉之構圖共同陪襯下，更形凸顯基督降

世為人的非凡一刻。這
種前所未有的構圖創意
是源自畫家敏銳的觀察
和靈巧的心思，在此祭
壇中康平綜合了繪畫和
雕刻祭壇的性能，又從
中世紀的宗教圖像中尋
求靈感，再融會新的寫
實主義，才打造出這樣
精采的畫面。因此在中
葉的構圖裡，報孕的主
題有如浮雕一樣凸出背
景，尤其是聖母彷彿受
強力衝擊跳脫出畫面似
的特殊效果，表現得那
麼直接而且引人注意；
像這樣強調瞬間爆發力
的表現手法，絕不是注
重平衡和諧的古典主
義，也不是屬於講求律
動感的哥德藝術所有。
若將此〈報孕〉的構圖
與西元五世紀上半葉早
期基督教時期羅馬撒
賓娜教堂（S. Sabina in

Rom）的木門浮雕〈耶穌升天〉（圖85）相比較，即可發覺在〈耶穌升天〉的構圖裡，四位宗徒之一因驚訝而伸展雙手彈出畫面的戲劇性場面，在表現手法上與此祭壇〈報孕〉圖中的聖母有異曲同工之妙。至於右葉〈工作室中的約瑟夫〉則藉由開啟的窗戶加強景深，強調著前景中辛勤工作的約瑟夫之人父形象，在這側葉裡，畫家是採用寫實的手法描繪主題人物和空間背景。由此可見，〈梅洛雷祭壇〉的構圖是由古今的各種藝術風格集結而成的，是畫家從基督教古老的風格到十五世紀最新的風格中擷取精華，融會鑄造出來的成果。

　　〈梅洛雷祭壇〉的構圖言簡意賅，重點人物和圓桌逼向畫面凸顯著主題，其他事物則一切從簡；構圖中安排的每件元素都被賦予特殊的任務，並且置於室內妥當的地方，絲毫未給人留下怪異的印象。這些構圖配件在光線照明之下，於牆上或桌面投下多重的影

子，不僅展現自身的立體感，也呈現出物象與空間的距離關係。儘管此時尼德蘭繪畫所採用的空間畫法是多重的視點，但在景深表現上已比之前的繪畫空間更形深遠；而且投影的作用，也使狹小的室內空間頓時充滿了光和空氣的流動感。

利用光線的明暗和投影作用來製造光的空間，以產生物象置於空間中的距離感及被空氣包圍的境況，這種手法在〈根特祭壇〉和〈梅洛雷祭壇〉得到充分的發展；從壁龕的緊迫空間、到狹窄的室內空間、乃至於大自然的無限空間，畫家除了運用形式上前大後小的比例和縱深線條的指引來顯示景深外，其關鍵還是在善於掌握光線的變化以形塑物象與空間的關係。光的繪畫技法可說是早期尼德蘭繪畫的重大發現，由光影作用襯托出來的風格變化，所表現的不是固定的形體，而是一種自然界的瞬間現象，因此給予人一種強烈的真實感。

從康平和楊・凡・艾克早期的油畫作品中，可發覺到他們對於光線變化的重視和對光影作用的細心觀察；也由於迫切的渴望畫出物體在光線照射下呈現的質感和立體感、物體在空間中的距離關係、以及充斥在室內與大自然裡的光線所帶來的室內光景和氣氛變化之緣故，才使畫家在短短的幾年內加緊改良油畫顏料並充分發揮油畫顏料的性能。由康平繪製〈耶穌誕生〉（圖21）到〈梅洛雷祭壇〉（圖24）的過程所表現的光影變化，具足證明此時尼德蘭畫家專心致力於描繪陽光普照大地、並透過窗戶射入室內的情景。在〈耶穌誕生〉的構圖裡，遠景的樹木和行人皆在旭日的光照下呈現逆光的長影，前景的馬廄依受光的程度表現明暗，主題人物也在地面映下投影。早在林堡兄弟的〈美好時光時禱書〉（圖17）中業已片面地出現過描繪人物的投影；但是康平在〈耶穌誕生〉裡已全面地考量物體被光照射的投影，而且照著光線投射的角度與方向，據實表達物體的影子和戶內戶外的光線強弱。其後在繪製〈梅洛雷祭壇〉時，康平對室內光線和投影的觀察更為細膩，中葉的起居室和右葉的工作室中，所有的物體均按照各個房間的窗戶數量詳細描繪多重的投影，而且投影的層次也依光源的強弱清楚地呈現濃淡的色調。由此可以得知，遠在達文西寫作畫論之前六、七十年，早期尼德蘭畫家早已開始仔細觀察自然界和室內空間的光影作用，大力捕捉無所不在的光線和氣氛。

〈梅洛雷祭壇〉以戲劇性的敘事手法揭開新約的序幕，〈根特祭壇〉以隆重詳和的氣氛陳述新約的結尾，這兩座祭壇適得其所地以形式表彰內容，廣博地詮釋了新約的開始和結束，同時也以新的風格和成熟的技法成為早期尼德蘭繪畫巔峰的代表作。在這兩件鉅作裡包羅了各式各樣的表現風格，尤其是運用光線交織的作用、投影的指示、還有氣層透視所營造出來的空間感，這些都為往後尼德蘭、甚至於整個西洋繪畫的發展儲備了豐沛的泉源。儘管十六世紀之後，在崇尚古典主義的潮流中，康平和楊・凡・艾克的聲名漸為世人所遺忘，但是其繪畫的成因早已對義大利和其他各國的繪畫產生潛移默化的作用，於矯飾主義和巴洛克、甚至於在十九世紀末和二十世紀初的繪畫中，均可發現其後續的影響力。

完成〈根特祭壇〉之後，楊・凡・艾克以其成熟的風格繼續畫了一系列的作品，其

中以〈阿諾芬尼的婚禮〉、〈羅萊聖母〉和〈巴雷聖母〉這三幅1434年至1436年間的畫作最具代表性，在這三幅作品中楊‧凡‧艾克展現了其引以自豪的繪畫技能和構思。將此三幅畫作與康平的〈梅洛雷祭壇〉、「哺乳的聖母」（圖59-a）、「聖維洛尼卡」（圖59-b）及〈三位一體〉（圖59-c）相比較，可以看出楊‧凡‧艾克與康平兩人繪畫風格的差異。[180] 康平的作品裡凝聚著一股強烈的表現力，人物表情的刻畫也富於個性變化，構圖較具戲劇性張力；楊‧凡‧艾克的作品強調細節的刻畫，人物的表情平和且具神秘感，構圖裡瀰漫著一襲詩意氣氛，其內容則充滿了謎樣難解的喻示性。在人物的體型上，康平所畫的人物特具巨大的體積感和量感，擁有如雕像般的立體性格；楊‧凡‧艾克描繪的人物體型較為修長，而且輪廓簡化呈現近乎立體幾何的造形。至於兩人畫作的共同點，則在於主題人物逼近畫面的構圖方式，而且畫作風格具有清純的特質，畫作品質均呈現如寶石般鮮豔燦爛的色彩和完美的技術表現，兩人皆極為注重表象的寫實性，並且在畫題中蘊藏著深沈的象徵意涵。學者溫克勒（Friedrich Winkler）曾就時間、地點和當時西洋繪畫的發展情形來看待兩位大師的畫風，他認為這時候康平和楊‧凡‧艾克在繪畫風格上不約而同表現出來的共同點，正是繪畫發展過程中一步一步朝向寫實邁進的表徵，根據這個理論，他將此時的尼德蘭繪畫歸屬於中世紀與近世之間過渡時期的作品。[181]

　　〈阿諾芬尼的婚禮〉（圖33）在題材和構圖情節上，都可說是世俗性的畫作，而且常被視為夫妻的雙人肖像畫。像這樣以婚禮為主題，描繪中產階級居家背景的畫作，自中世紀以來堪稱首舉。這不僅揭示了新時代和新觀念的開始，也反映出人本主義的抬頭；從這時候起，即使是身為中產階級的普通人，也能實現個人願望，擁有享受理想生活的權力。在此構圖裡，從新婚夫妻的動作到室內所有的擺設物品，一切的事物都附帶著象徵婚姻美滿的意義，當然這些象徵意義的根源仍是來自宗教性的聯想，但整體畫作的用意還是回歸到婚禮記實上面，這一點可由楊‧凡‧艾克在鏡子上方牆面的簽字「楊‧凡‧艾克在場，1434」（Johannes de eyck fuit hic / 1434）得到證明。然而在新婚夫婦兩人的造形上，儘管相貌肖似本人且略帶心理表徵，但整個身材仍呈現修長而簡單立體的體型。在這方面畫家理想化了人物形體，並充分表現人物身上華貴的衣裝質料。比例修長、上身和下身衣褶線條連貫的人體造形乃哥德式藝術中人物的特徵，由此可知，楊‧凡‧艾克所畫的人物依舊保持著哥德式理想美的形式；但是除此之外，他具體地畫出人物的立體感以及人物和空間的距離，並且利用鏡子的照射原理顯示景深，以畫中畫的方式攬進更多的內容，這些新穎的畫風皆非來自中世紀的繪畫傳統，而是畫家個人的觀察和創意。

　　在〈根特祭壇〉內側〈羔羊的祭禮〉中闡述的天人合一觀念，於〈羅萊聖母〉（圖

180　〈哺乳的聖母〉、〈聖維洛尼卡〉和〈三位一體〉三幅畫作尺寸相同、格局一致，應當是屬於同一祭壇的畫作，這個小祭壇被命名為〈法蘭大師祭壇畫〉（Flémaller Tafeln）。參見Sander, J.: *Niederländische Gemälde in Städel, 1400-1550*, Mainz am Rhein 1993, p.87。

181　Winkler, F.: *Die nordfranzösische Malerei im 15. Jahrhundert und ihr Verhältnis zur altniederländischen Malerei*, München 1922, p.263。

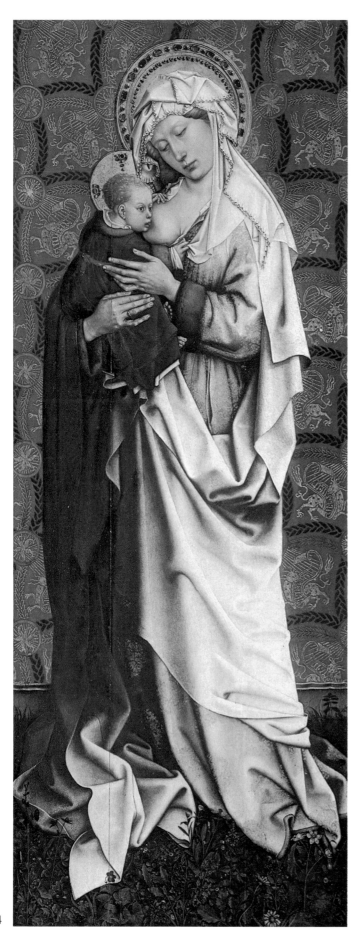

圖59-a
康平(Campin)，〈**法蘭大師
祭壇**〉(Flémalle Altar)─〈
哺乳聖母〉(Madonna)，油
畫，160cm × 68cm，1430年
左右；法蘭克福，市立美術
館(Frankfurt，Städelsches
Kunstinstitut)。

35）裡再度得到發揮的機會。而且楊・凡・艾克在此構圖中刻意地安排門戶洞開的三個拱門，讓華廳接前庭、再接一望無垠的自然風光；又讓構圖對稱地劃分兩個世界——右邊聖母子和大河右岸的大教堂區象徵天國、以及左邊捐贈人和大河左岸的住宅區象徵人間，兩個主題人物和背景之間各以相關的建築相互對照，並透過背景中跨河的橋樑傳遞聖子的祝福。縱貫背景的河川在此則意喻著生命的活水，同時也闡述著「道路、真理和生命」的宗教意涵，暗示此乃通往天國之路。這幅看似合情合理、由室內展望室外的景致，其實是畫家精心設計的構圖；由河流貫穿構圖中央、從前景建築物正下方流出的情景，即可察覺此構圖不合自然邏輯之處。除此之外，畫家還讓前景羅萊朝拜聖母子的宗教題材，經由中景的兩個背影之指示融進大自然之中。就此一構圖情節來說，這幅畫別具創意，非但將超現實的宗教世界與現實世界的大自然相互結合，而且使兩者的契合完美無缺。至於人物的描繪方面，聖母仍以超現實的完美形象出現畫面，捐贈人羅萊則極盡個性和面貌的寫實，充分地表現聖人和俗人不同的身份。在此構圖中，主題人物與大自然之背景平分秋色並且互輔互成，再加上畫面色彩絢麗、遠近層次分明，使得此畫流露出一股襲人的真實感；楊・凡・艾克特有的寫實與寫景技巧，還有開明的作畫觀念，於此畫中已經展露了相當成熟的表現。

　　至於純以人物為主的宗教性題材，楊・凡・艾克除了明確地區分聖人和俗人的身份之外，在思想上也導入人本主義的觀念。於〈巴雷聖母〉（圖26）的構圖裡以聖母與子為中心，聖人們伴隨其側的佈局，首開了「諸聖會談」的構圖形式。此外，在此畫中也首次出現諸聖齊將目光投向捐贈人，藉此把宗教畫的重點轉移到強調世間凡人的重要性上面；跪於聖母膝前的捐贈人巴雷目光視入空靈、一臉沈思的表情，反倒是聖母、聖子和聖多納皆隨著聖喬治的引薦手勢，一齊將目光投向巴雷，無形中造成以巴雷為主角的構圖情節。像這樣將宗教題材的重心轉移到世間凡人身上的構圖動機，明顯地標示著尼德蘭繪畫的新方向；即使是宗教性質的畫作，其內容已經轉移到注重人性表現上面了。

　　此時尼德蘭畫家在描繪聖母和其他聖人時，也考量到諸位聖人的特有品德，而依照不同的性格賦予明顯的相貌表徵，這種情形不但在楊・凡・艾克的〈巴雷聖母〉中表達得非常清楚，從康平的〈哺乳的聖母〉（圖59-a）和〈聖維洛尼卡〉（圖59-b）兩幅畫中也可看出明顯的表徵。〈哺乳的聖母〉中聖母以年輕清純的形象傳達其貞潔聖善的德行，以頷首的姿態表達其謙虛的品德，又以悲憫的神情表現其為救贖世人奉獻愛子的博愛胸懷。〈聖維洛尼卡〉中，聖婦以一個尋常老婦的面貌出現畫面，在滿佈皺紋、年華老逝的臉上，深深地流露出真誠而又滿懷同情心的表情。[182] 在康平筆下，這幅畫中聖婦維絡尼卡的面容刻畫備極真實，畫家似乎是面對著一個模特兒細心觀察表情，然後據實描繪下其面貌，因此畫中人物狀極逼真，而且活生生地深具生命氣息。將康平此幅〈聖維洛尼卡〉與

182　根據十三世紀的傳說，聖女維洛尼卡於基督背負十字架前往刑場途中，曾遞上一塊白巾予基督拭臉，基督藉機將自己的臉印在白巾上，這塊白巾自此成了治病的聖物。參考Richter, G. / Ulrich, G. : *Lexikon der Kunstmotive*, München 1993, pp.302-303。

圖59-b
康平(Campin)，〈**法
蘭大師祭壇**〉(Flémalle
Altar)─〈**聖維洛尼卡**
〉(S. Veronika)，油
畫，151.5cm × 61cm
，1430年左右；法蘭
克福，市立美術館
(Frankfurt，Städelsches
Kunstinstitut)。

其早年繪製的〈賽倫祭壇〉中葉〈埋葬基督〉（圖20）構圖裡的聖婦維洛尼卡相互比較，即可看出在1420年代所畫的聖婦尚顯示著稚嫩清純的形象，而在1430年代畫的這幅聖婦，已充分表現出細心觀察人物相貌和性格後詳細描寫下來的逼真形貌；在這幅〈聖維洛尼卡〉中，聖婦的臉孔已不再注重唯美理想的形象，而以老醜寫實的外貌彰顯其內在美的一面。

純粹描繪世俗人物的肖像畫也隨著1420年代油畫的興起而大展鴻圖，康平和楊·凡·艾克在肖像畫方面的貢獻厥功奇偉，他們讓肖像畫掙脫了宗教的束縛，盡情地表現主人翁的相貌、個性和心理特徵，並且利用隔窗互望的構想，將畫中人物置於有如窗框般的畫框內，使畫中人物猶如隔窗與觀眾直接面對面一樣的逼真。就像康平所畫的〈男子肖像〉（圖53）、楊·凡·艾克所繪的〈戴頭巾的男子〉（圖54）和〈楊·德·勒弗先生肖像〉（圖55），每幅肖像的人物皆體現著一個平凡人物的鮮明個性，而且在特殊的光影作用下凸顯出個人的氣質。由於肖像畫不受宗教傳統的約束，因此易於擺脫中世紀的繪畫傳統，成為繪畫改革中最為先進的一環；而且肖像畫主要以真實的人物為描繪對象，著重於個人獨特性的表現，所以免除了宗教色彩，純粹以人類本身為考量，率先走上人文主義的道路。

楊·凡·艾克是勃艮地公爵旗下的宮廷畫家，其繪畫反映的是富貴堂皇的宮廷風格，且其畫作內容豐富而深奧，經常出現難以解開的謎題；觀賞他的作品不僅為視覺上的一大饗宴，又可展開解讀圖像的尋思之旅。隨著其畫作的遠銷外國，或者經由旅人和其他畫家將其畫室的範本攜往各國，在其生時聲名早已遠播歐洲各地。尤其是其畫中所具的人文氣息，深得義大利人文主義者的青睞；其構圖中的世俗素材與義大利的人文主義思想不謀而合，並且提示了義大利畫家一條人文主義繪畫的管道。康平的表現派畫風凸顯出其強烈的作畫動機與精力旺盛的一面，他的繪畫風格為其門生羅吉爾·凡·德·維登所繼承。羅吉爾在構圖情節上更進一步加強戲劇性的張力，而使緊湊的構圖情節釋放出豐沛的感情，昇華了英雄式的悲壯氣氛，也賦予畫作崇高的觀感。

2．十五世紀中葉第二代畫家的繼往開來

十五世紀上半葉的尼德蘭畫家除了康平和楊·凡·艾克之外，名聲響亮而且可與兩位大師相比的只有羅吉爾·凡·德·維登。羅吉爾是康平的弟子，他在1427年到1432年間曾經投效於康平在布魯日的畫坊，因此畫風與康平相近似，許多作品至今仍無法確定究竟是屬於康平的或是出於羅吉爾的手筆。〈維爾祭壇〉（圖61）便是其中的一個例子，就構圖形式和人物的風格來看，這座祭壇應當屬於康平的畫風，而且構圖中聖女芭芭拉和捐贈人曳地的衣褶比較近於康平的手法；但是聖約翰洗者舉起右手的手勢，則與羅吉爾在〈聖母祭壇〉的〈耶穌顯現聖母之前〉（圖41）中耶穌所比的手勢相同，因此有人懷疑〈維爾

祭壇〉可能是羅吉爾繪製的。[183] 無論如何，羅吉爾的畫作委實神似康平的風格，尤其是康平在構圖中表現的戲劇性情節，更被羅吉爾大加發揮成激烈的劇情；爾來，畫作中深具敏銳的感情以及富於戲劇性張力的表現，便成了羅吉爾繪畫的特色。羅吉爾不只深得康平繪畫的神髓，他也積極地吸收楊‧凡‧艾克的油畫技法，特別是在光線、色彩和氣氛方面的表現；康平及楊‧凡‧艾克的繪畫成就便藉由羅吉爾的發揚光大，更加迅速地傳播到歐洲各個地區。

羅吉爾所畫的人物也頗具雕像般的立體感，他的人物特色是透過委婉的轉動姿態呈現出優美的修長體型，這種人體風格顯然是來自國際哥德的形式。若將他於1430年至1435年左右畫的〈卸下基督〉（圖46）與馬路列歐的〈圓形聖殤〉（圖7）相比，便可看出類似的優美修長人體風格，只是羅吉爾的人物更具立體感，而且衣褶呈現尖銳的折角。兩幅作品情節同樣都是凝結在悲慟的一刻，構圖都充滿了戲劇性，但羅吉爾的畫作則偏重於激情的表現，對畫中人物表情和肢體動作的描繪較為抒情，並且誇張人物的衣衫和披布受風吹或因強烈動作而振起飄揚的狀態，無形中為構圖增添了不少情緒方面的張力，同時也加強了畫作的感染力。再將羅吉爾的〈卸下基督〉與康平的〈賽倫祭壇〉中葉之〈埋葬基督〉（圖20）相比，則可發覺兩幅構圖皆以人物的表情和動作傳達內容，羅吉爾的構圖較之康平更具凝聚力，而且感染力較為強烈；羅吉爾把從康平那裡習得的畫法更加以戲劇化，讓發生的事件與人物激動的肢體動作統一於構圖人物向心的聚合力中，藉此達到昇華劇情的目的。

羅吉爾這幅〈卸下基督〉的構圖，極可能是參考自康平的另一組同為〈卸下基督〉題材的祭壇畫；康平那組〈卸下基督〉的祭壇畫，業已失傳，只留下右葉的上半部——與基督一起同受釘刑的善盜局部（圖37）。幸好康平這組祭壇畫在當時曾被其他畫家仿製，這幅仿康平的〈卸下基督〉祭壇畫（圖38）仍完好無缺地保存至今，讓我們能透過這件仿製品一睹康平原畫的構圖形式。仿康平的祭壇中葉〈卸下基督〉的情節裡，基督的身體由後方一個男子以腿和手撐住上身，這種動機在羅吉爾的畫中也可看到；還有構圖中成斜對角置於畫面的基督身體及無力下垂的頭和手，雖與羅吉爾畫中的基督方向相反，但兩幅構圖中基督上半身的姿態極為相似。而在仿康平的構圖左半部，一位年長的男子在十字架前扶著基督、左邊一位聖女以關切的眼神注視著聖母、聖約翰欠身攙扶行將昏倒的聖母、還有一位聖女在約翰身後啜泣，這組人物的安排也與羅吉爾的構圖雷同。對照了仿康平的祭壇畫和羅吉爾的〈卸下基督〉之後，可以發現羅吉爾在畫〈卸下基督〉之時，可能曾經觀摩過康平的〈卸下基督〉構圖，然後加以統合成為自己的對稱規律佈局。

在仿康平的〈卸下基督〉構圖中，基督剛被從十字架卸下、尚停留在梯子上方的動機，則與西蒙尼‧馬丁尼的〈卸下基督〉（圖86）相似；但西蒙尼‧馬丁尼的構圖中，位於基督身後扶抱基督的男子儼然常見於〈三位一體〉圖像中聖父的姿態，在這方面反倒是羅吉爾的構圖與馬丁尼的畫作較為神似。「卸下基督」的題材在十四世紀的義大利繪畫中已衍生出新的宗教意旨，目的是為了使觀畫的人在目睹基督蒙難犧牲的情節後能夠感同身

183　Belting, H. / Kruse, C. : *Die Erfindung des Gemäldes*, München 1994, p.176。

圖86
西蒙尼・馬丁尼
(Simone Martini)
，〈**卸下基督**〉
(Kreuzabnahme)，
板上畫，24.5cm ×
15.5cm，1333年；
安特衛普，皇家博
物館(Antwerpen，
Koninklijk Museum
v o o r S c h o n e
Kunsten)。

受。[184] 因此西蒙尼・馬丁尼在畫中是以眾人哀傷而迫切地擁向十字架、並向上伸出雙手急
欲接應基督屍體的動作，來引導觀畫者的視線集中到這個劇情的焦點——甫自十字架上卸
下的基督身上。這種表達方式顯然也被康平所採用，在仿康平的構圖中可看到兩個正要攀
上梯子、並伸舉雙手等待接扶基督的人，就連行將昏倒的聖母也朝著基督伸出雙手。至於

184　Pächt, O. : *Van Eyck*, 2. Aufl, München 1993, p.47。

1420年至1450年的尼德蘭繪畫　　　　　　　　　　　　　　　　　　　　　　　　219

羅吉爾的〈卸下基督〉雖然不是採用強烈的動作為表態，但是他以基督為核心，聖母重複著基督的姿態，其他人物則採對稱的構圖形式包圍著基督和聖母，並以含斂的悲傷表情靜默地關照著基督，而在構圖中團結成一股凝聚力。此外，羅吉爾又利用人物衣服的縐褶流向和衣擺的飄揚來強化劇情並擴張哀傷的氣氛，使此畫更具感染力，並能立刻打動人心，引發信眾反身自省。

從康平到羅吉爾處理「埋葬基督」及「卸下基督」這類同屬哀悼基督的「聖殤」題材所表現出來的共通性——悲情的昇華，可以看出這種抒情的手法已成為早期尼德蘭繪畫的風格特質之一。十五世紀上半葉的尼德蘭繪畫大師，不論是楊・凡・艾克、康平或是羅吉爾，在描繪人物的情緒反應上都已掌控自如。他們先從強烈的肢體動作和表情著手，安排畫中人物在聖殤情節中的各種情緒反應；然後再讓這些激昂悲憤的情緒逐漸內化，進而凝結成內心悸動的哀愁。藉由深沈的心理表徵、或借重飄拂飛揚的披衣、抑或透過氣氛的營造，這種凝重的憂傷氛圍遂被羅吉爾在畫面上團聚成一股雄厚的精神力，並且默默地自畫中傳輸出一襲殷切的感染力，不停地召喚著觀眾的心靈。

羅吉爾在構圖中用心安排抒情的角色，並且發揮激情的戲劇性張力，這種手法其實也是源自哥德藝術的成因。在哥德藝術中，每當涉及聖殤的題材時，畫家慣於強調基督人性的一面，表現基督受盡折磨慘死的狀態，並且搭配上聖母和眾使徒悲慟欲絕的場面，其用意是為了激起信徒的同情和自我反省。這種激情的手法被羅吉爾大加發揮，並且又在背景中陪襯上抒情的氣氛，而形成他獨特的緊張劇情。他不但利用畫中人物的激烈動作和振動飛揚的衣巾來凸顯高亢的劇情，還在天空中搭配上行雲簇擁而至的感人情節，意圖透過這些旁白來襯托主題，把畫中人物內心的哀痛之情化為悲壯的氣氛；這種設身處地精心營造的情境，在他1440年左右畫的〈釘刑祭壇〉（圖29）中表現得最為淋漓盡致，這幅畫已顯示出受到楊・凡・艾克風景畫法的影響，尤其是在氣氛的造設上面更是展現楊・凡・艾克風景的神韻。

他於1443年至1451年間所畫的〈最後審判祭壇〉（圖30-b），在構圖元素方面，可看出是擷取自楊・凡・艾克的〈紐約祭壇〉（圖22），但是整體佈局則重新規劃，將楊・凡・艾克的直軸式構圖改為橫向的構圖，而且把升天堂的善靈和下地獄的惡靈分別置於左右兩端。他的這種最後審判構圖形式，日後被梅林所採納，梅林在1466年至1471年間也參考羅吉爾的構圖畫了一座〈最後審判祭壇〉（Triptychon des Jüngsten Gerichts）。羅吉爾在此〈最後審判祭壇〉的構圖裡，人物的表態尚稱平靜，主要的區別則在於善人和惡人內心世界的表述上面；地獄天使手執的磅秤中善靈與惡靈的形象，幾乎等同描繪有德之人和犯罪之人的對照；進天堂的善人和下地獄的惡人，各以榮耀和頹喪的神情表達其默默接受事實的心情。羅吉爾在十五世紀上半葉和下半葉之交繪製的這幅祭壇畫，標示了早期尼德蘭繪畫克服表象世界的描繪後轉入人類內心世界的探索里程；十五世紀下半葉繼起的畫家中，以胡果・凡・德・葛斯（Hugo van der Goes，1430/40-1482）在這方面的表現最為傳神，在其1475年至1479年左右畫的〈波提納里祭壇〉（Portinari-Altar）（圖87）中葉，

圖87
胡果・凡・德・葛斯(Hugo
van der Goes)，〈**波提納
里祭壇**〉(Portinari-Altar)
內側中葉，油畫，249cm
× 300cm，1475-1479年左
右；佛羅倫斯，烏菲茲美
術館(Florenz，Uffizien)。

可以看到構圖右後方兩個牧人聞訊喜極而泣的姿態、以及前景中眾牧人來到
馬廄前朝拜聖嬰的欣喜表情，胡果在此畫中已將人類至真的感情流露表達無
遺。

　　此外，羅吉爾在構圖景深的表現上也投注了不少心力，例如他於1435年
左右畫的〈聖母祭壇〉（Marienaltar）（圖41）裡，三個葉面以拱門邊框來統
一構圖，而且各個構圖的室內格局類似，只是陳述的方式不同；左葉的〈耶
穌誕生〉背景以一塊織錦掛簾將室內空間隔成前後，中葉的〈聖殤〉場合為
一開敞的前廊，右葉〈耶穌顯現聖母之前〉的場所則為大門開啟的廳室。其

中「耶穌顯現聖母之前」的構圖裡，景深由前景的室內地板縱向延伸，緊接著其後一條迂迴的小路從門口出發，經過中景的復活場地，然後繼續迴轉導向遠景的城市；像這樣利用蜿蜒的小徑若隱若現地引導空間動線，並伴隨著氣層透視的氣氛，以產生既自然又深遠的景致，便成為羅吉爾構圖背景的特色。其後1440年左右他在〈釘刑祭壇〉（圖29）裡，三聯畫面地平線一致的背景，便展現一片開闊的大地風光；較之前此的尼德蘭繪畫，此構圖的地平線業已降低些許，前景、中景和遠景間的聯繫不再凸顯陡峭前傾的架構；在前景重重山巒與徐緩迴轉的道路指引下，構圖呈現漸層後退的景深層次，早期尼德蘭繪畫平面化的構圖形式在此暫時得以紓緩。

另一位畫家克里斯督是楊·凡·艾克的後繼者，他承襲了楊·凡·艾克簡化人物形體的風格，進而發展成獨特的立體幾何形式，例如其繪製的「少女肖像」（圖74）中的人物，上半身已經約簡成卵形、筒形和梯形之立體組合。他又深受楊·凡·艾克光影勻色法的惠澤，尤其是肖像畫採用楊·凡·艾克式的採光，讓主人翁面向光線凸顯頭部立體感，並使畫中人物籠罩在光影作用的氛圍中。此外，他又率先啟用世俗性室內空間做為肖像畫的背景，在其〈愛德華·格呂米斯頓先生像〉（圖57）中，可以看出畫中人物擁有較多的迴旋空間，而且肖像畫也從此真正地步上了世俗化的路途。整體而言，他的繪畫風格強調著簡單的形式和清晰明朗的秩序感，無論是人物抑或靜物，皆在他的筆下約簡細部線條，而形成玩具般的立體幾何造形。就像其繪於1450年左右的〈耶穌誕生〉（圖88），這幅構圖顯然是參考了羅吉爾所畫的〈聖母祭壇〉（圖41）之拱門邊框動機、以及鮑茲之〈聖母祭壇〉（Marienaltar）中〈耶穌誕生〉（圖89）情節的構圖，但是其主題人物的造形卻呈現如玩偶似的幾何形，就連拱圈上的雕飾人像也去除了繁瑣的細碎線條，展現光滑明潔的造形，甚至於背景裡的山坡和樹木也同樣輪廓工整、彷彿幾何的拼圖一般。

從他1452年左右畫的〈報孕和耶穌誕生〉（圖90），即可看到前景中有如玩偶般的人物以及背景裡整齊排列的幾何形樹木和山坡，構圖極為簡潔清晰；其中〈報孕〉的構圖動機是參考自羅吉爾之〈哥倫巴祭壇〉（Columba-Altar）左葉的〈報孕〉情節（圖91），但可明顯看出克里斯督之空間構圖比羅吉爾的更形深遠。在克里斯督這幅〈報孕〉的構圖中，出現了第一幅應用消點透視法描繪景深的尼德蘭繪畫；他在1450年左右開始在其畫作中嘗試消點透視的空間表現法，這種消點透視法可能是他與義大利畫家交往過程中學習到的。[185] 自此，消點透視畫法便進駐於尼德蘭繪畫的構圖中，早期尼德蘭

圖87-a
胡果·凡·德·葛斯(Hugo van der Goes)，〈**波提納里祭壇**〉(Portinari-Altar)內側中葉局部，油畫，全葉249cm × 300cm，1475-1479年左右；佛羅倫斯，烏菲茲美術館(Florenz，Uffizien)。(右頁圖)

185 Sander, J.: *Niederländische Gemälde im Städel, 1400-1550*, Mainz am Rhein 1993, p.154

圖88
克里斯督(Petrus Christus)，〈**耶穌誕生**〉(Geburt Christi)，油畫，130cm × 97cm，1450年左右；華盛頓，國家美術館 (Washington，National Gallery of Art)。

圖89
鮑茲(Dieric Bouts)，〈**聖母祭壇**〉(Marienaltar)─〈**耶穌誕生**〉，油畫，80cm × 56cm，
1445年左右；馬德里，普拉多美術館(Madrid，Prado)。

繪畫逐漸失去原有的多視點取景和平面性構圖特色，而轉趨於追求統一的透視空間。

1450年，羅吉爾前往義大利旅行之後，也受到義大利消點透視法的影響，回國後於1454年畫的〈約翰祭壇〉（Johannes-Altar）（圖92）也引用消點透視的原理作畫，使得構圖空間趨於深遠而統一，左右兩葉〈聖約翰洗者的誕生〉和〈聖約翰洗者之死〉的構圖空間儼然狹長的巷道一般，筆直地向深處延伸。類似這樣的巷道式空間，也出現在克里斯督1460年左右畫的〈哥德式房內的聖母子〉（Madonna mit Kind in einem gotischen Innenraum）（圖93）之構圖中。羅吉爾所繪的〈聖約翰洗者的誕生〉和克里斯督畫的〈哥德式房內的聖母子〉之構圖動機，顯然是來自〈杜林手抄本〉中〈聖約翰洗者的誕生〉（圖50），由於採用消點透視法作畫之故，羅吉爾和克里斯督的畫作空間顯示出深遠而統一的效果。從此之後，巷道式的空間安排便成為十五世紀下半葉尼德蘭繪畫常見的構圖形式。

另外一位來自哈倫的畫家鮑茲，早年所畫的人物也和克里斯督一樣凸顯著簡單的立體造形，但是其構圖人物的體型

圖91
羅吉爾・凡・德・維登(Rogier van der Weyden)，〈**哥倫巴祭壇**〉(Columba-Altar)內側左葉─〈**報孕**〉，油畫，138cm × 70cm，1450-1455年左右；慕尼黑，老畫廊(München，Alte Pinakothek)。(右頁圖)

圖90
克里斯督(Petrus Christus)，〈**報孕和耶穌誕生**〉(Verkündigung und Geburt Christi)，油畫，134cm × 56cm，1452年左右；柏林，國家博物館(Berlin，Staatliche Museen，Preußischer Kulturbesitz，Gemäldegalerie)。(左頁圖)

略微粗壯。他於1445年左右畫〈聖母祭壇〉（圖89）時，採用楊·凡·艾克式的畫法加強人物頭部的光照，而呈現人物頭部的強烈體積感；但在創作的歷程中逐漸吸收羅吉爾的畫風，人體越來越形修長，構圖也因此漸趨疏鬆，就如他於1455年左右繪製的〈基督受難祭壇〉（Passionsaltar）（圖94）一樣，康平和楊·凡·艾克構圖中物物緊密銜接，幾乎不留空隙的畫風顯然漸成過去。再將此祭壇畫與羅吉爾的〈釘刑祭壇〉（圖29）相比，又可看出同樣都是強調戲劇性的場面，卻因鮑茲的構圖人物表情冷靜、較側重於精神層面的情感傳遞，因此畫面的氣氛顯然平靜多了。

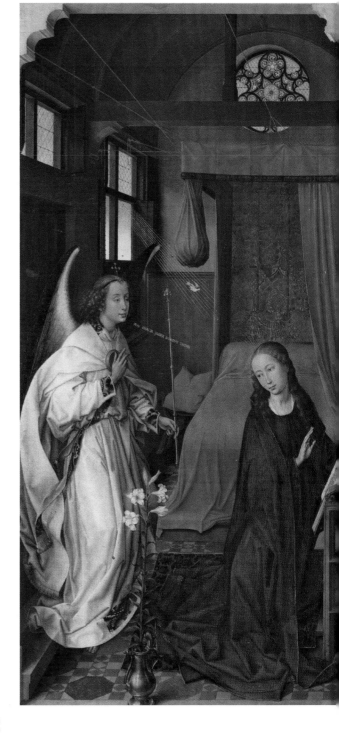

鮑茲最大的繪畫成就在於風景方面的表現，勒溫（Löwen）地方的編年史學家摩拉努士（Molanus）甚至於將他推舉為風景畫的鼻祖；[186] 由此可知，他在風景的表現上超越了楊·凡·艾克所奠定的基礎。他憑著敏銳的觀察和豐富的情感去體會一天中的各種光景，並利用光線和色彩的變化來營造出種種的濃郁氣氛；在其畫作中，大自然的氛圍主導著構圖的境界，襯托出主題人物的心情和境遇，他彷彿透過畫筆在大自然中注入靈氣一般，讓大自然隨著畫題的主旨調度出各式各樣的意境。

從他在1455年畫的〈基督受難祭壇〉（圖94）到1462年至1464年間的〈請看天主的

186　Belting, H. / Kruse, C. : *Die Erfindung des Gemäldes*, München 1994, p.204。

1420年至1450年的尼德蘭繪畫

227

圖92

羅吉爾・凡・德・維登(Rogier van der Weyden)，〈**約翰祭壇**〉(Johannes-Altar)，油畫，每葉77cm × 48cm，1454年左右；
柏林，國家博物館(Berlin，Staatliche Museen，Preußischer Kulturbesitz，Gemäldegalerie)。

圖93

克里斯督(Petrus Christus)，〈**哥德式房內的聖母子**〉(Madonna mit Kind in einem gotischen Innenraum)，油畫，69.5cm × 50.8cm，1460年左右；肯薩斯城，尼爾森—亞特金博物館(Kansas City，Nelson-Atkins Museum of Art)。

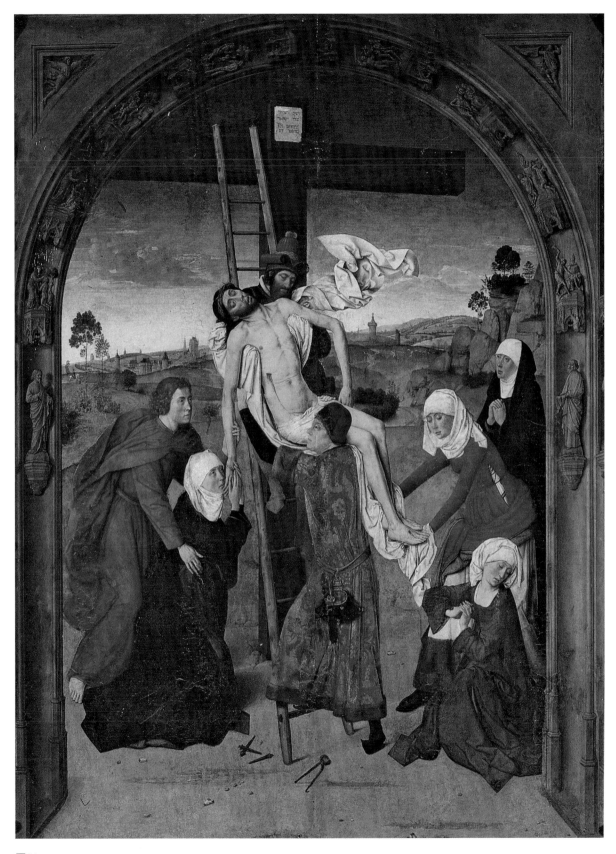

圖94

鮑茲(Dieric Bouts)，〈**基督受難祭壇**〉(Passionsaltar)中葉一〈**卸下基督**〉，油畫，191cm × 58cm，1455年左右；格拉納達，皇家禮拜堂博物館(Granada，Museco de la Capilla Real)。

圖95

鮑茲(Dieric Bouts)，〈**請看天主的羔羊**〉(Siehe, das Lamm Gottes)，油畫，53.8cm × 41.2cm，1462-1464年左右；慕尼黑，老畫廊(München，Alte Pinakothek)。

羔羊〉（Siehe, das Lamm Gottes）（圖95），這一路的繪畫發展過程中，可以看到他對一天中各種不同時辰所作的氣氛詮釋。〈基督受難祭壇〉是依照主題描繪眾人趕在日落之前將耶穌自十字架卸下，背景裡天色由藍逐漸轉趨昏暗的景況表現得非常生動，光線和色彩在此畫中充分地發揮了效應。〈請看天主的羔羊〉是敘述聖約翰洗者指出耶穌乃除免世罪者的情節，[187] 構圖按照〈約翰福音〉所記述的地點——約旦河對岸的伯達尼（Bethanien），詳細畫出該處河岸特有的沙土地理景觀，顯示當地沙漠荒涼的景色，進而利用這種冷清寧靜的境界來搭配構圖情節，使此畫籠罩在冥思的氣氛中。

美麗的自然風光、詩意的氣氛以及夢幻的奇景，溝通了現世與天國，也兌現了當時人對理想世界圖像的遐思。在人本思想日益強烈的十五世紀中葉，早期尼德蘭繪畫第二代畫家們繼往開來，承襲康平和 楊・凡・艾克開啟的油畫基業，在寫實和造境上更加用心琢磨，並且於1450年開始加緊吸收義大利的空間透視畫法，在畫面上開闢更為深遠而且統一的空間架構，同時也在他們積極與義大利畫家交往的過程中，油畫的技法、精美寫實的品質、詩意造境的手法、還有早期尼德蘭繪畫中特有的肖像畫和世俗化宗教題材等作畫理念，也融入義大利文藝復興的繪畫中，尤其是威尼斯畫家受其惠澤最多。從此之後，稱霸西洋畫壇的早期尼德蘭繪畫和義大利文藝復興繪畫之間的關係日形密切，雙方雖仍保有各自的傳統特徵，但隨著畫家跨界頻繁的交往和人本思想的茁壯，兩地的繪畫逐漸在大時代的熔爐中相互融合。而在十五世紀下旬，尼德蘭繼起的畫家中以梅林和胡果・凡・德・葛斯對時代的影響力最大，他們畫作的精美品質和深富人文氣息的內容，對日後義大利盛期文藝復興帶來的影響是不容忽視的。

第三節　1420年至1450年左右早期尼德蘭繪畫的風格釋疑

中世紀的歐洲是個基督教文明的世界，原本資訊缺乏的社會因著教區的劃分而呈現不同的繪畫風格。在響應十字軍東征、拯救聖地的宗教共識下，各地方逐漸展開密切的交流，繪畫風格也迅速地產生互動，最後在1400年左右融合成國際哥德風格。但在十五世紀上半葉，統一的繪畫局勢又開始分道揚鑣，當時各地域性的繪畫發展中，以尼德蘭的法蘭德斯繪畫和義大利的佛羅倫斯繪畫最為著名，並且形成分峙阿爾卑斯山南北麓的兩個畫派。由於兩個畫派風格殊異、理念不一，而在西洋藝術史上出現了雙重的斷代風格名詞——晚期哥德繪畫和早期文藝復興繪畫。

尤其是1420年到1450年左右，對西洋繪畫史而言實為重要的轉捩點，在這關鍵時期中，尼德蘭和義大利各自出現了扭轉乾坤的畫家，康平、楊・凡・艾克和馬薩喬等人領銜為尼德蘭和義大利繪畫開啟了新的里程。儘管兩地同時出現繪畫改革的跡象，並且也引發

187　約1：19-37。

後續的效應，但是世人習慣稱義大利方面為文藝復興風格，公認其為近世繪畫的開始，仍將尼德蘭繪畫歸屬於哥德風格，視其為中世紀繪畫的末造。這種兩極的看法不僅反映了古典主義的凱旋，也反映出時代進步觀對藝術評判的影響力。不論如何，這段時期在西洋繪畫史上意義相當重要；在大時代方興未艾的自然主義潮尚中，各地方的審美品味敦促了形形色色的繪畫形式，各種形式本身還道出各地方的寫實概念，以及各地方的人相應於時代生活的改變在藝術價值觀上面的調整。

　　繪畫本就是平面造形藝術，如何畫出看似真實的形象，一直是西洋十五世紀繪畫的前提條件。欲在二次元的畫面上虛構三次元的空間，必先形塑物體的體積連接景深的情形；針對此項問題，十五世紀尼德蘭和義大利的畫家從一開始便積極地探討各種解決的方法，尼德蘭的油畫技術和義大利的消點透視法都是促使此時繪畫快速步上寫實途徑的利器。這兩項基本技法的出現，也是雙方畫家對寫實困境應運而生的作畫良方；隨著基本技法的奠定，尼德蘭和義大利畫家立即開始發展各自的寫實風格，西洋繪畫自此便由國際哥德風格的統一局面進入南北割據的情勢。

　　十五世紀上半葉尼德蘭和義大利的畫家不約而同地抱持著忠於自然的態度作畫，在構圖上追求具體化立體和空間的視覺形式。對於三次元的空間詮釋，雙方都採用線性透視法；尼德蘭的游離視點畫法雖不像義大利的固定消點畫法，能立即產生空間向後的聚合作用，快速產生三度空間的錯覺；但是他們運用光線詮釋空間所製造出來的浮光掠影之流動感與擴張作用，卻透徹地把現實世界裡不具形體的空間景深表露出來。到了十六世紀初，西洋畫家結合義大利的消點透視和尼德蘭的氣層透視，終於締造出流行四百年之久的空間表現規範。

　　除了消點透視法和氣層透視法之外，物象的立體感以及人物肢體的互動關係，均為指示空間和距離的安排。在這方面，尼德蘭和義大利的畫家都曾藉由觀摩雕像來繪製人物的立體感，並且進一步探討人物的心靈活動。義大利構圖人物典雅的氣質與尼德蘭畫中主角親和的態度，都是日後畫家詮釋人物性格和主導畫作題旨的手段。此外，義大利之素描以及尼德蘭運用光線的繪畫技法，更是此後西洋繪畫的絕佳搭配。「工欲善其事，必先利其器」，十五世紀二〇年代適逢科學實證主義與藝術寫實主義意識高漲之時，由尼德蘭興起的板上油畫從一開始便由康平和楊·凡·艾克奠定了深厚的基礎，隨後又有羅吉爾·凡·德·維登、克里斯督和鮑茲等畫家繼起推廣，而到了七〇年代，義大利畫家也開始使用油畫顏料。將油畫引入義大利畫壇的最大功臣便是梅西納（Antonello da Messina，約1430-1479），他在義大利南部觀摩過尼德蘭的油畫作品後，將油畫技法帶到威尼斯，自此，板上油畫便迅速地普及義大利各地。[188]

　　每當藝術的發展出現像十五世紀上半葉這樣風格分歧、理想不一的時候，經常是社會轉型的徵兆，這是由於思想的開放、加上藝術家創作力活躍的結果所產生的現象；而

188　Bialostocki, J.: *Spätmittelalter und beginnende Neuzeit*, Frankfurt am Main／Berlin 1990, p.52。

且這種多元的藝術創作之舉也引發明顯的後續效應，對後世的藝術發展具有極大的啟迪作用，這種藝術現象顯然是包含了畫家的自覺意識，並非只是無意義的描摹傳承而已。雖然從1370年以來，畫家對自然主義的詮釋已大有進展，但是在邁入1420年之後，畫家專心致力於探討物象立體感和空間透視的意向已經非常明確；為了解決物象與空間、形式與內容的問題，此時尼德蘭畫家和義大利畫家不約而同地開闢了一個新的繪畫天地；姑且不論藝術史為兩地的繪畫冠上何許稱號，這個時期確實為扭轉西洋繪畫史的一個關鍵時刻。可以說，自西元五、六世紀確立中世紀風格以來，在眾多被說成是文藝復興的繪畫風格中，[189] 這次算是畫家全面地、主動而具體地將重現真實世界三次元的立體形象和空間景象當成作畫的首要任務。歷史的演進是沒有間斷的，於漫長的自然主義潮流中，1420年以降畫家強烈的創作意志是造成寫實主義當道、古典主義再生的原動力。

1. 中世紀風格或文藝復興風格

歷史的分期、斷代界分和定名經常交集在一個變化劇烈的時段，並以此作為時代的分水嶺。這種分期並非單憑個別的突發事故或曇花一現的現象為根據，而是採用對該時代產生重大影響力、或對時局產生扭轉乾坤之力的人事來劃分。文藝復興被視為古典文化和價值觀的復興，因此介於古典時期和文藝復興之間的那段時期即為中間時期（medium aevum），也就是我們通稱的中世紀。[190] 儘管義大利人文主義者力倡重振古典文明，但是中世紀與文藝復興的界線仍相當模糊。藝術史慣常以1401年佛羅倫斯洗禮堂天堂之門的競賽活動開始起算，而稱十五和十六世紀為文藝復興時代；就義大利繪畫而言，這是毋庸置疑的；但是對尼德蘭繪畫來說，則是意見分歧。布克哈特把十五和十六世紀的尼德蘭繪畫定名為「北方文藝復興」，弗里蘭德則稱之「早期尼德蘭繪畫」，德沃夏克認為十五世紀尼德蘭繪畫屬於「晚期哥德風格」，潘諾夫斯基贊同胡伊青加之說詞，把十五世紀尼德蘭繪畫歸為「中世紀的繪畫」。

事實上中世紀與文藝復興的文化之間並無明顯的鴻溝存在，只是世人慣將中世紀視為基督教文明的時代，而把文藝復興時期當成人文主義昌盛的時代。其實人文主義是在中世紀思想盛開的園地中苗壯起來的，遠在人文思想萌芽之初，它仍依附在士林哲學的思想之下。在中世紀古典藝術從未根絕過，此起彼落的古典再生跡象，如卡洛琳的文藝復興（Karolingische Renovatio）、歐托和安格魯薩克森的文藝復興（Ottonische Renaissance和Angelsächsische Renaissance）、以及十二世紀的文藝復興（Proto-Renaissance）等，這些都是屬於曇花一現的短暫時事，並未造成燎原的後續效應；[191] 但在十三世紀末和十四世紀初開始醞釀的自然主義風尚，最後卻深深地改變了十五世紀以降的西洋繪畫發展。

189　參見Panofsky, E.: *Die Renaissancen der europäischen Kunst*, Frankfurt am Main 1990, pp.66-67。

190　貢布里希（李本正／范景中 譯）：《文藝復興——西方藝術的偉大時代》，杭州2000，p.1。

191　Panofsky, E.: *Die Renaissancen der europäischen Kunst*, Frankfurt am Main 1990, pp.57-68。

此外，中世紀思想也一直存活在文藝復興時期，甚至於到了十九世紀仍未消亡。從十八世紀和十九世紀之交，浪漫主義者「回歸中世紀」的呼聲中，可以想像中世紀精神的後續作用，這時候中世紀虔誠的宗教信仰被引伸為國家主義的忠貞表範，中世紀藝術風格便成了愛國情操的象徵。而且從哥德時期的繪畫中發展出來的自然主義，更被浪漫主義者在精神上奉為等同古典的信條和理想的風格。來自中世紀的畫作也引發了德意志人的思古幽情，甚至於愛屋及烏，把宗教題材的畫作內容詮釋成與祖國相關的愛國思想。[192] 還有當時納匝勒派（Nazarenes）畫家在重申「回歸中世紀」的理念中，是將拉斐爾之前的繪畫視為中世紀繪畫，也就是十五世紀的繪畫不論是義大利或是尼德蘭繪畫，在他們心目中都屬於天真質樸的中世紀繪畫風格。

　　如果將中世紀繪畫當作基督教思想的產物，而把文藝復興繪畫看成是人本思想鼓動下異教思想介入的結果，這樣兩極對立的見解未免失之籠統。遠在西元十二世紀之時，希臘和羅馬的神話用詞早已被中世紀的人引用來表達基督教的思想；而且義大利文藝復興的繪畫題材仍舊以基督教的教義為主，其中或見引借自神話故事的題材，但是箇中意涵乃在喻示基督教的宗旨。尤其是1420年至1450年之際，義大利繪畫中絕大多數為基督教的主題；相對於此，同時期的尼德蘭繪畫已融入了不少的世俗生活成份。

　　如今，1420年至1450年的義大利繪畫因其時代精神崇尚古典藝術之簡單自然，已被定名為早期文藝復興繪畫，尼德蘭繪畫的定義則尚處於爭論的階段。主要的原因是由於尼德蘭繪畫的新形式被認為和其時代精神不協調，其本質仍屬於中世紀的，而且藝術表現也還延續著哥德藝術的原則。[193] 再者，其構圖表現不留空隙之作風和強烈的象徵性，都被認為是中世紀的繪畫特徵。儘管人們不否認康平和楊・凡・艾克畫作的新形式是寫實主義繪畫的表現，但是依然認為這種寫實主義是中世紀思想模式的繼續發展，是將宗教理念具體化為精神圖像，才發展出來的清晰寫實形式。[194] 並且根據米開蘭基羅的評語，認定尼德蘭繪畫非理性、不勻稱、也不成比例，繁複的構圖反映的是中世紀精神。[195] 但是丹納（H. A. Taine）卻認為這種繁複的構圖是尼德蘭人注意事物本質和內容真相的表現，他們不受唯美的外貌誘惑，勇於面對真實的樣貌，因此在畫中鉅細靡遺地呈現細節，一點都不刪改，即使是粗俗、醜陋的地方也不加以掩飾。[196]

　　早期尼德蘭畫家對合邏輯的秩序、對稱的形式及和諧的構圖缺乏興趣，這點可由其1500年左右的繪畫發展得到證實；畫家昆丁・馬西斯（Quentin Massys，1465/66-1530）即使是在熟悉義大利文藝復興繪畫的原則之後，依舊喜好揭露隱藏外表之下的真相，他的畫作中仍常出現反諷的醜惡人物和令人難堪的場面。而且早期尼德蘭畫家強調的是人類心靈

192　Belting, H. / Kruse, C.: *Die Erfindung des Gemäldes,* München 1994, pp.15-16。

193　Huizinga, J.: *Herbst des Mittelalters*,11.Aufl., Stuttgart 1975, p.479。

194　Huizinga, J.: *Herbst des Mittelalters*,11.Aufl., Stuttgart 1975, p.388。

195　Huizinga, J.: *Herbst des Mittelalters*,11.Aufl., Stuttgart 1975, pp.389-390。

196　丹納（傅雷 譯）:《藝術哲學》，安徽1992，p.216。

的活動，因此在構圖中大力營造生動活潑的情節，清楚表達人物的個性和思想、人與人積極而主動的互動關係、以及變化多端的氣氛，在他們的筆下描繪的是大自然繁複多元、靈活生動及毫不造作的純樸性格。這些特質使其畫作別具魅力、特別感人，畫作的細節如數家珍般的清楚；在細心觀賞過這些畫作後，不禁令人讚嘆其描繪事物表象的功夫，同時也對其構圖中所包含的思想和潛藏形式下的意涵感動不已。

若把早期尼德蘭繪畫的特質視為中世紀行將結束前的趨勢，認為這是徒具形式的陳腐風格，那麼楊・凡・艾克的畫作就不可能引起當時人醉心的迷戀。楊・凡・艾克在畫中不厭其煩的分析細節，可是他對細節的強調並未使構圖喪失整體感；相反的，這些密佈的細節卻集結成宏大壯觀的總體，明示著畫中潛藏豐富的內容待人去尋思。本文在此並無意為中世紀風格辯護，但各種風格都有其特性，也具有一定的藝術價值。一般而言，繪畫風格的衰退現象是陳腔濫調、空具形式，但是早期尼德蘭畫家在表達細節方面並無固定模式，端靠各人的靈感來發揮想像；畫中繁複的細節就像其人的豐富思想一樣，這種龐大的陣容便構成了其繪畫特有的一種整體美。

早期尼德蘭大師靠著觀察去領悟經驗界的繁複變化，然後將見解轉化成個人的圖像語彙，而繪出一幅幅詞彙豐富的圖畫。他們對真實景物觀察得越詳細，在畫面上就表現出越多的細節，並涵蓋更多的內容。由於他們是憑個人的經驗和理念來制定形式，並未像義大利畫家一樣發展出特定的作畫原理，因此其繪畫表現被後人看成是實驗性的技術傳承。然而在當時這種新的油畫技術擁有相當高的評價和價碼，也具有一定的時代意義；它見證了當時人對精雕細琢的繪畫過程與精美絕倫的品質之重視，而且在這些深具魅力的畫作裡，還預告了繪畫自主的時代即將來臨。無怪乎瓦薩里雖藐視尼德蘭的畫作，卻對油畫媒材情有獨鍾，並不否認油畫傳入義大利後所帶來的重大改變，也承認油畫的出現改寫了西洋繪畫史。

中世紀繪畫的風格特徵是平面的抽象形式和繁複多元的構圖，到了晚期自然主義崛起，畫家逐漸重視起立體感和空間感的表現。十五世紀上半葉，康平和楊・凡・艾克承襲了前人在立體和空間表現方面的造詣，更進一步發展逼真的寫實風格。他們畫中人物強壯有力的體積感，是參考史路特的雕像；而史路特這種厚重體積感的人形，除了源自十三世紀德國的雕刻風格之外，也包括了來自仿羅馬式雕刻的成因。[197] 空間表現方面，康平和楊・凡・艾克將觀察的結果畫進構圖中，游離的視點構組出來的空間，並不像義大利消點透視形成的空間那麼明確而統一。而且尼德蘭這種順其自然的空間畫法，並未如義大利一樣凝聚出具體的空間透視理論，所以常被後人視為國際哥德繪畫空間畫法的延續。儘管如此，我們由康平和楊・凡・艾克的作畫過程和風格演進情形，仍可看出他們在經驗傳承中存在著一種思考邏輯，而且充分地表現出追求寫實的企圖心。除此之外，在其構圖中的建築物經常採用圓拱，這並不是畫家響應文藝復興的建築形式、重新啟用古典建築元素的緣

197　Panofsky, E.: *Die Renaissancen der europäischen Kunst*, Frankfurt am Main 1990, p.171

故，而是直接選用在此之前建築常見的形式。由於在德國的哥德式建築中，仍常採用仿羅馬式的圓拱動機，因此隔鄰的尼德蘭地區也受其影響，在哥德式建築中尖拱與圓拱並用。

　　繪畫的自然主義於進入1420年之後，益加強調寫實的技法。此時義大利畫家打著「古典再生」的旗幟，自古代著述中探索古典藝術的原理，並以數學為基礎制定作畫的原則，從此文藝復興繪畫的風格漸趨一致；尼德蘭畫家的寫實是觀察加上自由發揮，並未制定法則，因此各畫家的風格並不一致。同樣是力求寫實，義大利的古典寫實與尼德蘭的經驗寫實自此開啟了不同的寫實風貌；義大利方面因標榜「古典再生」而被稱為文藝復興繪畫；尼德蘭方面則因畫家並未心存復興古典之念頭，只是單純地畫出眼見的真實樣貌，因此不符合文藝復興的宗旨，不宜稱之為文藝復興繪畫。針對這點，溫克勒認為康平與楊・凡・艾克的寫實風格就時間、地點和繪畫發展情況而言，均處於中世紀和近世之間的過渡地帶。[198] 言下之意是將早期尼德蘭繪畫風格歸屬於中世紀進入近世之間的過渡風格。

　　不論人們把尼德蘭繪畫當成晚期哥德風格，或是看作中世紀與近世之間的過渡風格，康平和楊・凡・艾克的繪畫已明顯地躍越出傳統的藩籬，在技法、形式或內容上都展現靈活巧變的革新氣象。只因後人習慣了盛期文藝復興以來生動自然、完美和諧的構圖，以古典美的標準來審視早期尼德蘭繪畫，並且依照義大利文藝復興繪畫的消點透視法和人體比例來評判早期尼德蘭大師的畫作，而攻擊早期尼德蘭繪畫的形式僵化、構圖紛亂雜沓、缺乏透視和比例之見解。這種以科學進步觀和古典法則來衡量畫作優劣的觀點，其實是以佛羅倫斯的繪畫準則來度量十五世紀西洋的所有繪畫作品。

　　以佛羅倫斯為中心崛起的文藝復興，是先從古文運動開始，然後才擴展到建築、雕刻和繪畫上面。建築方面以重新啟用古典建築元素、和再度衡量古典建築比例為原則，所反應的古典再生精神最為明確。雕刻和繪畫方面則從古籍中探究希臘和羅馬帝國時代的審美評論，由古人的著述中找尋古典雕刻和繪畫的要訣。能精確地運用線條和解決複雜的透視問題，畫出生動自然的形式和虛構出三度空間的幻景，並且讓構圖產生平衡和諧的氣氛，便符合了當時佛羅倫斯人文主義的審美標準。同時期的尼德蘭畫家也由傳統的繪畫和雕刻中探訪寫實的訣竅，並且研發油畫顏料、開發光的繪畫技術，展現精密的描繪技法和神形兼備的寫實能力，可是他們的光芒僅止於當時，十六世紀之後其成就便逐漸被世人所遺忘。

　　造成後世崇南貶北之風的主要原因，除了瓦薩里著作的影響之外，藝術進步觀更是左右著人們對十五世紀上半葉義大利與尼德蘭繪畫的看法。由於人文思想的普及，一般人對學術的尊重影響了藝術的價值判斷；當人們面對十五世紀上半葉的繪畫時，習慣把建立在數學原理上的義大利消點透視法、和依比例排列出來的構圖秩序視為進步的表徵。畫家一旦擁有這種為人楷模的技術，就表示他精通數學幾何；在人文主義興盛的十五世紀，畫家有如科學家一樣孜孜不息地研發技術以改進繪畫效果、創造逼真的錯覺景象，其畫中所

198　Winkler, F. : *Die nordfranzösische Malerei im 15. Jahrhundert und ihr Verhältnis zur altniederländischen Malerei*, München 1922, p.263。

具的科學成分越多，就越形進步，所獲得的評價也越高。[199] 在這種情況下，早期尼德蘭大師的畫作儘管技術精湛和逼真，但是由於他們各憑經驗發揮己才，始終未凝聚出一貫的作畫原理，也無畫家作畫的理論和筆記傳世，而且其風格變化多端，展示繁複不一的構圖；因此在日後古典主義當道之時，早期尼德蘭繪畫風格便被冠上「哥德式」的頭銜，意指其畫風落伍和不合時宜。

若說康平、楊‧凡‧艾克和羅吉爾‧凡‧德‧維登等人的畫作仍保留著哥德式繪畫的遺風，而將此時尼德蘭繪畫視為落伍的風格；那麼馬薩喬畫中人物略呈僵直而修長的體型，顯然仍未脫離哥德繪畫的形式，尚不符合古典人像的比例，為何僅憑畫家使用消點透視法締造出後退空間的錯覺，便被推舉為文藝復興繪畫的宗師，被當成引導義大利繪畫走出中世紀的楷模？由此可見瓦薩里的著述對畫史的影響力，他認為馬薩喬應用科學透視法來描繪壁畫，製造出恍如真實凹室般的空間幻景，此一破天荒之舉將義大利繪畫帶出黑暗的中世紀、而進入了光明的新時代。至於尼德蘭方面，諸位大師雖然也發展出寫實的技法，在立體感和空間感上都有卓著的成績，只因在後世的評價中認為其作品一則未採用科學透視法、二則不符合古典繪畫的規範，所以慘遭貶抑。

事實上，1420年至1450年間尼德蘭畫家所創造的新技法和新風格，對西洋繪畫的發展貢獻頗鉅；他們的寫實是有別於義大利早期文藝復興繪畫的另一種表達方式，他們所表現的是情境寫實，是更貼近常人生活經驗的一種虛擬實境的繪畫手法。至於畫作內容中象徵與寫實並濟的手法，也彰顯出其畫家淵博的學識和靈活的思考力，同時也反映出新時代的精神。儘管至今人們對其畫作的風格仍爭議不休，可是就其新穎的構圖、創新的形式和深奧的內容而論，我們無法否認此時的尼德蘭畫家和義大利文藝復興畫家一樣，皆心懷革新的意念，他們的畫已經透露出畫家自由創作的意識，這種跡象表示其繪畫發展已進入了一個新的紀元。

2．象徵主義或寫實主義

亨利‧摩爾（Henry Moore，1898-1986）曾說過：「宗教為藝術之母。」這是由於宗教深具神秘而不可捉摸的性質，讓人可以充分發洩情緒、表現腦中的幻想，因此富於創作的功能。由此可知，在神秘主義的世界裡，人是象徵的締造者；每個人皆透過自己的思想和語言、形狀和意象，建構起屬於自己的心靈世界。

人類從出生起便與群體相依相存，在彼此接觸的人際關係中，個人的心靈也互相滲透；長久下來，群體便產生了融合許多個人意識的群體共識，這時候決定個人情感和思想的心靈世界便凝聚成群體的精神世界，並且醞釀出一種共同的象徵形式來表達這個共同的心靈世界。在起初人們仍需仰賴某種相對應的固定模式來維繫這個群體的內在關係，但隨

199　貢布里希（李本正／范景中 譯）：《文藝復興——西方藝術的偉大時代》，杭州2000，p.60。

著群體意識的發展，久而久之這種固定的對應模式逐漸系統化，並演化成群體的準則，從而以一種特定的形式存在群體的生活和價值觀中，變成了這個群體的特有傳統。這個屬於某一群體的特有傳統，指導著該群體的社會生活，也規定了個人在宗教和行為方面的活動。在這個傳統中，人們也找到存在的憑據與生活的安全感。

　　不論傳統顯現在何時何地，或者表現在什麼事物上面，象徵永遠是它的表達方式。對於一個中世紀的畫家來說，表現傳統規範是他們的任務，他們得深入自己所處時代的社會背景中，就畫作的題材描繪業已成為意識型態的固定形式，一旦畫出來的作品呈現出豐富的內在意涵、並符合傳統的象徵形式時，他就完滿地達成繪畫的目的了。中世紀有關繪畫的理論，絕大多數都在述說標準與規則，讓畫家從範例中取材，畫家不必大費周章地觀察大自然，傳統對他們而言比現實來得重要；進入十四世紀後，畫家才在細節上逐漸展現觀察自然的心得；經過一個世紀的經驗累積，到了十五世紀初，尼德蘭畫家把對大自然的觀察擴展到現實生活上面，不但在傳統規範與現實經驗之間謀求一種寫實主義的形式，還在宗教與現實生活之間尋思一種符合時代需求的現世基督教圖像。

　　基督教原本是從希伯來思想中產生的宗教，在西傳成為歐洲的主要宗教信仰過程中，已逐漸結合西方各民族的文化和思想；可以說基督教在傳教過程中入境隨俗，以《聖經》為綱本，透過各民族的語彙詮釋教義。隨著基督教化的腳步，西方基督教不僅在陣容上聲勢浩大，就連基督教思想本身也跟著文明的進展而迅速地成長。正當人們度過了基督千年國說的陰霾歲月，[200] 從末世審判的恐懼中覺醒過來後，如何重整基督教思想、重建信徒的信心、以及推出符合時代需求的新方針，就成了刻不容緩的宗教使命。十三世紀的士林哲學家適時地引借古希臘哲人的思想體系，與基督教的宗教倫理觀相結合，使基督教的教義擴張內容，以符合新時代信徒心靈的需求，並深入一般人的生活中，冀望藉此燃起信眾炙熱的信忱。十四世紀是神秘主義思想的巔峰期，接續著士林哲學掀起的思辯熱潮，神秘主義者更以激烈的靈修方式，引導信徒透過全神貫注的冥想，進入與神靈結合的玄妙境界，以致於激發了瘋狂的信仰熱火。

　　這個宗教信仰臻於極端飽和的時期裡，所有的事物都被冠上與忠誠信仰有關的訊息，生活中的大小事件均被視為與靈魂得救的徵兆息息相關，人們的思想皆集中於從瑣碎的日常俗事中去發覺神聖的啟示。[201] 這樣滿載信仰的生活，幾乎成為中世紀晚期的一種時代精神，激昂的宗教情操反映在日常生活中，也訴諸狂熱的宗教活動，不管是教堂的儀式或是世俗的節慶，處處都充斥著這種先驗的情感。在這種如火如荼展開的宗教生活中，人們用最華麗的景象裝潢哥德式的教堂，以完遂信徒渴望的人間天堂美景，也用行動劇來表

200　千年說（chiliasm 或 millenarianism）主張在最後審判前基督將親臨建立一個為時一千年的國度，這種理論是根據〈約翰默示錄〉20:1-15 的字面解釋而來的；由此而產生一種傳言，人們誤以為西元1000年屆滿時便是世界末日，因而心生恐懼。其實〈默示錄〉描述的一千年是個象徵性的數字，基督千年國說是象徵基督復活後到最後審判之間的這段長久時間。參考輔仁神學著作編譯會編：《神學辭典》，臺北 1998，p.45。

201 Huizinga, J.: Herbst des Mittelalters, 11.Aufl.,Stuttgart 1975, pp.209-210。

演壯烈的基督受難、聖母榮光和使徒行誼等情節,將神秘主義的靈修境界付諸實際的劇情呈現,而終極的目標便是將這些瞬間的哀樂和榮辱,化為永恆的記憶,以圖像鐫刻下信徒永世感恩的思慕情懷。

正當信仰的火花燎成熊熊的烈火之時,似乎又應驗了歷史進化的宿命論——「物極必反」。當一陣激情過後,人們逐漸冷靜下來之時,表面上痴迷狂熱的宗教情思裡,已潛伏著人性覺醒的危機;過度形象化天國繁榮富貴的情景,引發了人對物慾的奢念;具體化宗教思想的結果,導致人性的自覺。原本在孺慕聖道中漸趨和諧一致的宗教世界,自此又出現分歧的徵兆。人們在面對過去、思忖未來中,最重大的心得便是時空觀念的具體化。對時空觀念的覺悟,也就表示人們不再沈湎於永生天國的遐想中,他們已正視到現世的重要和實際生活的物質需求。

躋身新舊思想交替的時代中,十五世紀上半葉的早期尼德蘭繪畫大師於畫作中敏銳地反映出當時人對時間和空間的看法。康平在〈聖母的訂婚儀式〉(圖36)中,利用中央集中式和巴西力卡(長廊式)教堂喻示舊約時代和新約時代,在構圖裡劃分過去和現在的不同時空;又在〈梅洛雷祭壇〉中葉〈報孕〉(圖24)裡,安排桌上蠟燭的熄滅以昭示舊約時代的結束,而透過聖母受孕宣告新約時代的開始。這兩幅畫明確地告訴我們,此時的人已真正意識到時空的存在與運轉;畫家們則嘗試透過各種題材安排和形式表徵,以象徵和寫實並濟的手法,把難以名狀的時空概念具體地呈現出來。

此時畫家的時空觀念也常透過光線來表達,風景裡表現遠近距離的氣層透視、大氣中的浮光掠影、天空中的雲彩變化、水面波光閃閃的情景,還有滿盈一室的祥光瑞氣,在在都顯示出此時尼德蘭畫家的實證主義精神。這些由光線變化造成的自然現象,皆經由畫家親身體驗和反覆實驗才得以公諸畫面;畫家在經過長期的觀察後,掌握光線變化中的常態,不但在畫面上表現出祥和或抒情的氣氛,也應用光線作用營造三度空間,光的空間畫法自此成為尼德蘭繪畫的特色。物體的塑形、物象與空間的關係、乃至於光影掩映下的空間作用,所有的技法都在此時尼德蘭畫家的努力下齊聚一堂;其中尤以物體多重投影的表達,更具體道出此時尼德蘭畫家細心觀察、據實描繪的精神。光線除了呈現固定的形體、表述不具形體的空間和氣氛外,也是超先驗界的象徵載體。在寫實的光影作用中,也隱藏著精神性的象徵意義,有時候喻示宗教性的神光,有時候則暗指人類的品格和思想。在曼妙的光線和色彩譜成的旋律中,早期尼德蘭繪畫的構圖經常是一語雙關,內容豐富而精深,畫中的空間涵蓋了天國和人世的空間意義,構圖也在現實景物中融入超現實的思想,宗教信仰生活化的情形在繪畫中一覽無遺。

象徵和寫實相輔相成的手法是早期尼德蘭繪畫的特點,尤其是1420年至1450年間的畫作,顯著地以豐富的構圖表達當時極端飽和的宗教氛圍,滿盈畫面的形象傳遞著狂熱信仰的思想。在宗教思想裡,人世間一切事物都為無常的形象,終有化為烏有的一天,唯有本質才能永恆長存;因此如何化無常為有常的形式,也就是如何表達事物的本質,便考驗著當時畫家的智慧。常見的圖像表現是以細密的寫實外表覆蓋層層的象徵意涵,或是在豐富

的構圖元素中寄寓著玄奧的真理。欲將無窮盡的永恆概念轉註成有限的形式，並且以日常生活中的事物表達形而上的宗教思想，這項任務並非易事。抽象變形的形式雖迴避了混淆現實、物化上帝的忌諱，卻令人難以理解箇中意涵；逼真寫實的形體雖易於傳遞內容，但是具體化宗教思想的結果，將弱化宗教的神秘力量，使宗教失去感召人心的魔力。重重的兩難問題困擾著十五世紀上半葉的尼德蘭畫家，為了謀求解決之道，畫家兵分多路，憑著各人的見解尋思得當的表現形式，因此這時候尼德蘭的繪畫風格並不統一，由康平和楊·凡·艾克的畫作便可發覺一宗二表的不同描繪方式。

即使是繪畫風格因人而異，可是整個時代的大環境在宗教和世俗思想不斷地混合之下，尼德蘭繪畫構圖中神聖事物平凡化的步調還是一致的。早期尼德蘭繪畫中宗教題材世俗化的過程，畫家作畫的意念應該是如赫勒（J. S. Held）的看法一樣，並未蓄意讓繪畫脫離宗教的束縛以求反映現世的精神，而是構圖元素直接取材自生活而已，[202] 真正以日常生活為題材的畫作，要到下一個世紀才出現。這種情形可由其畫作的最終效果看出端倪，滿佈構圖中的日常生活事物和自然景物皆具有特殊的作用，將每個構圖元素的象徵意義串連起來，整幅畫便如同百科全書一樣內容豐富。除此之外，這樣精心安排的構圖也是為了滿足捐贈人的視覺享受，順便讓這些構圖元素在解釋內容之餘，還展現出如真實物品一樣的精美細緻外觀。

以楊·凡·艾克之〈阿諾芬尼的婚禮〉（圖33）為例，此畫可謂不折不扣象徵與寫實相輔為用的作品。這幅表面上看起來像是世俗畫的作品，其實是涵蓋著宗教意義的畫作；若以畫中臥室的場景、出席的人物、還有楊·凡·艾克在牆上留下的簽名和日期來看，此畫誠屬生活記實和表象寫實之作；然而寫實的表象下隱藏的象徵意涵，卻是此畫的精髓所在。鏡子在背景中以畫中畫的角色介入構圖中（圖33-a），由反方向顯示實際出席人數和臥房中進行的結婚實況，卻透過鏡框的基督受難和復活圖飾，暗示基督的蒞臨與祝福，並以懸掛鏡旁的玫瑰經念珠象徵聖母的代禱。經由畫家的巧思安排與巧手精繪，阿諾芬尼和其新娘就在寫實性的世俗場景和象徵性的宗教氛圍中，圓滿地完成婚姻大事。這樣步步為營、充滿雙關語的構圖，是畫家發揮縝密的抽象思維和無所不能的寫實技術所造就出來的。象徵主義和寫實主義在此畫中已合而為一，無法強行分割。

至於這段期間在尼德蘭興起的肖像畫，可說是最具寫實精神的繪畫類別。畫家仔細地按照主人翁的五官、年齡和個性，畫出一望即可辨識的特定臉孔；逼真的表情加上質料精美的衣服，畫中人物便充滿了生命的氣息。這樣的半身肖像由於構圖簡單，較易解決人物立體感和空間感的問題，人像只要展現伸出背景逼向觀眾的姿態，並在人像與背景交界處用一抹光暈或陰影作為對比襯托，以增強人物頭部的塑形，便能成功地虛擬出人物憑窗外望的情景。

然而越是複雜的構圖，在解決物象與空間的問題方面，就顯得棘手多了。從康平和

202　Bialostocki, J.: *Spätmittelalter und beginnende Neuzeit*, Frankfurt am Main ∕ Berlin 1990, p.56。

楊・凡・艾克的畫作中，可以發覺他們不斷地試圖打破平面的介面，構圖的平面處處都被指示縱深的動機所抵銷，但這時畫家的想像力基本上尚被束縛在平面上，以致於縱深的動機顯得支離破碎，整體構圖元素的組合、以及這些構圖元素與空間的關係，因而呈現不穩定的狀態。此外，構圖中處處都顯示著互相排斥、各自獨立的形式，儘管主題人物被表現得有如浮雕一般凸出畫面，但形體仍被包圍在剪影似的輪廓線內，形成漂浮畫面上的半面寫實影像。這就是為什麼儘管此時尼德蘭畫家在立體物象的表面描繪上力求精密寫實，讓每個構圖元素產生逼真的錯覺，也在主題人物與畫面相切的平面後面展開縱深的空間幻景，可是畫作的寫實性仍顯得不太明確的原因。但是也多虧了平面觀念的介入，才能建立起早期尼德蘭繪畫特殊的雙關語彙，讓其畫作在看似寫實的表象下，反射出強烈的暗示作用。尤其是此時的尼德蘭繪畫構圖經常出現平面與縱深對峙的局面，這種看似不成熟的空間表現，卻由其所處之位置經常是構圖的重點部位，而道出了畫家刻意利用特殊效果的處理來吸引觀眾注意力的企圖。

例如〈梅洛雷祭壇〉中葉〈報孕〉（圖24）的構圖裡，長椅、天花板和牆腳線等共同構成驅使構圖後退的力量，主題人物之間的圓桌面突然向前傾斜，桌面上擺置的瓶花、燭台和書本卻仍保持平衡的態勢，這個桌面在構圖中驟然變換角度，不僅造成主題的騷動，也強調了天使向聖母報孕之瞬間的緊張氣氛。康平在此畫中處理圓桌面的手法，與羅吉爾在〈卸下基督〉（圖46）構圖中央基督身體正面向外的佈局是同出一轍的，都是透過平面和縱深交錯所產生的排斥力量來凸顯主題，這樣一來便使得早期尼德蘭繪畫在寫實中透露出象徵主義的精神。

繪畫本身就是平面的藝術，畫得再逼真的作品也只是畫家虛擬的真實；早期尼德蘭大師們應當是對此有所感悟，因此設計構圖之初，本著平面和立體相互契合的原則，讓畫作自平面的雛形上衍生出立體寫實的表象。誠如佩赫特的看法一樣，早期尼德蘭大師在解決寫實問題之際，亦顧慮著構圖的形式美和內容，也就是兼顧著畫作的寫實性、裝飾性和象徵性。[203] 在這種錯綜複雜的作畫理念下呈現出來的早期尼德蘭繪畫，就不是寫實主義或是象徵主義任何一個名詞所能涵蓋了。尤其是1420年到1450年左右，正值早期尼德蘭大師們苦心探索新形式之際，當時人們對精美寫實的外表和豐富深奧的內容之嗜好，迫使畫家在構圖中積極尋思一種能夠溝通天國和人世的內容和形式、兼具象徵性與寫實性的藝術造形，並且從絢麗的色彩裡煥發出神性的光輝，使繪畫不但能令人賞心悅目，而且還充滿魔幻般的魅力。繪畫中新形式和新精神的活躍，也顯示出時代的巨輪正加足馬力運行，中世紀的象徵主義已經開始變質，新時代的寫實主義仍任重道遠。介於新舊交替中的早期尼德蘭畫家，也像義大利早期文藝復興畫家一樣，都在象徵與寫實之中，力圖調配出能夠迎合新思想的繪畫風格。

203　Pächt, O. : *Methodisches zur kunsthistorischen Praxis*, München 1977, pp.20-37。

小　結

　　中世紀的繪畫發展在國際哥德風格中顯現出統一的局面，不論是描繪技術、形式風格或是題材範圍，均呈現共同的屬性。這種國際化的中世紀繪畫風格，於進入十五世紀二〇年代之時出現了分裂的現象；此時繪畫形式的分道揚鑣，乃人性自覺和國族意識的催化作用造成的。十五世紀上半葉，強烈的寫實意識反映在繪畫上面的風格，南北各異其趣；相對於義大利的一致性構圖原則，尼德蘭畫家注重的是局部分析的細節呈現。

　　十四世紀中自然主義興起，畫家的視野自此開展，留心觀察事物的結果，使繪畫逐漸走上寫實的途徑。1400年左右，正當南北繪畫風格共融於一爐之時，義大利旋即燃起文藝復興的聖火，在人文主義者的鼓吹下，畫家也響應起古典再生的號召，重新探討古典藝術的原則；尼德蘭地區並非古典藝術的故土，畫家未曾擁戴古典再生的精神，他們接續哥德繪畫的傳統，又跨越時代到早期基督教和仿羅馬式藝術中尋找靈感，所締造出來的新風格是有別於同時期義大利文藝復興繪畫的另類寫實風貌——一種在表象上面和情境方面模擬實際的寫實。

　　十四世紀末以來，布魯德拉姆、黑斯丁和林堡兄弟等旅法尼德蘭畫家充分地展現自然主義的精神，在人物的立體造形和空間景深的表現上投注不少精力，也為往後尼德蘭繪畫打開了寫實的發展局勢。1420年左右，畫家為了加強技法而積極研發高效能的油畫顏料，更使尼德蘭繪畫的寫實技術得到進一步的發展。康平和楊・凡・艾克率先利用油畫顏料，在具立體感的物體表面，細膩地畫出彷彿真實物體的質感和人物的相貌特徵，並利用油彩的細密漸層和光線作用，畫出行雲流水的流動感、氣層透視和空間的氣氛。這樣的寫實表現讓畫作產生強烈的逼真感之餘，也加強了畫作的感染力。

　　從康平和楊・凡・艾克開始，早期尼德蘭繪畫便急速地朝著精密寫實的方向發展，在畫出物象和情境之餘，畫家在構圖的安排上也煞費苦心。早期尼德蘭繪畫的構圖元素和形式充滿了慧黠的雙關語，天國與人間、宗教與世俗的境界於構圖中經常複合為一，畫作的寫實表象下隱藏著象徵意涵，象徵的題旨中又揭示著真實的事理，畫家靈敏的巧思密佈整幅構圖，觀其畫作有如閱讀百科全書一般，辭藻豐富而且內容精深。此外，早期尼德蘭畫家追求的不是古典繪畫的靜穆偉大性格，而是平易近人的親和力，這種捨棄非凡的超人形象而強調平凡的一般性格之作風，正是不知不覺中讓宗教畫走上世俗化的第一步。構圖題材的生活取向和構圖取景自現實世界，讓聖經人物走入平民百姓的家中，也讓宗教事蹟演入人間，這些設身處地的考量，都是其畫作表現親和力的一面。

　　義大利文藝復興一向尊馬薩喬為宗師，他在繪畫中引用消點透視法來製造景深錯覺之舉，被視為文藝復興繪畫的里程碑。一樣是著重在表現三度空間的幻景，同時期的尼德蘭畫家採用的是多視點透視和氣層透視畫法；由於這種游離視點取景和氣層濃淡的畫法都是經驗性的觀察，而且多視點之下的構圖空間，並不像義大利消點透視下的空間那麼明確統一；再加上義大利的消點透視是根據數學原則推演出來的，被譽為符合科學精神的進步

技術，在這種科學進步觀的價值判斷之下，早期尼德蘭的空間畫法便被看成是落伍的技術。再者，人們習慣將文藝復興與中世紀當成對立的時代，把中世紀當成黑暗落伍的時期，而將文藝復興捧為文明進步的時代，於是被視為落伍的早期尼德蘭繪畫就被納入中世紀繪畫的範疇。

事實上，此時的尼德蘭繪畫和義大利繪畫一樣，皆可清楚看出革新的跡象，而且改革的腳步迅速且堅定，尤其是在探討寫實的精神上，可說是異曲同工、各具千秋。這時候兩方面的先鋒畫家對後世也都產生關鍵性的影響力，並且引導各自的畫派造成南北對峙的局面，他們所締造的風格也成為日後兩地繪畫的典範和特徵。

仔細審視整個十五世紀尼德蘭繪畫的風格發展，便可發覺到，〈根特祭壇〉完成的1432年，尼德蘭油畫技法已臻於爐火純青的地步，繪畫風格也趨於穩健成熟。顯然的，1425年左右當凡・艾克兄弟開始繪製〈根特祭壇〉之時，康平也著手描繪〈梅洛雷祭壇〉，這兩座祭壇在八至十年的描繪過程中，各以不同的表現手法樹立了早期尼德蘭繪畫的新風格，並開啟了畫風自由的發展局勢。此後尼德蘭油畫立即進入全盛時期，不僅是祭壇畫以各式各樣的風格展現不同的劇情，就連肖像畫也在1430年代大展鴻圖；由這種凸顯個人特質為主的畫像風格，可以看出尼德蘭地區之人文主義已經萌芽。接續康平和楊・凡・艾克之後，第二代畫家以羅吉爾・凡・德・維登為首，克里斯督和鮑茲等人亦步亦趨，大肆發揚新科的油畫。儘管早期尼德蘭繪畫的風格歸屬問題至今尚無定論，但是1420年至1450年間，其畫家在形式與內容上的多元發展和重大變革，已顯示出嶄新的風格和強烈的造形意志，種種跡象具足證明這時候的尼德蘭繪畫已進入了一個新的紀元。

至於這時候的尼德蘭繪畫究竟該稱之為寫實主義或是象徵主義？這個問題端看學者切入的角度為何而定。其實十五世紀上半葉，整個歐洲仍籠罩在虔穆的宗教氣氛中，藝術尚服膺於宗教，繪畫的題材也是以基督教教義為主，這種情形在流行神秘主義的尼德蘭或倡導人文主義的義大利都是一樣。儘管此時歐洲已掀起寫實主義的繪畫風潮，但是內存寫實形式中的意義仍是宗教性的。這時候尼德蘭繪畫以寫實的形式包藏象徵的內容，或一語雙關，在象徵的意涵中揭示現實的真相，象徵與寫實的精神於其構圖中相互照應，已至難分難捨的地步；在這種情況下，實在很難單就象徵主義或寫實主義任何一個名稱來定義其畫作的風格。

ロ 結　論

　　1420年代是西洋繪畫轉型的重要關鍵，在這十年間尼德蘭和義大利繪畫界各自出現了劃時代的宗師和代表作。康平在1425年左右開始繪製〈梅洛雷祭壇〉、楊・凡・艾克於1426年接掌〈根特祭壇〉的工作，這時候尼德蘭新興的油畫品質和技法已臻成熟；緊接著兩座祭壇完成後的1430年代，大量的油畫作品立刻以細密的寫實、新穎的構圖和豐富的內容震撼全歐，甚至於對巴洛克繪畫產生重大的影響力。馬薩喬於1427年至1428年間在佛羅倫斯聖瑪利亞・德・卡米內教堂（S. Maria del Carmine）畫了〈創世紀與聖彼得行誼〉之壁畫系列，奠定了消點透視法的基礎，製造出井井有序的空間感，並依照自然法則描繪人體，使構圖產生真實的錯覺；此後這種畫法即成為文藝復興繪畫的古典規範，其影響力一直持續到十六世紀。兩個畫派的開山祖分別從自己的傳統中擷取繪畫成因，再加改造以建立各自的寫實體系，而在不同的寫實觀念下，兩地繪畫仍保持著自己的傳統特質。

　　1400年左右的西洋繪畫被稱為「國際哥德風格」，這種結合法國哥德式人物柔美曲線和義大利三度空間之構圖形式，雖然在此時遍傳歐洲蔚為流風，可是各國繪畫仍明顯呈現出各地方的特色。介於法國和德國之間的尼德蘭，由於歷史淵源之故，其繪畫發展一直深受兩個鄰國的影響。日爾曼式的強烈個性和法國式的優雅柔美，折衷成尼德蘭別具特色的繪畫風格，也就是構圖人物在優美的肢體動作中還傳遞出心靈的活動；特別是其畫中人物的臉上總是帶著若有所思或暗示的神情，這種表態使得尼德蘭的繪畫構圖經常凝聚著一股強而有力的內在精神力量。

　　早在1292年製作的〈奧提莉聖髑櫃〉（圖1）上率真而強烈的繪畫表現，代表的是尼德蘭1300年前後流行於民間的繪畫風格。雖然十三世紀末的歐洲繪畫已盛行著哥德風格，但是由此構圖中樸拙的繪畫技法、人物誇張的表情動作、以及生動活潑的畫面效果，可以看出此櫃面的繪畫風格仍保留著仿羅馬式藝術的特色。由此可知，尼德蘭畫家極為重視構圖予人的直接觀感，因而作畫時特別強調充沛的生命力，他們企圖透過強而有力的表達方式，製造撼動人心的效果。在此櫃面上靈活生動的人物構圖，所表現的是尼德蘭人對藝術作品的基本要求；這種精神要求促使畫家竭力構思，自由地選擇符合表達心中意象的圖式，務求製造出震撼人心的構圖情節。長年下來，這種描繪人物率真個性、充滿生命力的構圖，就成為尼德蘭繪畫的特質。

　　爾後一百年，當布魯德拉姆繪製〈第戎祭壇畫〉（圖5）之時，也讓聖人約瑟夫以一介村夫的純樸個性出現構圖中。比較一下布魯德拉姆畫中的約瑟夫與帕度瓦十四世紀下半葉壁畫中的約瑟夫（圖6-a），即可看到同樣的〈逃往埃及〉構圖，布魯德拉姆一反傳統宗教畫中聖人高雅的形象，改採帕度瓦壁畫裡隨從僕役的喝水姿態來描繪約瑟夫，並且讓約瑟夫的飲水動作更為誇張有力，據實表現勞動者毫不造作的個性。甚至於到了十五世紀

二〇年代，康平繪製〈耶穌誕生〉（圖21）、〈聖母的訂婚儀式〉（圖36）和〈梅洛雷祭壇〉（圖24）時，構圖裡的約瑟夫仍一本樸實率真的面貌，在這些畫中強調的是約瑟夫身為人父、殷勤操勞的角色。像這樣刻畫構圖人物的獨特個性，將聖經人物道貌岸然的形象改為平凡卑微的人物樣貌，以平凡人物的個性寫實手法表現聖人日常生活的行誼，讓宗教畫脫掉教條式的外衣，以產生貼近常人生活的親和力。這種構想不只是畫家面對人物觀察寫實的開始，也是使宗教題材的畫作逐漸趨向世俗化發展的肇因。

正因為關注心理狀態的表現，以致於尼德蘭繪畫的發展始終著重於心靈層次的描繪。而且為求逼真，還進一步透過氣氛的造設來襯托主人翁的心境和氣質，由此便應運出「光的繪畫」技巧。在光影掩映下，不但使構圖更富變化，人物也因此蒙上一襲神秘的氣氛，內在的心思若隱若現，呈現欲言又止的神情。

在〈第戎祭壇畫〉（圖5）裡，人物優美的衣褶線條和人物置身建築內部的構圖形式，十足地表現出國際哥德繪畫的風格特色；但是由構圖人物密切的互動關係和個性化的動作，仍透露出尼德蘭繪畫的特性。還有此構圖中建築連結風景的動機，雖然來自義大利繪畫（圖6），可是布魯德拉姆於畫中運用精細寫實的手法，所描繪出來的建築物和大自然景色，也充分表現出尼德蘭人敏於觀察的天性。在此他將聖經情節融入現實世界的大自然裡，不僅形繪出現世的基督教景觀，也開啟了日後詳實描繪地質形狀的風景畫法，讓原本在宗教畫中象徵神秘宇宙的背景，自此成為可棲可遊的大地風光。

除了類似地質學的描繪手法、仔細描述山丘土石與花木之外，如何抒發田園風光的詩情畫意、呈現大氣籠罩下的自然景致，也是尼德蘭畫家專注的焦點。早在1405年旅法尼德蘭畫家所畫的手抄本中，已開始運用光線和色彩的濃淡變化營造氣氛、並呈現深遠的空間感。在〈布斯考特大師手抄本〉的〈拜訪〉（圖14）中出現氣層透視的構圖，首開了色彩透視畫法的先例，讓大地風光在遠近濃淡的色彩變化中呈現後退的景深，並且由迷濛的遠景散發出浪漫的氣氛。到了1415年左右，林堡兄弟繪製〈美好時光時禱書〉的月令圖（圖18）時，大加發揮這種悠揚的意境，使構圖在精緻優美中還散發著詩意的氣氛；此手抄本因而成為代表國際哥德繪畫巔峰期的作品。

之後康平和楊・凡・艾克繼承林堡兄弟在風景方面的造詣，更進一步詳細觀察天空的變化，領會自然光的奧秘。他們利用油畫顏料的優勢，描繪出不同時辰的天空變化。康平在〈耶穌誕生〉（圖21）的背景中，畫出了旭日東升、曦光霞色交輝的景象；楊・凡・艾克在〈羔羊的祭禮〉（圖25-c）中，不僅運用遠近濃淡的氣層透視畫出深遠的景深，還在細心觀察、領會大自然在光線作用下色彩明度的變化後，應用綠色、黃綠色、藍綠色到灰藍色的漸層，表現大地由近而遠的顏色層次變化，加強大自然遼遠無際的景象。尤其是此畫中天際泛出一帶宇宙光的畫法，十足展現了楊・凡・艾克的觀察力與藝術才華；他能夠察覺宇宙瞬息萬變的光景，並巧妙地招攬進畫中，不僅為風景畫營造出浪漫的氣氛，也賦予畫中大自然靈機萬動的生命氣息。因此他在風景畫上面的成就，一直是後世畫家的楷模，也引導著西洋風景畫的發展。

十五世紀初藝術家的行業尚未明確劃分，當時的藝術家常兼具各種技藝，除了繪畫祭壇和手抄本外，也繪製壁毯草圖，設計服飾和旗幟，以及製作金工和雕刻等。藝術家若深諳雕刻的性能，當他作畫時自然會注意到物體的三維向度和受光反光的狀況。由〈至美時禱書〉中〈寶座聖母〉（圖9）酷似同時期的一尊聖母子象牙雕像（圖10），而且呈現出如同雕像般立體感的情形，便可看出畫家與雕刻家之間的密切關係。其後康平也具有同樣的養成背景，擅長金工雕刻的他，所繪的畫作別具雕像般的立體感。在處理物象的立體感和畫板的平面性之間的銜接問題時，他曾多方觀察歷代的浮雕，而於〈梅洛雷祭壇〉中葉的〈報孕〉（圖24）裡兼顧著平面和立體的雙重性質，利用平面和立體相剋相生的原理，讓畫作產生靈動的活力。楊‧凡‧艾克也在兼顧平面的裝飾性和立體的寫實性中，規劃出秩序井然的構圖，使畫作呈現盛大隆重的氣氛。早期尼德蘭繪畫在表現寫實方面並無特定的規則，畫家皆各自選擇符合自己意念的構圖形式，但在兼顧平面和立體雙重作用的觀念上卻是相同的。尤其是1420年之後，畫家在造形方面擁有相當自由的發揮空間，因此這期間的尼德蘭畫作風格特立、極具現代感。他們這種獨特的構圖理念，深得二十世紀初畫家的重視，而於表現主義及超現實主義繪畫中再度展現魅力。

　　康平和楊‧凡‧艾克應該是已經發覺到，將立體的物件或人物轉移到畫面上，所畫出來的只有眼睛看得到的半面物象，無法全部呈現整個物體的三維形狀；因此透過陰影，甚至於透過鏡子，試圖表現物象與空間的距離關係以及立體的形狀。例如康平在〈梅洛雷祭壇〉右葉〈工作室中的約瑟夫〉（圖24）之中，便利用投影和陰影讓約瑟夫身體的後半部自然地沒入昏暗的室內背景裡，以緩和人體與畫面相切的犀利輪廓線，加強人物三維立體的印象。在〈根特祭壇〉外側，楊‧凡‧艾克也採類似的手法，來呈現兩位聖人雕像和捐贈人夫婦置身壁龕裡的情形（圖25-d），他透過人體的投影與陰影，表現人物與壁龕窄小空間的距離關係，也襯托出人物的立體形狀。他更於肖像畫中（圖55）運用光影作用製造人物自陰暗的室內探頭向窗外望的情景，以光線來描述人物的神情，而以陰影概述窗裡的神祕空間，畫中人物的頭部在光影交會中突顯出三維的立體樣貌。於〈阿諾芬尼的婚禮〉（圖33）之構圖中，楊‧凡‧艾克還透過鏡子從背後反照出新郎和新娘的背影，以補足正面描繪無法入畫的身體後半部，也明示出臥室的完整空間和這對新人所站的位置。這種利用光影與鏡影表現立體物象與空間距離關係之舉，在西洋繪畫史上尚無前例，康平和楊‧凡‧艾克在這方面可說是首開先例。他們洞察先機、推陳出新，為往後的盛期文藝復興畫家開發了豐沛的創作泉源。

　　1415年正值法國政局動盪，隸屬勃艮地公爵的法蘭德斯逐漸取代了巴黎的藝術中心地位，成為藝術家冠蓋雲集的地方。此時尼德蘭地區正興起認捐祭壇的風氣，畫家得面對各種捐贈人量身繪製所需的祭壇。除了題材得迎合時代的宗教觀之外，構圖情節的安排也要兼顧聖經典故和視覺感受；讓祭壇展開雙扉後，裡面的構圖能以精采的內容引發信徒的宗教冥想。同時畫家還為了提昇祭壇畫的品質，使圖繪的祭壇取代雕刻祭壇的地位，而且讓畫面產生有如珍貴絲織壁毯一樣的斑斕色澤，因此積極改良作畫的媒材，終於研發出便捷

的油畫顏料；從此以後，畫家在表現精密細繪、光影效果以及氣氛變化等方面更加得心應手。

多虧油畫顏料之助，早期尼德蘭畫家從一開始便施展無所不能的寫實技巧。對當時的畫家而言，這不僅是傲人的絕技，而且還是表現寫實和美的手段，因此早期尼德蘭繪畫的構圖中經常安插著許多靜物。這些靜物非但精美細緻彷彿真實物品一般，而且在畫中又兼具象徵意義，頗受當時人的喜愛；因此在構圖中大量採用靜物陪襯主題之風，成為十五世紀尼德蘭繪畫的特色，在此也為靜物畫的成立奠定良好的基礎。

突破媒材的障礙、解決圖繪技法的難題之餘，早期尼德蘭的第一代畫家還費心思索新的構圖形式；於兼顧平面和立體、裝飾性與寫實性的原則下，締造出別具一格的造形；並且大肆發揮抽象思維，透過複雜的構圖原理，讓畫作兼具物質性與精神性的雙重內容，將宗教題材導向新的表現途徑，使宗教畫擁有更大的發揮空間，能夠包羅萬象或進入常民的日常生活中，以微觀的現實世界喻示宏觀的神性宇宙。就像康平在〈梅洛雷祭壇〉之〈報孕〉（圖24）圖中，以尋常人家起居室的空間囊括新舊約交替之一刻的玄奧道理。楊·凡·艾克於〈羔羊的祭禮〉（圖25-c）中安排的大地風光，其實也影射著天國樂土。兩幅構圖裡的日常生活用品和自然景物，都肩負著世俗與宗教的雙重意義，畫裡空間象徵著過去與現在不同時間的交錯點。

〈梅洛雷祭壇〉和〈根特祭壇〉確立了早期尼德蘭繪畫的風格，也標示出未來的發展方向。繼起的第二代畫家羅吉爾·凡·德·維登綜合氣氛造境和戲劇性的表現手法，發展出深具感染力的抒情構圖；尤其是運用衣褶線條的表述，抒發畫中人物的內在情緒，使衣褶變化成為畫中人物心情的代言，這種表達方式竟成為他的獨門絕技。例如在〈釘刑祭壇〉（圖29）裡，迎風飄揚的披布、流轉的衣褶、加上行雲簇擁的情景，昇華了眾人對基督殉難的哀傷氣氛。像這樣利用衣服和流雲為旁白，加強劇情感染力的抒情表現，也躋身早期尼德蘭繪畫的特色之一，而於十五世紀下半葉大為流行，並在日後被巴洛克畫家大加推廣，竟然成為代表巴洛克繪畫的風格。

十五世紀上半葉的尼德蘭繪畫被視為落伍的原因，主要在於其構圖繁複、空間的表現未採用科學原理統合出來的消點透視畫法之故。但是由其祭壇畫之三葉構圖水平線統一和情節連貫的情形，即可看出此時尼德蘭畫家並非沒有統一構圖的概念，而是空間概念與選擇的空間類型與義大利畫家相異。尼德蘭畫家採用的多視點透視法也不同於中世紀的空間構圖方式，他們構圖中指示縱深的線條、前大後小的比例、還有前景清晰背景淡遠的佈施，尤其是各種構圖元素結合於平面中的特殊表現，這些都顯示出尼德蘭畫家力圖克服平面構圖的心願。中世紀畫家表現的是不具意識的平面風格，早期尼德蘭畫家已意識到平面的特質，因此將它發展成平面幾何的形式，希望藉此在畫中達到闢設三度空間的目的。

早期尼德蘭畫家是以常人觀看景物的慣性，採用上下左右的游離視點取景；而把游目所及的景物轉移到畫面的過程，尼德蘭畫家是兼顧著二次元和三次元的雙重效果，因此畫面上呈現出來的並非統一的空間架構。但是尼德蘭畫家利用游離視點規劃出來的三度空

間配上片段式的室內背景，所形成的構圖卻給予人深刻的印象；觀眾的視線不會被義大利式集中的透視線強制導向空間深處的消點，而得以隨興瀏覽構圖面的各個元素；並且其構圖空間因不受固定框架的限制，所以能夠營造出無窮盡的意象。就像楊·凡·艾克在〈阿諾芬尼的婚禮〉（圖33）中設身處地為觀眾安排的構圖一樣，他以近距離特寫的方式，凸顯新郎和新娘面對觀眾發誓的一幕，利用片段式空間的延展作用，引發更大的空間迴響，將無法盡數羅列畫中的弦外之音，藉由觀眾的聯想力去補足。

　　早期尼德蘭繪畫這種獨特的空間構圖，因不受青睞而沉寂許久，直到巴洛克時期雖一度復甦，但是並非全面性的流行，反倒是在十九世紀末開始受到重視，成為現代繪畫表現強烈印象的構圖偏方。早期尼德蘭畫家探討縱深的原則，曾一度影響巴洛克繪畫，自此之後塑形的意念和凸顯方向對立關係之措施日益加強，而使得各元素的接合變得更自由。由此可知繪畫藝術擁有相當大的發揮空間，構圖形式也無所謂孰是孰非的問題，各時代各地區的流行風格，各有其時空背景與視覺和精神上的需求。不同於古典繪畫強調的平衡和諧，尼德蘭繪畫注重的是深具個性的表現，這就是為什麼當時的尼德蘭畫家寧可捨棄普遍受人歡迎的古典繪畫原則，而選擇構圖自由、強調獨特性的繪畫方式。他們繁複多元的構圖形式和多視點的空間表現，呈現出來的景象正是畫家心中的宇宙縮圖；在他們的觀念裡，宇宙就像圖畫裡靈機萬動的世界一樣。

　　事隔五百多年，至今早期尼德蘭繪畫仍傳達出一襲清朗怡人的氣息，構圖中深藏著一股吸引人的魅力。造成這些非凡成就的緣由，乃是因為這些畫都是前人精湛技術和深沉智慧的結晶。這些畫也反映出十五世紀上半葉尼德蘭地區的審美價值觀——除了擁有視覺上絕佳的品質之外，畫的內容也得耐人尋味。但是若把畫中的情景當成十五世紀上半葉尼德蘭地區一般人的日常生活寫照，這就大錯特錯了。由畫面上十全十美的呈現，可以看出這些景物都是經過畫家的取捨，再加以美化，最後以完美無瑕的樣貌呈現畫面。換句話說，早期尼德蘭繪畫是畫家理想化現實世界的結果，畫中景象雖從生活出發，但非當時日常生活的原貌重現，而是畫家擷取局部美好生活的情節，[204] 加以修飾美化，使其臻於盡善盡美的境界。因此，組成構圖的各種元素，如室內的每件物品、風景裡的一草一木，都被畫家以無比的耐心精描細繪。可是不論每樣構圖元素畫得再怎麼逼真，早期尼德蘭繪畫對我們今日而言，仍籠罩著一襲神秘的面紗。我們在讚賞前人精美寫真的技巧之餘，若想解讀畫中的意涵，便會覺得力不從心，不知畫中隱藏著何許象徵意旨，甚至於懷疑古人如何面對這個難題。

　　其實我們不必多慮，當時的人看畫的習慣不同於今人，這些隱晦難懂的象徵對他們而言都是生活常識，不消多作解釋自然能理解畫中的涵義。他們看畫時，先連貫構圖中各個象徵元素所指涉的意義，便能掌握畫的內容。可以說構圖元素在他們眼中是具有意義的象徵符號，在這種情況下，倘若畫質精美寫實，自然更能吸引他們駐足觀賞。因此，當

204　Huizinga, J.: *Herbst des Mittelalters*, 11. Aufl., Stuttgart 1975, p.360。

十五世紀上半葉的人看到尼德蘭大師用油彩繪製出來的精美畫作時，必定是深受感動與讚嘆。尤其是傳統中具象徵意義的東西被畫得如此逼真，恍如觸手可感的實物一般，並且透過光彩直逼眼前，這種情景令他們倍感親切，立刻把畫中的劇情與現實世界連結在一起。時值人本主義抬頭之際，這樣融合象徵與寫實、天國與現世的畫作，適時地迎合當時人的需求。他們在畫中既看到熟悉的典故，也看到富於真實性與裝飾性的畫面。一幅畫若擁有細密的寫實度和精美無瑕的品質，而且又富於深奧內容的話，在當時將被賦以無上的評價；因為在宗教信仰炙熱的當時，藝術的精神就是表達思想，為了信仰藝術必須表現完美。[205]

　　總而言之，此時的尼德蘭繪畫所反映的是當時的物質文明和精神文明。服裝款式呈現當時的時尚，質地彰顯當時人的財富，器皿展示中產階級以上的生活水準，肖像表現中產階級人士的自信，風景傳遞其人愛好自然的心境，多元的風格和豐富的構想則反映出北方宗教思想開放的風氣。尼德蘭畫家以貼近日常生活的方式表達其宗教信仰，讓天國不再是遙不可及的遐想，並且透過生活來見證宗教奧蹟，使人世處處充滿神啟；象徵與寫實在此時的尼德蘭繪畫中交揉並濟、互輔互成，也反映了此時尼德蘭人的抽象思維與對現實世界的認知。時空概念的形象化、光線的具體化、超現實思想的形式化等，在在都傳達出此時尼德蘭畫家靈活的抽象思想；氣象萬千的大自然、深具個性的人物表情、精密寫實的物體等，這些皆顯示其畫家的觀察力和寫實能力。

　　1420年代尼德蘭新興的油畫迅速地發展，而以細密的品質、新穎的風格和精彩的內容成為舉世矚目的焦點。當時領銜的畫家康平和楊·凡·艾克除了擁有傲人的技藝之外，最令人讚賞的便是靈巧的構圖思想；繼起的畫家羅吉爾·凡·德·維登進一步將構圖發展成充滿感性的劇情，而以動人的感染力擄獲人心。他們運用豐富想像力凝聚出來的構圖，猶如一冊書或一首詩般耐人尋味，從這裡便可看出畫家的博學多能以及慧黠的睿智。他們一面致力於開發媒材改進技術，一面又關照人類敏感軟弱的心靈和大自然變幻無常的現象，並竭力探討適合表達自己理念的形式；在不立法則、自由發揮的情形下，所締造出來的多元構圖，為後世繪畫儲備了豐沛的資源。而且他們的成就以及擢升的地位，也提示後人，畫家不再只是僅憑手藝繪圖的工匠，而是運用思想作畫的藝術家。

205　Huizinga, J.: *Herbst des Mittelalters*, 11. Aufl., Stuttgart 1975, p.387。

參考書目

外文書目：

Alexander, Jonathan James Graham, *Medieval Illuminators and their Methods of Work*, New Haven, 1992.

Assunto, Rosario, *Die Theorie des Schönen im Mittelalter*, Köln, 1963.

Avril, François, *Buchmalerei am Hofe Frankreichs 1310-1380*, München, 1978.

Baldass, Ludwig, "The Ghent Altarpiece of Hubert and Jan van Eyck," *Art Quarterly*, XIII, 1950, p. 140 ff. / 183 ff.

Baldass, Ludwig, "Die niederländische Malerei des spätgotischen Stils," *Jahrbuch der kunsthistorischen Sammlungen*, 1937, p. 177 ff.

Baldass, Ludwig, *Jan van Eyck,* Köln, 1952.

Basile, Giuseppe, *Giotto—The Arena Chapel Frescoes*, London, 1993.

Bauch, Kurt, "Ein Werk Robert Campins?" *Pantheon*, XXXII, 1944, p. 30 ff.

Bauch, Kurt, "Die Bildnisse des Jan van Eyck", in: ders., *Studien zur Kunstgeschichte, Berlin*, 1967, pp. 79-112.

Bäumler, Susanne, *Studien zum Adorationsdiptychon. Entstehung, Frühgeschichte und Entwicklung eines privaten Andachtsbildes mit Adorantendarstellung*, München, 1983.

Beenken, Hermann, *Rogier van der Weyden*, Munich , 1951.

Beenken, Hermann, "The Annunciation of Petrus Christus in the Metropolitan Museum and the Problem of Hubert van Eyck," *Art Bulletin*, XIX, 1937, p. 220 ff.

Beenken, Hermann, "Bildnisschöpfungen Hubert van Eycks," *Pantheon*, XIX, 1937, p. 116 ff.

Beenken, Hermann, "Zur Entstehungsgeschichte des Genter Altars: Hubert und Jan van Eyck," *Wallraf-Richartz Jahrbuch*, new ser., II/III, 1933/34, p. 176 ff.

Beenken, Hermann, "Jan van Eyck und die Landschaft," *Pantheon*, XXVIII, 1941, p. 173 ff.

Beenken, Hermann, "Remarks on Two Silver Point Drawings of Eyckian Style," *Old Master Drawings*, VII, 1932/33, p. 18 ff.

Beenken, Hermann, Review of Renders, *Hubert van Eyck, Kritische Berichte zur kunstgeschichtlichen Literatur*, III/IV, 1930-1932, p. 225 ff.

Beenken, Hermann, "Rogier van der Weyden und Jan van Eyck," *Pantheon*, XXV, 1940, p. 129 ff.

Beenken, Hermann, *Hubert und Jan van Eyck*, München, 1941.

Beenken, Hermann, *Rogier van der Weyden*, München, 1951.

Belting, Hans / Kruse, Christiane, *Die Erfindung des Gemäldes*, München, 1994.

Belting, Hans / Eichberger, Dagmar, *Jan van Eyck als Erzähler—Frühe Tafelbilder im Umkreis der New Yorker Doppeltafel*, Worms, 1983.

Belting, Hans, *Bild und Kult—Eine Geschichte des Bildes vor dem Zeitalter der Kunst*, München, 1990.

Benesch, Otto, "Ueber einige Handzeichnungen des XV. Jahrhunderts," *Jahrbuch der preussischen Kunstsammlungen*, XLVI, 1925, p. 181 ff.

Bettini, Sergio, *Frühchristliche Malerei und frühchristlich—römische Tradition bis ins Hochmittelalter*, Wien, 1942.

Bialostocki, Jan, *Spätmittelalter und beginnende Neuzeit*, Sonderausgabe der Propyläen Kunstgeschichte, Frankfurt am Main / Berlin, 1990.

Bode, W., "Tonabdrücke von Reliefarbeiten niederländischer Goldschmiede aus dem Kreise der Künstler des Herzogs von Berry," *Amtliche Berichte aus den königlichen Kunstsammlungen*, XXXVIII, 1916/17, col. 315 ff.

Borenius, T., "Das Wilton Diptychon," *Pantheon*, XVIII, 1936, p. 209 ff.

Brandt, Michael, *Malerei Lexikon von A bis Z*, Köln, 1986.

Burckhardt, Jacob, *Aesthetik der Bildenden Kunst*, Darmstadt, 1992.

Burckhardt, Jacob, *Die Kultur der Renaissance in Italien*, 13. Auflage, Leipzig, 1922.

Burger, Fritz, *Die deutsche Malerei vom ausgehenden Mittelalter bis zum Ende der Renaissance* （Handbuch der Kunstwissenschaft）, Berlin-Neubabelsberg, 1913.

Burger, Willy, *Abendländische Schmelzarbeiten*, Berlin, 1930.

Burroughs, Alan, "Campin and van der Weyden Again," *Metropolitan Museum Studies*, IV, 1933, p. 131 ff.

Burroughs, Alan, "Jan van Eyck's Portrait of His Wife," *Mélanges Hulin de Loo*, Brussels / Paris, 1931, p. 66 ff.

Cartellieri, Otto., *Am Hofe der Herzöge von Burgund*, Basel, 1926.

Clark, Keneth, *Piero della Francesca*, 2. Aufl., Oxford, 1969.

Conway, William Martin, *The Van Eycks and Their Followers*, New York, 1921.

Coo, Jozef de, "Robert Campin—Vernachlässigte Aspekte zu seinem Werk," in: *Pantheon*, XLVIII, 1990, pp. 36-53.

Coo, Jozef de, "Robert Campin—Weitere vernachlässigte Aspekte," in: *Wiener Jahrbuch für Kunstgeschichte*, XLIV, 1991, pp. 79-105.

Cooper, J.C., *Illustriertes Lexikon der traditionellen Symbole*, Leipzig, 1986.

Crowe, Joseph A. / Cavalcaselle, Giovanni B., *Geschichte der altniederländischen Malerei*, （bearbeitet von Anton Springer）, Leipzig, 1875.

Daval, Jean-Luc, *Oil painting—from Van Eyck to Rothko*, Geneva, 1985.

Davies, Martin, "National Gallery Notes, II; Netherlandish Primitives: Petrus Christus," *Burlington Magazine*, LXX,1937, p. 138 ff.

Davies, Martin, "National Gallery Notes, III; Netherlandish Primitives: Rogier van der Weyden and Robert Campin," *Burlington Magazine*, LXXI, 1937, p. 140 ff.

Davies, Martin, *Rogier van der Weyden—Ein Essay. Mit einem kritischen Katalog aller ihm und Robert Campin zugeschriebenen Werke*, München, 1972.

Demus, Otto, *Romanische Wandmalerei*, München, 1992.

Destrée, Joseph, "Ein Altarschrein der Brüsseler Schule," *Zeitschrift für christliche Kunst*, VI, 1893, col. 173 ff.

Dhanens, Elisabeth, *Hubert und Jan van Eyck*, Antwerpen, 1980.

Dietrich, Irmtraud, Hans Multscher: *Plastische Malerei—Malerische Plastik: Zum Einfluß der Plastik auf die Malerei der Multscher-Retabel*, Bochum, 1992.

Dilly, Heinrich（hrsg.）, *Altmeister moderner Kunstgeschichte*, 2. Aufl., Berlin, 1999.

Dülberg, Franz, *Niederländische Malerei der Spätgotik und Renaissance*, Wilderpark-Potsdam, 1929.

Durrieu, Paul, *Heures de Turin*, Paris, 1902.

Dvořák, Max, *Das Rätsel der Kunst der Brüder van Eyck*, Munich, 1925.

Dvořák, Max, "Die Anfänge der holländischen Malerei," aus dem *Jahrbuch der preussischen Kunstsammlungen*, XXXIX, 1918, pp. 51-79.

Dvořák, Max, "Kunstgeschichte als Geistesgeschichte," *Jahrbuch der kunsthistorischen Sammlungen des allerhöchsten Kaiserhauses*, XXIV, Wien, 1904, pp. 161-317.

Eibner, Alexander, *Entwicklung und Werkstoffe der Tafelmalerei*, Munich, 1928.

Eibner, Alexander, "Zur Frage der van Eyck-Technik," *Repertorium für Kunstwissenschaft*, XXIX, 1906, p. 425 ff.

Ernst, R., *Beiträge zur Kenntnis der Tafelmalerei Böhmens im 14. und am Anfang des 15. Jahrhunderts*, Prague, 1912.

Evans, Joan, *Art in Medieval France, 987-1498*, London / New York / Toronto, 1948.

Field, D.M., *Rembrandt*, Kent, 2003.

Fischer, Friedrich W. / Timmers, Jan J. M., *Spätgotik zwischen Mystik und Reformation*, Kunst der Welt, Baden-Baden, 1971.

Floerker, H.（hrsg.）, *Das Leben der niederländischen und deutschen Maler des Carel van Mander*, Bd. I, München / Leipzig, 1906.（Mander 1604—Carel van Mander, *Het Schilder—Boeck*）.

Friedländer, Max J., *Von van Eyck bis Bruegel*, Frankfurt am Main, 1986.

Friedländer, Max J., *Die altniederländische Malerei*, Bd. I: Die van Eycks – Petrus Christus, Berlin, 1924.

Friedländer, Max J., *Die altniederländische Malerei*, Bd. II: Rogier van der Weyden und der Meister von Flémalle, Berlin, 1924.

Futterer, I., "Zur Malerei des frühen XV. Jahrhunderts im Elsass," *Jahrbuch der preussischen Kunstsammlungen*, XLIX, 1928, p. 187 ff.

Geisberg, M., *Die Anfänge des deutschen Kupferstichs und der Meister E. S.*（Meister der Graphik, II）, 2nd ed., Leipzig, 1923.

Gerstenberg, Kurt, *Hans Multscher*, Leipzig, 1928.

Glaser, Curt, *Die altdeutsche Malerei*, Munich, 1924.

Goldschmidt, A., "Holländische Miniaturen aus der ersten Hälfte des 15. Jahrhunderts," *Oudheidkundig Jaarboek*, III, 1923, p. 22 ff.

Gombrich, Ernest Hans, *Ideals and Idols—Essays on Values in history and in art*, Oxford, 1979.

Goris, J.-A., *Portraits by Flemish Masters in American Collections*, New York, 1949.

Grams-Thieme, Marion, *Lebendige Steine—Studien zur niederländischen Grisaillemalerei des 15. und frühen 16. Jahrhunderts*, Köln / Wien / Böhlau, 1988.

Grimm, Claus, *Stilleben—Die niederländischen und deutschen Meister,* Stuttgart / Zürich, 1993.

Gurlitt, Cornelius, *Geschichte der Kunst, 2. Band*, Stuttgart, 1902.

Habicht, V. D., "Giovanni Bellini und Rogier v. d. Weyden." *Belvedere*, X, 1931, p. 54 ff.

Hausenstein, Wilhelm（hrsg.）, *Tafelmalerei der alten Franzosen*, Das Bild, Atlanten zur Kunst（7. Band）, München, 1923.

Heidrich, Ernst, *Alt-Niederländische Malerei*, Jena, 1910（reprinted 1924）.

Heller, Elisabeth, *Das altniederländische Stifterbild*, München, 1976.

Herkommer, Hubert, "Buch der Schrift und Buch der Natur—Zur Spiritualität der Welterfahrung im Mittelalter, mit einem Ausblick auf ihren Wandel in der Neuzeit," in: *Zeitschicht für schweiz. Archäologie und Kunstgeschichte* 42, 1986, pp. 167-178.（Festschrift E. J. Beer）.

Hetzer, Theodor, "Vom Plastischen in der Malerei," in: *Festschrift für Wilhelm Pinder zum 60. Geburtstag*, Leipzig, 1938, pp. 28-64.

Heubach, Dittmar, *Aus einer niederländischen Bilderhandschrift vom Jahre 1410—Grisaillen und Federzeichnungen der altflämischen Schule*, Strasbourg, 1925.

Huizinga, Johan, *Herbst des Mittelalters*, Stuttgart, 1975.

Jähnig, K. W., "Die Beweinung Christi vor dem Grabe von Rogier van der Weyden," *Zeitschrift für bildende Kunst*, LIII, 1918, p. 171 ff.

Jansen, Dieter, *Untersuchungen zu den Bildnissen Jan van Eycks,* Köln / Wien, 1988.

Jantzen, Hans, *Das niderländische Architekturbild*, Leipzig, 1910.

Jerchel, H., "Die niederrheinische Buchmalerei der Spätgotik," *Wallraf-Richartz Jahrbuch*, X, 1938, p. 65 ff.

Josephson, Ragnar, "Die Froschperspektive des Genter Altars," *Monatshefte für Kunstwissenschaft*, VIII, 1915, p. 198 ff.

Kantorowicz, Ernst H., "The Este Portrait by Roger van der Weyden," *Journal of the Warburg and*

Courtauld Institutes, III, 1939-1940, p. 165 ff.

Kauffmann, Hans, "Jan van Eycks 'Arnolfinihochzeit,' " *Vierteljahresschrift für Kultur- und Geisteswissenschaften*, IV, 1950, p. 45 ff.

Kauffmann, Hans, "Ein Selbstporträt Rogers van der Weyden auf den Berner Trajansteppichen," *Repertorium für Kunstwissenschaft*, XXXIX, 1916, p. 15 ff.

Kehrer, Hugo C., *Die heiligen drei Könige in Literatur und Kunst*, Leipzig, 1908-09.

Keller, Harald, "Die Entstehung des Bildnisses am Ende des Hochmittelalters," *"Römisches Jahrbuch für Kunstgeschichte*, III, 1939, p. 227 ff.

Kemp, Wolfgang, *Die Räume der Maler—Zur Bilderzählung seit Giotto*, München, 1996.

Kemperdick, Stephan, *Der Meister von Flémalle—Die Werkstatt Robert Campins und Rogier van der Weyden*, Turnhout, 1997.

Kerber, Ottmar, *Hubert van Eyck*, Frankfurt, 1937.

Kerber, Ottmar, *Rogier van der Weyden und die Anfänge der neuzeitlichen Tafelmalerei*, Kallmünz, 1936.

Kerber, Ottmar, "Frühe Werke des Meisters von Flémalle im Berliner Museum," *Jahrbuch der preussischen Kunstsammlungen*, LIX, 1938, p, 59 ff.

Kern, G. Joseph, *Die Grundzüge der linear-perspektivischen Darstellung in der Kunst der Gebrüder van Eyck und ihrer Schule*, Leipzig, 1904.

Kern, G. Joseph, *Die verschollene Kreuztragung des Hubert oder Jan van Eyck*, Berlin, 1927.

Kern, G. Joseph, "Perspektive und Bildarchitektur bei Jan van Eyck," *Repertorium für Kunstwissenschaft*, XXXV, 1912, p. 27 ff.

Künstler, Gustav, "Vom Entstehen des Einzelbildnisses und seiner frühen Entwicklung in der flämischen Malerei," in: *Wiener Jahrbuch für Kunstgeschichte*, Band XXVII（Sonderdruck）, 1974.

Laclotte, Michel, *Die französischen Primitiven*, Herrsching, 1972.

Lajta, Edit, *Altfranzösische Malerei*, Budapest, 1974.

Lassaigne, Jacques, *Die flämische Malerei—Das Jahrhundert Van Eycks*, Geneve, 1957.

Laurie, Arthur Pillans, *The Painter's Methods and Materials*, New York, 1967.

Lauts, Jan, "Antonello da Messina," *Jahrbuch der Kunsthistorischen Sammlungen in Wien*, new ser., VII, 1933, p. 15 ff.

Lehrs, Max, *Geschichte und Kritischer Katalog des deutschen, niederländischen und französischen Kupferstichs im XV. Jahrhundert*, Vienna, 1908-1930.

Liebreich, Aenne, *Claus Sluter*, Brussels, 1936.

Liebmann, Michael J., *Die deutsche Plastik 1350-1550*, Leipzig, 1982.

Linfert, H., *Alt-Kölner Meister*, Munich, 1941.

Lipman, Jean H., "The Florentine Profile Portrait in the Quattrocento," *Art Bulletin*, XVIII, 1936, p. 54 ff.

Loo, Hulin de, "Diptychs by Rogier van der Weyden" —I, in: *The Burlington Magazine* XLIII, 1923, pp.

53-58.

Loo, Hulin de, "Diptychs by Rogier van der Weyden" —II, in: *The Burlington Magazine* XLIV, 1924, pp. 179-189.

Loo, Hulin de, "Hans Memling in Rogier van der Weyden's Studio", in: *The Burlington Magazine* LII, 1928, pp. 160-177.

Lüer, Hermann / Creutz, Max, *Geschichte der Metallkunst*, Stuttgart, 1904-1909.

Martens, Bella, *Meister Francke*, Hamburg, 1929.

Martindale, Andrew, *Simone Martini*, Oxford, 1988.

Mather, F. J., Jr., "The Problem of the Adoration of the Lamb," *Gazette des Beaux-Arts,* ser. 6, XXIX, 1946, p. 269 ff.; XXX, p. 75 ff.

Meiss, Millard, *Painting in Florence and Siena after the Black Death*, Princeton, 1951.

Meiss, Millard, "Light as Form and Symbol in Some Fifteenth-Century Paintings," *Art Bulletin*, XXVII, 1945, p. 175 ff.

Meiss, Millard, "Nicholas Albergati and the Chronology of Jan van Eyck's Portraits," *Burlington Magazine*, XCIV, 1952, p. 137 ff.

Meiss, Millard, "French Painting in the Time of Jean de Berry," *The Limbourgs and their Contemporaries*, 2 Bde, New York, 1974.

Murray, Peter and Linda, *The Art of the Renaissance*, New York, 1963.

Pächt, Otto, *Methodisches zur kunsthistorischen Praxis*, München, 1979.

Pächt, Otto, *Van Eyck—Die Begründer der altniederländischen Malerei*, 2. Aufl., München, 1993.

Pächt, Otto, *Buchmalerei des Mittelalters*, 3. Auflage, München, 1989.

Panofsky, Erwin, *Studies in Iconology*, New York, 1939.

Panofsky, Erwin, "The Friedsam Annunciation and the Problem of the Ghent Altarpiece," *Art Bulletin*, XVII, 1935, p. 433 ff.

Panofsky, Erwin, "Jan van Eyck's Arnolfini Portrait," *Burlington Magazine*, LXIV, 1934, p. 117 ff.

Panofsky, Erwin, "Once more the 'Friedsam Annunciation and the Problem of the Ghent Altarpiece,'" *Art Bulletin*, XX, 1938, p. 429 ff.

Panofsky, Erwin, "Die Perspektive als symbolische Form," *Vorträge der Bibliothek Warburg*, 1924-1925, p. 258 ff.

Panofsky, Erwin, (übersetzt von Horst Günther) *Die Renaissancen der europäischen Kunst,* Frankfurt am Main, 1990.

Panofsky, Erwin, *Early netherlandish painting—Its Origins and Character*, (2Bde.), Cambridge Massachusetts, 1953.

Peters, Heinz, "Die Anbetung des Lammes; Ein Beitrag zum Problem des Genter Altars," *Das Münster*, III, 1950, p. 65 ff.

Pinder, Wilhelm, *Die deutsche Plastik des vierzehnten Jahrhunderts*, Munich, 1925.

Pochat, Götz, *Geschichte der Ästhetik und Kunsttheorie—von der Antike bis zum 19. Jahrhundert*, Köln, 1986.

Popham, A. E., *Drawings of the Early Flemish School*, London, 1926.

Reiners, H., *Die Kölner Malerschule*, München-Gladbach, 1925.

Ring, Grete, "Beiträge zur Plastik von Tournai im 15. Jahrhundert," *Belgische Kunstdenkmäler*, P. Clemen, ed., Munich, 1923, I, p. 269 ff.

Robb, David M., "The Iconography of the Annunciation in the Fourteenth and Fifteenth Centuries," *Art Bulletin*, XVIII, 1936, p. 480 ff.

Salzer, Anselm, *Die Sinnbilder und Beiworte Mariens in der deutschen Literatur und lateinischen Hymnenpoesie des Mittelalters*, Linz, 1893.

Sander, Jochen, *Niederländische Gemälde im Städel 1400~1550*, Frankfurt am Main, 1993.

Schacherl, Lillian, *Très Riches Heures—Behind the Gothic Masterpiece*, Munich / New York, 1997.

Scheewe, L., "Die Eyck-Literatur（1932-1934）," *Zeitschrift für Kunstgeschichte*, III, 1934, p. 139 ff.

Scheewe, L., "Die neueste Literatur über Roger van der Weyden," *Zeitschrift für Kunstgeschichte*, III, 1934, p. 208 ff.

Schenk [zu Schweinsberg], E., "Selbstbildnisse von Hubert und Jan van Eyck," *Zeitschrift für Kunstgeschichte*（Leipzig）, III, 1949, p. 4 ff.

Schlosser, Julius（von）, "Zur Kenntnis der künstlerischen Ueberlieferung im späten Mittelalter," *Jahrbuch der kunsthistorischen Sammlungen des allerhöchsten Kaiserhauses*, XXIII, 1902, p. 279 ff.

Schlosser, Julius（von）, "Ein veroneser Bilderbuch und die höfische Kunst des XIV. Jahrhunderts," *Jahrbuch der kunsthistorischen Sammlungen des Allerhöchsten Kaiserhauses*, XVI, 1895, p. 144 ff.

Schmarsow, August, "Die oberrheinische Malerei und ihre Nachbarn", *Kgl. Sächsische Gesellschaft der Wissenschaften, Abhandlungen der philologisch-historischen Klasse*, Leipzig, XXII, 1904, no. 2.

Schmidt, Peter, *Der Genter Altar*, Gent, 2003.

Schöne, Wolfgang, *Die grossen Meister der niederländischen Malerei des 15. Jahrhunderts*, Leipzig, 1939.

Schöne, Wolfgang, "Ueber einige altniederländische Bilder, vor allem in Spanien," *Jahrbuch der preussischen Kunstsammlungen*, LVIII, 1937, p. 153 ff.

Simson, Otto（von）, *Das Mittelalter II, Sonderausgabe der Propyläen Kunstgeschichte*, Frankfurt am Main / Berlin, 1990.

Snyder, James, *Northern Renaissance Art—Painting, Sculpture, the Graphic Arts from 1350 to 1575*, New York, 1985.

Stange, Alfred, *Deutsche Malerei der Gotik*, Berlin, 1934-1938.

Stechow, Wolfgang, *Northern Renaissance Art 1400-1600, Sources and Documents*, New Jersry, 1989.

Stein, Wilhelm, "Die Bildnisse von Roger van der Weyden," *Jahrbuch der preussischen Kunstsammlungen*,

XLVII, 1926, p. 1 ff.

Störig, Hans Joachim, *Kleine Weltgeschichte der Philosophie*, Frankfurt am Main, 1992.

Ströter-Bender, Jutta, *Die Muttergottes—Das Marienbild in der christlichen Kunst: Symbolik und Spiritualität*, Köln, 1992.

Swaan, Wim, *Kunst und Kultur der Spätgotik—Die europäische Bildkunst und Architektur von 1350 bis zum Beginn der Renaissance*, Freiburg / Basel / Wien, 1978.

Swarzenski, Hanns, *Die lateinischen illuminierten Handschriften des XIII. Jahrhunderts in den Ländern an Rhein*, Main / Donau / Berlin, 1936.

Thomas, Marcel, *Buchmalerei aus der Zeit des Jean de Berry*, München, 1979.

Thoss, Dagmar, *Flämische Buchmalerei—Handschriftenschätze aus dem Burgunderreich, Ausstellung der Handschriften und Inkunabelsammlung der österreichischen Nationalbibliothek*, Graz, 1987.

Tolnay, Charles. de, "Zur Herkunft des Stiles der van Eyck," *Münchner Jahrbuch der bildenden Kunst*, new ser., IX, 1932, p. 320 ff.

Troche, Ernst Gunter, *Niederländische Malerei des fünfzehnten und sechzehnten Jahrhunderts*, Berlin, 1935.

Tröscher, Georg, *Die Burgundische Plastik des ausgehenden Mittelalters und ihre Wirkungen auf die europäische Kunst*, Frankfurt, 1940.

Tröscher, Georg, *Claus Sluter und die burgundische Plastik um die Wende des XIV. Jahrhunderts*, Freiburg, 1932.

Tschudi, Hugo（von）, "Der Meister von Flémalle," *Jahrbuch der königlich preussischen Kunstsammlungen*, XIX, 1898, p. 8 ff. / 89 ff.

Ueberwasser, Walter, *Rogier van der Weyden , Paintings from the Escorial and the Prado Museum*, London, 1945.

Vasari, *Le opere di Giorgio Vasari,* G. Milanesi, ed., Florence, 1878-1906.

Vegas, Liana Castelfranchi, *Italien und Flandern—Die Geburt der Renaissance*, Stuttgart und Zürich, 1984.

Végh, János, *Altniederländische Malerei im 15.Jahrhundert*, Budapest, 1977.

Vitzthum von Eckstädt, G., *Die pariser Miniaturmalerei von der Zeit des hl. Ludwig bis zu Philipp von Valois und ihr Verhältnis zur Malerei in Nordwesteuropa*, Leipzig, 1907.

Vogelsang, Willem, *Holländische Miniaturen des späteren Mittelalters*, Strasbourg, 1899.

Vogelsang, Willem, *Rogier van der Weyden, Pietà—Form and Color*, New York, n.d. [1949].

Vogelsang, Willem, "Rogier van der Weyden," in: *Niederländische Malerei im XV. und XVI. Jahrhundert*, Amsterdam / Leipzig, 1941, p. 65 ff.

Voll, Karl, *Die Werke des Jan van Eyck, Eine kritische Studie*, Straßburg, 1900.

Voll, Karl, *Die altniederländische Malerei von Jan van Eyck bis Memling*, Leipzig, 1923.

Vos, Dirk de, *Rogier van der Weyden*, München, 1999.

Weale, W. H. James., *Hubert and John van Eyck—Their Life and Work*, London / New York, 1908.

Weber, P., *Geistliches Schauspiel und kirchliche Kunst in ihrem Verhältnis erläutert an einer Ikonographie der Kirche und Synagoge*, Stuttgart, 1894.

White, John, *Duccio—Tuscan Art and the Medieval Workshop*, Vol. I / II, London, 1979.

Winkler, Friedrich, *Die altniederländische Malerei*, Berlin, 1924.

Winkler, Friedrich, *Die flämische Buchmalerei des XV. und XVI. Jahrhunderts*, Leipzig, 1925.

Winkler, Friedrich, *Die nordfranzösische Malerei im 15. Jahrhundert und ihr Verhältnis zur altniederländischen Malerei*, München, 1922.

Winkler, Friedrich, *Der Genter Altar von Hubert und Jan van Eyck*, Leipzig, 1921.

Winkler, Friedrich, *Der Meister von Flémalle und Rogier van der Weyden*, Strasbourg, 1913.

Winkler, Friedrich, "Rogier van der Weyden's Early Portraits," *Art Quarterly*, XIII, 1950, p. 211 ff.

Winkler, Friedrich, "Some Early Netherland Drawings," *Burlington Magazine*, XXIV, 1914, p. 224 ff.

Winkler, Friedrich, "Die Stifter des Lebensbrunnens und andere Van-Eyck-Fragen," *Pantheon*, VII, 1931, p. 188 ff. / 255 ff.

Winkler, Friedrich, "Studien zur Geschichte der niederländischen Miniaturmalerei des XV. und XVI. Jahrhunderts," *Jahrbuch der kunsthistorischen Sammlungen des allerhöchsten Kaiserhauses*, XXXII, 1915, p. 281 ff.

Wolff, Hand, *Early Netherlandish Painting*, New Haven, 1986.

Worringer, Wilhelm, *Die Anfänge der Tafelmalerei*, Leipzig, 1924.

ケネス・クラク（Kenneth Clark）（佐佐木・英也 譯），《風景畫論》，Tokyo，1998。

展覽目錄：

Anmut und Andacht—Das Diptychon im Zeitalter von Jan van Eyck, Hans Memling und Rogier van der Weyden, Stuttgart, 2007.

Europäische Kunst um 1400, Ausstellungskatalog, Wien, 1962.

Meister Francke und die Kunst um 1400, Ausstellungskatalog, Hamburg, 1969.

Prayers and Portraits—Unfolding the Netherlandish Diptych, Ausstellungskatalog, Washington, 2007.

中文書目：

中川作一 著，許平／賈曉梅／趙秀俠 譯，《視覺藝術的社會心理》，上海，1996。

丹納（H. Taine）著，傅雷 譯，《藝術哲學》，安徽，1992。

文杜里（Lionello Venturi）著，遲軻 譯，《西方藝術批評史》，南京，2005。

王任光，《西洋中古史》，臺北，1976。

卡米爾（M. Camille）著，陳穎 譯，《哥特藝術》，北京，2004。

本內施（Otto Benesch）著，戚印平／毛羽 譯，《北方文藝復興藝術》，杭州，2001。

甘蘭（F. Cayré）著，吳應楓 譯，《教父學大綱》，卷四，臺北，1994。

伊忝（Johannes Itten）著，蔡毓芬 譯，《造形分析》，臺北，2005。

多奈爾（Max Doerner）著，楊紅太／楊鴻晏 譯，《歐洲繪畫大師技法和材料》，北京，2006。

吳甲豐，《論西方寫實繪畫》，北京，1989。

杜蘭（Will Durant），《從威利克夫到路德》，世界文明史之18，第7版，臺北，1988。

沃爾斯托夫（Nicholas Wolterstorff）著，沈建平 等譯，《藝術與宗教》，北京，1988。

貝羅澤斯卡亞（Marina Belozerskaya）著，劉新義 譯，《反思文藝復興——遍佈歐洲的勃艮第藝術品》，濟南，2006。

阿姆斯壯（Karen Armstrong）著，蔡昌雄 譯，《神的歷史》，臺北，1996。

阿恩海姆（Rudolf Arnheim）著，周彥 譯，〈論空間深度的中心〉，《造型藝術美學》，臺北，1995，pp. 163-190。

孫津，《基督教與美學》，重慶，1990。

徐惟誠（總編輯），《不列顛百科全書》國際中文版，Vol. 15，北京，2001。

朗格（Susanne K. Lange）著，劉大基 等譯，《情感與形式》，臺北，1991。

特納（R. Turna）著，郝澎 譯，《文藝復興在佛羅倫薩》，北京，2004。

貢布里希（Ernest H. Gombrich）著，范景中 等譯，《理想與偶像——價值在歷史和藝術中的地位》，上海，1996。

貢布里希（Ernest H. Gombrich）著，李文正／范景中 等譯，《文藝復興—西方藝術的偉大時代》，杭州，1995。

紐曼（Erik Newman）著，馬紹周／段煉 譯，〈藝術與時代〉，《造型藝術美學》，臺北，1995，pp. 211-248。

陳淑華，《油畫材料學》，修訂版，臺北，1998。

陳秋瑾，《現代西洋繪畫的空間表現》，臺北，1989。

渥林格（Wilhelm Worringer）著，魏雅婷 譯，《抽象與移情》，臺北，1992。

黑爾（Nathan C. Hale）著，沈揆一／胡知凡 譯，《藝術與自然中的抽象》，上海，1996。

葉松田（發行人），《大英視覺藝術百科全書》中文版，Vol. 10，臺北，1988。

福賴恩（Tom Flynn）著，杜小鵬 譯，《人體雕塑》，北京，2004。

輔仁神學著作編輯會（編），《神學辭典》，臺北，1998。

潘諾夫斯基（Erwin Panofsky）著，李元春 譯，《造型藝術的意義》，臺北，1997。

賴瑞鎣，《早期基督教藝術》，臺北，2001。

附錄──藝術家人名對照表

尼古拉・比薩諾	（Nicola Pisano，1225-1278/84）
杜秋	（Duccio，1250年代-1318）
喬托	（Giotto，1266-1337）
西蒙尼・馬丁尼	（Simone Martini，1284-1344）
彼得・勞倫且堤	（Pietro Lorenzetti，1280-1348）
普賽爾	（Jean Pucelle，約14世紀上半葉）
佩脫拉克	（Francesco Petrarch，1304-1374）
阿堤且羅	（Altichiero da Zevio，1330-1390）
約翰・凡・德・亞瑟特	（Johann van der Asselt，活躍於1364-1381）
史路特	（Claus Sluter，1355/60-1405/06）
巴爾茲	（Jacques de Baerze，活躍於14世紀末）
布魯德拉姆	（Melchior Bröderlam，活躍於1381-1409）
馬路列歐	（Jean Malouel，原名Jan Maelwael，1415年過世）
黑斯丁	（Jacquemart de Hesdin，卒於1410年左右）
布斯考特大師	（Meister des Maréchal de Boucicaut，1400年左右）
林堡兄弟	（Pol、Jan和Herman Limburg，約1375-1416）
胡伯・凡・艾克	（Hubert van Eyck，約1370-1426）
切尼尼	（Cennino Cennini，1370-1440）
康平	（Robert Campin，約1375-1444）
楊・凡・艾克	（Jan van Eyck，約1385-1441）
馬薩喬	（Masaccio，1401-1428）
布魯內勒斯基	（Brunelleschi，1377-1446）
安吉利科	（Fra Angelico，1387-1455）
羅吉爾・凡・德・維登	（Rogier van der Weyden，約1399-1464）
阿伯提	（Alberti，1402-1472）
克里斯督	（Petrus Christus，1410-1473）
鮑茲	（Dieric Bouts，約1410年代-1475）
皮耶羅・德拉・法蘭契斯卡	（Piero della Francesca，1410/20-1492）
梅西納	（Antonello da Messina，約1430-1479）
胡果・凡・德・葛斯	（Hugo van der Goes，1430/40-1482）

梅林	（Hans Memling，1433-1494）
波盧	（Hieronymus Bosch，約1450-1516）
達文西	（Leonardo da Vinci，1452-1519）
昆丁・馬西斯	（Quentin Massys，1465/66-1530）
杜勒	（Albrecht Dürrer，1471-1528）
米開朗基羅	（Michelangelo，1475-1564）
拉斐爾	（Raffael，1483-1520）
霍爾拜	（Hans Holbein d. J.，1497-1543）
瓦薩里	（Giorgio Vasari，1511-1574）
布魯格爾	（Pieter Bruegel d. Ä.，約1528-1569）
曼德	（Carel van Mander，1548-1606）
卡拉瓦喬	（Caravaggio，1573-1610）
魯本斯	（Rubens，1577-1640）
凡・戴克	（Van Dyck，1599-1641）
林布蘭特	（Rembrandt，1606-1669）
維梅爾	（Vermeer，1632-1675）
斐特烈	（Caspar David Friedrich，1774-1840）
亨利・摩爾	（Henry Moore，1898-1986）

（＊藝術家人名對照表依照生卒年之順序排列）

國家圖書館出版品預行編目資料

油畫的誕生：1420年至1450年的尼德蘭繪畫／
賴瑞鎣著.——初版.——台北市：藝術家.
2009.10
面：19×26公分
參考書目：面
ISBN 978 986 6565 56 4（平裝）

1.油畫 2.繪畫史

948.509 98018189

油畫的誕生
1420年至1450年的尼德蘭繪畫

賴瑞鎣 ◎ 著

發行人 何政廣
主　編 王庭玫
編　輯 謝汝萱・陳芳玲
美　編 張娟如
出版者 藝術家出版社
　　　　台北市重慶南路一段147號6樓
　　　　TEL：（02）2371-9692～3
　　　　FAX：（02）2331-7096
　　　　郵政劃撥：01044798 藝術家雜誌社帳戶

總經銷 時報文化出版企業股份有限公司
　　　　台北縣中和市連城路134巷10號
　　　　TEL：（02）2306-6842
南部區域代理 台南市西門路一段223巷10弄26號
　　　　TEL：（06）261-7268
　　　　FAX：（06）263-7698
製版印刷 新豪華彩色製版印刷股份有限公司
初　版 2009年10月
定　價 新臺幣480元

ISBN 978-986-6565-56-4（平裝）